KB161279

이
미
지
와

권
력

이미지와 권력

— 고종의 초상과 이미지의 정치학

권행가 지음

2015년 11월 30일 초판 1쇄 발행

펴낸이 한철희 | 펴낸곳 돌베개 | 등록 1979년 8월 25일 제406-2003-000018호
주소 경기도 파주시 회동길 77-20 (문발동)
전화 (031) 955-5020 | 팩스 (031) 955-5050
홈페이지 www.dolbegae.co.kr | 전자우편 book@dolbegae.co.kr
블로그 imdol79.blog.me | 트위터 @Dolbegae79

책임편집 이현화·오효순
표지 디자인 민진기 | 본문 디자인 이은정·김동신
마케팅 심찬식·고운성·조원형 | 제작·관리 윤국중·이수민
출력 상지출력 | 인쇄·제본 영신사

ISBN 978-89-7199-703-1 (03600)

이 도서의 국립중앙도서관 출판시도서목록(CIP)은 e-CIP 홈페이지
(http://www.nl.go.kr/ecip)에서 이용하실 수 있습니다.(CIP제어번호: CIP2015031941)

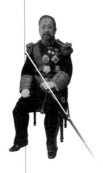

이미지와 권력

고종의 초상과
이미지의 정치학

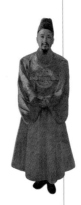

권행가 지음

돌베
개

고종高宗, 1852~1919(재위 1863~1907)은 일본·서양 제국주의의 압력 속에서 근대 국가 체제를 갖춰가야 했던 전환기의 왕이자 황제였다. 고종이 통치한 19세기 후반에서 20세기 초는 전통 미술이 지속되는 한편 유화나 사진 같은 새로운 매체들이 도입되면서 전반적인 시각문화의 변동이 일어나던 시기였다. 이러한 매체를 누구보다 먼저 접할 수 있었던 고종은 전통적인 양식의 초상화에서부터 유화, 사진, 삽화, 판화에 이르기까지 역대 왕 중 가장 다양한 형태의 이미지를 남겼다. 고종은 왕조의 정통성을 강화하기 위해 어진 전통을 활용했을 뿐 아니라 자신의 모습을 대내외에 가시화하기 위해 사진, 유화와 같은 새로운 시각매체도 적극 활용하려 했다. 그러나 대중매체에 유포된 고종의 이미지들을 제작, 유포한 주체는 고종이 아니라 서구 제국이거나 일본인 경우가 많았다. 제의적 공간을 나와 복제이미지로 유포된 고종의 초상은 때로는 충군애국의 상징으로, 때로는 열강의 틈바구니 속에서 멸망해가는 조선왕조의 무능함을 보여주는 이미지로 읽히기도 했으며 조선 관광용 상품사진으로 제작되어 판매되기도 했다. 그러나 고종의 편에서 보면 이때 제작한 유화 초상화나 공식사진은 숨겨진 어진의 전통적 개념을 깨고 대외적으로 제시한 조선 왕 또는 황제의 시각화였다.

이처럼 고종의 초상은 전례가 없는 매체의 다양성과 의미화 기능의 변용을 보여준다는 점에서 근대 초기 시각문화의 초기 양상을 살피는 주요 참조점이 될 수 있다.

한국의 근대미술사는 서구의 시각매체와 미술양식이 도입된 역사이기도 하다. 그러나 서구의 양식이 어떻게 도입되었는지를 따라가다 보면 과연 우리는 그것을 제대로 이해는 한 것인지, 왜 우리의 근대 미술에는 세잔과 고갱, 피카소, 칸딘스키, 뒤샹과 같은 독창적 아방가르드들이 존재하지 않았는지를 묻게 된다. 일본과 미국 미술의 모방과 영향으로 점철된 모더니즘 양식의 수입사, 그 속에서 한국적 정체성을 찾아보려는 주장만 간혹 눈에 보일 뿐이다. 이것은 근대미술사를 미술가가 만든 작품의 역사, 즉 고급미술의 역사로만 한정하여 보면서 생기는 문제이다.

그러나 시각매체의 유입과 변용의 역사로 근대 미술을 다시 보면 이야기는 달라진다. 예를 들어 근대 동양화의 시작은 1920년대 이상범과 같은 동양화 1세대들에 의해 도입된 원근법적 공간의 도입과 일상경으로의 전환으로부터 시작한다. 그러나 시각 경험적 차원에서 보자면 원근법적 공간의 도입과 일상경으로의 전환은 이미 1900년 전후 도입, 유포되고 있던 사진, 사진엽서, 신문, 잡지와 같은 매체 속의 풍경사진을 통해 이미 공유되었던 바다.

이처럼 시각 경험의 역사로 근대미술을 다시 보면 우리는 전시장으로 간 감상용 고급미술의 범주를 넘어서 사진, 엽서, 삽화, 판화와 같은 각종 복제 이미지가 유포되기 시작하면서 이미지에 관한 대중의 인식이 어떻게 바뀌고 그것이 고급미술에서의 이미지 만들기와 어떻게 연동하기 시작했

는지를 조망할 수 있다. 나아가 당시 어떤 요구와 필요에 의해 새로운 시각 매체가 도입되고 그를 통해 당시 대중들이 무엇을 경험했는지, 그 경험은 현재의 상황과 어떻게 연결되는지까지를 살필 수 있다.

고종의 초상을 둘러싼 이 책의 논의는 그 시작의 시점을 이야기하려는 것이다. 사진, 삽화와 같은 복제이미지들이 서양화라는 새로운 매체와 함께 대거 유입되면서 기존의 미술계에 지각변동이 일어나던 그 시점으로 돌아가 시각문화라는 좀더 큰 범주에서 우리가 경험한 근대를 다시 사유하는 것, 그를 통해 전통의 쇠퇴와 근대의 시작이라는 이분법을 넘어 전통이 새로운 필요에 의해 만들어지고 새로운 매체와 결합하여 만들어내는 시각문화 그 자체를 바라보는 것, 나아가 근대미술의 출발점을 다시 생각해보는 것, 그것이 이 책의 출발점이다.

대한제국기 전후 여러 형태로 제작, 유포된 고종 초상들은 그것이 한 국가의 통치자의 이미지였다는 점에서 단순히 시각문화의 변동이라는 층위에서만 읽힐 수 없다. 제의적 공간을 나와 대중매체를 통해 유포되는 통치자의 이미지는 그 자체가 정치적 공간 속에서 권력을 표상하는 기능을 하기 때문이다. 황제의 권력과 정통성을 가시화시키기 위해서든, 그 권력을 회화화시키기 위해서든 통치자의 이미지가 대중매체를 통해 다양한 방식으로 재현되면서 정치적 기능을 담당하기 시작했다는 점에서 '이미지와 권력'은 이 책이 다루고 있는 또 다른 층위의 주제이다. 이때의 권력은 이미지를 만드는 재현의 권력이기도 하고 이미지가 표상하는 권력 그 자체이기도 하다. 그 권력의 주체가 때로는 고종이 되기도 하고, 더 빈번하게는 서양 제국이나 일본이 되기도 한다. 고종의 초상은 대한제국기 전후 서구 열

강과 제국 일본이 조선을 사이에 두고 벌였던 힘의 경합이 단순히 정치적 층위뿐 아니라 시각 이미지의 재현의 층위에서도 그대로 재현되었다는 것을 보여준다. 이러한 이미지가 어떻게 제작되었는지를 좀더 내부적인 맥락에서 살펴보는 작업은 제국이 부여한 타자에의 시선들에 균열을 가하고 그 틈새로 왕의 초상과 사진을 둘러싼 다양한 주체들의 시선들을 끌어내는 일이 될 것이다

이 책은 2005년 제출한 필자의 박사학위 논문을 저본으로 삼았다. 당시만 해도 관련 연구는 거의 이루어지지 않았고, 자료들은 여기저기 흩어져 있어 아쉬운 부분이 참으로 많았다. 그동안 여러 차례 출판을 권유 받았으나 선뜻 책으로 내지 못한 것은 그 미진함들이 발목을 잡고 있었기 때문이다. 그러던 중 2010년을 전후하여 대한제국기에 대한 관심이 증폭되면서 '불모의 영역'이었던 이 시기 시각문화에 대한 연구들이 하나둘씩 나오기 시작했고, 대한제국기 관련 여러 전시를 통해 고종의 초상에 관한 새로운 자료들을 더 볼 수 있게 되었다. 아울러 2011년 도쿄대학교에 머물면서 조사한 일본 메이지 시기의 조선 관련 시각자료 등을 통해 논문에서 미진했던 많은 부분을 확인할 수 있었다. 이 책은 그렇게 축적된 여러 연구의 성과와 자료들을 수렴하여 대폭 보완한 것으로 많은 연구자들과 자료 소장자들에게 큰 빚을 지고 있음을 밝힌다.

2015년 11월 과천에서
권행가

차례

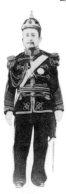

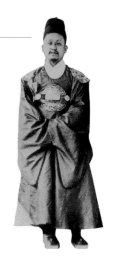

Ⅳ. 황제가 된 고종, 이미지를 정치에 활용하다

Ⅴ. 일본으로 넘어간 이미지 권력

일러두기

1. 이 책은 저자의 논문 「고종황제의 초상 : 근대적 시각매체의 도입과 어진의 변용 과정」(홍익대학교 박사학위 논문, 2005)을 바탕으로 한 것입니다.

2. 책에는 두 개의 주가 있습니다. 내용의 이해를 돕기 위한 것은 해당 부분에 '*' 표시를 하고 본문 하단에 각주로, 출처를 비롯한 참고사항은 책 뒤에 미주로 배치했습니다.

3. 미주에 표시한 출처 중 한국어로 번역이 된 경우는 번역된 제목으로 표기했습니다. 번역되지 않은 자료에 관해서는 영어권의 경우는 원어로 표시했고, 일본어권의 경우는 우리말로 뜻을 풀이하고 원어를 병기했습니다. 아울러 원본이 한자로 표기된 자료의 경우 기본적으로 한글로 표시하되 필요한 경우 한자를 병기했습니다.

4. 본문에 수록한 이미지는 소장처 및 이용허가의 권한을 가진 곳들의 허가를 받은 것입니다. 이 가운데 저작권자 및 이용 허가의 권한을 확인하지 못한 이미지는 추후 정보가 확인되는 대로 적법한 절차를 밟겠습니다.

들어가며

세 장의 사진

여기 세 장의 사진이 있다. 첫째 사진은 중국 청나라 말기 서태후慈禧太后. 1835~1908(재위 1861~1908)다. 사진 속 서태후는 전통복식을 입고 정면을 향해 앉아 있으며 그녀의 뒤에는 '대청국당금성모황태후만세만세만만세'大淸國當今聖母皇太后萬歲萬歲萬萬歲라는 글귀에 '자희황태후지보'慈禧皇太后之寶와 '대아재'大雅齋라는 서태후의 인장이 찍힌 편액이 걸려 있다. 지극히 중국적인 사진이다.

다른 한 장은 일본 메이지 천황明治天皇. 1852~1912(재위 1867~1912)의 공식 초상사진이다. 메이지 천황은 서태후와 달리 서구식 제복을 입고 왼쪽을 바라보고 있는 전형적인 서구 유럽 백인의 초상사진(또는 초상화)의 도상을 따르고 있다.

마지막은 대한제국기大韓帝國期. 1897~1910 고종황제의 초상사진이다. 고종황제는 서태후와 마찬가지로 정면상을 취하고 있고, 사진 왼쪽에는 '광무구년재경운궁'光武九年在慶運宮이라 써 있다. 1905년 경운궁에서 촬영된 사

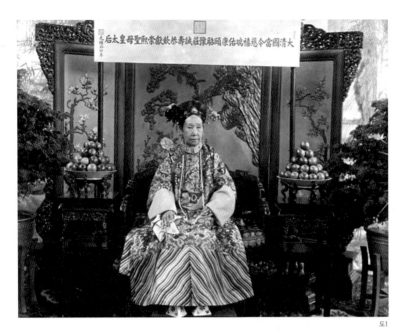

도1

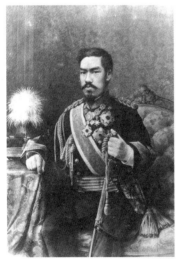

도2

도3

도1. 중국 청나라 말기의 서태후 공식 초상 사진. 유훈령, 1903~1904.

도2. 일본 메이지 천황의 공식 초상 사진. 우치다 구이치, 〈메이지 천황 어진영〉, 1888

도3. 대한제국 고종황제의 공식 초상 사진(부분). 김규진(추정), 〈고종황제의 초상〉, 1905(광무9).

진임을 알 수 있다.

고종은 황룡포를 걸친 황제의 모습을 하고 있는데 이상하게도 고종 뒤의 병풍은 전통적 왕의 상징인 오봉병五峯屛이 아닌 일본식 자수병풍이다. 오봉병은 해와 달이 있는 다섯 봉우리를 그린 병풍이다. 반면 함께 촬영한, 황태자였던 순종황제 사진 뒤에는 오봉병이 있다. 이 도상의 혼용을 어떻게 이해해야 할까. 이 고종황제와 황태자의 사진은 1905년 9월 조선에 온 미국의 아시아순방단에게 조선정부가 공식적으로 전달한 것이다.[1] 서태후와 메이지 천황의 사진 역시 같은 시기 아시아순방단이 일본과 청나라를 방문했을 때 받은 것들이다. 때문에 현재 미국 스미스소니언 미술관프리어 앤드 새클러 갤러리에는 이 아시아 세 나라 통치자들의 공식 사진들이 모두 소장되어 있다.

1905년 미국 루즈벨트Theodore Roosevelt, 1858~1919 대통령의 딸 엘리스 루즈벨트Alice Roosebelt Longworth, 1884~1980는 당시 미국 육군 장관 윌리엄 하워드 태프트William Howard Taft, 1857~1930와 함께 아시아 순방길에 올랐다. 1905년 7월 29일 태프트와 일본 제국 내각총리대신 가쓰라 다로는 도쿄에서 태프트-가쓰라 밀약Taft-Katsura Secret Agreement, 또는 가쓰라-태프트 밀약을 했다. 러일전쟁 직후 일본 제국은 필리핀에 대한 미국의 식민지 통치를 인정하며, 미국은 일본 제국이 대한제국을 침략하고 한반도를 '보호령'으로 삼아 통치하는 것을 용인하는 내용이었다. 이 밀약 후 엘리스 일행은 메이지 천황과 황후의 사진을 받은 후 일본을 떠나 청나라로 갔다. 청나라에서도 서태후의 초상사진을 받았는데 엘리스는 그 사진 속 서태후가 나이 든 부처와 같았다고 기억했다. 그리고 9월 그들은 조선으로 왔다.[2] 조선 정부는 이 미국의

'공주'를 극진히 환대했다. 제물포항에 도착한 일행은 특별열차를 타고 한양으로 들어왔으며 객차와 기관차는 미국과 한국, 일본의 국기로 장식되었다. 황실근위대와 군악대, 각국의 공사들이 이들을 환영했으며 황실에서는 황금색 황실 가마를 내주었다.[3] 엘리스의 회고에 의하면 고종은 그녀를 식사자리에 초대했고, 떠나기 전에 자신과 황태자의 사진을 건네주었다.[4]

　　미국 아시아 순방단이 각각의 나라에서 받은 이 세 장의 사진은 근대기 사진이 들어온 이후 일본과 청, 그리고 조선에서 통치자의 초상 이미지 전통이 어떻게 변용되면서 어떤 새로운 기능과 역할을 했는지를 잘 보여준다. 즉 각기 달랐던 아시아 삼국의 상황이 고스란히 드러나 있다.

근대국가와 국가 통치자의 초상 이미지 만들기

절대왕정에서 근대국민국가로의 전환기에 각국 통치자들의 사진이 제작되고 유포되는 방식을 보면 그들이 무엇을 욕망하고 무엇을 변화시키려 했는지 쉽게 읽을 수 있다. 통치자의 사진은 그 통치체제가 사진이라는 근대적 기술문명을 어떻게 국민통합의 기제로 활용하는지를 드러낼 뿐 아니라 팽창하는 제국들 간의 세력견제와 갈등이 시각 이미지의 재현 차원에서 어떻게 전개되는지도 극명하게 드러낸다. 이때 사진기술과 그것을 복제시키는 인쇄기술, 그리고 그것을 유포시키는 매체(책·잡지·신문·엽서 등)의 발달 정도는 각국이 그 재현의 권력을 얼마나 행사할 수 있었는지를 가늠하는 척도가 된다. 가령 영국의 빅토리아 여왕Queen Victoria(재위 1837~1901)은 윈저궁에 암실을 설치하고 사진회The Photographic Society를 적극 후원하였을 뿐 아

니라 자신의 사진을 저렴한 명함판 사진으로 만들어 판매하는 것을 허용했다. 1860년대 명함판 사진이 유행하면서 그녀의 사진은 매년 3~400만 장이 팔릴 정도의 인기품목이 되었다.[5] 화려한 과거의 여왕이 아니라 중산층의 소박한 부부의 모습을 한 빅토리아 여왕의 사진은 시민계급이 자신의 계급과 동일시 할 수 있는 친근함을 준다. 근대기 국가 통치자들은 사진을 통해 과거 절대주의 국가 체제와 자신들이 다르다는 것을 강조하고 시민계급이 그들과 동일시할 수 있는 이미지를 제시함으로써 새로운 근대국가의 통치자로서의 자리를 확보하는 데 적극적이었다. 즉 이들에게 사진은 매우 유용한 매체였다고 할 수 있다. 다른 한편 사진의 도입 이후 통치자의 사진은 대외적으로 국가를 대표하는 상징이미지로써 국제 외교적 공간에서 의 전용이나 하사용으로 사용되는 것이 관례였다.

19세기 후반 제국의 시대에, 자의든 타의든 근대국가로의 전환이 요구되었던 상황에 처했던 동아시아 국가들도 외교적 공간에서 사용할 통치자의 사진이 필요했다. 그러나 동아시아에서 통치자의 사진이 제작, 유포되는 방식은 서구제국과는 또 다른 독특한 양상을 보여준다. 청 말기에 비록 황제는 아니지만 섭정으로 반세기 넘게 실질적인 권력을 행사했던 서태후는 서구인들 사이에서 유포되고 있던 자신의 부정적 이미지를 바꾸기 위해 적극적으로 사진을 이용했다.[6] 19세기 말 서양인들에게 서태후는 부패하고 사악하며 욕망에 가득한 용부인Dragon Lady이미지로 부패한 중국을 표상하는 역할을 하고 있었다. 이러한 서태후의 부정적 이미지는 반외세운동인 의화단 사건으로 중국 내의 많은 서양인들이 희생을 당하자 극대화되었다. 이 사건 이후 중국이 적극적으로 서구문물과 개혁을 도입하고 외교관계를

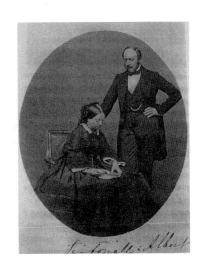

도4. 1860년 미국인 사진사 메이열이 촬영한
〈빅토리아 여왕과 앨버트 공〉 명함판 사진.

형성하려는 과정에서, 서태후는 자신의 부정적 이미지를 바꾸어야 했다. 이를 위해 그녀는 1903～04년에 걸쳐 사진사 유훈령(裕勳齡, Yu Xunling)에게 자신의 사진을 다량 촬영하게 한 후 외교사절과 관료들에게 배포했다. 당시 촬영된 서태후의 사진은 800여 점에 달한다고 하는데 그 사진들 속에는 영국 정부가 보내온 빅토리아 여왕의 재현방식을 참조한 사진들도 있었다. 그러나 외교용으로 사용한 공식 초상사진은 더욱 전통적이고 권위를 강조한 사진이었다. 그 대표적 예가 바로 앞에서 본 미국의 아시아 순방단이 받은 사진이다. 사진 속 서태후는 병풍을 배경으로 화려하게 수놓아진 청조 태후의 전통적 복장을 하고 있다. 그녀의 머리 위에는 '대청국당금성모황태후만세만세만만세'라는 글귀에 서태후의 인장이 찍힌 편액이 걸려 있어 청국의 통치자로서의 태후의 권위와 정통성을 선언하는 듯한 인상을 준다.

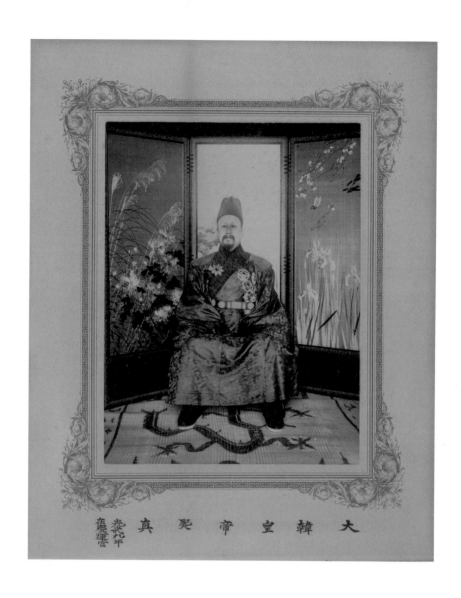

도5. 대한제국 고종황제의 공식 초상 사진.
사진 아래 대한황제희진 광무9년재경운궁大韓皇帝熙眞光武九年在慶運宮이라고 써 있다.
김규진(추정), 〈고종황제의 초상〉, 1905(광무9),
착색은판 콜로디온 사진, 스미스소니언미술관 프리어 앤드 새클러 갤러리 소장.

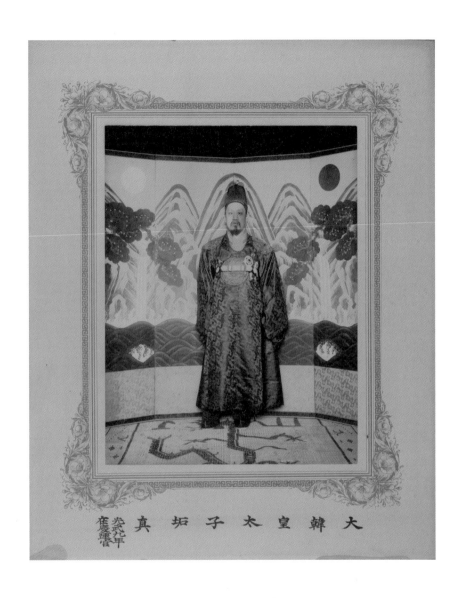

도6. 대한제국 황태자의 공식 초상 사진. 이 황태자가 훗날 순종황제다.
사진 아래 〈대한황태자척진 광무9년재경운궁〉大韓皇太子坧眞光武九年在慶運宮이라고 써 있다.
김규진(추정), 〈순종황태자의 초상〉, 1905(광무9), 착색은판 콜로디온 사진,
스미스소니언미술관 프리어 앤드 새클러 갤러리 소장.

빅토리아 여왕이 국민통합의 수단으로 자신의 사진을 활용하려 했다면 서태후는 서구 열강들이 오리엔탈리즘적 시각에서 생산해내는 중국의 이미지에 대한 대응전략으로 자신의 이미지를 만들어냈다. 그리고 그 방향은 전통적인 상징을 이용하여 정통성과 절대적 권위를 오히려 더 강조하는 것이었다.

한편, 일본은 서태후와 다른 측면에서 빅토리아 여왕과는 정반대의 방법으로 천황의 사진을 제작, 유포했다. 즉 빅토리아 여왕이 자신의 이미지를 누구나 소유할 수 있는 상품으로 만들어 시민계급과의 동일시를 이끌어내려 했다면, 일본 메이지 정부는 천황의 공식적인 사진인 어진영御眞影이라는 한정판 사진을 만든 후 일반대중들이 그것을 함부로 상품화할 수 없게 법으로 금지시켰다. 아울러 사진의 배포와 봉안절차 등 어진영에 대한 경배 방식을 신성한 의례로 만들어냈다. 천황 어진영의 배포 방식과 봉안절차는 일본이 천황제 국가를 만들어가는 과정에서 국민들로 하여금 천황의 어진영을 천황과 동일시하게 만들고 그 신성성에 복종하는 신민으로 만들어가기 위해 활용한 대표적 기술이었다.[7] 이미지의 무한복제가 가능한 사진이라는 매체의 근대성을 억압하고 여기에 전통적 의례를 덧씌워 오히려 신성성을 만들어가는 방식은 일본 천황제의 독특한 양상이었다.

우리는 어땠을까. 일본의 어진영 배포방식과 신성화 전략은 단지 그들만의 경험이 아니라 우리의 근대기 경험과도 직결되어 있었다. 통감부 시기 순종의 초상을 제작·배포할 때 그대로 활용되었고, 일제강점기 동안 각급 학교의 교육현장에서도 천황의 어진영과 관련된 의례는 지속적으로 시행되었다. 특히 1930년대 말 전시체제 속에서 내선일체와 애국심 발흥을

위해 총독부는 본격적으로 일본 천황의 사진에 대한 신성화 작업을 해나갔다. 일본 천황의 사진은 전국 학교에 배포되었으며 천황의 사진을 모시기 위한 대대적인 행사를 벌인 '우수한' 학교들의 명단은 모두 신문에 공개되었다. 이처럼 왕의 초상 또는 천황의 초상을 정치적 이데올로기 유포의 상징물로 사용하는 방식은 국내의 정치인들에게도 내면화되어 해방 이후에 이승만의 초상 조각과 초상 사진의 의례화에서도 여전히 유효한 수단으로 사용되었다.

대한제국기 황실사진이 일본의 어진영 체제와 결합하는 것은 순종의 사진부터이다. 정치적 실권뿐 아니라 통치자의 초상을 재현하는 권력 자체가 일본으로 넘어갔음을 의미한다. 그렇다면 일본의 정치적 개입이 노골화되기 이전인 대한제국기 전후 촬영된 고종의 사진들은 어떤 맥락에서 제작, 유포되었는가. 고종의 사진은 순종의 사진과는 분명 다른 맥락 속에서 제작, 유포되었다.

2015년 국외소재문화재재단은 미국 뉴어크미술관Newark Museum 소장품 중 고종의 사진 한 장을 발굴했다. 1905년 미국 순방단으로 대한제국 황실을 방문한 에드워드 해리먼E. H. Harriman, 1857~1930이 가지고 있던 이 사진은 앞의 스미스소니언 본과 거의 유사하나 그 제작자가 김규진金圭鎭, 1868~1933인 것으로 밝혀졌다. 김규진은 1900년 이후 한국인으로는 거의 유일하게 대표적인 사진사로 활동했던 사람이다. 이 사진의 발굴은 대단히 놀랍고 의미가 있는 일이다. 현존하는 고종의 사진은 주로 일본인이나 서양인들이 찍은 것들이다. 한국인으로는 1884년 지운영이 고종을 처음 촬영했다. 그러나 지운영의 사진은 현재 추정으로만 전해질 뿐 이 사진처럼 정확하게

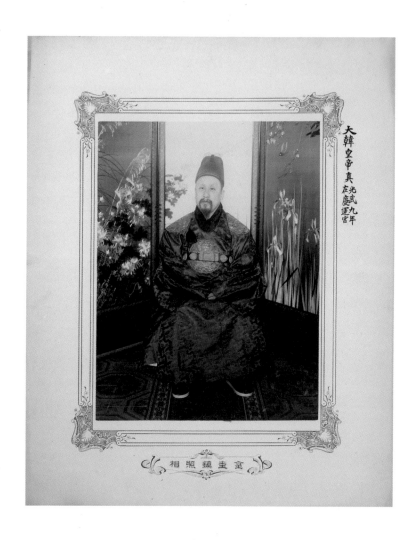

도7. 2015년 국외소재문화재재단에서 발굴한 고종황제의 초상.
김규진, 〈대한황제 초상〉 광무9년재경운궁光武九年在慶運宮,
22.9x33cm, 채색 사진, 1905, 뉴어크미술관 소장.

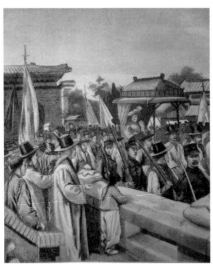

도8

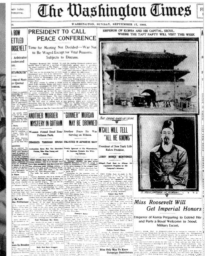

도9

도10

도8. 1905년 프랑스 잡지 『르 프티 파리지엔』Le Petit Parisien에 실린 엘리스 루즈벨트의 방한 장면을 그린 삽화.
도9. 1905년 9월 17일 『워싱턴 타임즈』에 실린 엘리스 루즈벨트 방한 기사.
도10. 1960년대 노년의 엘리스 루즈벨트. 1905년 방한 때 받은 순종의 사진이 벽에 걸려 있다.

촬영자 이름이 적혀 있는 것은 아니다. 뉴어크미술관에서 발견된 이 사진 하단에는 김규진 조상金圭鎭 照相이라고 명확히 기록되어 있어 한국인에 의해 촬영된 고종의 가장 공식적인 사진임을 확인하게 된 것이다.

가스라 태프트 밀약이 세상에 알려진 것은 1924년이니 1905년 엘리스 루즈벨트와 미국 순방단이 조선을 방문했을 때 대한제국 황실은 미국과 일본 간의 밀약을 알지 못했다. 이 와중에 자신의 존재와 대한제국의 상황을 알리기 위해 적극적으로 만들어 제공한 고종의 사진은 엘리스 루즈벨트를 비롯한 미국 순방단에게는 맥없이 스러져가는 힘없는 나라의 황제의 모습에 불과했다. 그러나 고종의 편에서 보면 이때 제작한 공식사진은 전통적인 초상화의 개념을 깨고 등장한 새로운 시각매체를 적극적으로 받아들였음을 의미한다. 즉 감춰져 있는 것이 당연한 어진御眞의 전통적 개념을 깨고 스스로의 모습을 대외적으로 공개함으로써 대한제국 황제로서의 모습을 시각화한 것이었으며, 조선 왕 또는 황제의 재현을 둘러싼 경합과 갈등의 산물이다. 모든 시도는 실패로 돌아갔다. 그러나 적어도 이 당시 제작된 시각 이미지는 새로운 시각매체에 관한 당대의 인식 작용, 정치적 공간 속에서 담론 만들기, 권력의 시각화 전략 등을 보여주고 있으며, 이는 이후부터 오늘날까지 지속되고 있는 익숙한 시각경험이라는 점에 주목할 필요가 있다.

어진에서 왕의 사진으로의 변용을 따라서

1925년 10월 16일 『동아일보』에 「고종태황제高宗太皇帝, 보고 싶흔 사진」이라는 제목으로 고종의 사진이 실렸다. 당시 『동아일보』에서는 '보고 싶은

◆ 高宗太皇帝

도11.
1925년 10월 16일 『동아일보』에
실린 고종황제 사진
동아일보사에서 특집기사로 마련한
「보고 싶은 사진」 독자 신청란에
가장 먼저 실린 사진이다. 기사
속에 표시된 '고종 태황제'의
'태황제'는 제위에서 물러난 후의
황제를 의미한다.

사진'이라는 독자코너를 신설했는데 많은 독자들이 고종의 사진을 보고 싶
다고 신청하여 승하하신 지 8년되는 고종태황제의 사진이 가장 먼저 실리
게 된 것이다. 지금처럼 국가 통치자의 사진이 대중매체를 통해 일회성 이
미지로 소비되는 것이 일상화되어 있는 시각에서 보면 이 기사는 그리 새
로울 것이 없어 보인다. 그러나 왕의 초상이 함부로 대중들에게 유포되거
나 보여질 수 없었던 전통적인 어진御眞의 개념에서 보면 이것은 완전히 새
로운 문화였다. 진전眞殿(왕의 초상화를 봉안하고 제사를 지내는 곳)에 봉안되던 왕
의 초상이 사진으로 만들어져 복제되고, 대중매체 속에 유포되어 누구나
볼 수 있고, 신문과 함께 쉽게 폐기되는 이미지가 되기까지의 과정은 단순
히 왕조의 소멸로만 설명될 수 없다. 다시 말해 왕의 초상 이미지가 '어진'
이 아닌 '왕의 사진'이 되기 위해서는 전통적인 어진 또는 초상화의 기능에
대한 인식상의 변환이 전제되어야 했다. '어진'에서 '왕의 사진' 또는 '왕의

초상'으로의 변화는 전통 미술의 시대에서 근대의 시각매체가 유입되고 새로운 시각문화를 형성하는 과정을 보여준다.

고종은 권력 강화를 위해 어진 전통을 적극적으로 활용했던 왕이자 황제였다. 그는 전통적인 형태의 어진을 다수 제작했다. 그러나 다른 한편 이 시기는 서구 제국과 일본에서도 그래픽 저널리즘이 한창 발달하고 있었고, 중국·조선을 둘러싼 제국열강의 이권다툼이 첨예화되던 시기였다. 때문에 고종의 초상 이미지는 그 자체가 조선을 상징하는 이미지로 전통적 형태만이 아닌 삽화·사진·판화 등 다양한 형태로 복제·유포되었다. 때문에 당시 고종의 초상의 다양한 유형과 활용의 경로를 살피는 것은 한국에서의 근대적 시각문화의 초기 양상을 밝히는 데 주요 참조점이 될 수 있다. 이러한 측면에서 '고종의 초상'은 근대 미술의 형성과정을 단순히 서구적 미술 양식의 도입사라는 관점을 넘어서 근대화와 서구화가 요구였든 강제였든 상관없이 내부적으로 어떤 필요에 의해 새로운 매체, 새로운 양식이 도입되었는지, 그를 통해 무엇을 경험했는지에 초점을 맞추어 한국의 근대미술의 형성과정을 다시 볼 수 있게 해주는 한 예가 될 것이다.

고종의 초상을 다시 보는 것의 의미

지금까지 고종의 초상에 대해서는 주로 개별적인 작품이나 기록을 중심으로 그 연구가 진행되어왔다.[9] 이러한 연구들은 고종의 초상을 발굴하고 제작 경위를 파악하는 작업들로서 고종 시대 미술의 새로운 양상을 밝히는 데 기여했다. 그러나 대부분 개별적인 기록이나 작품의 양식 분석에 치중

되어 왜 고종이 그 어려운 시기에 거금을 들여 서양인들에게 초상 제작을 맡겼는지, 채용신이나 서양인들의 비공식적인 초상 제작이 전통적인 어진 도사와 같은 시기에 집중된 이유는 무엇인지, 또 여러 형태로 촬영된 고종의 사진들은 이러한 회화들과 어떤 관계 속에 있으며, 당시 이루어진 진전의 재정비는 이러한 근대적 매체들과 어떤 관계가 있는지 등 각 작품들 간의 상관관계나 맥락에 대해서는 다루어지지 않았다. 물론 거기에는 그럴 만한 이유가 있다.

유화나 사진 초상들과 전통적 어진의 관계에 대해 지금까지 다루어지지 않은 것은 고종의 시대가 지닌 과도기적 성격 때문이기도 하다. 전통적인 어진과 새로운 시각매체는 같은 시기 존재한 것이기는 하나 어진 제작은 전통미술사의 시각에서 다루어진 반면 새로운 매체들은 주로 근현대미술사나 사진사 분야에서 다루어졌기 때문이다.

전통미술을 다루는 한국미술사의 입장에서 보면 이 시기는 조선왕조 말기1850~1910로 조선 후기의 진경산수화와 풍속화의 전통이 위축되고 김정희金正喜. 1786~1856를 중심으로 복고적 경향의 남종화가 유행한 시기이다.[10] 그러나 이때의 전통은 주로 서화계의 전통만을 의미하는 것으로 어진 제작이라든가 오봉병과 같은 왕실 관련 미술의 전통이 필요에 따라 강화되었다는 점은 크게 주목받지 못했다. 반면 근대미술사의 관점에서 보면 이 시기는 근대 태동기로 유화와 사진의 도입뿐 아니라 미술, 박람회, 박물관, 공예 등과 같은 새로운 매체와 용어, 개념이 형성되는 시기이다.[11]

그러나 고종의 시대가 여전히 왕권이 정치적 권력의 정점이 되었던 시대였으며 왕실을 중심으로 한 미술문화가 활발하게 진행된 시기이면서 동

시에 새로운 매체나 용어의 도입뿐 아니라 중인들의 활동 역시 크게 볼 때 고종의 개화정책 선상에서 진행된 것이라는 점을 감안한다면 전통미술과 새로운 근대미술의 경계는 불명확하다. 그러므로 전통적 매체와 새롭게 도입된 매체를 모두 포괄했던 고종의 초상 이미지를 통해 우리는 개별 이미지에 관한 연구를 넘어 근대국가로의 지향 과정에서 어떻게 전통이 재인식되고 다시 만들어졌는지, 그 속에서 새로운 시각매체들이 어떻게 유입되고 활용되었는지, 그 경험 자체에 초점을 맞추어야 한다. 즉 전통과 근대의 경계가 유동적인 시기였다는 점을 전제로 고종의 초상이 갖는 상징적 의미를 통해 전통의 해체, 또는 전통의 소멸과 새로운 근대의 등장이라는 이분법적 구별을 넘어서서 우리의 근대에 새롭게 도입된 시각 문화의 변천의 시작점을 살펴볼 필요가 있는 것이다.

I
숨겨진 왕의 초상

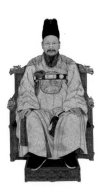

조선시대 어진은 선대의 예를 찾아 그것을 계승하여 제작했다. 이는 왕조의 정통성을 시각화하는 과정과 일맥상통한다. 어진과 그것을 모신 진전은 형식적 위엄과 질서 잡힌 상징 체계를 통해 왕조의 정통성을 상기시키는 상징적 기능을 가졌다. 즉 왕의 초상을 그린 어진은 외부에 공개되지 않고 다만 그 이미지를 둘러싼 각종 의례와 공간 등을 통해 상징적 기능만 지속되었다.

그러나 고종의 시대에 새로운 매체가 들어오면서 상황은 달라졌다. 사진이 도입된 이후 왕의 모습을 담은 이미지는 더 이상 제의와 상징의 기능이 아닌 그 자체가 직접 공적인 공간에 유포됨으로써 그 의미와 기능이 변용되기 시작했다.

조선의 어진

1872년(고종 9) 고종은 국조인 태조와 자신의 어진 제작을 대대적으로 진행했다. 조선시대 왕의 초상을 그리는 어진 제작은 중요한 국가적 행사였다. 어진을 제작하기 위해 당대 최고의 초상화가들을 발탁했다. 어진은 단순히 초상화라는 회화의 범주로만 보아서는 안 된다. 성리학적 질서를 국가의 근간으로 삼았던 조선시대에 어진은 오례五禮* 중 가장 중요한 길례吉禮를 지내기 위한 신위와 같은 제의적 기능을 가졌다.** 즉 선왕의 어진을 모사模寫하는 것이든 재위 중인 왕의 어진을 도사圖寫하는 것이든, 단순히 특정 개인으로서의 왕의 초상화를 복원하거나 그리는 작업이 아니라 선대의 관례에 따라 제의적 대상물을 제작하는 것이었다.*** 따라서 전통적인 어진이 지니는 의미와 기능은 어진을 봉안해두고 제사를 지내는 공간인 진전, 각 진전이 설치되는 장소, 봉안과 관리 방식, 각 절기마다 행하는 제례

* 다섯 가지의 국가 의례, 즉 길례吉禮·가례嘉禮·빈례賓禮·군례軍禮·흉례凶禮를 말한다. 유교 윤리를 보급하여 강력한 중앙집권 체제를 추구하기 위해 국가와 왕실, 왕과 신하와의 관계 등을 규정한 조선 시대의 제도이다. 이 중 길례는 종묘사직과 산천·기우·선농先農 등 국가의 제사에 관한 의례 및 관료와 일반백성의 시향행사時享行事에 관한 의례이다. 1474년(성종 5)에 편찬된 『국조오례의』는 오례의 세부적 항목과 절차를 제도화하는 토대가 되었다.

** 한국의 전통적 초상화는 어진뿐 아니라 사대부상, 공신도상, 승상에 이르기까지 모두 기본적으로 제의적 기능을 가지고 있었다.

의식 등의 제반 사항과 밀접한 관련이 있었다.

조선시대 왕권은 조선 왕조의 상징적인 질서의 축이자 정치권력의 정통성의 근거였다. 따라서 왕의 어진을 모사하거나 도사할 때 선대의 예를 찾아 계승함으로써 일종의 전통을 만들어가는 과정은 왕조의 정통성을 시각화하는 과정과 일맥상통한다. 이러한 면에서 어진과 왕조의 진전은 형식적 위엄과 질서 잡힌 상징체계를 통해 왕조를 의식하도록 유도한 사회제도의 산물이었다.

1872년에 대대적으로 진행되었던 어진 제작 행사는 왕권 강화를 위한 상징적 수단이 된 어진 전통이 고종 시대에 어떤 방식으로 계승되었는지를 보여준다. 1872년은 고종이 직접 나라를 다스리기 직전의 해로, 흥선대원군興宣大院君, 1820~1898이 세도정치를 타파하고 다시금 왕실 중심의 중앙집권적 국가체제를 마련해가던 시기다. 따라서 이해의 어진 제작은 흥선대원군이 왕실의 정통성을 세우기 위해 벌인 일련의 왕실 행사의 하나였다. 고종은 황제권을 가졌던 대한제국기에 또다시 어진을 제작하는데 그때와는 다른 상황에서 진행된 일이었다.[2]

고종은 왜 1872년에 국조인 태조의 어진을 다시 제작하고, 아직 친정을 하기도 전인 자신의 어진을 대거 제작했을까? 가장 큰 명분은 바로 1872년이 태조가 조선을 세운 후 여덟 번째 60돌, 즉 480주년이 되는 해라는 점이었다.[3] 왕실에서는 이를 기념하기 위해 여러 행사를 벌였다. 가장 먼저 한 일은 태조와 태종太宗(재위 1400~1418)의 존호尊號를 추존追尊하는 일이었다. 그리고 나서 1872년 1월 1일이 되자 고종의 명으로 국운이 새롭게 되는 해를 기념한다하여 전주 경기전의 태조 어진과 영희전의 태조 영

*** 모사는 이미 그려진 초상화가 낡거나 손상된 경우 그것을 범본範本으로 삼아 새로 중모重摸하는 것이고, 도사는 재위 중인 왕의 화상을 직접 보고 그리는 것이다. 추사追寫는 왕이 승하한 후 근친近親과 신하들로부터 설명을 듣고 상상하여 그리는 것이다.[1]

정 모사를 명했다. 그리고 이와 함께 아직 친정에 들어가지도 않은 고종 자신의 어진 도사를 명했다.[*4] 그런데 왕이 자신의 어진을 그리도록 명할 때는 또 다른 명분이 필요하다. 고종이 태조 어진 모사를 명하면서 자신의 어진도 그리라는 명을 내렸을 때도 마찬가지였다. 명분은 "영조·정조대를 살펴보건대 10년마다 어진 한 본을 도사하였으니, 이는 곧 우리 조정의 규례이므로 선대의 뜻을 이어간다"는 것이었다.[5] 어진을 10년에 한 번 모사한다는 것은 『육전조례』 예전의 도화서圖畵署 부분에도 명시되어 있는 내용이다.[6]

고종이 아직 흥선대원군의 영향력에서 벗어나기 전이긴 하나, 이때의 어진 제작은 대한제국기 어진 제작의 기본적인 틀이 되었다. 이 시기 어진 제작에서 가장 주목되는 점은 세도정치를 청산하고 왕권을 강화하기 위한 방편으로 태조의 어진과 고종의 어진을 같은 시기에 제작했다는 것이다. 선대의 어진, 특히 태조 어진을 모사한다는 것은 조선 왕조의 시조부터 이어지는 왕권의 정통성을 시각적으로 보여주기 위한 상징적 행위였다.[7] 물론 태조 어진은 태조 재위기부터 제작되기 시작했으며 태종 역시 자신의 왕권 획득을 정당화시키기 위해 태조의 어진을 각 지방에 모셨다. 그리고 숙종이 두 번의 난으로 소실된 진전 제도를 재정비하는 차원에서 1688년 태조 어진을 모사할 때도 태조가 위화도에서 회군한 지 300년이 된 것을 기념하여 대대적인 행사를 치루며 모사한 것에서 알 수 있듯이 선대의 어진 특히 태조 어진을 모사한다는 것은 조선 왕조의 시조로부터 이어지는 왕권의 정통성을 시각적으로 보여주는 상징적 장치로 이미 활용되어 왔던 것이다.[8]

* 이때 고종 어진은 군복대소본軍服大小本, 익선관 정면본翼善冠正面本(大本), 면복본冕服本(大本), 복건본幅巾本(小本) 하여 총 5본이 제작되었다. 그 중 군복대소본과 면복본은 1902년 다시 고종 어진을 도사할 당시 미흡하다는 논의가 나와 세초洗草, 즉 불에 태워 땅에 묻었다. 나머지 3본은 1921년 새로 창덕궁에 조성한 신선원전 제11실에 다른 본들과 같이 봉안되었다가 6.25 전쟁 때 화재로 인해 역대 어진들과 같이 소실되었다.

** 경복궁은 조선 초기 태조 4년(1395)에 창건된 조선 왕조의 정궁正宮으로 선조 25년(1592) 임진왜란으로 소실된 후 방치되어 있다가 대원군 집권 후 왕실존엄성 회복을 위한다는 명분 아래 다시 중건되었다. 중건은 1865년 시작하여 1868년 공역을 마무리 하고 고종을 비롯한 왕실이 이어移御하였다.[9]

1872년 정월 초하루 어진 제작을 명한 곳은 새로 중건된 경복궁에서였다.** 이곳에서 태조 어진을 다시 모사하도록 명한 것은 경복궁을 새로운 역사의 중심으로 중건했듯이 이 해를 조선왕조개창 480주년임을 상징적 계기로 삼아 왕조의 정통성을 다시 세우기 위해 오래된 전통을 다시 활용했던 것이라 할 수 있다. 동시에 같은 날 영·정조기의 규례를 따라 고종 자신의 어진 도사를 명한 것은 태조에서 영·정조기 그리고 고종으로 이어지는 역사적 축을 다시 환기시키겠다는 의미가 된다고 할 수 있다.

어진은 조상 숭배 차원에서 그 사람을 기념하는 제의적 기능을 가짐과 동시에 후대를 위한 기능, 즉 왕조의 정통성을 상기시키는 상징적 기능을 가진다. 따라서 왕의 초상은 개인보다는 사회적 관습을 반영하게 되며, 그 결과는 '터럭 한 올도 달라서는 안 된다'는 사실성과, 전형화된 유형stereotype이 결합된 형태로 나타난다.***

이렇게 제작된 어진은 진전에 모셔지며, 재위 중인 왕의 어진은 규장각에 모셔졌다가 왕이 승하한 후 열조의 진전에 들어간다. 즉 그 재현된 이미지가 공적인 공간에 유포됨으로써 왕조의 정통성이 가시화되는 것이 아니라, 이미지 자체는 모셔지고 다만 그 이미지를 둘러싼 각종 의례와, 진전을 둘러싼 공간 등을 통해 이미지의 상징적 기능이 지속된다.**** 따라서 전통적인 어진의 상징적 기능은, 재현된 이미지 자체의 기능이 아니라, 그를 둘러싼 제도의 기능이라 할 수 있다. 이렇듯 제도와 의례를 통해 상징적인 기능을 하던 어진은 사진이 도입된 이후에는 그 재현된 이미지 자체가 직접 공적 공간에 유포됨으로써 그 의미와 기능이 변용되기 시작했다.

*** 한국뿐 아니라 중국에서도 제의적 기능을 가진 봉안용 초상화는 대부분 얼굴은 사실적이되 도상 자체는 전형화된 유형이 관습적으로 반복된다.[10]
**** 조선 후기에는 진전에 부속된 의례들도 정착되어 각 절기마다 왕이 친히 진전에 나아가 작헌례酌獻禮를 지내고 왕의 탄신일에는 다례茶禮를 올리며 중관中官을 두어 진전을 지키도록 했다. 작헌례는 임금이 종묘宗廟, 문묘文廟, 진전, 왕릉에 직접 나아가서 지내던 의례의 일종이다. 진전 행사를 직접 관리하는 것은 예조이나 공조, 병조, 호조, 형조 등 각 부서가 관련되었다.[11]

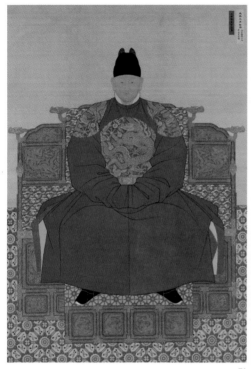 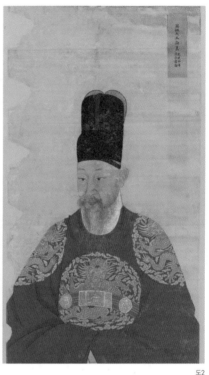

왕의 초상을 그린 어진은 그 이미지가 공적인 공간에 유포됨으로써 왕조의 정통성이 가시화되는 게 아니라 이미지 자체는 외부에 공개되지 않고 다만 그 이미지를 둘러싼 각종 의례와 공간 등을 통해 상징적 기능만 지속된다. 따라서 전통적인 어진의 상징적 기능은 재현된 이미지 자체의 기능이 아니라 그를 둘러싼 제도의 기능이라 할 수 있다.

조선 왕조 시대에 제작된 어진들은 일제강점기에 진전의 통폐합을 거쳐 대부분 선원전으로 이안되었다. 이 어진들은 해방 후 국립중앙박물관에 보관되었다가 6·25전쟁 때 부산으로 옮겨진 후 화재로 모두 소실되었다. 그 결과 남한 지역에서는 경기전 <태조 어진>과 <영조 어진>, 타다 만 <철종 어진>, <익종 어진> 그리고 왕세자로 책봉되기 전의 영조를 그린 <연잉군 초상>만 남아 있다.

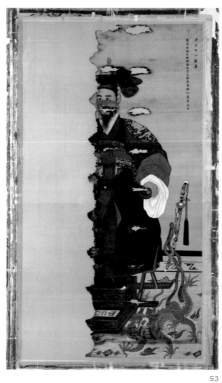
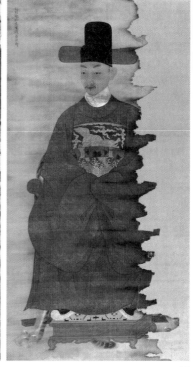

도3 도4

도1. 〈태조 어진〉, 조중묵 외, 1872, 비단에 채색, 218×150cm, 전주 경기전 소장. 보물 제931호.

도2. 〈영조 어진〉, 채용신·조석진, 1900, 비단에 채색, 100.5×61.8cm, 국립고궁박물관 소장, 보물 제932호.

도3. 〈철종 어진〉, 이한철·조중묵 외, 1861, 비단에 채색, 202×93cm, 국립고궁박물관 소장, 보물 제1492호.

도4. 〈연잉군 초상〉, 박동보, 1714, 비단에 채색, 183×87cm, 국립고궁박물관 소장, 보물 제1491호, .

어진에서 왕의 초상으로

원래 '어진'이라는 용어는 왕의 초상을 지칭하는 여러 명칭 중 하나였다. 즉 숙종대 이전까지 각종 문헌들에서 왕의 초상을 지칭하는 용어는 진용眞容, 쉬용晬容, 영자影子, 영정影幀, 어용御容 등으로 혼재되어 있었다. 이 용어들 중 어진이라는 용어가 공식화된 것은 숙종대에 이르러서이다.[12] 물론 고종대까지도 어진 외에 영정, 어용, 쉬용 등이 지속적으로 사용되었던 것으로 보아 어진이라는 용어가 통일적으로 정착되지는 않았다.[13]

고종 시대에 사진이라는 새로운 매체가 들어오고, 일본으로부터 신조어들이 유입됨에 따라 왕의 초상을 지칭하는 용어는 더욱 복잡하게 혼재되었다. 그림으로 그려진 왕의 초상을 어진이라고 지칭한 것에 빗대 1890년대 후반부터 조선의 왕 또는 일본의 천황 사진을 가리키는 어진영, 어초상, 어초상화, 어사진 등이 과도기적 용어로 사용되었다. 이 가운데 '어진

영'御眞影은 일본식 용어로 원래 불상이나 고승高僧의 초상을 이르는 일반명사였으나 메이지 시대에 일본 특유의 천황제가 확립되는 과정에서 국가가 공식적으로 지정한 천황과 황후의 초상화를 지칭하는 독점적 용어로 고유명사화되었다.[14] 이에 비해 조선에는 국가가 군주의 공식적인 초상화를 지정하고 그 배포 방식까지 법으로 규정한 관례가 없었다. 따라서 어진영처럼 왕의 특정 초상을 지칭하는 용어는 존재하지 않았다. 이런 와중에 다양한 매체가 유입되자 이에 따른 용어의 분화가 이루어지기 시작했다.

가령 '어사진'은 1897년 고종 탄신일인 만수성절萬壽聖節 기념식을 거행하는 과정에서 유포된 고종의 초상 사진을 지칭하는 것으로 보이며, '어초상', '어초상화'도 1900년 이후에 사용되고 있는 것을 볼 수 있다.[15] 어진이 왕의 초상을 지칭하는 공식어였다면 어초상화, 어사진 등은 매체와 그 기능이 다양해지면서 그 매체들 간의 구별이 명시된 용어라 할 수 있다. 그러나 1899년 조선에 와서 고종을 만났던 미국의 초상화가 휴벗 보스Hubert Vos, 1855~1935*가 유화로 그린 고종의 초상화를 어진이라고 표현했다거나, 1907년 11월부터 이듬해 6월까지 순종의 사진을 각 학교와 지방에 봉안하는 과정에서 어진이라고 일컬었던 점에서 알 수 있듯이 어진이라는 용어는 유화나 사진 같은 새로운 매체와 기능까지 포괄하여 왕의 초상을 지칭하는 개념으로 지속적으로 사용되었다.[16]

1890년대 후반부터 등장하는 이러한 신조어들은 단순히 새로운 매체의 도입을 반영한 용어 이상의 의미를 지닌다. 즉 이 용어들은 초상화에 대한 인식의 변화를 담고 있다. 우선 어진이라는 용어에는 초상화에 대한 전통적인 의미가 담겨 있다. 숙종 39년(1713) 숙종의 어진을 그릴 때 어용도

*　네덜란드 출신으로 미국에 귀화한 초상화가. 1888~1889년 사이에 조선에 와서 고종과 왕세자를 그렸다.

사도감御容圖寫都監 도제조都提調였던 이이명李頤命, 1658~1722은 전신傳神*을 모두 사진寫眞**이라 불러왔으며 왕의 초상을 모시는 곳을 진전眞殿이라 하므로, 왕의 초상 역시 어진이라 부르는 것이 타당하다고 주장했다. 이이명의 건의가 받아들여져서 도감의 명칭도 어진도사도감이라 고치고, 어진이라는 용어가 본격적으로 사용되기 시작했다.[17]

'전신'은 초상화가 단순히 외형의 묘사를 넘어서서 정신이 드러나도록 해야 한다는 전통적인 초상화관을 단적으로 보여준다. 이것을 다른 말로 사진, 즉 '진眞을 그린다'라고 하는데, '진'은 참다운 것, 즉 진자眞者, 본질적인 것을 의미하며, 사람에게 쓰일 때는 신기神氣, 천성天性, 불변의 진자를 의미한다.[18] 이처럼 '불변의 진자를 그린다'라는 동사로서의 '사진'은 점차 명사화되어 초상화를 지칭하는 일반명사로 쓰였다.

1890년대에 사용된 어사진에서 '사진'은 이러한 전통적인 초상화를 지칭하는 용어가 포토그래피photography의 번역어가 되었음을 보여준다. 그런데 왜 '빛을 그리다'라는 의미를 가진 서양의 '포토그래피'가 일본이나 우리나라에서는 '사진'으로 번역되었을까? 이것은 사진 기술이 조선이나 일본에 들어올 때 주로 영업용 초상 사진이 많이 보급되었기 때문이다. 즉 전통적인 초상화의 개념이 새로 도입된 매체에도 그대로 사용되면서 나타난 현상이라고 할 수 있다.[19] 다시 말해 전통적으로 인물의 외형뿐 아니라 정신까지 그린 초상화를 의미하는 '사진'이라는 단어가 포토그래피라는 새로운 매체의 번역어로 어의 변성되었다는 말이다.

이러한 면에서 보면 1890년대 후반에 사용된 어사진은 포토그래피라는 새로운 매체의 의미와, 그 속에 재현된 왕의 이미지가 외양뿐 아니라 정

* 전신사조傳神寫照의 준말로 초상화에서 인물의 외형묘사를 넘어 인격과 정신까지 나타내야 한다는 초상화론에서 나온 말이다. 중국 동진東晉의 인물 화가였던 고개지顧愷之(344~406)의 화론에서 비롯된 말이다.

** 초상화의 다른 말. 전신傳神 또는 사조寫照라고도 한다.

대상	사용의 예	출처
사진	로웰, 사서기와 같이 예궐, **어진**을 촬영하다. 지설봉도 **어진**을 촬영하다.	『윤치호일기』 1884년 3월 13일
사진	그리스도신문을 사보는 이들이 일 년치 셈한 이에게는 **대군주 폐하의 석판 사진** 한 장씩을 정표로 줄 터이라.	『독립신문』 1897년 8월 21일
사진	그리스도신문 값 일 년치를 먼저 낸 이에게는 **어사진** 일본식一本式을 나눠주고 팔지는 아니한다더라.	『독립신문』 1897년 8월 28일
유화	보스가 **어진**과 예진 양본을 그리고 그 공으로 금전 일만 원을 받아 일전에 떠났다고 한다.	『황성신문』 1899년 7월 12일
사진	학부學部에서 태황제 폐하와 황제 폐하와 황태자 전하의 **어사진**을 촬영하여 각 관립학교에 일본식一本式을 봉안한다는 설이 있다더라.	『황성신문』 1907년 9월 12일
사진	대황제 폐하 **어진**을 각 보통학교에 뫼시기로 학부에서 의논한다더라.	『대한매일신보』 1907년 11월 24일
전통초상화	일본 화가 후쿠나가 고비가 대황제 폐하의 **어초상**을 그리는 임명을 받아……	『황성신문』 1910년 3월 29일
사진	**어진하사**: 대황제 폐하와 황후 폐하께서 삼작일 **어사진**을 한 벌씩 궁내부고등관에게 하사하심.	『대한매일신보』 1910년 6월 22일
유화	이왕전하**어초상**: 안도 나카타로의 휘호	『매일신보』 1912년 1월 17일
사진	선제최근**어초상**先帝最近御肖像(일본 천황)	『매일신보』 1912년 8월 10일
사진	이태왕 **어초상**李太王 御肖像	『사진통신』 1920년 4월
전통초상화	순종 **어진** 봉사摹寫를 완필完畢	『동아일보』 1928년 9월 8일
사진	천황황후 폐하 **어사진**(일본 천황)	『동아일보』 1937년 11월 12일
전통초상화	고종의 **초상화** 60년 만에 환국	『조선일보』 1966년 12월 29일

사진 도입 후 등장한 새로운 용어들

'빛을 그리다'라는 의미를 가진 서양의 포토그래피라는 용어는 동아시아에 유입되면서 초상화를 의미하는 사진이라는 용어로 번역되었다. 이것은 사진 기술이 조선이나 일본에 들어올 때 주로 영업용 초상사진의 개념으로 보급되었기 때문이다.

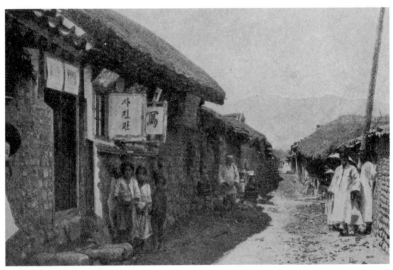

도5

도6

도5. 영국 신문기자 앵거스 해밀턴Angus Hamilton의 대한제국 견문록 『코리아』Korea(1904)에 실린 사진관 사진. 해밀턴이 대한제국을 방문했던 1901년에서 1903년 사이에 입수했거나 촬영한 사진이다. 한옥 집 대문 위에 사진을 걸어놓은 것이 보이며 '사진관'이라는 간판을 사용한 초기의 예다.
도6. 『코리아』 표지.

신까지 담아낸 진眞이라는 의미, 그리고 그 이미지를 전통적인 어진과 마찬가지로 신성시하는 관념이 복합적으로 담긴 과도기적 용어라고 할 수 있다. 이후 사진이라는 용어가 포토그래피의 번역어로 자리 잡는 과정은, 실제 인물을 대신하여 그 인물의 사진을 모사하는 초상화 제작 방식이 보편화되면서 초상화에서 드러나야 할 '진'의 의미가 외형적인 묘사에 더 치중하게 되는 과정과 일치한다.

어사진에 비해 1900년경부터 좀 더 빈번하게 사용된 어초상이나 어초상화는 그 뜻과 경계가 더 포괄적이고 모호하다. '초상'肖像은 '실물을 닮게 본뜬다'라는 의미로 사용되던 말이다. 이것은 주로 초상화의 기법적·기술적 측면이 부각된 용어로 회화뿐 아니라 소상塑像이나 불상에도 쓰였다.[20] 1900년경부터 쓰인 어초상의 '초상'도 매체 간의 구별을 명시하는 용어는 아니었다. 가령 1910년 일본인 화가 후쿠나가 고비幅永耕美. ?~?가 그린 대황제, 즉 순종의 초상을 어초상, 1920년 사진잡지『사진통신』寫眞通信에 실린 고종의 사진도 어초상이라 표현하고 있어, 초상은 매체의 구별 없이 실물을 본뜬 상을 일컫는 포괄적인 용어였던 것으로 보인다.[21] 그러나 언론 매체에서 사용되는 용례를 살펴보면 어초상은 적어도 일제강점기까지 주로 일본인들이 사용했던 것으로 보인다.[22] 이것은 포토그래피로서의 사진이 실물을 본뜬다는 초상의 개념과 부합했다는 것으로서, 어진의 경우처럼 초상이라는 용어에서도 실물을 본뜬다는 의미는 좀 더 사진적 묘사, 즉 사실적인 재현의 의미로 전화되는 것을 볼 수 있다.

일제강점기 이후 어진, 어초상 등은 존칭어 '어'御가 생략되고 왕의 '사진', 왕의 '초상', 그리고 회화의 장르 개념, 즉 풍경화·정물화처럼 장르의

하나인 '초상화'의 한 종류로 일반화된다.[23] 이처럼 어진이라는 용어가 전통시대부터 고종 시대를 거쳐 해방 후에 이르기까지 다양하게 변천해온 과정은 전통미술이 해체되고 근대적 장르 개념에 의해 분류되는 초상화의 개념이 형성되는 과정을 보여주기도 한다. 즉 어사진이 사진으로, 어초상이 초상으로, 다시 동양화·서양화를 불문하고 모든 계층의 화상畫像이 '초상화'라는 하나의 장르로 수렴되는 과정은 왕의 초상을 둘러싼 전통적인 아우라가 소멸하고 박물관에 소장된 유물 또는 양식 분류에 의한 미술 작품으로 정리되어가는 과정과 맥을 같이한다. 동시에 전통적으로 초상화를 일컫는 진, 영, 화상, 영자, 영정, 영첩자 같은 단어들이 소멸한 데 비해 '초상'이라는 단어가 '사람의 용모를 닮게 묘사한 것'이라는 의미로 상용되는 것은 사진이 포토그래피의 번역어로 자리 잡은 것과 마찬가지로 외적 묘사가 '진'의 자리를 대신하면서 객관적인 재현 기술 자체가 전통과 문명을 가르는 비평적 준거가 되는 과정과 맥을 같이한다.*

고종 시대 어진과 관련한 용어의 혼재 양상을 이해하려면 그 용어들을 주로 사용한 주체가 누구였는지, 공적인 매체 외에 일반 백성들 사이에서는 어떻게 호칭되었는지, 일본에서 도입된 경우 일본과 조선에서의 수용이 어떻게 다른지 등을 좀 더 정밀하게 파악해야 한다.** 다시 말해 이 용어의 문제는 비단 어진뿐 아니라 미술 개념 전반에 걸쳐 일어나는 근대적인 지식체계의 재배치 양상과 관련지어 생각해야 한다.***

* 이광수는 1916년 일본 문부성 미술전람회를 보고 쓴 글에서 실물을 사생하는 서양화의 사실주의를 문명으로, 화본을 그대로 모사하는 전통화를 야만으로 보고 이러한 야만의 상태에서 벗어나야 한다고 주장했다.[24]
** 이 용어들은 주로 공식적인 언론매체 속에 나타난 것으로, 일반인들 사이에서 왕의 초상이 어떻게 불렸는지는 고려되지 않았다.
*** 이 책에서 논의되는 고종의 초상을 지칭하는 용어들은 전통적인 왕의 초상화는 어진으로, 그 외의 일반적인 지칭어로는 초상으로 구별하여 사용하되 논의가 필요한 경우에만 당시의 용례를 따른다. 어사진이나 어초상 같은 용어는 일본에서 유입되어 일시적으로 사용된 데 비해, 어진은 왕조 말기까지 왕실에서 공식적인 용어로 가장 빈번히 사용되었기 때문이다. 그리고 초상이라는 용어는 특정한 개인을 그린 초상화나 초상 사진의 이미지뿐 아니라 니시키에 판화나 대중매체 속에 고종으로 소개된 이미지, 즉 고종을 본뜬 것으로 간주된 이미지까지 포괄하는 개념으로 사용한다. 따라서 이 책에서 고종의 초상은 고종을 재현하는 이미지를 통칭하는 용어라 할 수 있다.

II

상징에서 재현으로

조선은 1876년 이후 문호를 개방하고 국제 질서에 편입되기 시작했다. 국가의 상징물이 필요해졌다. 서구 열강과 일본에서 군주의 초상은 대표적인 국가의 상징물로 자리 잡았다. 조선 역시 따르지 않을 수 없었다. 이제 어진은 왕의 신체와 동일시되는 숨겨진 상징물이 아니라 왕 또는 국가를 상징하는 시각적 기호이자 이미지로 기능하기 시작했다. 왕의 위엄을 어떻게 상징화할 것인가의 문제에서 왕의 모습을 어떻게 재현할 것인가가 중요해졌다.

사진의 도입은 이러한 시각적 재현에 대한 관심을 촉발시켰고, 정보의 효용과 사실의 재현에서 뛰어남을 인정받아 차츰 전통적인 초상화의 자리를 대신하기 시작했다.

국가의 표상이 된
왕의 초상

사진의 효용을 인식하기 시작한 조선 정부

조선 왕조 개창 480주년을 기념하여 어진 제작 행사를 마친 이듬해인 1873년, 고종은 친정에 들어가면서 개화정책을 추진하기 시작했다. 조선 정부가 개화정책을 추진하면서부터 고종의 초상이 복제되고, 국가를 대표하는 외교적 교환물이라는 새로운 기능을 요구받기 시작했다.

그 첫 단추가 된 것이 바로 수신사修信使의 일본 파견이었다.* 1876년 강화도 조약 체결 직후에 일본의 요청에 따라 파견된 1차 수신사 김기수金綺秀, 1832~? 일행의 사진 경험은 사진과 군주의 초상에 대한 인식의 변화를 보여주는 첫 번째 계기가 되었다.

수신사 일행 76명은 1876년 4월 4일에 출발하여 일본에서 21일 동안 체류했다. 그들은 도쿄를 떠나기 며칠 전인 6월 8일에 일본 관리로부터 사

* 조선 정부가 일본에 파견한 수신사들이 남긴 기록은 최근 19세기 일본화와의 교류라는 측면에서 본격적으로 조명되었으나, 이 시기 고종 초상 및 사진의 도입에 관해서도 정황을 살필 수 있는 중요한 자료다.[1]

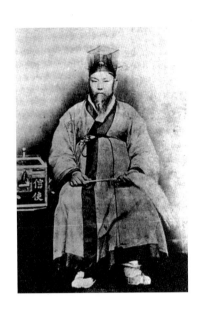

도1. 1876년 6월 7일, 도쿄를 떠나기 전 우치다 구이치 사진관에서 촬영한 1차 수신사 김기수의 사진.

진 촬영을 제의받았다.[2] 다음 날 오전 김기수를 비롯한 수신사 일행은 우치다 구이치內田九一, 1844~1875의 사진관에서 사진을 찍었다.[3] 나가사키長崎 출신의 우치다 구이치는 일본 사진의 시조라 알려진 우에노 히코마上野彦馬, 1838~1904의 제자로, 1872년과 1873년 두 차례에 걸쳐 메이지 천황과 황후의 초상 사진을 촬영한 메이지 초기의 대표적 사진사다. 그의 사진은 인물이 가지고 있는 물건, 즉 지물持物을 통해 신분이나 직업을 드러내는 전형적인 사진관 초상 사진의 형태를 취하고 있다. 일본 측이 수신사 일행을 도쿄 최고의 사진관으로 인도한 것은 문명화된 일본의 모습을 보여주려는 의도였을 것이다.

일본 정부는 귀국하는 김기수 일행에게 원로원 행사 사진, 태정대신太

政大臣의 초상 사진과 근대화된 일본의 모습을 담은 두 권의 사진첩을 선물했다.[4] 그중『도쿄 사진』東京の寫眞은 철도, 해군학교, 공장, 회사 등 일본의 근대 문물 사진이 실린 사진첩이다. 당시 일본 정부는 조선과의 교류를 확대하기 위해 조선 관료 및 유력 인사들의 일본 시찰과 유학을 적극적으로 유도했으며, 수신사 일행에게도 일본의 근대화된 면모를 보여주는 데 주력했다. 사진은 일본의 근대화 정책을 선전하는 데 효과적으로 이용된 매체였다.* 수신사 일행에게 사진 촬영 경험과 선물로 받은 사진첩은 근대 기술문명을 무엇보다 설득력 있게 보여주는 시각적 정보원으로서 사진의 역할을 인지하는 계기가 되었을 것이다.

그런데 비록 김기수 일행이 사진을 일본의 발전된 기술문명의 일면으로 받아들였을지언정 군주의 초상 사진을 유포하는 방식까지 받아들인 것은 아니었다. 가령 김기수는 당시 공부경工部卿이었던 이토 히로부미伊藤博文. 1841~1909의 집을 방문한 일을 다음과 같이 기록하고 있다.

> 공부경 이토 히로부미의 집도 성안에 있었는데 설비와 수작하는 절차도 한결같이 공식 연회와 같았으니 또한 아무런 의미도 없었다. 실내에는 그 황제와 황후의 진영眞影을 공봉供奉하고 있었으니 예법으로써 규정한다면 대체로 이것은 불경不敬한 일이었다.[6]

김기수는 이토 히로부미의 집에 일본 천황과 황후의 초상이 모셔져 있는 것을 보고 진전에 봉안해야 할 어진을 함부로 일상의 공간에 걸어두는 것은 불경한 일이라며 거부감을 보이고 있다. 그러나 당시 일본에서 천황

* 일본 정부는 1880년에도 고종을 비롯한 조선 관리들에게 사진을 기증했다. 1880년 11월 30일 변리공사辨理公使 하나부사 요시타다는 예조판서를 통해 고종에게 망원경 1개와 촬영화撮影畵 20장 등을 선물했다.[5]

의 초상 사진을 가지고 있다는 것은 특권적 지위를 의미했다. 메이지 정부는 1872년부터 천황의 사진을 모든 대외공관에 걸기로 결정했다. 1873년부터는 내방하는 외국인, 특히 황족이나 국가원수를 비롯한 재일외교관 등과 사진을 교환했다. 6월부터는 측근 정치가와 고급 관료 그리고 지방 관청에 천황의 사진을 하사했으며, 일반 대중의 천황 사진 복제를 법적으로 금지함으로써 천황의 초상 이미지를 국가가 독점적으로 관리하는 체제를 만들어가고 있었다.[7] 따라서 이토 히로부미의 집에 걸린 천황의 초상은 일본 국가의 표상이자 천황과의 특별한 군신관계를 확인해주는 징표였다. 그러나 김기수는 여전히 제의적 공간에 걸린 전통적인 어진의 기능이라는 잣대를 가지고 그것을 바라보는 입장이었다.

1876년 일본을 방문한 수신사의 경험이 어진에 대한 인식을 바꾸어놓지 못한 데 비해, 사진의 효용성은 1881년 조사시찰단朝士視察團(1881년 3월 25일~윤 7월 1일)을 파견할 무렵에 이미 활용되고 있었다. 조선 정부는 본격적인 개화 추진에 앞서 일본의 실정을 좀 더 구체적으로 파악하기 위해 조사시찰단을 다시 파견했다. 일본의 조정 논의와 시세 형편, 풍속, 인물, 수교, 통상 등을 조사하기 위해 파견된 이 시찰단은 총 100여 일에 걸쳐 사법, 세관, 외무, 군대, 무기, 기술 등의 문물제도에 관해 광범위하고 전문적인 조사 작업을 벌였다. 그런데 조선 정부는 이 시찰단을 파견하기에 앞서 일본 황족을 비롯한 각국의 주요 인사와 각국 황제의 사진을 오사카大阪 상인을 통해 수집하려고 했다. 다음의 신문 기사가 그것을 말해준다.

한인이 사진을 구함. 오사카의 상인 야마모토 후사타로山本房太郎가 조선 정

부로부터 일본의 주임관 이상의 고위 관료들의 사진과 영국, 프랑스, 독일, 러시아, 미국 등 각국 제왕, 귀족의 촬영을 조선 정부에서 주문받아 오사카의 안도지安堂寺町의 사진사 나카가와中川와 함께 급히 수집하여 등기우편으로 보내게 되었다. 나카가와는 이 사진들을 사기 위해 분주하게 돌아다닌 끝에 도쿄에까지 상경하였다. 한국 정부는 어떤 필요 때문인지 알 수 없으나 그런 사진들을 요구했다.[8]

조선 정부가 조사시찰단을 파견하기에 앞서 일본의 사정을 살피기 위해 사진을 활용했다는 사실은 앞의 수신사 경험을 통해 사진이 시각적 정보원의 역할을 한다는 것을 인지하고 있었음을 의미한다. 그리고 외국과의 수교를 준비하면서 외교적 목적에서 각국 황제의 사진을 필요로 했다는 것을 보여준다.

조선 정부가 정보 차원에서 각국 황제의 초상 사진을 수집했다면, 조선과 수교를 맺고자 하는 외국 역시 고종의 초상 사진을 구하려고 했을 것이다. 근대국가 형성기에 국가 원수의 초상은 비단 정보 차원에서뿐만 아니라 국가의 주권과 독립국의 상징물로서 공식석상에서 상호 교환되거나 재외공관에 배포되는 것이 통례였다.

일본 천황의 최초 사진인 〈메이지 천황〉[도2]도 1871년 서양에 파견된 이와쿠라 도모미岩倉具視 사절단이 외교적 필요에 의해 천황 사진을 긴급히 요청함에 따라 제작되었다. 이 사진은 김기수를 촬영했던 우치다 구이치가 촬영한 것이다. 이때부터 일본 궁내성은 천황의 사진을 대외적인 주권의 상징으로서 주일 외교관에게 주었으며, 재외공관에도 천황의 사진을 걸었

근대기 각국 원수의 사진을 교환한다는 것은 국가 간의 우호를 의미하고 서로 평등하게 국가 원수를 확인하는 상징적 행위였다. 일본은 각국과의 조약체결 과정에서 천황의 사진이 필요해지자 1872년 천황의 사진을 촬영했다. 이때 천황은 전통 복장을 하고 일본식 의자에 앉아 있으며 수염이 없는 청년의 모습이다. 메이지 천황은 즉위 후 왕정복고를 가시화하기 위해 그동안 조정에서 사용되어 온 중국풍 의상을 폐지하고 고례에 따라 상하 소쿠타이束帶정복을 예복으로 바꾸었다. 그러나 이 복식이 연약한 인상을 준다는 것을 알고 1873년 천황의 복식을 유럽 제국의 황제의 예를 따라 서구식 군복으로 바꾸었다. 복식 개정 이후 다시 촬영한 사진을 보면 여전히 청년 천황의 모습이기는 하나 머리도 자르고 수염도 길러 좀 더 근대화된 국가의 군주 초상으로서의 이미지로 만들고자 했다는 것을 알 수 있다. 이 청년 천황의 모습은 1888년 세 번째 천황의 사진에서는 더욱 더 서구 제국의 황제상에 가까운 군인 천황의 모습이 된다.

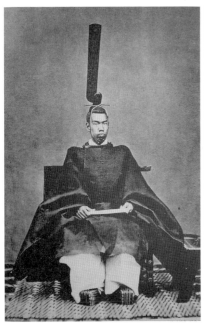
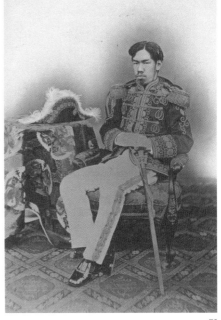

도2

도3

도2. 1872년 우치다 구이치가 촬영한 메이지 천황의 첫 번째 초상 사진.
도3. 1873년 우치다 구이치가 다시 촬영한 메이지 천황의 두 번째 초상 사진.

다.[9] 국가 원수의 사진을 교환하는 것은 국가 간의 호의를 의미했으며, 대등한 관계에서 국가 원수를 확인하는 상징적인 행위이기도 했다. 그러나 조선에서 어진은 그 자체가 왕이자 조종祖宗을 의미하기 때문에 결코 외국에 유출되어서는 안 되었다.[10] 1876년 김기수 일행이 일본에 갔을 때만 해도 어진이 일상적인 공간에 걸리는 것은 매우 불경한 행위로 여겨졌다. 그후 조사시찰단을 파견할 무렵에도 황제 사진은 정보 차원에서 필요한 것으로 인식되었을 뿐 국가 상징물로 교환하는 단계에는 이르지 못했던 것으로 보인다.

국가의 상징물로 등장한 왕의 초상

고종의 초상이 언제부터 외교석상에서 교환되었는지는 불확실하나 적어도 1882년까지는 공식적으로 준비하지 않았던 것으로 보인다. 이와 관련하여 흥미로운 이야기가 있다. 1882년 8월 27일 일본의 대중적 신문인 『도쿄회입신문』東京繪入新聞[11]에 실린 '조선 국왕 이희군 초상'朝鮮國王李凞君肖像〔도4〕이라는 기사다. 이 기사는 이해 6월에 발생한 임오군란*의 사후 처리 및 보상 문제로 3차 수신사 일행이 8월에 일본에 들어가서 결국 제물포 조약을 체결하는 와중에 실린 것이다.

고종의 초상 이미지가 신문 한 면을 거의 다 차지할 정도로 크게 실려 있다. 그런데 고종의 모습은 왕의 정복이 아니라 사복 차림이며, 이희군李凞君이라 하여 고종의 이름을 직접 사용함으로써 비하하고 있다.** 기사에

*　1882년(고종 19) 6월 9일 훈국병訓局兵들의 군료분쟁軍料紛爭에서 발단하여 고종 친정 이후 실각한 대원군이 다시 집권하게 된 정변. 1880년 조선 정부는 별기군을 창설하고 일본 공사관에 근무하던 호리모토 레이조堀本禮造 육군 소위를 군사 고문으로 초빙하여 상류층 자제들을 중심으로 일본식 군사훈련을 시켰다. 이 신식군대와 구식군대간의 처우 차별 문제가 불거져 구식 군사들이 민씨 척족인 민겸호를 살해하고 일본 공사관을 습격하여 호리모토 등 수명을 살해하자 일본 공사관원들은 공사관에 불을 지르고 서울에서 철수했다. 이에 일본은 피해 보상과 거류민 보호를 내세우면서 교섭을 추진하여 1882년(고종 19) 8월 30일(음력 7월 17일) 제물포 조약을 맺게 된다.

　**　고종의 이름, 즉 휘諱는 희熙이고 호號는 주연珠淵이다.

는 이 신문사의 국장인 마에다前田가 이 초상을 어떻게 입수했는지를 소상히 밝히고 있다.

마에다 국장은 조선의 풍속과 풍정에 관한 연재 기사를 준비하는 과정에서 신문사 사원의 소개로 사진사 이히오카 센노스케飯岡仙之助를 만나게 된다. 이히오카는 우치다 구이치에게 사진술을 배웠고, 메이지 9년(1875) 우치다에게서 독립하여 아사쿠사淺草에서 사진관을 개업했다. 1882년 가을, 즉 이 기사가 실릴 무렵에는 우에노上野로 사업을 확장하고 있었다. 마에다 국장은 이 사진사로부터 조선 국왕의 초상과 경성 시가지, 일본 공사관 등의 사진을 얻었다. 이히오카가 직접 촬영한 것이 아니라 그가 이전에 사진술을 가르쳐준 일본 해군대위 요시다 시게치카吉田重親로부터 선물 받은 것이었다. 그중 조선 풍경 사진은 요시다가 촬영한 것이나, 고종의 초상은 조선 관리가 그려 일본의 어느 성省에 선물한 것이었다. 이것을 주일 영국 공사 해리 파크스Harry S. Parkes, 1823~1885***가 보고 복사를 요청하자 사진술을 배운 요시다가 모사****하여 주었는데, 그중 한 장을 조선 풍경 사진과 함께 이히오카에게 전해주었다고 한다. 따라서 기사에 실린 고종 초상은 사진이 아니라 조선의 어느 관리가 선으로 간단히 형상만 묘사한 그림을 다시 그리거나 촬영한 것이다.

당시 마에다 국장은 더 자세한 설명을 듣기 위해 이히오카에게서 입수한 사진들과 고종의 초상을 가지고 조선인을 찾아가는데, 이때 그 이미지들을 본 사람이 윤치호尹致昊, 1865~1945와 그의 일행이었다. 윤치호는 1881년 조사시찰단으로 일본을 방문했다가 바로 귀국하지 않고 남아 동인사同人社에 입학하여 서양의 신학문을 배우고 있었다. 고종의 초상을 본 윤치호

***　　　파크스는 중국, 일본, 조선에서 40여 년 동안 동아시아 외교관으로 활동했다. 1865~1883년 주일 영국 공사를 역임했으며, 1884~1885년 주청 영국 공사 겸 조선의 초대 공사(특명전권대사)가 되었다. 임오군란 발발 직후 조선의 사정을 파악하기 위해 조선을 일시 방문하는 등 2차 조영수호통상조약 체결을 위해 준비하는 과정에서 1882년 일본에 체류 중이던 박영효를 만나 서로의 사진을 명함처럼 주고받기도 했다.[12]
****　　　이때 요시다가 조선 관리가 그린 초상화를 보고 다시 그린 것인지, 아니면 그림을 사진으로 촬영한 것인지는 확실하지 않다.

조선과 수교를 맺으려는 외국 역시 고종의 초상이 필요했으나
1882년까지도 조선 정부에서는 공식적으로 고종의 초상을 준비하지 않았다.

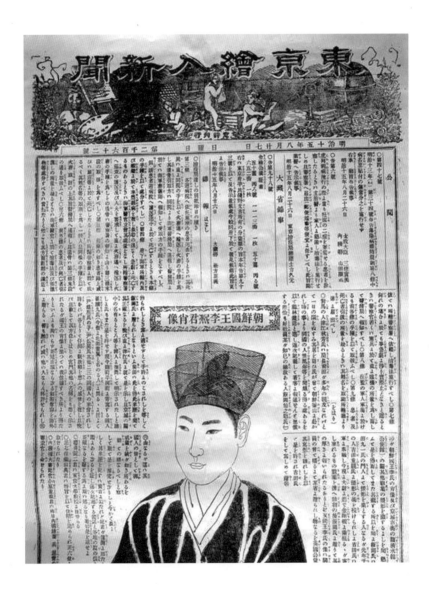

도4. 1882년 8월 27일자 『도쿄회입신문』에 실린 '조선 국왕 이희군 초상' 기사.

는 정관 정복을 갖춰 입지 않은 고종의 초상을 외국인에게 준다는 것은 있을 수 없는 일이라고 하여 논평을 피했다고 한다.

1882년 8월 말에 『도쿄회입신문』이 이처럼 조선과 관련한 풍속이나 풍경 사진을 구하고 이 단순한 선화를 고종의 초상이라고 하여 대서특필한 것은 임오군란 이후 일본 대중들 사이에 조선에 대한 애국주의적 적개심이 증폭되면서 조선 관련 이미지들이 삽화나 판화 등의 상품으로 대거 유포되던 상황에 부응했던 것이라 할 수 있다.

『도쿄회입신문』에 실린 고종 초상을 그린 조선 관리가 누구인지, 그가 고종을 알고 그린 것인지 또는 단순히 상상하여 그린 것인지는 알 수 없다. 그러나 그것이 진짜 고종의 초상이냐 아니냐를 떠나서, 1882년 임오군란과 잇따른 외국과의 수교 과정에서 대중적 관심에서든 영국 공사처럼 외교적 차원에서든 고종의 초상이 요구되었던 반면, 조선 정부 측은 공식적인 고종 초상을 준비하고 있지 않았다는 것을 보여준다. 당시 조선 정부는 임오군란 사후 처리를 위해 3차 수신사를 일본에 파견했다. 그런데 사실 이들에게 더 시급하게 필요했던 국가적 상징물은 고종의 초상이 아니라 국기였다. 태극기를 만든 사람이 누구이고, 언제 제작되었는지는 지금도 논란이 되고 있다.[13] 논자마다 해석이 분분한 이 논의들에서 분명하게 합의된 사실은 박영효朴泳孝, 1861~1939가 3차 수신사이자 특명전권대신으로 일본에 가면서 태극기를 만들었고, 그것을 조선의 국기로 사용했다는 것이다. 그는 9월 20일(음력 8월 9일) 일본으로 가는 배(메이지마루明治丸)에서 선장 제임스와 의논하여 국기를 제정했으며, 9월 25일(음력 8월 14일) 숙소인 고베의 니시무라여관西村旅館에 국기를 내걸었다. 그리고 10월 3일(음력 8월 22일) 기무

3차 수신사를 일본에 파견할 당시 수신사에게는 무엇보다 국가 상징물인 국기가 필요했다. 우리의 국기가 언제 어떻게 만들어졌는지는 의견이 분분하나 박영효가 3차 수신사로 일본에 가면서 태극기를 만들어 조선의 국기로 사용한 것은 분명하다. 이후 태극기는 공식적인 조선의 상징물이 되었고, 지금까지도 국기로 통용되고 있다.

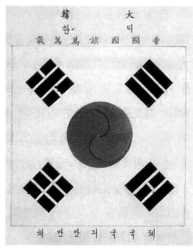

도5 도6

도7

도5. 1886년 청나라 리홍장이 편찬한 『통상장정성안휘편』通商章程成案彙編에 수록된 태극기. 태극기 위에 "청의 속국인 고려국기"大淸國屬 高麗國旗라는 글귀가 적혀 있다. 종이에 인쇄, 서울대학교 규장각 한국학연구원 소장.
도6. 대한제국기에 출간된 『각국기도』各國旗圖에 수록된 태극기. 대한제국 정부가 공식적으로 제시한 태극기 도안으로 '대한제국국기 만만세'라고 적혀 있다. 한국학중앙연구원 장서각 소장.
도7. 대한제국 시기인 1902년(임인년)의 진찬의식에서는 태극기가 국왕 통치권의 중요한 상징으로 배치되었다. 《임인진찬도병》중 태극기 부분 확대. 국립국악원 소장.

처에 보내는 서신에서 국기의 표식을 정비하게 된 경위와 국기의 필요성에
대해 상세히 보고했다.

> 무릇 외국에 사신으로 나가는 사람이 예의상 국기가 없을 수 없는데, 항구마
> 다 각각 대포大砲 6문 이상을 싣고 있는 병함을 만난다면, 반드시 축포가 있
> 어 예절로써 대접을 하므로, 그때에 사신의 국기를 높이 달아서 이를 구별해
> 야 하기 때문입니다. 또 조약이 있는 각국의 여러 가지 경축절을 만나게 되
> 면, 국기를 달고 서로 축하하는 예절이 있으며, 각국 공사들이 서로 회합할
> 적에도 국기로 좌석의 차례를 표시하게 됩니다. 모두 이러한 여러 조건으로
> 국기를 만들어 가지지 않을 수가 없는 것인데, 영국·미국·독일·일본의 여러
> 나라가 모두 그려 가기를 청하니, 이것은 천하에 알려 밝히는 데에 관련된 것
> 입니다. 상세히 상上께 계달하기를 바랍니다.[14]

박영효는 이 보고문에서 국기가 국가를 구별하게 해주며 국가를 널리
알리기 위해서도 반드시 필요한 상징물임을 매우 구체적으로 설명하고 있
다. 그런데 이 글에서 주목되는 것은 영국을 비롯한 외국 공사들이 조선의
국가 상징물로 국기를 그려달라고 요청했다는 점이다. 앞에서 살펴본 『도
쿄회입신문』에 실린 고종 초상도 주일 영국 공사 파크스의 요청에 따라 복
사된 것이었다. 파크스가 정확히 어떤 이유에서 고종 초상을 필요로 했는
지는 알 수 없으나, 당시 영국이 1882년에 조선과 맺은 통상조약을 좀 더
유리하게 수정하여 2차 조영수호통상조약朝英修好通商條約*(1883년 11월 26일,
음력 10월 27일)을 체결하기 위한 준비를 하고 있었던 점으로 미루어보아 이

* 　조선의 개항 이후 영국은 1876년과 1881년 두차례에 걸쳐 조약체결을 서둘렀으나 실패했다. 이에 영국은 1882년 청
국의 도움을 얻어 6월 6일 인천에서 조약 원안을 조인하였으나 이 조약이 조일수호통상장정과 다르다는 것을 이유로 비준
을 거부했다. 이듬해 주청 영국 공사 파크스를 전권대신으로 조선에 파견하여 재교섭을 벌인 결과 1883년 11월 26일 2차로
수호조약이 조인되었다.

와 관련한 정보 수집 활동의 일환이었을 것이다.[15] 실제로 파크스는 고종 초상뿐만 아니라 조선 국기의 복사본도 구하고 있었다. 그리고 11월 1일 일본 외무성의 외무대보 요시다 기요나리吉田清成가 조선 국기를 파크스에게 보내주었다.[16] 이런 점으로 미루어, 영국 공사에게 고종 초상은 국기와 마찬가지로 조선과의 통상조약을 체결하는 과정에서 알고 있어야 할 국가 정보, 즉 국가 상징물이었을 것이다.

이러한 일화들은 당시 외교적 접촉 과정에서 국기뿐 아니라 고종의 초상 역시 국가 상징물로 요구되었음을 보여준다. 이에 따라 조선 정부는 고종의 초상을 준비하여, 각국 공사들에게 전달했다. 가령 1884년 4월 24일 고종은 초대 미국 전권공사 푸트Lucius H. Foote, 1826~?에게 자신의 어진과 왕세자의 초상화를 전달했다.[17] 푸트는 1882년에 체결된 조미수호통상조약朝美修好通商條約*의 비준서를 교환하기 위해 이듬해 4월 조선을 방문한 서양 최초의 외교 사절이었다. 고종은 1883년 4월 14일에 푸트를 만나 국서를 주었고, 이듬해 4월에 어진을 전달했다.

뒤에서 살펴보겠지만 푸트에게 어진을 전달하기 한 달 전에 지운영과 퍼시벌 로웰이 고종의 초상 사진을 촬영한다. 4월에 전달한 고종과 동궁의 초상이 이때 촬영한 사진이었는지, 아니면 다른 형태의 초상화였는지는 확인할 길이 없다. 그러나 그것이 전통적인 초상화건 사진이건, 어진의 국외 유출을 엄격히 금지했던 기존의 전통이 근대적 국가 체제로 전환하는 과정에서 급격히 변화하기 시작했음을 보여준다. 이제 어진은 왕의 신체와 동일시되는 숨겨진 상징물이 아니라, 왕 또는 국가를 지시하는 시각적 기호이자 이미지로서 기능하게 된다. 이것은 어진을 둘러싼 문제가 대상

* 1882년 5월 22일 제물포에서 조선 측 전권대신 신헌申櫶과 미국 측 전권공사 슈펠트Robert W. Shufeldt 간에 이루어진 미국과의 통상조약으로 서구 자본주의 국가와의 교류가 시작된 첫 계기가 되었다. 이때 미국에게 최혜국 대우를 부여할 것을 규정하고, 관세 자주권을 인정하는 조약문이 체결되었다. 푸트는 이 조약의 체결 이후 비준서를 교환하기 위해 1883년 4월 조선에 와서 조선 주재 미국 특명전권공사로 1884년 7월까지 근무했다. 조선 정부는 비준서 교환 직후인 6월에 사절단으로 보빙사 일행을 미국에 파견했다.

을 어떻게 '상징화'할 것인가가 아니라 어떻게 '재현'할 것인가의 문제가 된다는 의미다. 사진의 도입은 이러한 시각적 재현에 대한 관심을 촉발시킨 중요한 계기였다. 이러한 과정을 통해 사진은 정보적 효용성과 사실적 재현력을 인정받아 차츰 전통적인 초상화의 자리를 대신한다.

조선의 왕, 카메라 앞에 서다

조선의 사진술 도입

1880년대 초는 국제관계 속에서 고종의 초상이 국가 표상으로 요구되던 시기이지만, 사진술이 도입되고 고종이 카메라 앞에 섰던 시기이기도 하다. 조선에 사진술을 처음으로 도입한 사람들은 현재까지 알려진 바로는 김용원金鏞元, 1842~1892, 지운영, 황철黃鐵, 1864~1930이다.* 1882년 조미수호통상조약으로 사진 기자재의 수입이 가능해지면서 1883년에서 1884년 사이에 김용원, 지운영, 황철이 사진관을 개설했다. 이런 점에서 1883년에서 1884년은 사진술의 직접적인 도입기였다.[19] 이들이 모두 화원이나 서화가 출신이라는 점은 근대 전환기 중인이었던 화원과 서화가들이 빠르게 새로운 문물에 적응하면서 미술문화를 변화시키는 주체가 되었음을 보여준다. 나아가 김용원, 지운영이 개화 관료로 활동하는 가운데 사진술을 도입했

* 황철의 중국을 통한 사진 도입은 개화 관료로서가 아니라 개인적인 차원에서 이루어진 일이므로 여기서는 따로 다루지 않았다.[18]

다는 점, 특히 지운영은 고종 사진을 처음으로 촬영했다는 점, 그리고 두 사람 모두 고종의 밀사로 활동했던 점은 이 시기 사진술의 도입이 고종과의 직간접적 관계 속에서 진행되었다는 것을 보여준다.

김용원은 일본에서는 '개화의 효시'라 알려졌던 인물이다.[20] 그는 1856년부터 규장각 소장의 의궤 제작에 몇 차례 참여했으며, 1861년(철종 12) 철종 어진을 도사할 당시 조중묵趙重默과 함께 어진 제작에도 참여한 도화서 화원이었다.[21] 부사과副司果 화원이었던 김용원이 사진을 처음 접한 것은 1876년 수신사의 일원으로 일본에 파견되었을 때다. 이때 그는 기계, 총포, 아연 등을 구입하는 기술직 역할을 맡았다. 앞서 보았듯이 수신사 일행은 기차, 화륜선, 전보, 전신, 신문사 등을 시찰하고 한국인으로서는 처음으로 사진관에 초대되어 사진을 촬영했다.** 그러나 김용원이 사진술을 배우기 시작한 것은 1880년 경상도 수군절도사 수영의 우후虞侯로 부임한 뒤였다. 김용원은 한 해 전에 주한 일본 공사 하나부사 요시타다花房義質, 1842~1917***로부터 사진술을 배우라는 권유를 받았으며, 부산 거류지 관리관의 일본인들에게서 사진술을 배웠다. 이후 1881년 조사시찰단으로 다시 일본을 방문한 김용원은 본격적으로 사진술을 익혔다. 그러나 이때에도 그의 공식적인 임무는 기선 운항에 관해 조사하는 것이었다. 시찰단은 윤 7월에 귀국했으나, 김용원은 일본에 남아 공식적인 임무와는 별도로 화학과 금은 분석술 등 사진과 관련된 기술을 배웠다.

1883년 여름 무렵 김용원은 일본인 사진사 혼다 슈노스케本多收之助와 함께 서울 저동苧洞에 촬영국撮影局을 열었다.[22] 이 촬영국의 성격에 대해서는 견해가 엇갈린다. 관설의 성격을 띤 상회사商會社였다고도 하고, 개인

** 이때 김용원도 함께 사진을 촬영했는지는 분명하지 않다.
*** 메이지 시대 외교관으로서 1872년 조선에 와서 한일무역 교섭을 맡았다. 1876년 10월 대한공사를 역임하고, 1880년에 변리공사가 되었다. 임오군란 당시 일본 공사관이 공격을 받자 나가사키로 피신하여 일본 정부에 이 사실을 보고했다. 그 후 군함 6척과 보병 약 1개 대대를 거느리고 들어와서 제물포 조약을 체결했다.

영업체였다는 견해도 있다.*²³ 촬영국이 관설 회사였다는 주장은 개화정책 속에서 사진술이 적극적으로 도입되었다는 것을 입증해주는 주요 근거가 된다. 그러나 아직까지 이 주장을 뒷받침할 만한 직접적인 기록이나 근거는 없다. 그리고 김용원이 수신사나 조사시찰단에서 맡은 공식적인 임무는 무기 구입이나 기선 운항 같은 국방 관련 업무였고, 사진 기술은 공식 일정에 들어 있지 않았으며, 주로 개인적으로 부산 거류관이나 일본인 사진사를 찾아가서 배웠다는 점을 감안하면 김용원의 사진술 도입과 촬영국 설립이 기술 도입을 위한 정부의 계획에 따른 것이었다고 단정하기 어렵다. 또 김용원이 일본에서 배웠다고 하는 금은 분석술과 화학도 물론 사진술과 관련이 있으나 당시 조선 정부가 부국강병의 차원에서 관심을 가졌던 광산 기술과 더 직접적으로 연관된다고 보아야 한다. 김용원은 1884년 12월 고종의 밀사로 러시아에 갔을 때에도 일본에서 '광산술을 배운 인물'로 알려져 있었다.**

중국 상하이에 가서 사진술을 배워온 황철도 원래 목적은 광산 기술을 배우는 것이었다. 따라서 김용원의 사진술 도입은 정부의 계획에 따라 이루어진 일이라기보다는 광산술 같은 기술 도입의 과정에서 부수적으로 습득한 기술이었던 것으로 보인다.

김용원과 같은 시기에 사진술을 도입한 지운영은 고종의 초상과 좀 더 직접적으로 연관된다.²⁶ 지운영은 1882년 3차 수신사로 박영효 일행과 함께 고베神戸에 갔을 때 일본인 사진사 헤이무라 도쿠베이平村德兵衛, 1850~?로부터 사진술을 배웠다. 그리고 1883년 6월 통리교섭통상사무아문統理交涉通商事務衙門 주사主事로 재직하던 중 다시 일본으로 건너가 사진술을 배웠

* 임오군란 진압 이후 고종의 본격적인 개혁 추진 과정에서 설립된 정부기구나 정부의 지원을 받아 설립된 회사는 기기국, 전환국, 박문국처럼 '국'局자로 끝나는 이름이 많았다는 점, 김용원이 발기하고 김가진이 주임을 맡았던 담배 판매 회사인 순화국이 관설 회사였다는 점 등을 들어 김용원이 세운 촬영국 정부의 지원을 받아 설립되었을 가능성이 높다고 보는 견해도 있다.²⁴

** 갑신정변 직후 고종은 친러정책을 통해 청의 간섭을 제어하기 위해 비밀리에 권동수權東壽와 김용원을 러시아에 파견했다.²⁵

고, 1884년 3월 13일에 조선인 최초로 고종의 어진을 촬영했다.[27] 1884년 지운영이 고종 초상을 촬영한 사실은 사진술의 도입이 고종의 사진과 밀접한 관련이 있음을 입증해주는 중요한 근거가 된다. 그러나 현재로서는 고종의 후원 여부나 당시 지운영이 촬영한 사진 등을 파악하기가 쉽지 않다. 다만 지운영과 로웰이 고종의 사진을 촬영하고 얼마 후인 3월 19일에 고종과 명성황후가 윤치호에게 "동궁의 예진睿眞을 보았느냐고 물으시며 예진을 보여주어서" 윤치호가 보고 물러났다는 기록과, 4월 24일 미국 공사 푸트에게 고종의 어진과 세자의 예진을 전달했다는 기록을 볼 때 이때 전달된 것이 지운영이 촬영한 사진일 가능성을 배제할 수 없다.[28] 당시 로웰이 촬영한 사진첩이 8월에 도착했기 때문에 푸트에게 전달된 고종과 세자의 사진이 로웰의 것은 아니었을 것이다.

1884년 가을, 지운영은 사진 기자재를 구입하기 위해 다시 일본으로 갔으나, 사정이 여의치 않았던 듯하다. 1885년 봉명사신奉命使臣으로 일본에 갔던 종사관 박대양朴戴陽이 기록한 『동사만록』東槎漫錄에 따르면, 지운영이 '작년 가을 사진 기계를 구매하기 위하여 들어왔다가 병이 들어 돌아가지 못하고 있어 약값과 식비를 청산해주고 같이 귀국하게 되었다'는 내용이 나오기 때문이다.***[29] 2월에 귀국한 지운영은 4월에 가져온 사진기를 특별 면세 혜택을 받았으며, 마동麻洞(지금의 종묘 서편)에서 사진관과 사진 기구 상점을 운영했다.

이 시기에 사진술 도입은 고종의 개화정책이 그러했듯이 결실을 맺지 못한 채 끝나고 만다.**** 김용원은 1884년 12월 고종의 밀사로 러시아에 파견된 후 1891년까지 6년 동안 유배생활을 하다가 세상을 떠났다. 지운

*** 당시 봉명사신을 파견한 목적은 갑신정변을 일으켰다가 실패하자 일본에 망명 중이던 박영효, 김옥균 등의 체포 인도를 요구하는 것과 일본에 가 있던 조선의 생도들을 귀환시키는 것이었다. 그러나 그 지시에 따른 사람은 지운영과 함께 세 사람뿐이었다.[30]
**** 고종이 추진한 개화정책은 재정 부족과 청의 간섭으로 실패했다.

영과 황철이 합작하여 사진기를 구입하기 위해 일본에 가 있는 동안, 갑신정변이 일어나는 바람에 사진관은 군중들에 의해 모두 파괴되었다. 일본의 풍속 잡지인 『풍속화보』風俗畫報에 실린 삽화에는 김용원의 촬영국 설립을 도와주고 수표교(지금의 청계천 부근) 근처에 따로 사진관을 냈던 혼다 슈노스케의 사진관이 군중들에 의해 파괴되는 장면이 묘사되어 있다. 당시 일반 대중에게 사진은 개화파와 일본인들에 의해 들어온 위협적인 문화로 비쳤던 것이다.

1886년 3월 지운영은 고종의 밀명을 받아 갑신정변의 주역인 김옥균과 박영효를 암살하기 위해 일본에 갔지만 실패하고 돌아와 6월 영변으로 유배를 갔다.*31 하지만 부사관 서행보는 '지운영이 사진 기구를 사온다고 핑계를 대고 일본에 가서 김옥균을 산 채로 잡아오겠다고 선언하더니 도리어 역적 부류(김옥균 일파)와 내통해서 은근히 나라를 팔아먹기를 일삼으니 더 큰 처벌을 해야 한다'는 상소를 올렸다. 그러나 고종은 다른 처벌을 하지 않았을 뿐 아니라, 1888년 12월에는 유배 중인 그를 석방하라고 지시했다. 사헌부와 사간원에서 지운영의 석방 철회를 청했으나 고종은 뜻을 바꾸지 않았다.33 그뿐만 아니라 1900년 영정모사도감의 주관화사였던 채용신蔡龍臣, 1850~1941에 따르면 지운영이 주관화사로 천거되었으나34 그의 오만한 행동으로 고종의 노여움을 사서 어진화사로 발탁되지는 못했다고 한다. 그러나 이 일화는 고종의 초상 사진을 촬영한 지운영의 경력이 초상화가로서의 경력으로도 인정되었다는 것을 의미한다. 그리고 지운영이 1904년 유화를 배우기 위해 청나라에 간다고 했던 것으로 보아 사진 외에도 사실적인 재현 방식에 지속적으로 관심을 가졌음을 알 수 있다.35

* 김은호는 지운영이 고종의 밀명을 받았음에도 김옥균과 절친한 사이였기 때문에 일부러 일본 경찰에 잡혔다고 하였다.32

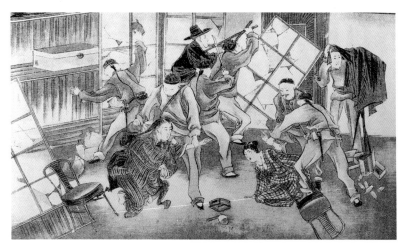

도8. 『풍속화보』1894년 2월 청일전쟁 특집호에 실린 〈한국병사의 습격을 받은 사진사 혼다 슈노스케의 부인과 아들〉. 당시 일반 대중에게 사진은 개화파와 일본인들에 의해 들어온 위협적인 문화로 비쳤다.

　　이상의 과정을 보면 중인 출신의 화원 또는 서화가였던 김용원과 지운영이 1880년대 개화 관료로서 했던 역할은 광산 개발, 선박 조사, 무기 구입, 담배 제조 및 판매, 사진술 도입, 외교적 밀사에 이르기까지 초기 개화정책 전반에 이르고 있다. 그러나 갑신정변 이후 개화파가 실각하면서 사진술의 도입도 더 이상 진전되지 못했다. 지운영 이후 고종의 공식적인 사진 초상이 국내 기술로 제작되었다는 기록은 찾아보기 어렵다. 그리고 1905년 엘리스 루즈벨트 일행에게 전달하기 위해 김규진이 고종과 순종을 촬영하고 천연당사진관을 낼 때까지 약 20년 동안 사진술의 도입은 주로 일본인들의 몫이 되었다. 청일전쟁기에 조선에 들어온 일본인들은 영업 사진관을 운영했을 뿐 아니라 잡화상이나 서점 등에서 사진을 판매했다.

사진술이 조선에 처음 도입된 것은 1880년대 초다. 김용원·지운영·황철 등이 도입한 것으로 알려져 있는데, 이들은 1882년 조미수호통상조약 이후 사진 기자재 수입이 가능해지면서 1883~1884년 사이에 사진관을 개설했다. 이들은 모두 화원이나 서화가 출신이라는 공통점이 있었다. 그러나 갑신정변을 전후하여 사진관이 모두 파괴되고 이들의 사진술 도입은 제대로 결실을 보지 못했다. 이후 1905년경 김규진이 왕실 사진을 촬영할 때까지 약 20년 동안 조선에서의 사진술 도입은 일본인들의 몫이 되었다.

도9 도10

도9. 1883년경 고베의 헤이무라 도쿠베이 사진관에서 촬영한 것으로 추정되는 지운영 사진.
15.4×11.6cm, 한미사진미술관 소장.
도10. 1884~1885년 사이에 촬영된 것으로 추정되는 지운영의 사진. 15.4×11.6cm, 한미사진미술관 소장.

도11

도12

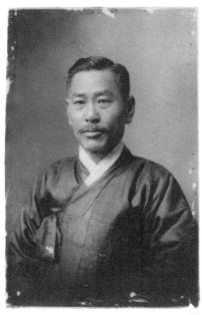

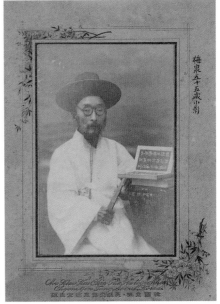

도13

도14

도11. 1910년대 김규진의 고금서화관과 천연당 사진관 전경.
도12. 1913년 12월 10일자 『매일신문』에 실린 천연당 사진관 광고.
도13. 김규진의 모습.
도14. 1909년 김규진이 촬영한 황현의 사진. 보물 제1454호. 개인 소장.

고종 사진도 판매 상품의 하나였다.

미국인 로웰, 고종의 사진을 찍다

1880년대 초반에 고종의 초상이 외국 공사에게 전해졌다는 기록이 있음에
도, 지금까지 남아 있는 고종의 이미지를 찾는 것은 쉽지 않다.[36] 현재 전하
는 사진 중 기록으로 명확하게 확인할 수 있는 가장 초기의 것은 퍼시벌 로
웰Percival Lowell(한국명 노월魯越, 1855~1916)이 1884년에 고종을 촬영한 사진들
이다. 로웰이 고종을 촬영한 것은 1884년 3월 10일과 13일이다. 앞에서 보
았듯이 두 번째 촬영날인 3월 13일에는 지운영도 로웰과 함께 고종을 촬영
했다.[37] 그리고 한 달 후 고종은 미국 공사 푸트에게 자신의 사진을 전달했
다. 따라서 1884년은 고종의 사진이 공식적으로 촬영된 첫해이자 국가 표
상으로 외국에 전달되기 시작한 변화의 시작점이었다고 할 수 있다.

　　로웰이 고종을 촬영한 경위에 대해서는 한국 사진사가인 최인진이 자
세히 소개한 바 있다.[38] 그의 책에서 로웰의 고종 사진이 조미수호통상조
약을 맺는 과정에서 촬영되었다는 점이 주목된다. 1882년 조선은 서구 열
강 중 처음으로 미국과 수호통상조약을 맺었다. 당시 조선이 미국과 수교
를 맺는다는 것은 중국의 속방에서 벗어나 독립국으로서 대등한 국제관계
를 시작한다는 의미였다. 따라서 고종을 비롯한 조선 정부는 미국과의 수
교에 상당히 신경을 쓸 수밖에 없었다. 1883년 조선 정부가 양국 간의 친
선을 위해 보빙사報聘使를 미국에 보냈을 때 로웰은 이들을 안내하고 외교
업무를 성공리에 수행하도록 돕는 임무를 맡은 조선 측 참사관이었다. 조

선 정부는 이 일을 완수한 공로에 답하여 그를 정식으로 초청했다.[39] 서양인으로서는 최초로 공식적인 초청을 받아 1883년 12월에 조선에 온 로웰은 조선 정부의 특별 허가를 받아 4개월 동안 경복궁과 경운궁을 돌아보고 서울 근교를 여행하면서 사진을 찍을 수 있었다.

이때 로웰이 촬영한 사진들은 그의 저서『조선, 고요한 아침의 나라』 Chosön The Land of The Morning Calm(1886)에 일부 실렸다.[40] 그리고 로웰이 일본에서 그의 누이에게 보낸 편지에『한국에서 촬영한 최초의 왕의 사진들』The First Photographs of Their King Ever Taken in Korea이라는 제목의 사진첩을 한국에 보낼 것이라고 쓴 것으로 보아 로웰의 사진들이 조선에서 공식적으로 촬영된 최초의 고종 사진이었을 가능성이 크다.* 실제로 몇 달 후인 1884년 8월 29일에 조선 정부는 로웰이 보낸 편지와 고종 사진, 진상용 사진첩 한 권을 받았다.[42]

이러한 경위에서 알 수 있듯이 로웰의 고종 사진은 조선이 처음으로 수교를 맺은 미국과의 외교 관계에서 나온 결과물이었다. 비록 로웰의 조선 방문은 개인적인 초청의 결과였지만, 조선 측에서는 미국과의 수교의 연장 선상에서 이루어진 일이었다. 따라서 이러한 상황에서 촬영된 고종의 사진은 외국인 여행자가 우연히 촬영한 사진과는 무게가 다르다고 하겠다.

로웰의 책『조선, 고요한 아침의 나라』에 실린 〈한국의 왕〉His Majesty the King of Korea〔도20〕과 사진첩에 실린 〈한국의 왕〉〔도21〕을 보면, 고종은 사면이 트인 누각과 소나무 숲을 배경으로 정면을 향해 서 있거나 앉아 있다. 사진 속의 공간은 창덕궁 후원에 있는 정자 농수정이다.[43] 1883년 12월, 로웰이 처음 고종을 알현했을 때 "앞이 트인 누각에 계단 중앙에는 카펫이 깔려 있

* 로웰이 고종에게 보낸 사진첩은 현재 국내에서는 확인되지 않고 있으나, 미국 보스턴 미술관에 로웰의 조선 사진첩이 보관되어 있다.[41]

1882년 조선은 서구 열강 중 최초로 미국과 수호통상조약을 맺고, 1883년 양국 간의 친선을 위해 미국에 보빙사를 보냈다. 퍼시벌 로웰은 이때 참사관으로 보빙사 일행을 미국까지 안내하고 외교 업무를 성공리에 수행하도록 돕는 임무를 맡았다. 이후 조선 정부는 이 일을 완수한 공로로 그를 조선에 정식 초청했다. 1883년 12월 조선에 온 로웰은 특별허가를 받아 약 4개월 동안 조선의 궁궐과 서울 근교를 여행하며 사진을 찍었다.

도.15

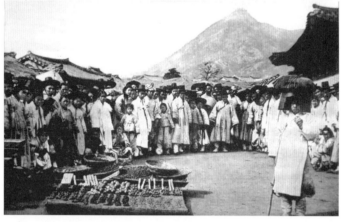

도.16

도15. 1883년 7월 최초로 미국에 파견된 사절단 보빙사 일행. 앞줄 왼쪽이 미국인 로웰이다.
고려대학교 박물관 소장.
도16. 1883년 12월에서 1884년 4월까지 조선에 머무는 동안 로웰이 촬영한 도성 사진 중 하나. 낯선 서양인이 거리 한가운데 카메라를 가지고 나타나자 호기심 어린 눈으로 몰려든 조선인들의 모습이 담겼다. 로웰이 조선인을 촬영했다기보다 서양인과 카메라에 대한 조선인들의 시선이 잘 드러나는 흥미로운 사진이다.

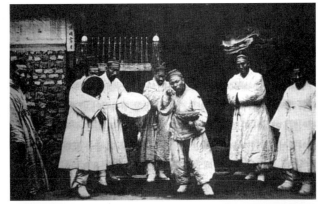

도17

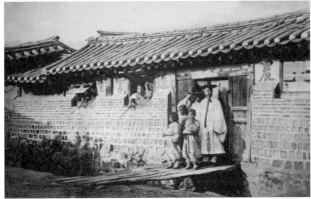

도18

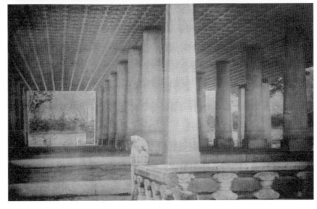

도19

도17~18. 로웰은 도성 곳곳을 다니며 조선인들의 일상을 카메라에 담았다. 카메라를 들고
다니는 낯선 외국인을 바라보는 조선인들의 표정이 흥미롭다.

도19. 조선 정부의 특별 허가를 받은 로웰은 경복궁을 촬영하기도 했다. 사진은 경복궁
경희루의 돌기둥을 찍은 것으로 르네상스 이후 전통이 된 원근법적 시각을 적용한 사진이다.

조선의 왕이 제의적 목적이 아닌 외교적, 정치적 행위로 외국인에게 직접 자신의
모습을 재현하도록 한 것은 로웰과 지운영이 처음이었다. 이후 고종은 조선을 알리기
위한 외교 활동의 하나로 외국인의 카메라 앞에 자주 섰다. 창덕궁 후원의 농수정에서
찍은 로웰의 사진은 첫 번째라는 의미 외에도 이후 고종의 사진을 찍는 많은 이들에게
중요한 선례가 되었다는 점에서 주목할 만하다. 곤룡포에 익선관 차림으로 두 손을
모아 쥔 채 정면을 향해 서 있는 고종의 자세는 이후 외국인들의 사진에 반복되어
나타난다.

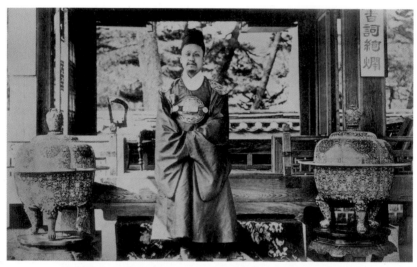

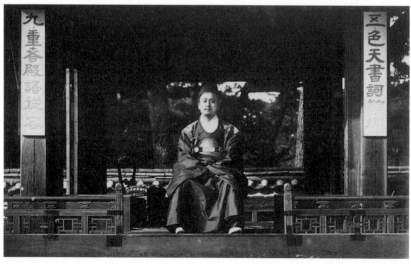

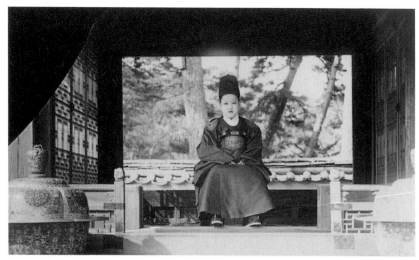

도22

도23

도20. 1884년 로웰이 찍은 고종의 모습.
1886년에 출간한 그의 저서 『조선, 고요한 아침의 나라』에 〈한국의 왕〉이라는 제목으로 실렸다.
도21. 역시 1884년에 로웰이 찍은 고종의 모습. 제목은 〈한국의 왕〉이며, 보스턴 미술관에서 소장한 사진첩에 실려 있다.
도22. 고종의 둘째 아들이자 이후 순종이 되는 왕세자가 농수정을 배경으로 포즈를 취한 사진.
순종의 10세 때 사진이며 현존하는 가장 오래된 사진이다. 로웰의 사진 중 출간되지 않은 사진의 하나다.
보스턴미술관 소장.
도23. 『코리아 타임스』*The Korea Times* 1984년 6월 3일자에 소개된 로웰의 순종 사진.
로웰이 촬영한 것 중 가장 자세가 불안정한 순종의 사진이다.

고 서양식 탁자를 앞에 둔 채 왕이 앉아 있었다"고 적었는데, 사진은 마치 그 장면을 그대로 촬영한 듯하다.* 두 사진을 비교해보면 농수정에 서양식 탁자를 둔 것이 보이는데, 고종이 서 있는 사진에는 계단에 카펫이 깔려 있고 양쪽으로 향로가 놓여 있지만, 고종이 앉아 있는 사진에서는 향로가 보이지 않는다. 로웰이 같은 공간에서 촬영한 〈한국의 왕세자〉The Crown Prince of Korea(도22)에도 좌우에 향로가 있는 것으로 보아 3월 10일과 13일 이틀 동안 사진을 촬영하면서 향로를 의도적으로 배치한 듯하다. 서양식 카펫과 서양식 탁자, 그리고 정자 좌우에 촬영을 위해 배치한 듯한 커다란 향로 등은 조선의 문명개화 된 모습을 서양인들에게 보여주기 위한 의도적인 장치로 해석된다.

이곳에서 촬영된 로웰의 사진은 제의적 목적이 아닌 일종의 외교적·정치적 행위로서 외국인에게 직접 왕의 자신을 재현하도록 한 첫 번째 사례라고 할 수 있다. 1896년 명성황후의 죽음 이후 이사벨라 버드 비숍Isa-bella Bird Bishop, 1831~1904**이 고종을 만나 빅토리아 여왕을 위해 촬영을 부탁했을 때 고종은 상복喪服을 벗고 곤룡포로 갈아입은 후 사진 촬영에 응했다는 기록이 있다.(3장 도 33) 이처럼 고종은 대외적으로 조선을 알리기 위한 외교 활동의 일환으로 외국인의 카메라 앞에 자주 섰다.[44] 로웰의 고종 사진은 그 첫 번째 예다.

첫 번째로 찍은 사진이라는 의미 외에 재현 방식에서도 로웰의 고종 사진은 다른 사진들의 선례가 되었다. 가령 곤룡포에 익선관 차림으로 두 손을 모아 쥔 채 정면을 향해 서거나 앉은 고종의 자세는 이후 외국인이 촬영한 사진들에서 반복적으로 나타난다. 조선 후기 어진은 정면상이 아니

*　이 기록이 1883년 12월의 만남에 대한 언급이고 사진은 이듬해 3월에 촬영된 것으로 보아 농수정은 당시 고종의 외국인 알현 장소로 사용되었던 것으로 보인다.
**　19세기 영국의 여성 여행가이자 작가로 미국, 하와이, 바그다드, 일본, 중국, 인도 등 세계 각국을 여행하며 여행기를 남겨 여성으로는 처음으로 영국왕립지리학협회Royal Geographic Society 회원이 되었다. 1894년 한국을 처음 방문한 후 3년간 조선과 중국을 오갔다. 고종과 명성황후를 알현했으며, 제정 러시아의 조선인 이민자들도 만나는 등의 경험을 한 후 『조선과 그 이웃나라들』Korea and Her Neighbours를 출간하였다.

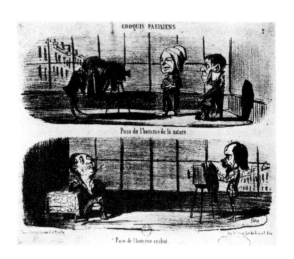

도24. 19세기 프랑스의 풍자 화가였던 도미에의 〈파리인들 크로키: 자유인의 포즈와 문명인의 포즈〉는 카메라 앞에 어떤 포즈를 취하는지에 따라 문명화의 정도를 표현하고 있다. 카메라를 향해 정면으로 앉은 채 긴장된 자세로 있는 사람은 시골 출신이며 여유 있게 앉아 옆으로 살짝 몸을 돌린 채로(4분의 3면상) 포즈를 취한 사람은 도시의 문명인이다.

라 우측면상이었다. 그런데 고종 시대에 들어오면 사진뿐 아니라 회화에서도 정면상이 일반적으로 나타나는데, 로웰의 고종 사진은 그 첫 번째 예라고 할 수 있다.

그런데 당시 정면상이 일반적인 포즈였다는 사실은 생각해볼 일이다. 고종의 입장에서 정면상은 조선 초기 태조의 상과 유사한 것이지만, 로웰, 즉 19세기 후반 서양인이 보기에 정면상은 비문명의 상징이었다. 19세기 프랑스의 풍자 화가였던 오노레 도미에Honoré Daumier, 1808~1879의 〈파리인들 크로키: 자연인의 포즈와 문명인의 포즈〉Croquis Parisiens: pose de l'homme de la nature, pose de l'homme civilisé(1853)는 카메라 앞에서 어떤 포즈를 취하는지에 따라 문명인과 비문명인으로 구별하던 당시의 상황을 재미있게 표현하고 있다. 카메라를 향해 정면으로 꼿꼿이 앉은 채 긴장된 자세로 카메라를 쏘아보고 있는 사람은 시골 출신이며, 테이블에 한쪽 팔을 걸친 채 무릎을 벌리

고 여유 있게 앉아 옆으로 살짝 몸을 돌린 채로(4분의 3면상) 포즈를 취한 사람은 도시의 문명인이다. 19세기 서양인에게 정면상은 비문명인의 자세로, 4분의 3면상은 문명화된 도시인의 포즈로 인식되었다.[45] 19세기 중엽 사진이 대중화되었을 때 서양의 부르주아지들은 18세기 귀족 초상화의 관례에 따라 4분의 3면상을 선호했고, 정면상은 1880년대 이후 아마추어의 서툰 인물 사진 또는 인물의 기록 사진이나 증명사진, 인종 기록 사진의 자세를 의미했다. 이런 점에서 본다면 로웰이 촬영한 고종의 사진은 단순히 아마추어 사진사의 인물 촬영 방식의 결과라기보다는 조선이라는 비문명화된 국가의 왕을 바라보는 시선이 반영된 결과라고도 할 수 있다.

고종이 세자와 함께 사진 촬영을 한 사실도 로웰의 사진에서 주목할 점이다. 〈한국의 왕세자〉는 왕세자 이척李拓, 1874~1926(이후의 순종純宗)의 열 살 때 모습을 담은 유일한 사진이다.〔도23〕[46] 이 사진을 찍기 전인 1883년 12월에 로웰이 처음 고종을 알현한 후 세자를 만났는데 사진을 찍으려고 하자 세자가 거의 번개같이 문을 닫아버렸다고 한다. 금발의 낯선 서양인과 카메라를 처음 본 어린 세자가 얼마나 놀랐을지 미루어 짐작할 수 있다. 세자가 시선을 정면에 두지 못한 채 옆으로 피하는 모습의 사진도 그 두려움을 짐작케 한다. 카메라에 대한 세자의 두려움은 이듬해 부왕과 함께 카메라 앞에 설 때에도 없어지지 않았던 것으로 보인다.

고종은 이후에도 세자에게 촬영의 기회를 주었을 뿐 아니라 1880년대 후반에는 세자와 함께 포즈를 취하기도 했다.* 이런 세자도 점차 자세와 시선이 자연스러워졌다. 흥미로운 사실은 1880년대 말부터 일본에서는 천황과 황후의 사진이 세트로 유포된 데 비해, 조선에서는 명성황후 대신

* 1896년 비숍이 사진을 촬영할 때에도 고종은 왕세자의 사진 촬영에 매우 신경을 썼다.[47]

왕과 세자가 조선의 이미지로 유포되었다는 점이다. 일본의 여성주의 미술사가인 와카쿠와 미도리若桑みどり는 메이지 정부가 천황과 황후의 사진을 함께 유포한 것은 서양처럼 일부일처제를 표상함으로써 문명화된 근대 일본의 이미지를 보여주고자 했기 때문이라고 설명한다.[48]

반면 고종은 세자와 함께 사진을 촬영함으로써 부계 혈통 중심의 조선 사회를 드러냈다고 할 수 있다. 현재 고종과 세자의 사진은 여러 점 남아 있지만 명성황후의 사진은 거의 없다. 당시 사진은 공적 공간에서 촬영되었다. 따라서 1880년대 사진 도입 초기에 카메라 앞에 서는 것은 외교적 공간이나 공적 공간에 접근할 수 있던 남성에게만 허용된 일이었다. 실제로 개화기에 외국인들이 촬영한 조선 여성의 사진 대다수가 기생을 모델로 한 것이다. 이는 남성 중심의 공적 공간에 자신의 모습을 노출시킬 수 있었던 기생과 같은 예외적 여성들을 제외하고 일반 여성은 사진을 촬영하기 어려웠던 상황을 반영한다. 여전히 논쟁 중인 명성황후의 사진 진위 문제도 단순히 사진 속 인물이 명성황후냐 아니냐를 논하기 전에 기생이나 하층민을 제외한 일반 여성은 공적인 장소에서 함부로 신체를 노출할 수 없었던 시대 상황을 고려해야 한다.[49]

서양과 일본에 복제 유포되는 고종의 초상

로웰이 촬영한 고종 사진은 이른 시기에 출판된 탓인지 서양에서 가장 흔하게 복제되어 책 제목만큼이나 전형화된 조선의 이미지로 자리 잡았다. 미국 워싱턴 D.C.의 스미스소니언 박물관에 소장된 안토니오 지노 쉰들

Le roi de Corée et son fils (voy. p. 298). — Gravure de Thiriat,
d'après une photographie.

도25

도26

1880년대 말부터 일본에서는 천황과 황후가 함께 있는 모습을 촬영하여 세트로 유포시켰다. 이에 비해 조선은 명성황후 대신 세자가 그 자리에 섰다. 고종과 세자의 사진은 여러 장 남아 있지만 명성황후의 사진은 찾아보기 어렵다. 이는 사진이 도입되던 1880년대만 해도 카메라 앞에 선다는 것은 곧 외교적 공간이나 공적 공간에 접근이 가능한 남성에게만 허용되는 일이었기 때문이다. 따라서 이 시기 외국인들이 촬영한 사진 속 여성은 대다수가 남성의 공적 공간에 자신의 모습을 드러낼 수 있는 기생 같은 예외적 여성들이었다.

당시 촬영된 여성 사진 가운데 몇몇 사진을 두고, 명성황후를 찍은 것이냐의 여부로 논쟁이 계속되고 있다. 그러나 이는 단순히 외모나 복색이 명성황후의 것이냐 아니냐를 떠나 과연 당시에 조선의 황후가 외국인의 카메라 앞에 설 수 있었을까 하는 문제로 살펴야 한다.

도25. 1892년 샤를 바라가 여행 잡지 『투르 뒤 몽드』에 석판화로 소개했던 〈한국의 왕과 왕세자〉. 샤를 바라는 1888~1889년 사이 조선을 여행하고 사진을 수집해갔다. 따라서 이 사진의 촬영 연대는 1888년경으로 추정되며, 이때 고종의 나이는 30대 후반이다. 샤를 바라에 의해 처음 등장한 이 사진은 이후 대한제국기 전후에 출간된 서양 서적뿐 아니라 우편엽서로도 빈번히 제작되었다. 이 점으로 보아 이 사진은 당시 일본인 사진관에서 쉽게 구할 수 있었던 듯하다.

도26. 헨리 제임스 모리스가 1899년에서 1901년 사이에 촬영한 〈고종황제와 황태자, 영친왕〉의 사진.

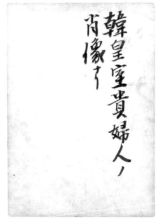

韓皇室貴婦人ノ肖像す

도27

도28

도27~28. 19세기 말에 촬영된 이 사진 속 여인은 가장 빈번하게 명성황후로 소개되었다. 반면 이 사진의 뒷면에는 '한국 황실 귀부인의 초상이다' (韓皇室貴婦人の肖像です) 라고 쓰여 있다. 크기는 13.8×10cm, 한미사진미술관 소장.

Pride of the Village.

도29

도29. 1895년 크리스토 밀러가 쓴 『조선』Corea에 실린 〈정장한 조선의 궁녀〉.
도30. 카를로 로세티의 『코리아』에 조선왕비로 소개된 사진.

도30

러Antonio Zeno Shindler의 그림 〈한국의 왕〉[도31] 역시 로웰의 사진을 토대로 그린 것으로 알려져 있다. 이 작품을 발견한 스미스소니언의 큐레이터였던 한국인 조창수에 따르면, 쉰들러는 23년 동안 스미스소니언 박물관에서 도상화가로 재직(1876~1899)하면서 주로 거장의 작품을 모사하거나 손상된 부분을 복원하는 일을 했다. 세계의 각 인종을 대표하는 초상화를 사진과 의상 설명서를 참고하여 그린 것이 그의 가장 큰 업적이었다. 고종의 초상은 로웰의 사진을 참고하여 그린 것으로 추정되며, 1893년 시카고 박람회 인종관에 출품하기 위해 그린 초상화의 하나였을 것으로 짐작된다. 1893년 1월 민속학 자료 소장품으로 기록되어 있으며, 비고란에 한국-일본 혈통Korean-Japanese Stock이라고 적혀 있어 인종 기록적 차원에서 재현된 이미지라는 것을 알 수 있다.[50] 쉰들러의 〈한국의 왕〉은 스미스소니언 박물관이 사진을 토대로 자체 제작한 것으로, 당시 조선의 상황과 직접적인 관련이 없지만 로웰의 고종 사진이 어떻게 활용되었는지를 보여주는 예다.

로웰의 고종 사진과 같은 날 촬영된 것으로 보이는 또 다른 사진 두 장이 스미스소니언 박물관에 소장되어 있다.[도32] 이중 하나는 사진의 일부가 잘린 상태이며, 다른 하나는 뒷면에 '일본인 사진사 히구치Higuchi, 부산 발행'으로 적혀 있다. 스미스소니언 박물관에서는 1884년 창덕궁의 동궐에서 촬영되었으며 제작자는 히구치라고 밝히고 있다. 로웰의 사진과 거의 비슷하여 같은 시기에 촬영된 것으로 보이는데, 이 사진이 로웰의 또 다른 사진인지는 확실하지 않다. 『윤치호일기』에 로웰이 촬영할 때 지운영도 함께 촬영했다는 기록이 있어 지운영의 것이라고 추정할 수는 있으나 뒷면에 히구치가 촬영한 것으로 기록되어 있어 의문이 남는다.[*] 그런데

　　* 최인진은 이 사진을 지운영의 사진이라고 확신했다.[51]

『윤치호 일기』에 지운영과 로웰이 촬영했을 때 히구치라는 일본인도 함께 촬영했다는 언급은 없다. 이 사건의 촬영자에 관해서는 좀더 신중한 검토가 필요하다. 현재로서는 기록에는 없지만 히구치가 같이 촬영했을 가능성, 또는 일본인 사진사들이 기존의 사진을 재발행해서 상품으로 하는 관례가 있었던 점으로 미루어 보아 이 사진도 부산에서 사진관을 운영하던 히구치라는 사진사가 로웰이나 지운영의 사진을 재발행해서 판매했을 가능성 등 여러 가능성을 열어두고 생각해 보는 것이 필요하다.

 1884년에 촬영된 고종의 사진이 서양과 일본의 대중매체를 통해 조선 왕의 이미지로 유포되기 시작한 것은 1894년 청일전쟁 무렵부터다. 1894년 8월 12일 프랑스의 『르 프티 파리지앵』*Le Petit Parisien*에 실린 삽화 〈조선 왕과 신하들〉〔도34〕이 대표적인 예다.** 이 삽화는 청일전쟁을 취재하기 위해 조선에 들어온 기자가 사진을 토대로 재구성한 것이다.*** 조선의 왕을 소개하는 이 삽화에서 계단에 앉은 고종은 로웰의 사진을 토대로 한 것이며, 좌우에 고종을 호위한 병사들과 상단의 한국 여성 이미지는 당시 판매되던 사진을 참고하여 그린 것이다. 따라서 이 삽화는 장막을 배경으로 카펫이 깔린 계단에 앉은 조선의 왕이 병사들의 호위를 받고 있는 모습이 된다. 이러한 매체들 속의 이미지가 사진을 토대로 그린 것이라는 사실이 서양 대중에게 알려진 상황이었으므로 서양인들은 이 삽화 속 조선 왕의 모습을 사실로 받아들였을 것이다. 이는 1890년대에 조선의 이미지가 어떤 과정을 통해 만들어지는지를 보여주는 동시에 사진과 대중매체의 사실적 재현이 지니는 허구성을 드러내준다.

 1891년 1월 서울에 온 아마추어 화가이자 여행가인 헨리 새비지 – 랜

** 서양에서 사진을 신문에 직접 인쇄하는 망판 인쇄술이 등장한 것은 1880년대부터이나 1890년대에도 완전히 보편화되지는 않았기 때문에 사진을 스케치로 옮겨 인쇄한 잡지들이 지속적으로 출간되고 있었다.[52]
*** 청일전쟁을 취재하기 위해 조선에 들어온 기자들은 사진을 토대로 스케치한 그림을 일본의 검열을 받아 본국에 보냈다.[53]

도32

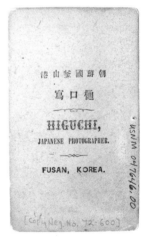

朝鮮國釜山港

寫口樞

HIGUCHI,

JAPANESE PHOTOGRAPHER.

FUSAN, KOREA.

[Copy Neg. No. 72-600]

USNM 047646.00

도33

1884년 로웰이 촬영한 고종의 사진은 이후 전형화된 조선 또는
조선 왕의 이미지로 활용되었다. 1894년 청일전쟁 무렵부터
본격적으로 대중매체를 통해 유포되기 시작했는데, 이후
등장하는 조선 왕의 이미지들 중에는 로웰의 사진을 이용한 것이
많다.

도31. 스미스소니언 박물관에 소장된 쉰들러의 〈한국의 왕〉 역시 로웰의 사진을 토대로 했음이 드러난다.
도32~33. 스미스소니언 인류학자료관에 1884년 창덕궁 동궐에서 촬영한 것으로 기록된 〈한국의 왕〉은 로웰의 사진과
거의 유사하여 같은 시기에 촬영된 것으로 보인다. 사진 뒷면에 '일본 사진사 히구치 사진, 부산'이라고 써 있다.

도34

도35

도34. 1894년 8월 12일 프랑스의 잡지 『르 프티 파리지앵』에 〈조선 왕과 신하들〉이라는 제목으로 실린 삽화.
일본인이 촬영한 병사의 사진과 로웰의 사진을 합성하여 그린 그림이다.
도35. 1891년 1월 서울에 온 아마추어 화가이자 여행가인 헨리 새비지–랜도어가 1895년에 출간한 『고요한 아침의
나라 조선』에 〈한국의 왕〉이라는 제목으로 실린 삽화.

도어Henry Savage-Landor가 1895년에 출간한 『고요한 아침의 나라 조선』*Corea. The Land of the Morning Calm*에 실린 고종의 초상〔도35〕은 〈한국의 왕〉의 유포를 보여주는 또 다른 예다.[54] 이 삽화는 새비지-랜도어가 고종의 어진을 직접 그린 것으로 알려져 있으나, 그의 책에는 그런 내용이 없다. 즉 궁에 들어가서 고종을 알현했지만 고종이 시간이 없어 초상화 제작을 다른 날로 미루었다는 얘기만 나올 뿐, 이후에 다시 찾아가서 그렸다는 기록은 없다. 따라서 그의 책에 실린 고종의 초상 삽화는 정식으로 고종을 만나 그린 것이 아니라 앞서 본 사진에 근거하여 그린 것임을 알 수 있다. 고종의 모습은 정확하게 모사되지 않았으나 카펫이 깔린 계단에 앉아 있는 모습과 뒤로 보이는 농수정의 난간, 담장의 선 등이 사진을 모사한 것임을 알 수 있다.

새비지-랜도어에 따르면, 그가 고종 초상을 그리기 위해 궁에 들어가게 된 것은 왕비의 사촌인 민산호Min San Ho*의 초상화를 그려준 것을 고종이 보고 감탄하여 자신의 초상과 민영환閔泳煥, 민영준閔泳駿(민영휘閔泳徽의 초명初名)의 초상을 부탁했기 때문이다.**

민영환은 새비지-랜도어의 초상화에 큰 관심을 보였는데 정면으로 그려진 자신의 모습에 옆모습이 나타나지 않은 것을 이해하지 못했다고 한다. 그런데 책에 실린 〈왕자 민영환〉〔도36〕은 정측면으로 그려져 있어 기록과 일치하지 않는다. 한편 당시 선교사가 발간하던 영문 잡지 『코리안 리포지터리』*The Korean Repository*에 실린 서평에 따르면, 새비지-랜도어는 짧은 여행의 경험을 지나치게 자의적으로 해석하여 가공의 이야기를 만들어냈다고 한다.*** 따라서 새비지-랜도어의 기록을 그대로 믿기는 어려울 것으로 보인다. 그러나 민영환·민영준이 서양의 음영법, 즉 눈에 보이는

* 민산호는 민상호閔商鎬의 오기로 보인다.
** 민영준의 초상화 제작에 대한 관심은 이 무렵부터 시작된 것으로 보인다. 그는 합방 후 어진화사였던 김은호에게 사실적인 초상화를 그리게 했다.[55]

새비지-랜도어가 고종의 초상을
그린 것은 명성황후의 사촌
민상호의 초상을 보고 고종이
자신과 민영환, 민영준의 초상을
부탁한 것이 계기가 되었다.
특히 민영환은 새비지-랜도어의
초상화에 큰 관심을 보였다.
새비지-랜도어의 기록으로
보아 고종은 1890년대 초 이미
서양의 사실주의 기법에 관심을
갖고 서양화가들에게 자신의
어진을 그리게 했음을 알 수
있다. 민상호와 민영환 등은
이후 1899년 휴벗 보스가 왔을
때도 황실 친위 세력으로 실무를
담당했다.

도36

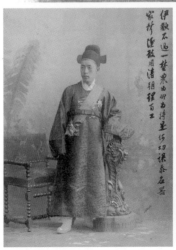

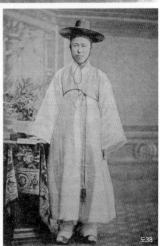

도38

도39

도40

도36. 헨리 새비지-랜도어가 1895년에 출간한 『고요한 아침의 나라 조선』에 〈왕자 민영환〉이라는 제목으로 실린 삽화.
도37. 1896년 촬영한 민영환 초상사진, 고려대학교 박물관 소장.
도38. 새비지-랜도어의 『고요한 아침의 나라 조선』에 실린 민영준의 사진.
도39~40. 새비지-랜도어가 그린 조선 보병과 중국의 병사.
도41. 총을 들고 서서 포즈를 취하고 있는 사람이 새비지-랜도어.

도41

대로 사실적으로 재현하는 방식을 보고 문화 충격을 받자, 새비지 – 랜도어가 마치 서양화를 문명의 코드로 과시하는 부분은 다소 과장이 섞였다는 것을 감안하더라도 당시 서양화에 대한 인식의 단편을 제공하는 것은 사실이다.

새비지 – 랜도어의 기록은 청일전쟁 이전부터 고종의 초상 사진이 복제되어 유통되었다는 점을 보여줌과 동시에 고종이 1890년대 초에 이미 서양의 사실주의 기법에 관심을 가지고 서양화가들에게 자신의 어진을 그리게 했다는 것을 보여준다. 이 과정에 개입했던 민상호, 민영환은 1899년에 휴벗 보스가 왔을 때 황실 친위 세력으로 실무를 담당하고 있었다. 특히 민영환은 이후 세 번에 걸친 영정 제작 작업에 제조提調로 줄곧 참여하고 있어, 고종의 사실적인 초상화에 대한 관심과 그의 인연이 지속되었음을 알 수 있다.

이렇듯 1880년대에는 어진에 대한 인식이 변화함에 따라 고종의 초상 사진이 제작되고 복제되었다. 고종이 카메라 앞에 서고 자신의 사진을 국가 표상으로 활용한 것은 열강들의 문호 개방 요구라는 상황에서 주어진 것이었다. 특히 미국과의 통상조약은 고종의 초상이 국가 상징물로 외국 공사에게 전달되는 한편, 사진으로 제작되고 다시 복제되는 직접적인 계기가 되었다. 미국 정부는 사진뿐 아니라 유화·시계 등의 선물을 조선 정부에 보냈는데, 사진이나 유화가 시계와 마찬가지로 근대 문명의 상징이었기 때문이다.* 개화기 유화나 사진과의 직접적인 접촉이 고종의 초상으로부터 시작된 것은 이러한 국제적 역학관계 속에서 근대적 시각매체가 문명의

*** 서평에는, 책 제목 Corea, The land of the Morning Calm에서 'Morning Calm'은 로웰이 조선朝鮮의 한자 뜻을 그대로 번역하여 옮긴 것으로, '선'鮮은 '조용한'calm보다는 '밝은 빛'radiance이라는 의미에 더 가까운데 로웰이 오역을 했다는 지적도 나온다. 그리고 그 오역을 새비지-랜도어가 그대로 사용했기 때문에 조선이라는 나라명 자체가 잘못 전달되고 있다고 하였다. 그리고 조선인들이 흰 갓에 흰옷을 입는다는 목격담은 새비지-랜도어가 왔을 때 마침 조대비 상중喪中(1890년 4월 17일 서거)이었기 때문이며, 거리에 호랑이나 표범이 나타난다는 등 상상에 의거한 잘못된 기록이 가득하다고 쓰고 있다. 그러나 새비지-랜도어가 그린 한국인 얼굴 그림에 대해서는 오페르트 다음으로 훌륭하다고 평했다.[56]

* 　1884년 11월 12일 곤전 탄신일에 미국 공사 부인이 유화 한 폭을 올리고 하상궁에게 금 시곗줄을 선사했다.[57]

기호로 이용되고 받아들여졌기 때문이다.

　최초로 성경을 한글로 번역한 존 로스John Ross 목사가 1879년에 쓴『조선의 역사와 풍속, 관습』*Corea its History Manners and Customs*에 소개된 〈조선의 풍속〉[도42]에서 고종은 아직도 중국식 의상을 걸친 상상 속의 존재다.[58] 이러한 모습은 1885년 그리피스William Elliot Griffis가 쓴『조선의 안과 밖』*Corea, Without and Within*에 실린 〈조선의 왕과 왕후〉[도43]에서도 달라지지 않았다.[59] 이것은 고종의 사진 초상이 등장한 1880년대에도 서양에서는 여전히 중국식 복장을 한, 중국의 속국인 조선의 왕과 왕비 정도로 재현되고 있었음을 보여준다. 이뿐만 아니라 개항 이후 조선에 온 서양인들에게 가장 인기 있는 관광상품이었던 기산箕山 김준근金俊根의 조선 풍속화**에서도 조선의 왕은 〈임금 용상에 앉으신 모양〉(1886년경)[도44]처럼 사실과 다른 모습으로 그려졌다. 익선관에 곤룡포를 입고 용상에 앉은 왕의 모습이 어진의 전형적인 형태인데도 곤룡포와 어좌의 형태가 정확하지 않다. 특히 호피를 얹은 의자는 공신의 초상화인 공신상***에서만 나타나는 도상이다. 이러한 부정확한 묘사는 김준근이 왕의 초상을 정확히 모르고 그렸음을 의미한다. 그만큼 외국인뿐 아니라 조선의 일반 대중도 고종의 초상을 접할 수단과 매체가 존재하지 않았다.

　이러한 상황에서 고종이 카메라 앞에 선 것은 단순한 우연 이상의 의미를 지닌다. 왕의 실제 모습을 알리는 것은 조선의 왕이 중국식 옷을 걸친 것으로 그려지던 당시 상황으로부터 탈피하는 것을 의미했다. 이러한 때

*** 　스미스소니언 박물관에 소장된 이 풍속화본은 김준근이 미국 해군 제독 슈펠트의 딸인 메리 슈펠트Mary Acromfile Shufeldt로부터 주문을 받고 1886년에 그린 것이다.[60]
*** 　나라에 공을 세운 공신에게 조정에서 공신호功臣號를 내리는 동시에 공신의 모습을 그린 공신상을 하사했다. 공신상은 공신의 종가에 내려져 사당이나 영당에 봉안되어 자손 대대로 가문의 영광이 되는 표상물이 되었을 뿐 아니라 신민들에게 귀감을 보여주는 감계적 의미로도 사용되었다. 공신도상은 중국 전한前漢시대부터 그려졌으며 우리나라에서는 고려시대부터 그려지다가 조선시대에 들어오면 왕자들의 난, 각종 반정, 여러 내란과 호란을 막는 일 등 나라에 큰 일이 있을 때마다 활발하게 제작되었다. 공신상의 도상은 시대에 따라 조금씩 다르나 기본적으로 검은 오사모烏紗帽에 품계品階를 나타내는 흉배와 각대角帶를 두르고 정장관복(단령團領)을 입고 두 손을 모은 공수 자세를 취한 채 의자에 앉아 있는 전신좌상의 형식을 취한다. 호피가 깔린 의자에 앉은 공신상은 17세기 후반부터 중국의 영향을 받아 유행하게 된다.[61]

고종의 사진이 본격적으로 유포되기 전, 외국인이나 국내 일반 대중에게 고종의 이미지는 여전히 상상 속에 머물렀다. 외국인들에게 고종은 중국식 복장을 한, 중국의 속국인 조선의 왕과 왕비로 재현되었고, 심지어 국내 화가의 풍속화에서조차 조선의 왕은 사실과 다른 모습으로 그려졌다.

도42

도43

도44

도42. 1879년 존 로스가 쓴 『조선의 역사와 풍속, 관습』에 수록된 조선 왕과 왕후의 모습. 왕이 입고 있는 익선관과 곤룡포가 부정확하며 왕비의 복식은 중국식에 가깝다.
도43. 1885년 윌리엄 E. 그리피스가 쓴 『조선의 안과 밖』에 실린 〈조선의 왕과 왕후〉.
도44. 1886년 김준근이 그린 〈임금 용상에 앉으신 모양〉. 스미스소니언 인류학자료관 소장.

도45 　　　　　　　　　　　　　　　　　　　　　도46

도45~46. 1891년 구한말 조선 아동의 놀이와 풍속을 소개한『조선아동화담』의 표지와 책에 실린 고종의 모습. 조선 왕을 '이군의 초상'李君之肖像이라고 쓰고 있다. 이 책은 인천, 부산, 원산 등에 거주하는 일본인들에게 조선의 지리와 풍속을 알리는 데 도움을 주기 위해 발간한 것이다. 로웰의 사진을 옮긴 초기 예에 속한다. 표지에 실린 아동 놀이 삽화는 기산 김준근의 그림을 축소하여 인쇄한 것이고 이외에도 책 안에 다수의 김준근의 그림이 실려 있다. 김달진미술자료박물관 소장.

1880년대 초 사진술의 도입이 갑신정변 이후 실패한 것은 조선 스스로 재현 주체로서의 기술과 매체를 가지지 못했음을 뜻한다. 이것은 나아가 이후 사진에 의한 재현과 유포의 주도권을 외국인들이 지속적으로 가졌음을 의미한다.

III
조선 왕의 초상, 대중에게 유포되다

메이지 시대 일본 대중들에게 인기를 끌었던 판화인 니시키에는 다양한 주제를 담았다. 조선을 다룬 이미지들도 많았다. 니시키에에 재현된 조선과 고종의 이미지는 근대 초기 일본에서 조선과 조선의 왕을 어떻게 바라보고 있었는지를 보여주고 있다.

한편 고종의 사진은 조선의 대중들에게도 점차 유포되기 시작했다. 고종은 새로운 시각매체를 받아들이고, 이제 이를 적극적으로 활용하려 했다. 자신의 사진이 신문이나 잡지 등에 실리는 것을 막지 않았다. 또한 명성황후 시해 사건의 전모를 바깥에 알리기 위해 스스로 상복 차림으로 서양인의 카메라 앞에 섰다. 선교사들은 기독교 포교를 위해 왕의 사진을 신문의 정기구독자에게 사은품으로 제공했다. 독립협회에서는 애국사상을 고취시키기 위해 왕의 사진을 학교에 걸어두어야 한다고 주장하기도 했다.

니시키에 속
조선의 왕과 왕비

메이지 시대 니시키에, 이미지로 읽는 신문

일본의 니시키에錦繪는 에도 시대 목판화인 우키요에浮世繪의 일종으로 다색 목판화를 일컫는 말이다. 이 전통 판화가 메이지 시대가 되면 그 화려한 시각 이미지들로 인해 '보는 신문'의 역할을 하게 된다. 메이지 시기 니시키에에 주목해야 하는 이유는 일본 근대기에 국가, 국민, 민족에 관한 담론을 형성하고 재생산하는 데 니시키에가 한 역할이 조선과도 밀접한 관계가 있기 때문이다.[1] 즉 임오군란이나 청일전쟁 같은 전란 보도와 관련한 니시키에를 통해 조선 또는 조선 왕의 이미지가 만들어지고, 그것은 곧 타자화된 조선의 이미지로 자리 잡게 된다. 이뿐만 아니라 1930년대 후반 조선총독부는 국민 총동원을 위한 선전물로 임오군란, 청일전쟁, 러일전쟁에 관한 니시키에를 활용하기도 했다. 태평양전쟁기에 과거에 일어났던 전쟁을 소

재로 한 니시키에를 전시한 것은 그들의 전쟁이 동양 평화의 이상을 실현하기 위한 것임을 대중에게 선전하려는 의도였다. 일본 국가주의의 형성과 조선 타자화의 과정이라는 맥락에서 니시키에를 좀 더 자세히 살펴볼 필요가 있다.

원래 니시키에는 1765년(메이와明和2) 스즈키 하루노부鈴木春信가 창안한 다색판화多色版畵를 이른다. 적·청·황·녹 등의 원색 외에 중간색을 섞어서 화려함을 더한 이 다색판화는 비단같이 아름다운 그림이라 하여 금회錦繪, 즉 니시키에라 불렸다. 손으로 그리던 기존의 육필화肉筆畵를 대체하여 부상한 상품으로, 주로 에도를 중심으로 유행하여, 서민들의 애호품이자 여행객의 인기 상품으로 전국에 퍼져 나간 에도의 명물이었다.[2] 니시키에는 무대의 배우, 요시하라吉原의 유녀遊女, 유곽 풍경, 명소名所, 연중행사, 복식 등의 풍속을 소재로 삼았다.

우키요에는 그것이 어떤 종류이든지 시중의 유행 풍속을 서민들에게 전달하는 시각매체였다는 점에서 기본적으로 정보 전달의 성격을 지니고 있었다. 물론 팔릴 만한 소재를 싼 가격으로 서민에게 보급하는 상품이었기 때문에 신문 보도처럼 신속한 것은 아니었고, 대중의 취향에 맞는 소재만을 다루다 보니 정보 전달에 한계가 있었다.[3] 또한 당시 막부幕府 체제가 우키요에의 제작 과정과 내용을 통제했기 때문에 정치적 내용이나 사건은 다루어질 수 없었다.* 1872년에서 1875년 사이에 새로이 들어선 정부가 신출판법령新出版法令을 마련하기 전까지 출판은 엄격히 통제되었다. 따라서 19세기 이전까지 정치적 내용을 대중적인 판화 속에 자유롭게 담을 수 없었다. 그러나 막부 말기 이러한 통제력이 약해지는 한편 정파 간의 정쟁이

* 1657년 서적 및 판화를 출판하는 발행처인 쇼모쓰돈야書物問屋와 지혼돈야地本問屋 등에 관한 출판규제법이 만들어졌다. 규제 대상은 막부 체제에 맞지 않는 모든 사상과 기독교 같은 특정 종교의 내용이 포함되어 있는 것, 쇼쿠호織豊 정권 이후 무가武家에 관한 내용, 사건 사고 등의 보도성 뉴스 또는 체제 비판, 필요 이상으로 색을 많이 쓰거나 기법 등이 사치스러운 것, 풍기상 좋지 않은 판행(춘화, 춘본, 호색본) 등이다. 이러한 내용은 이후 시대 상황에 따라 조금씩 바뀌긴 하나 골자는 메이지 시대까지 지속되었다.[4]

에도 시대 목판화인 우키요에의 일종이기도 한 다색목판화 니시키에는 메이지 시대에 들어와 화려한 시각 이미지로 '보는 신문'의 역할을 한다. 문자를 몰라도 그림으로 이해할 수 있는 이 니시키에는 다루고 있는 대상도 다양했다.

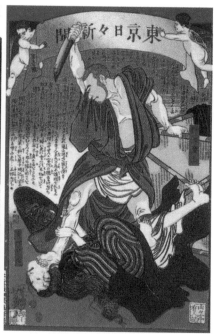

도1

도2

도1. 스즈키 하루노부의 〈풍속사계 가선-입추〉風俗四季哥仙 立秋. 1768년경.
도2. 1874년 8월 『도쿄이치니치신문』이 발행하기 시작한 신문 니시키에 제1호. 화면 전체를 붉은색 선으로 두르고 제호를 천사상이 들고 있는 것이 특징이다.

니시키에는 판화의 발행소인 한모토板元와 판화를 만드는 직인들이 협업으로 제작한다. 한모토가 출판할 내용을 결정하면 에시繪師가 밑그림을 제작하고 호리시彫師가 그 밑그림을 받아서 조각을 한다. 목판 조각이 완성되면 스리시摺師가 조각된 판을 찍는다. 아래 니시키에를 보면 오른쪽부터 에시, 호리시, 스리시의 작업이 잘 표현되어 있다.

도3

도4

도3~4. 1857년에 그려진 산다이 우타가와 도요쿠니三代歌川豊國의 〈현세풍 사농공상 직인〉現世風士農工商職人.

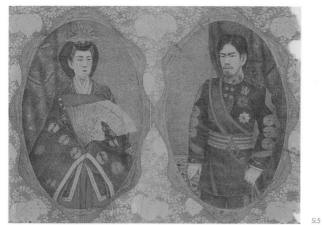

메이지 시기는 대중매체가 발달하면서 니시키에 같은 전통적 목판화뿐 아니라 동판화, 석판화 등 새로운 기술의 다양한 판화가 함께 발달한 시기이다. 석판화는 막부 말기에 일본에 전래되었는데 메이지 6, 7년부터 본격적으로 이미지를 인쇄하는 새로운 기술로 사용되었다. 석판화는 다색인쇄가 가능했기 때문에 니시키에와 함께 메이지 시기 인쇄 문화의 중심이 되었다.

도5

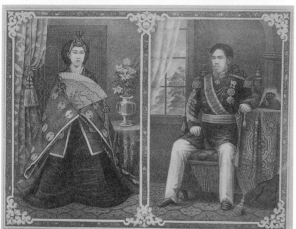

도6

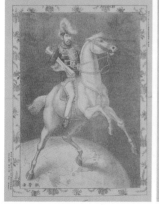

도7 도8

도5~6. 석판화로 제작된 메이지 천황과 황후의 초상.
도7. 1889년에 단색 석판화로 제작된 〈말 위의 메이지 천황〉
도8. 1881년 석판화로 제작된 게이샤. 게이샤의 모습도 인기 있는 석판화의 소재였다.

계속되고 대중의 정보에 대한 욕구가 팽배해지면서 근대 신문이 등장하고 우키요에 역시 시대적 흐름을 반영하게 되었다.[5]

19세기 후반은 우키요에의 쇠퇴기로 알려져 있다. 서양화법을 비롯하여 동판화, 석판화 같은 다양한 판화 기술과 사진이 유입되면서 전통적인 목판화는 더 이상 대중의 시선을 끌지 못했다. 따라서 우키요에의 상품 가치는 점차 하락했으며, 1890년 후반 이후 값싼 서민용 인쇄물인 우키요에의 시대는 실질적으로 막을 내렸다.

반면 니시키에는 살아남았다. 그렇다면 전통적인 풍속화 장르인 니시키에가 어떻게 근대 초기 대중적 매체로 살아남을 수 있었을까? 신문 활자에 익숙하지 않은 대중에게 니시키에는 기사를 전달하는 데 효과적이었다. 1874년 8월『도쿄니치니치신문』東京日日新聞이 니시키에 신문을 따로 발간하면서 "개화의 수단으로서 신문만 한 것이 없다. (……) 니시키에 신문은 도상圖像으로 아이들과 여성들에게 권선징악勸善懲惡의 길을 가르치는 데 일조一助하기 위하여 창간하였다"라고 밝힌 데서 알 수 있듯이 근대기 니시키에는 아이나 여성 등 글을 모르는 대중에게 정보를 전달하는 매체이자 교화의 수단으로 적극 활용되었다.[6] 니시키에는 점차 신속한 정보를 원하는 시대적 요구에 따라 사건·사고를 다루는 저널리즘의 성격으로 변신하여 새로운 대중성을 확보했다. 물론 니시키에는 신문과는 달랐다. 니시키에 화사들은 신문 기사를 토대로 사건을 상상하여 그렸기 때문에 신문처럼 신속하고 정확한 보도성을 갖지는 못했다. 그리고 니시키에의 상품적 속성으로 인해 대중의 취향에 맞게 정보를 가공하는 관례가 지속되었다. 이렇듯 신문에 비해 신속하지도, 정확하지도 않고 정보를 가공까지 했지만,

신문과 잡지에 사진이 본격적으로 실리기 시작하는 러일전쟁기 이전까지 니시키에는 이미지로 보는 신문의 역할을 담당했다. 다시 말해 메이지 시대 니시키에는 사진 이미지가 지배하는 대중매체 시대가 본격적으로 도래하기 전에 존재했던 과도기적인 시각매체로서 저널리즘의 성격과 상품성, 대중성을 절충한 형태로 여론을 만들어내는 데 일조했다.

메이지 시대 니시키에는 소재에 따라 몇 가지 유형으로 나눌 수 있다. 요코하마를 중심으로 개항의 모습을 담은 개화회開化繪(일명 요코하마에橫濱繪), 정치적 풍자화諷刺繪, 전쟁화戰爭繪, 신문니시키에新聞錦繪* 등이다. 이중 전쟁화는 보신전쟁戊辰戰爭, 1868~1869, 청일전쟁, 러일전쟁 등 근대기에 일어난 전쟁을 주로 다루었다. 일본 특유의 국수주의를 대중에게 선전하고 고무하는 역할을 했다는 점에서 니시키에의 정치적 활용도가 가장 오래 지속된 예에 속한다.

전쟁화에는 조선을 다룬 이미지들도 다수 포함된다. 정보 전달의 성격을 지니고 있지만 신문의 정확한 보도성과는 거리가 있는 니시키에에서 재현된 고종과 조선의 이미지는 그 사실성 여부를 떠나 근대 초기에 조선을 둘러싼 담론이 어떻게 시각화되고 어떤 요구를 반영하면서 소비되었는지를 보여준다.

니시키에에 담긴 조선과 조선의 왕

개화기 고종과 조선 관리들이 일본을 통한 정보의 수단으로 사용한 것은 사진뿐만이 아니었다.[7] 1882년 조선인들에게 가장 인기 있던 품목의 하나

* 　1884년부터 1887년경까지 가장 많이 발행된 목판 다색인쇄 판화로, 뉴스를 전달하는 문장과 우키요에 판화 형식이 합쳐진 것이다. 1884년 『도쿄니치니치신문』이 같은 제호를 써서 니시키에 시리즈를 발간한 이후 약 14종의 니시키에 신문이 도쿄, 오사카, 교토 등에서 발행되었다. 1877년경 세이난전쟁西南戰爭을 기점으로 쇠퇴했으며, 이후 니시키에 화사들은 니시키에 신문에 비해 보도성, 신속성이 더 뛰어나고 정보량도 많은 소신문小新聞의 삽화가로 활동하게 된다.

는 일본 황족의 사진과 니시키에였다. 사진이 주로 초상적 정보나 문명개화의 수준을 가늠하게 하는 사실적 증거물로 사용되었다면, 니시키에는 좀 더 시사적 논평을 담는 매체, 말하자면 오늘날의 신문 논설과 같은 역할을 했다.

1883년 우리나라 최초의 신문인 『한성순보』漢城旬報 발간에 참여했던 이노우에 가쿠고로井上角五郎, 1860~1938에 따르면, 1884년 고종이 일본의 『지지신보』時事新報에 각국이 조선을 분할 점령한 가상의 지도와 기사가 게재된 것을 보고 놀라움을 금치 못했으며, 도쿄의 풍속화 가게에서 사온 니시키에에 비스듬히 누워 아편을 피우고 있는 청국인을 외국인들이 때리거나 발에 줄을 묶어서 끌고 다니는 장면이 그려진 것을 보고 매우 놀라 이후 일본과 무역 협정을 체결하게 되었다고 한다.[8] 사실 여부를 떠나서 이 이야기는 당시 일본에서 발행되던 니시키에의 영향력을 말해준다. 조선 정부가 니시키에에 관심을 가졌던 것은 단순히 이것이 조선에는 없는 새로운 시각매체였기 때문만은 아니었다. 임오군란 당시 일본에서는 이미 조선 정부와 고종의 모습을 담은 니시키에가 대거 제작되어, 조선에 대한 부정적인 여론을 형성하는 데 큰 역할을 했다.

1882년 임오군란이 발발하고, 8월에 고종의 초상이 일본 신문에 크게 소개되었다는 이야기는 앞에서 언급했다. 그러나 활자체 신문을 구독하는 계층은 주로 지식인이었으며, 일반 대중은 니시키에 같은 시각 이미지를 통해 손쉽게 조선에 대한 정보를 얻었다. 임오군란으로 일본인들이 조선인과 청나라 군인 들에 의해 살해되었다는 사실이 알려지자 일본 정부뿐 아니라 일반 국민들 사이에서도 호전적인 분위기가 팽배했다. 조선 출정에 지원하거나 금전을 헌납하는 일본인들이 속출했다. 신문들은 폭도들과 맞

서 용감하게 싸운 하나부사 요시타다 주한 일본 공사와 그 휘하의 장교들을 칭찬하는 글을 실었으며, 니시키에 화사들은 앞다투어 이런 내용을 판화로 제작하여 팔았다. 신토미극장新富座에서는 임오군란을 소재로 한 연극을 상연하고, 유명한 배우가 하나부사 공사 역을 맡아 일본인의 용맹을 선전했다.[9] 하나부사 공사의 회고에 따르면, 임오군란은 조선에서 수구당을 없애고 본격적으로 개혁을 추진하게 된 계기이자 동양 평화를 위한 청일전쟁과 러일전쟁의 시발점이 된 사건이었다.[10] 이때 도쿄를 중심으로 제작된 임오군란 관련 니시키에는 30여 종이 넘었는데, 이는 1877년 세이난전쟁* 당시 제작된 니시키에에 육박하는 수였다.[11]

니시키에는 판화의 발행소인 한모토板元와 판화를 만드는 직인들이 협업으로 제작한다. 한모토가 출판할 내용을 결정하면 에시繪師가 밑그림을 제작하고 호리시彫師가 그 밑그림을 받아서 조각을 한다. 목판 조각이 완성되면 스리시摺師가 조각된 판을 찍는다. 이때 밑그림을 그리는 에시는 상상력을 동원해 사건을 스토리로 구성해야 한다. 보통 하나의 판板이 가로 26cm, 세로 39cm 크기인데 1판으로 된 경우보다 2판, 3판 연속 제작되며 3판 연속의 형태를 가장 많이 제작한다. 3판 연속판에서는 스토리가 오른쪽에서 왼쪽으로 전개되는 것이 일반적이며 오른쪽 상단에는 제목을, 왼쪽 하단에는 발행소와 화사의 이름, 시기 등을 적는다. 그리고 사건을 좀 더 쉽게 전달하기 위해 인물들 위에 이름을 적어두기도 하고 사건의 내용을 간략히 적어두기도 한다. 화면의 시각적 이미지들과 이러한 지시적 글은 상호보완적 관계로서 이미지는 간략한 기사를 다시 한 번 강조하는 역할을 한다. 화면에서 눈에 띄는 붉은색이나 자색은 개항 이후 값싸게 수입된 아

*　1877년 정한론征韓論에서 패배한 사이고 다카모리西郷隆盛를 중심으로 가고시마鹿兒島(현재의 구마모토 현·미야자키 현·오이타 현·가고시마 현)의 사무라이들이 메이지 신정부의 무사층 해체정책에 불만을 품고 일으킨 무력 반란. 메이지 초기에 일어난 사무라이 반란 중 최대 규모였으며, 메이지 신정부 시기에 일어난 마지막 내전이다.

**　메이지 시대 대표적인 우키요에 화가이자 풍자화가다. 서구적 시각을 도입하여 창안한 광선회光線繪로 유명해졌다.[12]

닐린aniline 안료로 메이지시대 니시키에를 상징하는 색이다.

임오군란을 소재로 삼은 니시키에는 크게 일본 공사와 해군이 임오군란을 진압하는 극적인 장면과, 일본 공사가 조선 정부와 담판을 짓는 장면 두 가지로 나뉜다. 〈조선사실〉朝鮮事實, 〈조선변보〉朝鮮變報, 〈조선폭동〉朝鮮暴動, 〈조선전문〉朝鮮傳聞 등의 판화는 전자에 해당한다. 예를 들어 메이지 초기 대표적인 니시키에 화사 고바야시 기요치카小林清親, 1847~1915**의 〈조선사실〉〔도11〕처럼 일본 공사관을 습격한 조선과 청국의 폭도들에 맞서 싸우는 하나부사 공사와 휘하 관리들의 영웅적인 모습이 화면 중앙에 배치되는 구성이 가장 일반적이다. 이러한 구성 방식은 니시키에만이 아니라 다소 조잡한 목판화로도 만들어져 임오군란 관련 책자의 삽화로 활용되었다.〔도9, 10〕14

임오군란 관련 니시키에에서 조선의 왕이 등장하는 것은 주로 일본 공사의 영웅성을 부각시키는 장면에서다. 하시모토 츠카노부橋本周廷, 1838~1912***의 〈조선평화담판도〉朝鮮平和談判圖〔도12〕가 그런 예다. 하시모토 츠카노부는 임오군란을 소재로 한 니시키에를 여러 점 제작했다. 〈조선평화담판도〉는 하나부사 공사가 1882년 8월 20일 고종을 알현하고 6개조의 개혁안에 대한 회담을 기다리다가 29일 제물포에서 조선의 전권대사 이유원李裕元, 김홍집金弘集과 담판하여 제물포 조약을 체결하는 장면이다.****
각 인물의 이름이 머리 위쪽에 쓰여 있다. 가령 왼쪽에 국적을 알 수 없는 복장을 한 사람들의 머리 위에는 '이유원'李裕元, '조선국왕'朝鮮國王이라 쓰

*** 본명은 하시모토 츠카노부橋本周廷, 속명 橋本眞義, 화가명은 츠카노부豊原周廷, 호는 周廷, 二世國鶴, 楊周廷라고도 한다. 처음에는 우타가와 구니요시歌川國芳, 산다이 도요쿠니三代豊國 문하에서 배웠으며, 國周門人이 되어 추카노부周廷라는 호를 얻었다. 메이지 초기 다양한 개화풍속을 그렸으며, 메이지 15년 회화공진회에 출품하여 장려상을 수상하는 등 니시키에 화가로서 지위와 명성이 높았다. 만년에는 고판화 모사에 몰두하여 메이지 시대를 대표하는 니시키에 화가이다.13

**** 하나부사 공사는 봉기한 조선인들을 피해 공사관을 불태우고 일본으로 퇴각했다가, 육해군 혼성 부대 1,500여 명을 이끌고 인천에 상륙했다. 8월 22일 서울로 입성하여 배상과 일본군 주둔 등을 요구했다. 그러나 조선이 들어주지 않자 다시 인천 제물포로 물러났다. 이후 전권대사 이유원, 김홍집과 제물포에서 조약을 체결했다. 제물포 조약의 내용은 파괴된 일본 공사관과 사상자에 대한 배상금을 지불할 것, 사죄 사절단을 일본에 파견할 것, 일본군의 주둔을 허용할 것, 동등한 관계를 유지할 것 등이었다.15

임오군란을 소재로 한 니시키에는 크게 일본 공사와 해군이 임오군란을 진압하는 장면과, 일본 공사가 조선 정부와 담판을 짓는 두 가지 장면으로 제작되었다. 니시키에에서 조선의 왕은 주로 일본 공사의 영웅성을 부각시키는 장면에서 등장한다. 그림 속 조선의 왕과 관리는 이미지의 사실성 여부와 관계없이 중국에 예속된 조선의 정치적 상황을 상징하고, 서구화된 양복과 제복의 일본인들은 그런 조선을 해방시킬 의무를 가진 문명을 상징한다. 조선의 이미지가 일본 대중들에게 본격적으로 유포되기 시작한 것은 이 시기부터이다.

 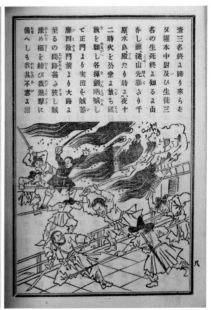

도9 도10

도9~10. 1882년 출간된 『조선변보』 표지와 안에 실린 삽화, 서울대학교중앙도서관 소장.
도11. 1882년 제작된 고바야시 기요치카의 〈조선사실〉, 국립중앙도서관 소장.
도12. 1882년 9월 제작된 하시모토 츠카노부의 〈조선평화담판도〉, 국립중앙도서관 소장.
도13. 1894년 제작된 〈조선개혁담판도〉, 국립중앙도서관 소장.

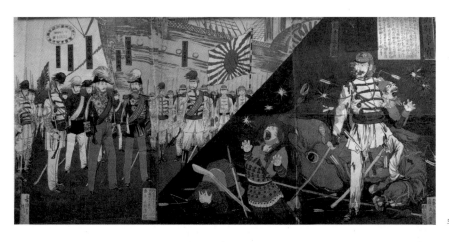

도11

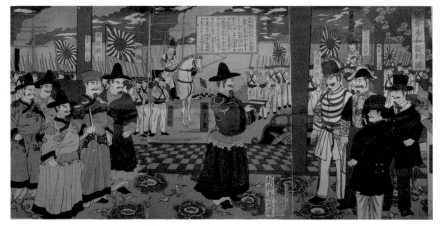

도12

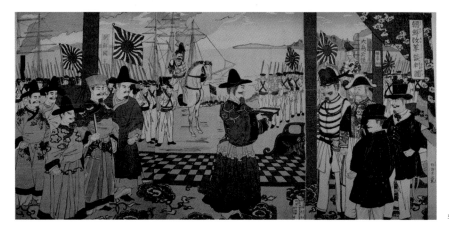

도13

여 있고, 중앙에 조약서를 일본 측에 전달하는 사람은 김홍집, 오른쪽에 장교복을 입은 사람은 하나부사 공사와 일본군 장교로 적혀 있다. 하나부사 공사는 조약 체결 9일 전에 경성에서 고종을 알현했으나, 조선이 일본 측에 조약서를 바치는 현장에 고종도 참석한 것으로 묘사되어 있다.

화면은 원근법적 구성으로 되어 있다. 화면 하단의 격자무늬는 르네상스 시대의 전형적인 공간 구성 방식을 원용한 것으로, 보는 이의 시선을 정면에서 벌어지는 장면에 집중하게 하는 동시에 자연스럽게 중앙 상단의 기사로 옮겨가게 한다. 왼쪽의 조선 왕과 신하들, 오른쪽의 하나부사 공사와 일본 관리들은 중앙의 소실점에서 만나는 양측의 두 선상에 정확히 위치한다. 왼쪽에 모여 있는 중국식 복장을 한 조선 왕과 신하들은 오른쪽의 제복을 입고 당당히 선 일본 공사와 대조를 이룬다. 이 두 축을 따라 시선을 옮기면 화면 상단의 소실점에서, 그림 설명과 함께 질서정연하게 정렬한 일본 해군들과 그들이 가진 총들로 이루어진 선들의 리듬과 푸른 바다를 배경으로 휘날리는 일장기들이 눈에 들어온다. 이러한 원근법적 구성, 즉 단일한 시점, 단일한 공간 속에서 질서정연하게 이루어지는 사건으로 이야기를 구성하는 방식은 서양화법의 유입 이후 니시키에의 변화된 특징을 보여준다. 동시에 이러한 서양의 원근법적 공간 구성과 스토리 구성 방식은 일본 근대기 대중매체가 전달하는 장면, 즉 제물포 조약이 체결되는 현장을 마치 사실처럼 받아들이게 하고, 이를 통해 조선에 관한 담론을 형성하고 재생산하는 수단이 된다는 것을 알 수 있다.

메이지 시대 일본인들에게 임오군란과 갑신정변(1884)은 '조선사변'朝鮮事變이라 회자되었다. 그런데 갑신정변을 묘사한 니시키에가 드문 데 비

해 유독 임오군란을 소재로 한 니시키에가 많은 이유는 무엇일까. 임오군란 판화를 수집했던 다케다 가쓰조武田勝藏*에 따르면, 임오군란은 일본이 조선으로부터 거액의 배상금을 받아내고 유리한 조건으로 제물포 조약을 성사시킬 수 있었던 배경으로서 일본인들의 열광적인 호응을 얻었지만, 갑신정변은 외교적으로 실패한 사건으로 일본 정부가 대중의 비난을 면치 못했기 때문이라고 한다.[16] 다케다 가쓰조가 바라보는 임오군란은 일본에 영광스러운 승리를 가져다준 청일전쟁과 러일전쟁의 시원이 된 사건이며, 따라서 그 사건을 담은 니시키에는 동양 평화를 위해 봉사하는 천황의 군대로서의 일본군과 일본 공사의 영웅적 활약상을 길이 기념하기 위해 수집할 가치가 있었다. 당대에 니시키에를 사모았던 일반 대중의 시각도 그와 다르지 않았을 것이다.

일본 정부와 『도쿄니치니치신문』 등이 임오군란을 대대적으로 보도하고, 선동적인 팸플릿이나 니시키에를 대거 제작하여 유포시킨 데는 또 다른 이유가 있었다. 즉 임오군란 발발 당시 일본에서는 자유민권운동**이 전개되고 있었다. 이때 임오군란이 발생하자 일본 정부는 국내 정치의 불만을 밖으로 돌리기 위해 신문을 동원하여 임오군란을 대대적으로 보도하는 한편 선동적인 내용을 담은 팸플릿과 니시키에를 유포하여 민심을 호전적인 방향으로 부추겼다.[17] 이러한 과정에서 중국식 옷을 걸친 조선의 왕과 관리는 그 이미지의 사실성 여부와 상관없이 중국에 예속된 조선의 정치적 상황을 상징하며, 양복과 제복을 입은 일본인들은 그런 조선을 해방시켜야 하는 문명의 상징이 된다.

1894년 청일전쟁 당시 제작된 〈조선개혁담판도〉朝鮮改革談判圖〔도13〕에서

* 다케다 가쓰조는 부친이 임오군란의 피해자였다. 이 때문에 임오군란에 관한 니시키에를 수집하게 되었다고 한다.
** 1870년대 후반부터 1880년대에 걸쳐 메이지 신정부가 강행한 천황제 중심의 전제주의에 맞서 민주적 의회제도나 경제적 자유주의 등 민주주의적 개혁을 요구한 국민적인 정치운동.

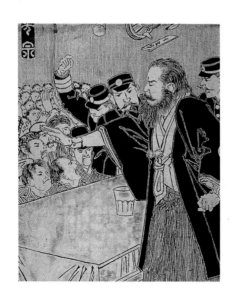

도14. 운동가의 연설을 막는 경찰들에게 청중이 항의하고 있다. 1888년 <에이리자유신문>에 실렸다.

고종은 똑같은 모습으로 표현되어 있다. 니시키에가 말기로 갈수록 주인공의 이름과 제목만 바꾼 채 이전의 구성을 그대로 모사하는 경우가 빈번해짐에 따라서 제작자를 알 수 없는 것들이 많아졌는데 〈조선개혁담판도〉도 그중 하나다. 즉 앞에서 본 하시모토 츠카노부의 〈조선평화담판도〉와 같은 구성인데 제목과 인물 이름만 바꾸었을 뿐이다. 반면에 청일전쟁 시기에 제작된 니시키에들은 임오군란 시기에 비해 인물의 복장 묘사가 좀 더 정확하다. 이는 조선에 대한 정보가 많아졌다는 것을 의미할 뿐만 아니라 일본의 대중매체 속에서 고종과 조선의 이미지가 구체화되어가는 과정이 조선에 대한 일본의 정치적 장악력이 커지는 것과 그 맥을 같이했다는 것을 말해준다.

청일전쟁 당시 시각문화 속 조선·조선 왕

일본은 1889년 2월 11일 메이지 헌법*을 공포함으로써 천황이 통치하는 나라임을 선포하는 동시에 천황은 신성불가침하며 통치권을 총괄하는 자임을 명시했다. 이어 1890년에 메이지 천황은 국민이 지켜야 할 도덕적 규범을 제시한 교육칙어教育勅語를 반포했으며, 천황과 황후의 공식적인 초상이 제작되어 각 부와 현에 하사되었다. 이 무렵 천황의 이미지는 초상 사진뿐 아니라 니시키에, 각종 국가의례 행사, 관병식, 행렬 등을 통해 거대한 장관을 연출하면서 국가와 국민의 개념을 만들어내는 데 일조했다.[19]

천황의 이미지가 일본 특유의 민족주의를 증폭시키는 상징체로 자리잡게 된 것은 청일전쟁에서 일본이 승리하면서부터였다. 1894년 봄 조선에서 동학농민군이 봉기하자 일본은 공사관 및 거류민을 보호한다는 구실로 조선에 군대를 투입했으며, 이후 조선의 독립과 내정개혁을 명분으로 청일전쟁을 일으켰다. 천황이 직접 작전본부에 가 있었다. 승전보가 전해지자 일본 국민들은 일장기로 가득 메운 광장에 운집했으며, 거리의 상점들마다 일장기와 함께 천황과 황후의 초상 사진을 내걸고 '대일본제국만세'와 '해군만세'를 써 붙였다. 청일전쟁은 중국 중심의 전통 질서에 종지부를 찍고, 일본이 동아시아의 새로운 강자로 떠오르게 된 획기적인 사건이었다. 또한 일본은 서구 열강과 불평등 조약을 개정함으로써 막부 말 이래 최대의 국가적 과제였던 대외적 자립을 이루고 주권국가를 확립하기 시작했으며, 전 국민에게 아시아에서의 일본의 우월감을 심어주었다.

청일전쟁을 둘러싸고 일본 언론들은 아시아 야만에 대한 문명국 일본의 승리로 선전하면서, 신문 기사를 통해 전쟁 상황을 보도하는 차원을 넘

* 메이지 헌법은 천황이 신민에게 선포한 대전大典으로 훗날 성전聖典으로 취급되었다.[18]

도15. 1894년 9월 제작된 〈청일전쟁전리품도〉日淸戰爭戰利品圖. 야스쿠니 신사에 진열되었던 전리품을 묘사한 목판화로, 조선 지도 조선부인상의 중국인 군복과 사관복 등이 함께 진열되었던 것을 볼 수 있다. 현재 국립중앙도서관에 소장되어 있다.

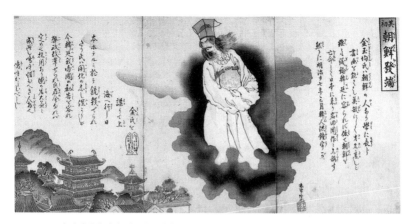

도16. 1894년 니시키에 화사 긴코가 그린 〈조선 사건의 시작〉. 청일전쟁기에 일본에서 제작된 니시키에로 갑신정변에서 실패하고 1894년 3월 암살된 김옥균이 하늘에서 조선을 바라보고 있는 모습이다. 일본에서는 김옥균의 암살 사건 후 대외강경론이 일어났는데 이 사건이 청일전쟁의 도화선이 되었다 하여 청일전쟁 관련 니시키에에 이 같은 김옥균의 이야기를 같이 그려 판매했다.

어 시각 이미지를 적극적으로 활용했다.

전장에 직접 참여한 종군화가들의 작품이 종군일기와 함께 신문에 연재되거나 화첩으로 제작되었다. 서양화가들은 고야마 쇼타로小山正太郎, 1857~1916처럼 평양 전투 장면을 유화로 그려 파노라마관에 전시하여 대중에게 스펙터클한 볼거리를 제공하기도 했다.[20] 잡지들도 임시 증간하여 청일전쟁을 대서특필했으며, 화려한 색상과 극적인 장면을 묘사한 한 장짜리 판화 이미지가 대중의 눈길을 끌었다. 이처럼 전통적 매체에서 근대적 매체에 이르기까지 다양한 시각매체를 활용하여 전쟁을 선전하는 데 총력을 기울였다.

청일전쟁 당시 많은 화가들이 종군화가로 활동했다. 일본화가 사이고 고게쓰西鄕孤月, 1873~1912를 비롯하여 고야마 쇼타로, 도토리 에이키都

청일전쟁 당시 일본의 많은 화가들이 종군화가로 활동했다. 이들은 니시키에와 달리 전투병들의 상황이나 부대의 모습, 전투 이후의 상황, 중국인들의 모습과 풍경 등을 기록했다. 『풍속화보』는 청일전쟁에 관한 판화나 삽화를 풍부하게 실어 문명화되지 못한 아시아에 대한 문명국 일본의 전승 상황을 극적으로 전달하고 민족주의를 고취하였다.

도17

도18

도17~18. 1895년 아사히 추의 『종정화고』 중에서. 다색석판화.
도19. 구보타 베이센의 청일전쟁 보도화.

도19

도20 　　　　　　　　　　　　　　　　　　　　 도21

도20. 일본 병사가 쓰러진 청국 병사를 깃대로 누르고 있는 장면을 그린 1894년 12월 임시 증간된
『풍속화보』 제82호 표지화, 서울대학교중앙도서관 소장.
도21. 교토의 개선문을 그린 1895년 5월 25일 발행된『풍속화보』제9편 표지화,
서울대학교중앙도서관 소장.

鳥英喜. 1873~1943. 구보타 베이센久保田米僊.* 수채화가 미야케 곳키三宅克己.
1874~1954.** 서양화가 구로다 세이키黑田淸輝. 1866~1924.*** 아사이 추淺井忠.
1856~1907[24] 등이 종군화가가 되어 화집이나 스케치 등을 남겼다. 대체로 이
들은 전투병의 상황이나 부대의 모습, 전투가 벌어진 이후의 상황, 중국인
의 모습, 풍경 등을 사실적으로 기록했다.

이에 비해 풍속화보나 니시키에는 소문이나 보도로 접한 이야기를 토
대로 상상하여 그린 것이라는 점에서 극적인 요소가 강하다. 따라서 대중
적 유포라는 측면에서 볼 때 니시키에와 『풍속화보』風俗畵報 같은 잡지들은
문명화되지 못한 아시아에 대한 문명국 일본의 전승을 극적으로 전달하고
민족주의를 고취시키는 효과적인 매체로 활용되었다. 특히 『풍속화보』는
1894년 9월부터 임시 증간호를 발행하여 청일전쟁에 관한 판화나 삽화를
풍부하게 실었다. 당시 편집자는 이러한 화보의 역할에 대해 다음과 같이
밝히고 있다.

일청전쟁日淸戰爭은 조선의 내정에 간섭하는 청국으로부터 조선을 독립시키
기 위한 전쟁이라는 점에서 동양 진흥을 위한 전쟁이다. (……) 이에 풍속화
보를 임시 발간하니 (……) 각 가정의 어머니들은 자녀들의 상무정신을 육
성시키기 위해 이 화보를 젖먹이 아이들에게도 보여주고 어린이에게도 읽혀
가정교육용 신교재로도 사용하기를 바란다.[25]

메이지 초기 니시키에가 활자에 익숙하지 않은 대중을 개화시키는 수
단이었다면, 청일전쟁기 『풍속화보』는 상무정신을 고취시켜 대중을 동양

* 1891년 도쿄 『고쿠민신문』國民新聞의 삽화가로 활동하면서 1894년 8월 종군하여 전황을 그렸으며 이 작품들을 『일
청전투화보』日淸戰鬪畵報(東京: 大倉書店, 1895)에 실었다. 『마이니치신문』每日新聞 특파원 사쿠라이 군노스케櫻瀨軍
之佐와 함께 조선에 와서 그린 스케치들을 사쿠라이의 책 『조선시사』朝鮮時事(東京: 春陽堂, 1894)에 싣기도 했다.[21]
** 청일전쟁 때 보병으로 랴오둥遼東 지방에서 복무한 적이 있다. 귀국 후 1896년에 다시 소집되어 조선 수비대로 경성
에 체재하면서 경성 주변을 그린 여러 점의 스케치를 남겼다.[22]

평화에 앞장서는 천황의 군인으로 만들기 위한 교육적 수단이었다. 잡지는 한 장짜리 니시키에에 비해 기사 내용이 자세하고 원색의 화보를 곁들여 상황을 시각적으로 전달했다는 점에서 정보에 대한 대중의 요구에 부응하는 방향으로 대중매체가 발달해가는 양상을 보여준다. 이처럼 신문이나 잡지에 삽화가 적극적으로 활용되면서 많은 니시키에 화사들이 이러한 매체의 삽화가로 활동했다.

당시 시각적 재현의 주체와 대상이 대부분 고종과 세자, 즉 남성에 국한되었던 조선과 달리 일본의 신문이나 잡지에 실린 니시키에는 고종과 명성황후를 하나의 화면에서 묘사하고 있다. 〈조선정부대개혁도〉朝鮮政府大改革之圖(1894)〔도24〕가 대표적이다. 이 판화 역시 기존의 구성에서 내용만 바꿔 제작한 것으로 보인다. 앞에서 본 판화와 달리 소실점이 화면 정중앙이 아닌 화면 오른쪽에 있다. 대각선 구성이다. 이로 인해 보는 사람의 시선이 좌측에서 우측 상단으로 올라가면서 중층적인 공간 안으로 들어가게 된다. 따라서 공간 활용도가 커져 여러 개의 장면을 하나의 화면에 자연스럽게 구성하고 있다. 오른쪽에는 고종과 흥선대원군이 일본 공사 오토리 게이스케大鳥圭介의 호위를 받으며 앉아 대신들의 절을 받고 있으며, 중앙에는 일본 여성으로 표현된 명성황후가 홀로 선 채 그들로부터 고개를 돌리고 있다. 판화의 내용은 중앙 상단의 사각형 안에 적혀 있다.

조선 정부가 왕비 민씨 척족으로 인해 멸망의 지경에 이른 것을 오토리 공사가 일본을 대표해서 개혁을 청구하니, 결국 조선 국왕이 이를 받아들이고 대원군을 다시 받아들여 새로운 섭정을 받도록 일대과단을 발휘해 왕비를 폐

*** 1893년 프랑스 유학을 마치고 돌아와서 『르 몽드 일러스트』 통신원으로 종군을 지원했다. 청일전쟁을 소상히 기록한 『종군일기』와 여러 점의 사생첩을 남겼다.[23]

청일전쟁 당시 일본에서 제작, 배포한 니시키에들이다. 일본은 청일전쟁 등의 전쟁 보도와 관련한 니시키에를
통해 전선에서의 자국의 모습을 미화하고, 중국과 조선 등의 이미지를 타자화시켰다.

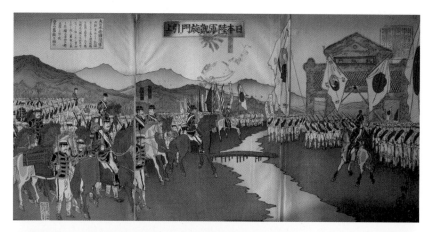

도:22

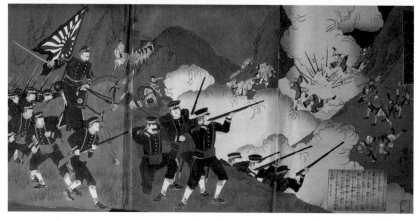

도:23

도22. 1894년 제작된 목판화 〈청일전쟁조선관계 니시키에〉 중 하나. 아산전투, 평양전투, 성환전투 등 청일전쟁에서
일본이 승리한 대표적 전쟁에 관한 일화로 구성된 15장의 목판화가 함께 수록되어 있다. 국립중앙도서관 소장.
도23. 1894년 8월 제작된 〈제국육군 대승리〉. 내무성의 검열을 받아 제작된 목판화다.

위하고 민씨 척족을 몰아내고 정부를 정리하니 조선 국민의 행복이요 대일본제국의 명예이다.

오토리 공사가 흥선대원군을 추대하여 고종 옆에 앉히고 머리를 조아린 대신들 앞에서 내정개혁을 선언하고 있으며, 명성황후가 폐위되어 물러나는 장면이라는 것을 알 수 있다. 실제로 이 그림은 청일전쟁이 발발하는 계기를 제공한 오토리 공사의 쿠데타와 조선에 대한 내정간섭 상황을 상상하여 재구성한 것이다. 1894년 조선 정부가 청국군과 일본군의 철수를 요구하자 오토리 공사는 궁궐을 포위하고 흥선대원군의 집권과 청국과의 통상 단절을 요구했다. 그리고 7월 일본은 청국과 전쟁에 돌입하게 되었다. 일본 군대는 경복궁을 장악하고, 고종을 대신하여 노령의 흥선대원군에게 다시 실권을 주었다. 흥선대원군은 내정개혁을 위해 민씨 일파와 명성황후를 폐위시키고자 했다. 그러나 오토리 공사는 반발을 우려하여 명성황후 폐위에 동의하지 않았다. 일본 정부는 오토리 공사의 태도가 지나치게 신중하다는 비판을 했고, 결국 이노우에 가오루井上馨. 1836~1915가 조선의 내정개혁 임무를 넘겨받았다.* 따라서 이 판화에는 사실을 그대로 전달하기보다는 명성황후를 폐위시키고 조선의 내정개혁을 강력하게 추진하고자 하는 일본의 야망이 담겨 있다고 할 수 있다.

화면 속에서 고종은 이제 국적을 알 수 없는 복식이 아니라 조선의 복식을 하고 있으나 왕의 상징인 붉은색 곤룡포가 아니라 머리를 조아린 대신의 복색에 더 가깝다. 대각선의 구도 속에 내정개혁과 명성황후의 폐위는 마치 같은 시간에 일어난 사건처럼 묘사되고 있으며, 모든 등장인물의

* 　오토리는 조선 정부가 반발할 것을 우려하여 급격한 제도 개혁을 강요하기를 꺼려했다. 이 때문에 공사관에서는 61세의 오토리 공사를 가리켜 "경험은 풍부하나 활기가 없고 매사에 지나치게 신중한 늙은이"라고 비난했으며, 조선의 내정개혁이 지체되는 책임을 그에게 돌렸다.26

청일전쟁 당시 일본의 대중매체 속에는 고종과 명성황후가 다양한 방식으로 등장한다. 그러나 이러한 그림 속에 표현된 고종과 명성황후는 실제와 다른 모습이다. 그림에는 명성황후를 폐위시키고 조선의 내정개혁을 추진하려는 일본의 야망이 고스란히 담겨 있다.

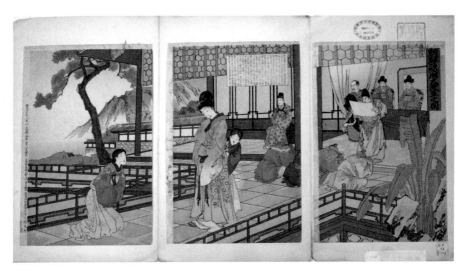

도24

도25

도24. 〈조선정부대개혁도〉, 1894, 국립중앙도서관 소장.

도25. 1894년 그려진 〈메이지 천황 금혼식 축하도〉, 1894년 3월 메이지 천황 부부가 결혼 25주년을 맞아 벌인 금혼식 축하연에 군신들이 배알하는 장면을 그린 상상도이다.

도26. 상단에 '왕과 왕비가 일본 공사의 충언에 감복하여 개혁을 단행하다'라고 써 있다.
『풍속화보』, 1895년 1월, 서울대학교 중앙도서관 소장.

시선이 명성황후에게 집중되어 있다. 따라서 관객의 시선 역시 내정개혁 상황보다는 고종에게 등을 보인 채 고개를 숙이고 서 있는 명성황후에게 향하게 된다. 이 같은 드라마적 구성은 명성황후를 호기심의 대상으로 만든다. 그리고 명성황후가 일본 여성의 모습으로 묘사된 것은 일본에서 명성황후의 이미지가 만들어지는 초기 과정을 보여준다. 조선의 파탄은 명성황후로 인한 것이며, 일본의 도움으로 황후를 쫓아낸 조선 정부는 이제 '행복'할 것이며, 이는 곧 '대일본제국의 명예'라는 것이다. 명성황후는 부끄러운 듯 고개를 숙이고 있다.

다음 해 1월 『풍속화보』에 고종과 명성황후에 관한 또 다른 삽화〔도26〕가 실렸다.[27] 상단에 "왕과 함께 나란히 앉은 왕비가 일본 공사의 충언에 감복하여 개혁을 단행하다"라는 글이 써 있다. 1894년 10월 오토리 공사 후임으로 부임한 이노우에 가오루 공사가 흥선대원군을 내치고 고종에게 다시 대권을 주어 내정개혁에 적극적으로 개입하는 모습을 묘사하고 있다.* 당시 『풍속화보』는 청일전쟁 임시 증간호를 내면서 조선의 정치적 상황, 즉 임오군란에서 갑신정변을 거쳐 내정개혁에 이르기까지의 상황을 상세하게 다루었다. 잡지는 일본이 청나라와 전쟁을 하는 목적은 오로지 조선을 도와 독립시키는 것이므로, 이전의 상황을 더 정확하게 알릴 필요가 있다고 밝혔다.

이 기사는 1895년 1월 고종이 홍범洪範 14조를 발표하고 조선 개혁을 만방에 알린 시점에 나온 것이다. 같은 해 1월 9일 『도쿄니치니치신문』에서는 고종의 조서가 조선 독립의 징표로 보도되었으며, 조선 황제의 사진도 같이 실렸다. 이 사진은 로웰이 촬영한 고종 사진을 모사한 것으로 보인

*　이노우에 가오루는 이토 히로부미와 같은 조슈번長州藩 출신의 메이지 유신 원훈으로, 요직을 두루 거친 외교가이자 조선 문제에 정통한 인물이었다. 당시 일본 정부는 오토리 공사가 조선 내정개혁에 소극적인 태도를 보이자 그를 대신하여 이노우에를 조선 정부의 고문역으로 파견했다. 이노우에는 반일노선을 가진 흥선대원군을 3개월 만에 퇴위시키고 고종을 복권시킨 후 조선 보호국화 정책을 펴나간다.[28]

도27. 1895년 1월 9일 『도쿄니치니치 신문』에 실린
고종의 모습.

다. 초상이 어떤 경로를 거쳐 실리게 되었는지는 정확하게 알 수 없으나,
고종의 초상 사진이 일본 신문에 실린 초기의 예에 속한다.

　『도쿄니치니치신문』이 고종의 초상 사진과 함께 홍범 14조 내용을 간
략하게 보도했다면, 『풍속화보』는 개혁 과정을 좀 더 자세하게 보도하고
있다. 기사에 실린 삽화 역시 기사 내용에 맞게 새로 창작했다기보다는 기
존의 도상을 활용한 것이다. 즉 서양식 탁자를 사이에 두고 이루어지는 궁
정의 회담 장면은 천황 관련 니시키에에서도 흔히 보이는 구성이다. 예를
들어 1894년에 천황의 금혼식 장면을 묘사한 〈메이지 천황 금혼식 축하도〉
〔도25〕를 보면, 천황과 황후가 나란히 앉아 있고 중앙에 군신들이 배알하고
있다. 이 그림에서 천황과 황후는 같이 왼쪽을 바라보고 있다. 『풍속화보』
의 이 삽화에서 고종의 시선은 명성황후를 향하고 있다. 이 때문에 이 장면
은 이노우에와 고종 간의 담판 장면이 아니라 명성황후와 이노우에 간의 담
판 장면으로 보인다. 이 이미지에서 고종의 유약성과 명성황후의 강함을 읽

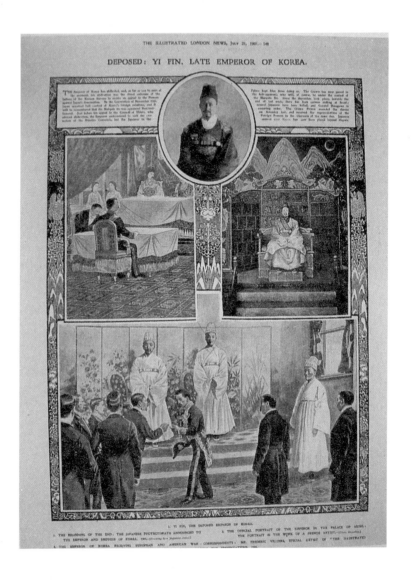

도28. 1907년 7월 2일 영국의 『일러스트레이티드 런던 뉴스』에 실린 기사의 삽화는 조선 왕의 폐위 장면이다. 왼쪽 위의 삽화는 1895년 1월 『풍속화보』에 실렸던 것으로 고종의 유약성과 명성황후의 횡행이 조선 정부의 종말을 가져왔다는, 일본이 유포한 인식이 다시 한 번 반복되고 있다. 다시 말해 한 번 생산된 삽화가 본래의 문맥을 벗어나 새로운 문맥 속에서 고종과 명성황후의 이미지를 전파하고 재생산하는 사례를 보여준다.

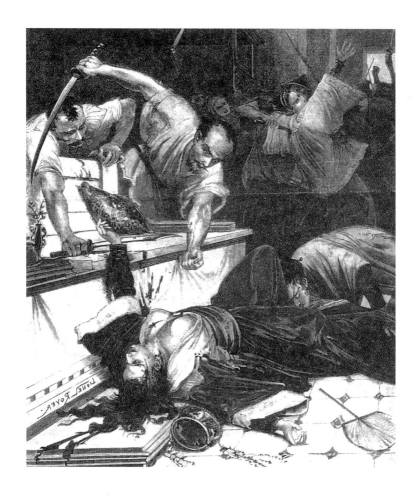

도29. 리온 루아에가 1895년 10월에 그린 삽화로 명성황후가 시해되는 장면이다. 이 삽화는 일본인의
야만성을 노골적으로 비난하고 있으나, 쓰러져 있는 명성황후의 모습은『풍속화보』속 명성황후의
이미지를 서양인의 오리엔탈리즘적 시각으로 확대, 재생산한 것이라 할 수 있다.

어내는 것은 어렵지 않다. 실제로 해당 기사는 과단성이 없는 고종과 권력을 좌지우지하는 왕비 때문에 조선 정부가 병들었고, 이노우에 공사가 그런 조선을 도와 개혁을 단행하게 되었다는 내용이다. 따라서 이 삽화에는 일본이 고종과 명성황후 간의 관계를 통해 조선 개혁과 청일전쟁의 정당성을 선전하려는 논리가 고스란히 담겨 있다고 하겠다.

그런데 조선에 와서 고종을 알현했던 서양의 외교관들이 남긴 기록에는 명성황후를 직접 볼 수 없었다는 이야기가 나온다. 명성황후가 장막 뒤에서 정치에 관여한 사실은 익히 알려져 있으나 직접 모습을 드러내는 일은 없었다는 의미다. 따라서 이 삽화는 천황 부부상의 이미지에 익숙한 일본인 화사가 고종의 유약성과 명성황후의 강함을 대비시키기 위해 상상하여 그린 것이라 할 수 있다.

1907년 7월 2일 영국의 『일러스트레이티드 런던 뉴스』*The Illustrated London News*에는 『풍속화보』와 같은 삽화가 실려 있다.〔도28〕 기사는 조선 왕에게 일본의 보호를 알리고 있는, 즉 조선 왕의 폐위 관련 내용이다. 왕비 쪽을 바라보는 고종의 이미지는 이제 종말을 맞고 있는 조선 왕의 최후의 모습으로 해석된다. 고종의 유약성과 왕비의 횡행으로 인해 조선 정부가 망했다는 인식이 그대로 반영되어 있다. 삽화는 이제 본래의 문맥을 벗어나 새로운 문맥 속에서 고종과 명성황후의 이미지를 전파하고 재생산하는 역할을 한다.

1895년 10월 을미사변* 직후 프랑스 화가 리온 루아에Liones Royer가 그린 삽화는 명성황후의 시해 장면을 상상하여 재구성한 것이다.〔도29〕 이 사건은 시해 현장에 있었던 러시아 건축가 사바틴 Ivanovich Seredin Sabatin에 의해

* 1895년 일본 공사 미우라 고로三浦梧樓가 친러세력을 없애기 위해 명성황후를 살해한 사건.

국제 사회에 알려졌다. 이 삽화는 일본인의 야만성을 노골적으로 비난하고 있으나 화면 정면에 쓰러진 명성황후는 앞서 본『풍속화보』속 명성황후의 이미지를 서양인의 오리엔탈리즘적 시각으로 확대, 재생산된 모습이다. 화려하고 육감적인 신체, 긴 머리카락을 가진 명성황후의 이미지는 19세기 말 서양에서 유행한 팜므파탈femme fatale의 이미지에 더 가깝다. 그녀의 육감성은 일본 무사들의 야만성과 합쳐져 파괴적인 폭력과 성적 쾌락이 지배하는 원시적 공간으로서의 동양을 재현하고 있다. 이 삽화는 일본에서 니시키에로 제작되기도 했다. 이러한 과정을 거쳐 대중들 사이에 회자되던 명성황후의 이미지는 1930년대 김동인의『운현궁의 봄』(1933) 같은 대중 역사소설 속에서 육욕에 물든 간악한 팜므파탈의 이미지로 자리 잡았다.[29]

　　1904년 일본에서는 망판 인쇄술이 발달하면서 니시키에가 급격히 쇠퇴했다. 러일전쟁을 보도하는 신문 기사에도 니시키에 삽화 대신 사진이 실리기 시작했다. 그러나 1930년대 후반 전시체제로 돌입하면서 국민 총동원 운동의 일환으로 니시키에가 다시 활용되었다. 1937년 조선총독부는 임오군란부터 러일전쟁까지의 니시키에를 전시했으며, 그중 상당수가 현재 국립중앙도서관에 소장되어 있다. 임오군란에서 청일전쟁, 러일전쟁까지의 상황을 일목요연하게 묘사한 니시키에 판화들은 1882년부터 1930년대 후반까지 일본에서 전개된 조선 평화 담론을 시각적으로 보여주는 일례라 할 수 있다.

충정과 애국의 상징

서양 선교사들이 배포한 고종의 사진

한국 대중매체의 발달사에서 1890년대를 전후한 시기는 '보는 신문'의 시대가 아니라 문자 중심의 '읽는 신문'의 시대였다.* 1883년 최초의 신문인 『한성순보』의 발간과 곧이은 폐간 이후 1890년대 여러 신문과 잡지들이 창간되었지만 사진을 인쇄해서 싣는 기술을 선보인 것은 언더우드Horace Grant Underwood, 한국명 원두우元杜尤, 1859~1916가 1897년에 창간한 『그리스도신문』이 유일했다. 사진 화보나 삽화 같은 시각 이미지들이 대중의 인식을 좌우할 정도로 시각 문화가 발달한 것은 1920년대부터다. 1890년대를 전후한 시기 국내의 대중매체는 서양인 선교사의 잡지 외에는 『독립신문』·『대한매일신보』 정도이며, 이들 신문의 독자층 역시 매우 한정되었기 때문에 대중적 유포성의 문제를 오늘날의 관점으로 생각해서는 안 된다. 그러나 비록

* 잡지에 삽화나 만화 같은 시각 이미지가 실린 것은 1900년대로 『대한민보』(1909), 『가정잡지』(1906), 『소년』 (1908), 『노동야학독본』(1908), 『대한흥학보』(1909) 등에서 시작되었다. 엄밀히 말하면 1890년대에서 1900년대는 새로운 사실적·사진적 시각 이미지들이 상품화되기 시작한 시기이지만 한 번 보고 폐기하는 이미지 소비의 시대로 진전되기 전의 단계라 할 수 있다. 신문이나 잡지에 화보나 사진이 폭발적으로 도입되기 시작한 것은 1920년대 중반 이후다.[30]

도30. 1894년 7월 21일 『그래픽』에 실린 〈서울 거리를 지나는 국왕의 행차〉에서 볼 수 있듯 여전히 조선의 왕은 굳게 닫힌 어가 속의 상징적인 존재였다.

한정된 지면과 독자를 대상으로 했을지라도 고종의 초상이 사진 형태로 판매되고 수집되던 시기였으며, 근대국가와 국민의식 형성에 미치는 군주의 초상 이미지에 대한 인식이 나오기 시작한 시기였다는 점에서 그 구체적인 변화의 양상을 짚어볼 필요가 있다.

청일전쟁기에 일본에서 고종과 명성황후의 이미지가 침략을 정당화하는 시각적 상징물 역할을 했다면, 조선에서 고종은 여전히 일반 대중에게 쉽게 모습을 드러내지 않는 존재였다. 1894년 7월 21일 『그래픽』*The Graphics*에 실린 〈서울 거리를 지나는 국왕의 행차〉에서 볼 수 있듯이 고종은 굳게 닫힌 어가御駕 속의 상징적 존재였다. 비록 일본으로부터 니시키에 같은 매

체들이 들어오고 있었지만, 일부 계층만이 그것을 볼 수 있었다.

조선의 일반 대중에게 왕의 사진이 유포된 것은 1895년 명성황후 시해 사건, 1896년 아관파천俄館播遷,* 1897년 대한제국 선포로 이어지는 시기 동안이다. 을미사변 이후 서구인들이 명성황후의 죽음과 일본의 공격성을 오리엔탈리즘적 시각으로 재현하고 있는 동안, 국내에서는 명성황후를 국모의 자리로 복권시키고 이를 자주독립과 충군애국 정신을 고취시키는 계기로 삼았다. 이러한 충군애국의 분위기 속에서 처음으로 고종의 초상을 대중에게 유포한 것은 서양인 선교사들이었다.

그 첫 번째 예가 감리교 선교사 아펜젤러Henry Gerhard Appenzeller가 선교 목적으로 간행한 『더 코리안 리포지터리』** 1896년 11월호에 '조선 왕 폐하' His Majesty, the King of Korea라는 기사와 함께 고종의 사진이 실린 것이다. 사진 설명에 따르면, 아마추어 사진사였던 미국 공사관의 그레이엄L. B. Graham 이라는 여성이 러시아 공사관에서 상복을 입은 고종의 모습을 촬영한 것이다. 당시 그레이엄은 두 종류의 사진을 촬영한 것으로 보이며, 다른 한 장의 사진은 미국 북장로교 선교사였던 언더우드가 가지고 있다가 지금은 연세대학교 언더우드 기념관에 소장되어 있다.[31] 두 사진은 고개의 방향만 다를 뿐 러시아 공사관 정원에서 같은 날 촬영된 것이다. 『더 코리안 리포지터리』는 전임 러시아 공사 베베르Karl. Ivanovich Veber(한국명 위패韋貝, 1841~1910)***가 직접 고종의 윤허를 받아 사진을 게재한다고 밝히고 있다.[32] 따라서 이 사진이 배포되는 데에는 러시아 공사와 미국 공사, 그리고 서양 선

* 을미사변 후 1896년 2월 11일부터 약 1년 동안 고종과 왕세자가 경복궁을 나와 러시아 공사관에 옮겨서 거처한 사건.
** 감리교 선교사가 1882년 한국에서 발간한 영문 잡지로, 그해 말 폐간되었다가 1895년에 감리교 목사 아펜젤러에 의해 복간되어 1898년까지 발행되었다.
*** 러시아 외교관으로 1885년 한국 주재 대리공사 겸 총영사 자격으로 조선에 와서 조러수호통상조약을 체결했다. 1896년 아관파천을 성공적으로 완수하고 친러내각을 조직하는 데 주도적 역할을 했다. 베베르는 왕실의 '인아거일책'引俄 去日策을 유도하여 을미사변이 발발하게 한 장본인으로, 명성황후의 시신에서 러시아 황제에게 베베르의 연임을 요청하는 친서가 발견되었다는 주장이 있을 정도로 왕실과 친밀한 관계였다.[33]

고종의 초상을 대중에게 유포한 것은 서양인 선교사들이었다. 명성황후 시해 이후 러시아 공사관으로 피신한 고종을 찍은 사진은 『더 코리안 리포지터리』라는 선교용 영문 잡지에 실렸다. 고종의 허락을 받고 사진을 촬영한 뒤 인쇄하여 국내외에 유포시킨 가장 이른 예에 속한다. 고종이 상복을 입은 모습을 촬영하도록 한 것은 외부에 명성황후 시해 사건을 알리고 국왕의 건재를 알리겠다는 의도로 보인다.

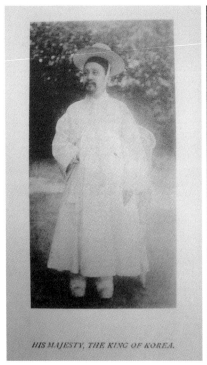
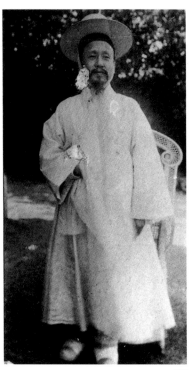

HIS MAJESTY, THE KING OF KOREA.

도31

도32

도31. 1896년 11월 『더 코리안 리포지터리』에 실린 〈한국의 왕〉, 미국 공사관의 아마추어 사진사 그레이엄이 촬영했다.
도32. 같은 날 찍은 것으로 보이는 이 사진은 선교사로 활동했던 언더우드의 소장품이다. 연세대학교 언더우드기념관 소장.

교사와 고종의 의도가 개입되어 있었다는 것을 알 수 있다. 비록 영문 잡지에 실린 것이지만, 고종의 허락을 받고 사진을 촬영하고 인쇄하여 국내외에 유포시킨 가장 이른 예에 속한다. 또한 이 사진은 고종이 곤룡포, 익선관 차림의 전형적인 조선 왕의 모습이 아니라 흰색 상복喪服 차림으로 공사관 정원에 서 있는 일상의 모습을 담은 극히 이례적인 것이다. 고종은 망건 위에 백립白笠*을 쓰고, 흰색 두루마기, 흰색 가죽신을 갖춘 상복 차림이다. 대한제국 시기 황제의 복식을 연구한 이경미는 고종이 명성황후 시해 사건이 일어난 직후인 1895년 음력 11월 15일(양력 12월 30일)에 스스로 머리를 자르고 단발령을 내렸기 때문에 이 시기 고종은 단발한 모습이었을 것으로 추정한 바 있다.³⁴ 사진과 함께 실린 글에서 고종은 수준 높은 학문과 식견, 기억력을 가진 개명군주로 묘사되고 있다.³⁵

이 사진의 파급력은 상당히 컸던 것 같다. 『더 고베 크로니컬』*The Kobe Chronical* (1886년 12월 14일), 『더 재팬 애드버타이저』*The Japan Advertiser* (1886년 12월 16일)는 "매우 인상 깊은, 훌륭한 왕의 초상 사진"이라는 평과 함께 사진을 다시 실었으며, 『더 노스 차이나 헤럴드』*The North China Herald* (1886년 12월 18일)는 "오후 파티에 참석한 매력적인 노신사, 그의 모습에서 끊임없이 햄릿의 절망적인 절규가 들려온다"는 설명과 함께 다음과 같은 햄릿의 대사를 덧붙여놓았다.

세상은 이제 엉망이 되어버렸다. 아 지긋지긋한 저주여
내가 그것을 바로잡을 운명을 타고나다니.³⁶
The time is out of joint, Oh, cursed spite

＊ 상중喪中에 쓰는 흰 베로 만든 갓. 백포립白布笠이라고도 한다.

That ever I was born to set it right

햄릿이 삼촌 클로디어스가 자신의 아버지를 죽이고 어머니와 결혼했다는 사실을 알고 내뱉은 대사다. 이처럼 이 논평에는 명성황후의 죽음과 고종의 처지를 동정적으로 바라보는 시선이 들어 있다. 을미사변 이후 미국, 러시아 등은 일본을 강하게 비난했다. 러시아 공사 베베르는 1895년 9월부터 11월에 걸쳐 을미사변의 진상에 대한 보고서를 본국에 지속적으로 보냈으며, 당시 경운궁 양관洋館 건축기사로 들어와 있다가 명성황후의 죽음을 직접 목격한 세레딘 사바틴Afanasy Ivanovich Seredin Sabatin, 1860~1921** 역시 일본의 개입에 대해 생생히 보고했다.[37] 따라서 베베르가 상복을 입은 채 러시아 공사관에 피신해 있는 고종의 사진을 배포하는 것은 일본에 을미사변의 책임을 묻고 조선에 대한 선취권을 러시아가 가지고 있음을 만방에 알리겠다는 의미다.

한편 미국인과 러시아인의 도움으로 러시아 공사관에 피신한 고종의 입장에서 상복을 입은 모습을 보여준다는 것은 외부에 명성황후 시해 사건을 알리고 국왕의 건재를 알리겠다는 의미다. 1897년 고종이 러시아 공사관에서 경운궁으로 환궁한 직후, 영국 왕립지리학회 회원인 이사벨라 버드 비숍이 고종을 알현한 자리에서 사진을 촬영하여 빅토리아 여왕에게 보내겠다고 했을 때 고종은 흔쾌히 허락하면서 상복을 벗고 곤룡포 차림으로 포즈를 취했다. 비숍의 책에 실린 고종 초상은 그때 찍은 사진을 토대로 그린 삽화로 보인다.[38] 이처럼 사진을 촬영할 때 상복을 벗었던 고종이 러시아 공사관에서 상복 입은 모습을 그대로 촬영하여 배포하는 것을 허락한

** 우크라이나 출신의 러시아 건축기사로 한국에 들어온 최초의 서양인 건축기사 이다. 그는 임오군란 직후인 1883년에 독일인 묄렌도르프가 외교고문으로 한국에 부임할 때 따라 들어와 경운궁 정관헌, 중명전, 석조전, 독립문 등을 설계했다. 사바틴은 명성황후가 경복궁 건청궁에서 일본인들에게 희생될 때 황제를 보호하는 시위대에서 미국인 교관 다이 장군과 함께 부감독관으로서 비극의 현장을 목격했다.

도33. 1905년에 출간된 이사벨라 버드 비숍의 책『조선과 그 이웃나라들』에 실린 삽화 〈한국의 왕〉.

것은 고종 역시 이들의 도움을 받아서라도 명성황후 시해 사건을 국제 사회에 알리고 실추된 군주권을 회복하고자 했기 때문이라고 할 수 있다.

1896년 감리교 선교사 아펜젤러가 국제 사회에 고종의 근황을 알리는 사진을 배포했다면, 이듬해에는 미국의 장로교 선교사 언더우드가 조선인을 대상으로 고종 사진을 배포했다. 언더우드는『그리스도신문』고종 탄신일 기념 호외를 발매하면서 신문을 1년 구독하는 사람에게는 '대군주 폐하(아관파천 이후 칭호)의 석판 사진을 무료로 제공하겠다'는 광고를 냈다.

도34

도35

1897년 선교사 언더우드가 창간한 순한글 주간지 『그리스도신문』은 1년 정기구독자에게 고종의 석판 사진을 무료로 제공한다는 광고를 실었다. 사진을 배포해도 좋다는 고종의 허락을 받고 한 일이었다. 이것은 고종과 기독교 선교사들과의 밀접한 관계를 보여주는 사례이기도 하다. 당시 무료로 제공한 고종의 석판 사진이 어떤 것이었는지는 정확하지 않다.

도36

도34~35. 『그리스도신문』 폐하 사진광고.
1897년 4월 1일 창간된 『그리스도신문』은 6월 10일부터 9월 30일까지 약 석 달 동안 신문을 1년치 보는 사람에게 고종황제의 사진을 준다는 광고를 냈다. 그리고 잠시 중단했다가 10월 7일부터 1898년 2월 17일까지 좀 더 간략한 문장으로 고종 사진에 관한 광고를 계속했다.
도36. 선교사 언더우드의 부인 릴리어스 언더우드의 책 『언더우드, 한국에 온 첫 번째 선교사』에 실린 고종의 사진.

『그리스도신문』이 각처에 퍼져 많은 사람이 보아 유익케 하는 데 월전에 신문 사장 언더우드 씨가 대군주 폐하께 대군주 사진 뫼실 일로 윤허하심을 물어 월전에도 말하였거니와 한 달 후에 이 사진을 뫼실 터인데, 1년을 이어 보는 사람에게는 한 장씩 주기로 하였으나, 지금부터 1년을 보려 하는 사람에게 도 주겠노라. 그러나 우리 조선이 몇백 년 이래로 어사진 뫼시는 일은 처음일 뿐더러 경향 간 인민들이 대군주의 천안을 뵈온 사람이 만분의 1이 못 될 터이니, 신문을 보아 문견을 넓히는 것도 유익하거니와 각각 대군주 폐하의 사진을 뫼시는 것이 신민 된 자에게 기쁘고 즐거운 마음을 어찌 다 측량하리오. 경향 간 어떤 사람이든지 이 사진을 뫼시려 하거든 1년을 이어 보시오.[39]

1897년 4월 1일 언더우드가 창간한 『그리스도신문』은 순한글 주간지로, 기본적인 목적은 선교였으나 정치·사회·농업·과학 등의 일반적인 주제까지 다루어 문화적 차원에서 서구 문명과 기술을 소개하는 대중 계몽적인 성격을 띠었다. 특히 조선에 석판 인쇄술이 전무하던 시절 일본의 인쇄소와 섭외하여 유명한 화가들이 그린 기독교 인물 관련 그림이나 고종 초상을 비롯한 유명 인사들의 초상을 부록으로 제작, 배포했다는 점에서 근대 초기 새로운 시각매체의 역할을 한 예로 주목할 만하다.[40]

이 광고에 따르면 이번에도 고종은 사전에 언더우드의 보고를 받고 사진을 배포해도 좋다고 윤허했다. 당시 언더우드가 배포한 고종의 사진이 어떤 사진인지는 확실하지 않다. 언더우드의 부인 릴리어스Lillias Horton Underwood가 쓴 책에 고종의 사진이 실려 있으나 같은 사진이라고 단정할 수는 없다.[41] 릴리어스에 책에 실린 사진은 현재 국사편찬위원회에 유리건판으

로 소장되어 있다.[42] 『그리스도신문』에서 배포한 고종의 사진은 일본에서 석판 인쇄했으며 한 장당 50전에 판매하기로 했다가 1년 구독은 하지 않고 사진만 사려는 사람이 많았는지 이후 판매하지는 않고 1년 구독자에게만 주기로 했다.[43]

앞서 본 『더 코리안 리포지터리』의 고종 사진도 국내외에 배포되었으나 기본적으로는 외국인을 대상으로 한 것에 비해, 『그리스도신문』의 고종 초상은 국내에서 일반인을 대상으로 배포되었다는 점에서 국민 여론의 형성과 밀접한 관계가 있다. 현재까지 언더우드의 고종 사진 배포에 대해서는 여러 차례 언급되어왔지만 최초로 국내 일반인을 대상으로 고종 사진을 배포한 것의 의미에 대해서는 충분한 논의가 이루어지지 못했다. 언더우드의 고종 사진 배포는 그전의 아펜젤러의 사진 배포, 나아가 고종의 만수성절 기념식, 경축회 등과 같은 서양인 선교사들과 개신교도 그리고 이들과 밀접한 관계였던 독립협회의 충군애국 담론이 유포되는 과정에서 파악할 때 그 의미가 좀 더 명확해질 것이다.

먼저 고종과 선교사의 관계를 잠시 살펴보자. 고종은 1882년 미국과 수교를 맺은 이래로 개신교의 포교는 금지하되, 교육·의료계 진출 등의 서양 문물이나 기술 전수는 허용했다. 선교사들은 선교활동을 위해서, 고종은 자신의 필요를 위해 서로를 이용한다는 것이 기본적인 입장이었다.[44] 즉 흥선대원군의 천주교 탄압 정책을 경험한 이후 기독교 측은 왕실과의 원만한 관계를 통해 포교의 자유를 허용받겠다는 입장이었다. 따라서 천주교와 같은 노골적인 포교 대신 문화·의료·교육 등의 분야에서 활동했다. 한편 고종은 동도서기론에 입각하여 의료·교육 등의 서양 문물과 기술을 받아

들이자는 생각이었다. 알렌, 애비슨Oliver. R. Avison, 언더우드, 헐버트Homer B. Hulbert 등 고종과 가까이 지냈던 선교사들이 예외 없이 왕실의 시의侍醫이거나 병원 또는 학교와 관련된 활동을 했다는 사실이 이를 뒷받침한다. 즉 고종은 서양 선교사들과 종교적 관계가 아닌 공식적인 관계를 맺고 있었다. 그런데 청일전쟁과 을미사변을 거치면서 이러한 관계는 급진전했다. 고종은 명성황후가 시해되고 자신은 친일내각의 볼모로 잡힌 신세가 되자 신변의 위협을 느끼고, 서양인 선교사들에게 경호를 부탁할 정도로 그들에게 의지했다.[45] 고종은 특히 언더우드를 형제라고 부를 정도로 의지했으며, 수시로 그를 불러 여러 가지 문제를 상의하는 등 각별한 관심을 보였다.[46]

선교사 입장에서는 포교를 위해 왕실의 적극적인 후원이 필요했기에 고종에게 절대적인 지지를 보여주려고 했다. 고종의 탄신일(음력 7월 25일) 행사인 만수성절 기념식을 교회에서 개최한 것이 대표적인 예다. 이날은 고종이 정부 대신들을 불러 음식을 하사하는 것이 관례이며, 민간에서 만수성절 기념식을 행한 경우는 없었다.[47] 그런데 언더우드는 1896년 고종이 러시아 공사관에 머물고 있을 때 고종의 탄신일을 기념하기 위해 민간 행사인 대중 기도회라는 새로운 형식을 제안했다. 그리고 이를 통해 기독교가 고종을 절대적으로 지지하는 충군애국의 종교임을 드러내고자 했다.[48] 9월 2일 모화관慕華館*에서 교파를 초월한 연합 행사가 거행되었다. 기독교 교인들은 교회별로 줄을 정돈하고 태극기를 들고 모화관에 모여 애국가를 제창했으며, 고종의 만수무강을 위해 기도했다. 이 행사에는 정부 대신들이 초청되었으며, 1,000여 명의 인파가 모여드는 바람에 기념식장 야외에까지 천막을 쳐야 했다. 기념식장 안에서는 농상공부협판 이채연이 연설

* 　조선시대 명나라와 청나라의 사신을 영접하던 객관客館. 1407년(태종 7)송도松都의 영빈관을 모방하여 지금의 서대문 현저동에 건립하여 이름을 모화루慕華樓라 지었다. 1429년(세종 11) 규모를 확장하여 개수하고 모화관으로 개칭했다. 청일전쟁 이후 모화관은 폐지되었다가 1896년 독립협회가 영은문迎恩門 자리에 독립문을 세우고 모화관을 독립관으로 개칭하여 독립협회의 사무실로 사용했다.

을 하고, 밖에서는 독립협회의 서재필이 충군애국을 강조하는 연설을 했다.[49] 언더우드는 고종에 대한 찬송가도 만들어 배포했다.

> 당신의 전능하신 힘으로 우리 국왕 폐하는 왕위에 오르셨습니다.
> 당신의 성령께서 우리나라를 지켜주시며
> 당신이 붙들어 국왕으로 만수무강케 하옵소서.
> – 언더우드가 지은 찬송가 중 3절[50]

찬송가는 국왕의 권력이 하나님으로부터 나오며, 따라서 충군애국이 기독교인의 의무임을 강조하고, 기독교가 왕에 충성하는 종교임을 알리는 내용이었다. 『독립신문』에서는 기도회 전날부터 이 행사에 대해 "내일은 대군쥬 폐하 탄신이라. 우리는 경축함을 이기지 못하여 오늘 신문에 만만세를 미리 부르고 폐하의 성체가 안강하시고 조선 인민이 부강케 되기를 축수하노라"는 논설을 실었을 뿐 아니라 당일의 상황을 상세히 보도했다.[51]

『더 코리안 리포지터리』가 앞서 본 고종의 상복 차림 사진을 유포한 것은 이로부터 3개월 후의 일이다. 그리고 이듬해인 1897년에 열린 만수성절 기념식은 아펜젤러가 주도했으며, 언더우드는 앞서 언급했듯이 『그리스도신문』을 통해 고종 사진을 배포했다. 당시 고종은 2월에 러시아 공사관에서 나와 경운궁으로 환궁한 후 대한제국 선포와 칭제稱帝를 준비하고 있었다.[52] 이러한 상황에서 언더우드는 6월부터 고종 사진 배포를 준비했다. 8월 23일(음력 7월 25일) 고종의 만수성절 기념식에 맞추어 사진을 배포하고자 했으며, 『독립신문』은 이를 적극적으로 알렸다.[53]

1897년 아펜젤러가 주도한 만수성절 기념식은 훈련원訓鍊院*에서 정부 관원과 대신들을 비롯하여 1,000여 명이 모인 가운데 개최되었다. 개회 설교를 맡은 아펜젤러는 『신약성경』로마서 13장을 인용하여 모든 권력은 하나님이 주신 것이며, 백성들은 마땅히 이에 복종해야 한다고 말했다. 이어서 윤치호가 나와서 아이의 교육, 백성, 충성, 나라에 대한 관념을 강조한 후 "오늘 이 회가 이렇게 모여 대군주 폐하 탄일을 나라에서 경축한 날로 가르쳐준 것도 또한 교중 목사들의 힘이요 주선한 것이니……"라고 하여 만수성절 기념식이 선교사들에 의해 시작되었음을 거듭 밝혔다.[54]

이처럼 1896년과 1897년에 언더우드와 아펜젤러가 창안하고 주도한 만수성절 기념식 행사와, 고종 사진의 배포는 명성황후의 죽음 이후 고조된 충군애국의 분위기에 호응하여 왕권에 절대적 지지를 보냄으로써 포교의 정당성을 확보하려는 목적이었다고 할 수 있다. 그러나 또 한편으로는 고종이 사진의 배포를 허락했다는 점, 그리고 고종이 정치적 위기를 타개하기 위한 방법을 모색하면서 대한제국과 황제 선포를 앞두고 있었다는 점 등으로 볼 때 고종 사진의 배포는 단순히 선교사들의 포교 전략이라는 차원을 넘어서서 을미사변과 아관파천 이후 황제 칭제를 위해 범국민적인 여론을 환기시키고자 하는 고종의 의도가 부응한 결과라고 할 수 있다.

고종의 초상, 충군애국의 상징으로 활용되다

감리교와 장로교 선교사들이 주도한 만수성절 기념식과 고종 사진 배포 과정에는 독립협회가 밀접하게 관련되어 있었다. 언더우드와 아펜젤러는

* 1392년 조선 개국 이후부터 고종 31년(1894)까지 군사의 무예 훈련, 병법 교습 및 무과 과거시험 등을 맡아보던 관청. 현재 서울 을지로 6가 국립중앙의료원 자리에 있었다. 1907년 일본에 의해 강제 폐지되었다.

1896년 독립협회 창립 때부터 지지를 보내고 있었다. 특히 아펜젤러는『독립신문』의 사장 겸 주필을 서재필, 윤치호와 차례로 역임할 정도로 독립협회와 밀접한 관계였다. 따라서『독립신문』**과 아펜젤러가 주관하던『조선그리스도인회보』, 그리고 언더우드가 주관하는『그리스도신문』은 서로 많은 정보를 공유하고 있었다. 1896년과 1897년의 만수성절 기념식과 고종사진 배포에 관해서도『독립신문』은 생생하게 전달할 수 있었으며, 독립협회 회원들은 이 기도회를 정치적 연설의 장으로 활용했다. 가령 독립협회는 8월 13일 조선 개국 505년을 기념하는 기원절 행사를 주관하는 등 국가 경축일 행사를 열어 국민의 통합을 꾀했다.[55] 고종의 만수성절 기념식에 참석하고, 기념식을 적극 광고한 것도 이 같은 맥락에서 진행된 것으로, 1898년의 세 번째 만수성절 기념식은 독립협회가 주관하게 된다.

주필이 바뀔 때마다 조금씩 입장이 달라지기는 하나『독립신문』은 자주독립과 문명개화를 기본 논조로 삼았으며, 서양을 모델로 삼아 조선의 현 상황을 비판하는 입장을 취했다.[56] 대한제국의 출범과 황제 등극에 대해서는 일단 지지를 표명했으며, 황제를 중심으로 한 자주독립의 기틀 마련과 인민들의 충군애국을 강조하는 논설을 실었다.『독립신문』은 1897년 10월 환구단에서 거행될 황제 즉위식에 대해 다음과 같이 썼다.

> 그날 황제 폐하께서 황룡포를 입으시고 황룡포에는 일월성신을 금으로 수놓았으며 면류관을 쓰시고 경운궁에서 환구단으로 거동하실 터이요, 백관은 모두 금관 조복을 하고 어가를 모시고 즉위 단에 가서 각각 층계에 서서 예식을 거행할 터이라더라. 이 예식을 마친 후에는 대군주 폐하께서 대황제 폐하

** 『독립신문』은 정부의 지원을 받아 미국 국적인 서재필(미국명 필립 제이슨Philip Jason, 1864~1951)이 주도하여 창간한 근대적 신문이다. 1896년 4월 7일부터 1899년 12월 4일까지 3년 9개월 동안 총 776호가 간행되었다. 서재필, 윤치호, 엠벌리M. Emberley가 차례로 사장과 주필을 겸했다.

가 되시는 것을 천지신명에게 고하시는 것이라. 조선이 그날부터는 왕국이 아니라 제국이며 조선 신민이 모두 대조선 제국의 신민이라. 조선 단군 이후에 처음으로 황제의 나라가 되었으니 (……) 사람마다 자주독립할 마음을 든든히 먹고 대황제 폐하 모시고 세계에 대접받고 나라를 보전할 획책을 생각하며 사람마다 조선이 남에게 의지한다든지 하대받지 않도록 일하는 것이 왕국이 변하여 황국이 된 보람이 될 듯하더라.[57]

자주독립한 황제의 나라가 된 것을 축하하면서 이를 보전하기 위해 조선 인민들이 황제를 잘 모시고 남에게 의지하지 않기 위해 노력해야 함을 강조하고 있다. 『독립신문』이 고종 초상이나 군주의 초상에 관해 언급하는 경우는 매우 드물었다. 그럼에도 불구하고 독립협회가 보는 고종 초상의 문제를 짚고 넘어가야 하는 것은, 이들이 선교사와는 다른 입장에서 군주의 초상을 말하고 있으며, 결국 이러한 입장 차이로 인해 1899년 이후 고종의 초상과 독립협회 시기 고종의 초상에 대한 인식이 달라지기 때문이다. 고종의 초상을 직접적으로 언급한 것은 아니나 군주의 초상에 대한 인식은 『독립신문』 초기부터 엿볼 수 있다. 가령 1896년 고종이 러시아 공사관에 있을 때 개최된 만수성절 기념식 이후의 기사에 다음과 같은 대목이 나온다.

애국하는 것이 학문상에 큰 조목이라. 그런고로 외국서는 각 공립학교에서들 매일 아침에 학도들이 국기 앞에 모여 국기에 대하여 경례를 하고 그 나라 **임금의 사진을 대하여 경례**를 하며 만세를 날마다 부르게 하는 것이 학교 규칙에 제일 긴한 조목이요 사람이 어렸을 때부터 나라를 위하고 임금을 사랑하

는 것이 사람의 직무로 밤낮 배워 놓거드면 그 마음이 아주 박혀 자란 후라도 나라 사랑하는 마음이 다른 것 사랑하는 것보다 더 높고 더 중해질지라.[58]

이 글에서 알 수 있듯이 선교사들에 의한 기념식 개최와 국왕 사진의 배포가 그들의 선교적 목적과 정치적 상황이 맞아떨어지는 지점에서 나온 것이라면, 독립협회 측은 자주독립을 위한 방책으로서 교육의 필요성, 즉 충군애국 정신을 고취시키기 위한 수단으로 국왕의 사진과 국기, 만세를 말하고 있다. 또 다른 예를 보자.

어제께는 일본 개국한 지 이천오백오십팔년 회갑날이라. 일본사서에 말하되 신무천황이 이천오백오십팔년 전에 처음으로 일본을 열어 임군이 되었다 하는 날이라. 진고개 일본 사람들의 집들은 모두 국기로 단장하고 거류 인민이 영사관에 나아가 일본 황제와 황후 사진에 대하여 경례를 하고 또 공사관에서는 관원들이 대례복을 갖추고 황제 황후 사진에 경례를 하더라.[59]

일본의 개국 기념일 행사를 소개하는 기사다. 여기서도 국기와 황제 및 황후의 사진, 사진에 대한 의례가 국가에 대한 충성심을 기르기 위한 장치로 제시되고 있다. 앞서 언급했듯이 독립협회의 일관된 논조는 문명화를 통한 자주독립이었다. 그런 점에서 일본의 예는 조선의 비문명화와 대비된다. 이를 통해 조선 인민들의 나아갈 바와 국기, 군주 초상 사진의 역할 등을 제시하고 있는 것이다.

독립협회가 애국가를 부르고 국기, 임금의 사진에 대한 경례를 하는

것이 애국정신 함양의 방법임을 논하는 정치적 배경과 고종의 의도는 같지 않았다. 즉 고종 측이 강력한 절대군주로서의 황제권을 확보하는 것이 자주독립의 기초가 된다고 본 반면, 독립협회가 강조하는 애군愛君은 대외적으로 국가 주권을 높이기 위한 상징이지 대내적으로 민권을 제한하는 황제권의 강화는 아니었다.[60] 따라서 1898년 독립협회가 주도한 만민공동회가 고종을 비호하던 보부상들과 정부군에 의해 해체되고, 고종이 1899년 대한국국제大韓國制를 통해 전제군주권을 천명함에 따라 고종과 독립협회 간의 밀월관계도 끝이 난다. 당연한 결과이지만 1899년 이후 고종과 관련된 기념식과 초상 제작을 주도한 것은 선교사나 독립협회 쪽이 아니라 고종황제와 그의 친위 세력이었다. 그러나 적어도 독립협회가 해체되기 전까지 고종의 사진이 단순히 외교적 차원에서 전달하는 국가 상징물의 성격을 넘어서서 국민을 통합하는 상징물로서, 즉 청으로부터 독립하고 국가 주권을 보존하기 위해 충군애국의 정신을 기르는 상징물로 교육의 장에서 적극 활용되어야 한다는 점에 대해서는 양측의 의견이 같았다.

이렇듯 1890년대 후반은 고종의 초상이 국내 대중에게 유포된 시기다. 물론 1880년대 로웰의 사진도 복제되어 유포되었지만 그것은 엄밀히 말해 고종의 의도와 무관한 일이었으며, 유포된 지역도 외국이었다. 따라서 1880년대의 고종 사진은 사진이라는 매체와 새로운 재현 방법, 그리고 군주 초상의 새로운 기능, 즉 제의적 기능이 아닌 국가 상징물로 인식되었지만, 대중에게 유포되거나 이미지의 정치적 기능까지 인식한 단계는 아니었다. 이에 비해 1890년대 후반에 유포된 고종의 사진은 비록 고종이 주도적으로 제작하고 유포한 것은 아니나 그것의 유포를 허락하고 자신의 정

치적 입지를 확보하는 데 활용하려 했다는 점에서 차이가 있다. 서양 선교사들과 독립협회는 만수성절 기념식 같은 국가 경축 행사를 대중적 집회로 만들어, 그 속에서 어떻게 군주의 초상이 국민 통합을 위한 시각적 장치로 이용될 수 있는지를 보여주었다. 이 과정에서 일반 백성들은 접촉 자체가 금기시되었던 왕의 초상을 소유할 수 있게 되었으며, 액자에 끼워 집에 걸어두기도 했다. 비록 그 사진을 소유할 수 있는 사람이 아직은 『그리스도신문』이나 『더 코리안 리포지터리』를 구독하는 일부 계층에 한정되었지만, 새로운 매체와 새로운 정치적 환경이 어떻게 전통적인 왕의 초상의 기능을 변화시키는지를 잘 보여주는 예다.

IV

황제가 된 고종,
이미지를 정치에 활용하다

대한제국기는 고종의 초상이 다양한 방식으로 제작된 시기다. 1880년 대부터 대한제국이 성립 하기 전까지 고종의 초상을 제작한 주체가 대부분 서양인이었다면, 대한제국기에는 고종의 직접적인 주도에 의해 여러 초상이 제작된 시기이다. 이 시기에 제작된 고종의 초상은 단순히 주권국가의 표상이나 충군애국의 상징 정도를 뛰어넘어 그 강조점이 전제군주로서의 황제상으로 옮겨갔다는 점에서 앞서 본 독립협회 시기와 차이가 있다. 신성불가침의 전제군주임을 만천하에 선포한 고종은 어진 제작 사업을 벌이는 과정에서 전통과 근대적 매체를 활용했다. 러일전쟁으로 치닫던 상황에서 서양인이나 일본인에게 주문하여 만든 또는 재현된 유화 초상이나 사진들은 과연 고종의 의도처럼 효과적으로 대한제국 황제를 표상했는가? 그 속에서 유화, 사진은 어떤 방식으로 대중들에게 인식되었을까?

어진 전통을 되살리다

고종황제의 제국 만들기

고종은 1897년 8월 국호를 대한大韓, 연호를 광무光武로 정하고 10월 12일 (음력 9월 17일) 환구단圜丘壇*에 나아가 황제로 등극했다. 그리고 제국의 위상에 걸맞은 사업들을 추진하게 된다. 1899년 대한국국제를 반포할 즈음부터 1902년까지 진행된 초상 제작 작업은 대한제국**을 국제 사회에 알리고 근대국가로서의 면모를 과시하기 위한 것이자 황제의 위상을 높이는 사업의 일부였다. 이 시기는 독립협회의 의회 개설 요구, 폐왕 음모 사건, 만민공동회 개최 등으로 정치적 갈등이 증폭되면서 황제권이 심각한 위협을 받고 있던 때였다. 대외적으로는 러시아의 군대 파견설이 나오고 일본의

* 천자가 하늘에 제를 드리는 둥근 단으로 된 제천단. 고종은 1897년 국호를 대한제국으로 바꾸고 스스로 황제로 즉위했다. 이때 천자가 되었기에 완전한 제천의식祭天儀式을 행해야 한다 하여 지금의 소공동 조선호텔 자리에 제단을 쌓게 했다. 고종은 이곳에 올라 천지에 제를 드리고 황제가 되었다. 환구단은 1913년 일제에 의하여 헐리고 그 터에 조선호텔이 지어졌다. 지금은 3층 팔각정의 황궁우만 남아 있다.
** 대한제국기는 엄밀히 말하면 1897년 10월 17일부터 1910년 8월 29일까지이지만, 1896년 2월 아관파천 이후부터 대한제국기로 보기도 한다. 그리고 1905년 11월 을미조약 이전과 이후를 구분하여 대한제국 전기, 후기로 구분하기도 한다. 대한제국의 개혁 주도권을 행사한 시기는 1897년 2월 고종의 환궁 이후부터 1904년 1월 러일전쟁 발발 직전까지라고 할 수 있다.

내정간섭이 날로 심해지고 있었다. 이처럼 안팎으로 황제권이 위협받는 상황을 타개하기 위해 고종은 1898년 12월 독립협회를 전격 해산시켰으며, 이듬해에 대한국국제를 선포함으로써 대한제국이 자주독립국이며 500년 전통을 가진 전제군주 국가임을 대내외에 명시했다.*** 또한 군권君權이 무한하며, 어떤 경우에도 군권을 침해하지 않는 것이 신민臣民의 도리임을 천명했다.

고종은 대한국국제의 선포와 함께 황제권 강화 정책을 폈다. 재정과 수취제도를 강화하여 물적 토대를 마련하는 한편, 정부조직을 개편하여 궁내부****의 기능을 강화하고 황제 직속기구를 두어 근대화 사업을 추진하게 했다. 또한 대한제국이 주권자의 변동 없이 체제만 바꾼 것이기 때문에 즉위의 정통성을 가시화할 필요가 있었다. 고종의 황제권 강화 사업은 크게 두 가지로 나뉜다.[3]

첫째는 전통적 방식을 통한 황실 위상 제고 사업으로, 환구단을 중심으로 한 국가의례의 재정비와 황실 계보인 『선원계보』璿源系譜의 대대적인 수정 작업(1899~1901), 고종의 직계 조상들을 추숭하기 위한 추숭도감追崇都監과 추상존호도감追上尊號都監 설치, 선조들의 무덤 정비 및 조성 등이 이에 해당한다. 대한제국으로 새롭게 국체國體를 일신한 시점에서 과거 열성조列聖朝들이 미처 하지 못한 사업을 추진함으로써, 안으로는 황실의 정통성을 확보하고 밖으로는 자주독립국으로서의 권위를 시각적으로 보여주려는 목적이었다. 1899년부터 진행된 태조 및 고종황제의 어진 제작 사업과

***　　대한국국제는 입법, 사법, 행정, 군권 등 모든 권한이 황제에게 집중되는 절대군주제의 사상을 구현한 헌법이다. 이에 대해 고종이 독립협회의 체제 변혁에 대한 논의와 운동을 철저히 봉쇄하기 위해 만든 장치로 군주에게 실질적인 권력을 부여한 법이었다고 보는 의견이 있으며, 독립협회로 대표되는 민권 세력과 황실로 대표되는 전제권 정치 세력 간의 투쟁에서 후자가 승리한 것을 법적으로 천명한 것이라는 평가도 있다.[1]

****　　궁내부는 1894년 제1차 갑오개혁 당시에 왕실 업무를 국정 운영과 분리시킴으로써 왕권을 견제하기 위해 만든 기구로 왕실 관련 일만 전담하는 부서였다. 고종은 황제로 즉위한 후 궁내부의 역할을 대폭 강화하여 황제 직속 기구로 삼고 근대화 사업을 추진했다.[2]

고종은 1897년 8월 국호를 대한, 연호를 광무로 정하고 10월 12일 환구단에 나아가 황제로 등극했다. 아울러 제국의 위상에 맞는 여러 사업을 추진했다. 1899년부터 1902년까지 진행된 초상 제작 작업 역시 대한제국의 존재를 국제 사회에 알리고 근대국가로서의 면모를 과시하기 위한 것이자 황제의 위상을 높이는 사업의 일부였다.

도1

도2

도3

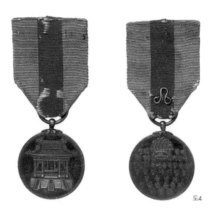

도1~2. 1911년경의 환구단. 하나는 『한국풍속풍경사진첩』에 수록된 것(1)이고, 옆의
것은 조지프 H. 롱포드Joseph. H. Longford의 The Story of Korea에 수록된 것이다.
도3. 1900년대 초의 경운궁. 고종은 대한제국기에 경운궁을 정궁으로 삼았다.
도4. 고종황제 즉위 40주년 기념장. 1902년, 은·직물, 지름 3.3cm.
도5. 1902년 고종황제 즉위 40주년을 기념하는 칭경기념비전, 서울시 종로구 세종로.

영희전, 선원전 중건 사업 역시 그 일환이었다.

　이러한 사업이 국가와 국왕의 위상을 높이는 전통적 방식으로 이루어졌다면, 훈장제도勳章制度의 창설(1897년 7월), 국가國歌 선정 지시(1902년 1월), 예기睿旗 및 군기軍旗의 제정, 즉위 40주년 기념식(1902) 같은 국가 경축일 행사, 각종 기념비 제작, 기념장과 기념우표, 화폐 제정 등은 좀 더 근대적 방식의 사업이라고 볼 수 있다. 이윤상은 이 두 가지가 고종의 국가와 황실 위상 제고 사업의 양대 축이었다고 지적한다.[4] 그러나 그가 '동아시아적 방식'이라고 지적한 어진 제작은 모두 공식적으로 설치된 도감의 기록인 의궤나 『승정원일기』, 『고종실록』 같은 공식적 기록에서 확인되는 내용이며 비공식적인 초상 제작은 포함되지 않았다.* 고종은 공식적인 어진 제작 외에도 비공식적인 어진 제작을 여러 차례 시도했으며, 카메라 앞에 자주 섰다. 이는 외국인들의 기록이나 신문의 잡보, 회고록에서 확인할 수 있다.

　오른쪽 표가 보여주듯이 이 시기 고종의 초상은 전통적 어진뿐 아니라 유화·삽화·사진 등 다양하며, 복식도 전통적인 곤룡포에서 개량된 서양식 군복에 이르기까지 여러 종류다. 고종의 주문으로 제작된 것도 있지만 제작 주체가 외국인인 경우도 있다. 이 다양한 형태의 고종 초상들이 어떤 맥락에서 제작되었으며, 고종은 이러한 이미지들을 어떻게 활용하고자 했는지, 그 과정에서 왕의 초상에 대한 개념은 어떻게 변용되었는지를 살펴보는 것은 고종 시대 시각 문화를 이해하는 하나의 고리가 될 것이다.

* 　공식적인 어진 제작은 도감이 설치되었거나 도감이 설치되지 않았더라도 따로 조직이 구성되고 등록謄錄에 기록을 한 경우에 해당한다. 이에 반해 공식적인 조직 구성 없이 개인적으로 고종의 초상을 제작한 경우는 모두 비공식적 제작으로 분류된다.

** 　대한제국기 고종의 사진은 서양인들의 한국 관련 저서나 신문, 잡지 등을 통해 수없이 복제, 유통되었다. 그러나 복제된 사진들은 대부분 같은 유형으로 실질적으로 유통된 사진의 종류는 많지 않다. 이 표는 촬영자가 분명하거나 제작 연대가 비교적 정확하게 드러나는 사진들을 대상으로 작성한 것이다. 고종의 초상 사진과 초상화는 1907년 고종이 세자에게 황제권을 양위한 이후에도 상당수 제작되었다. 그러나 양위 이후의 고종 초상은 주로 일본인에 의해 제작되었기 때문에 이 시기와는 다른 맥락에서 다루어야 한다. 따라서 이 장에서는 고종의 초상이 가장 활발하게 제작된 1899년부터 1904년 러일전쟁 발발 이전까지 제작된 초상을 다룬다.

번호	촬영 연대	제목(매체)	촬영자 또는 제작자	기록 및 출처
1	1900년 전후	대한제국 황제와 황태자(사진)	무리카미 덴신(추정)	
2	1899~1901	한국의 황제(사진)	헨리 제임스 모리스	버튼 홈스, 『버튼 홈스 강연』(1901) 및 콘스탄스 테일러, 『한국인의 일상』(1905)
3	1899~1901	고종황제와 황태자, 영친왕(사진)	헨리 제임스 모리스	버튼 홈스, 『버튼 홈스 강연』(1901),
4	1898~1899	고종황제의 초상(유화) 2본	휴벗 보스	개인 소장
5	1899	대한황제(삽화)	주이Jouy	『베니티 페어』(1899년 10월 19일)
6	1900년 이전	황제 이형Ri-Hyeng(사진)	촬영자 미상	폴 게르Paul Gers, 『1900년에』 En 1900(1900)
7	1900년경	고종황제(사진)	촬영자 미상	모리스 쿠랑Maurice Courant, 『서울의 추억』,
8	1901	고종 어진 (전통초상화)	채용신	『봉명사기』. 『석강실기』
9	1901	고종 51세 어진, 황태자 28세 예진 총 11본(전통초상화)	조석진, 안중식 외	『어진도사도감의궤』(1902)
10	1902	고종 어진 (전통초상화)	조석진, 안중식 외	『어진도사시등록』(1902)
11	1902	한국 황제 공식 초상(수채화)	조제프 드 라 네지에르	『극동의 이미지』(1902)
12	1902	황제 초상 (연필스케치)	조제프 드 라 네지에르	『극동의 이미지』(1902)
13	1902	한국 황제 공식 초상(표지 사진)	조제프 드 라 네지에르 제작, 앵거스 해밀턴 촬영	앵거스 해밀턴, 『코리아』(1904) 및 『라 비 일뤼스트레』(1904년 1월 29일)에 실린 표지 사진
14	1900년 전후	고종 초상(사진)	촬영자 미상	『주연집』珠淵集(1919) 5
15	1900년대	고종 초상(사진)	촬영자 미상	채용신 〈고종 어진〉의 모델이 된 사진으로 추정. 성균관대학 소장.

대한제국기 고종 초상 관련 기록 및 출처**

태조의 정통성 잇기

고종은 1897년 황제 즉위를 준비하는 과정에서 개화파와 서양인들을 통해 왕의 사진이 국민 통합의 정치적 수단이 될 수 있음을 알았다. 그러나 당시 신문이나 잡지 같은 근대적 매체와 사진 기술, 인쇄 기술이 갖추어지지 않은 상황에서는 불가능한 일이었다. 고종 사진이 유포된 것은 서양인 선교사들이 소유한 잡지와 사진술 그리고 일본의 석판 인쇄술이 있었기에 가능했다. 고종이 황제로 등극한 이후에도 국내의 사진술과 인쇄 기술은 열악했다. 물론 그럼에도 다양한 형태의 고종 사진이 촬영되었다. 그러나 고종이 황제권 강화를 위해 주력했던 방식은 좀더 전통적인 방식, 즉 친정*하기 전인 1872년의 어진 제작 방식을 좀더 강화시킨 형태였다.

1899년 대한국국제를 반포하여 자신이 신성불가침한 전제군주임을 널리 알린 고종은 이듬해인 1900년에 왕실 위상 재고 사업의 일환으로 왕실 진전과 어진의 재정비 작업을 명했다. 이후 1902년까지 네 차례 공식적인 어진 제작을 지시했는데 이중 1900년과 1900~1901년 두 차례에 걸친 사업은 태조 및 열성조의 어진을 모사한 것이었고, 1902년 어진 도사는 고종 자신을 위한 것이었다. 1872년에 그랬듯이, 고종은 이번에도 자신의 초상을 제작하기에 앞서 태조의 영정 모사부터 명한 것이다.

1899년 음력 11월 29일(양력 12월 31일) 홍문관 학사 이근명李根命은 경운궁의 선원전 제1실에 모셔야 할 태조의 어진을 아직도 봉안하지 못하고 있는 것은 선조들이 겨를이 없어 미처 하지 못했던 것인데 이제 고종이 새로운 황제가 되었으니 그 일을 해야 한다는 상소를 올렸다. 그리고 역대 어진을 모신 영희전의 제1실이 부실하여 효종 때 태조 어진을 영흥의 준원전에

* 고종은 12세 어린 나이에 즉위하여 친부인 대원군의 섭정을 받다가 1873년부터 친정親政을 했다.

추봉했음을 지적하고, 선원전의 제1실도 영건해야 한다고 말했다. 이에 따라 고종은 그날로 즉시 영정모사도감影幀模寫都監을 설치하라는 명을 내렸다. 그리고 영희전 진전영건도감眞殿營建都監을 설치하도록 명했다. 아울러 선원전의 순조와 익종 어진의 보완 작업도 병행하도록 했다.[6]

태조 어진은 영희전, 전주 경기전, 영흥 준원전에 봉안되어 있었는데, 그중 가장 오래된 준원전의 태조 어진〔도7〕을 모사하기로 결정하고, 이 영정을 경복궁 흥덕전 서행각으로 이봉했다. 영정 모사는 1900년 3월 23일에 시작되어 20여 일 후인 4월 13일에 완성되었다.[7] 주관화원 조석진趙錫晉, 채용신, 동참화원 홍희환洪義煥, 박용훈朴鏞薰, 이기영李祺榮, 김기락金基洛, 강필주姜弼周, 백은배白殷培, 서원희徐元熙, 윤석영尹錫永, 조재흥趙在興, 백희배白禧培, 전수묵全修黙 등이 참여했으며, 오봉병과 반차도 제작에도 열여섯 명의 화원이 참여함으로써 어진 모사 작업에 관여한 인원이 서른 명에 이른다.[**] 이렇게 전대에 비해 어진 제작에 많은 인원이 참여한 것은 어진 모사의 규모가 그만큼 컸음을 보여준다.

그런데 태조 영정이 완성되고 몇 달 뒤인 10월에 또다시 태조 영정 모사가 시작되었다. 이처럼 한 해에 두 번이나 태조 어진을 모사한 이유는 1900년 10월(음력 윤8월 21일) 경운궁 선원전에 화재가 발행하여 새로 제작한 태조 어진까지 모두 소실되고 말았기 때문이다. 앞서 보았듯이 고종은 흥선대원군 섭정 시기인 1872년에도 영희전 태조 어진 제작을 주도한 적이 있었다. 조선 후기 태조 어진 모사가 숙종대와 헌종대에만 있었으며 헌종대에는 손상으로 인한 불가피한 모사였다는 점을 감안하면, 고종대에 태조 어진이 이처럼 세 번이나 모사된 것은 매우 이례적인 일이다.[9] 선원전에

** 도감의 도제조는 의정부 의정 윤용선尹容善, 제조에 민영환閔泳煥·김기진金箕鎭·이용직李容稙, 도청都廳에 김덕한金德漢·신양균申養均, 낭청郎廳에 윤영수尹榮洙·조한상趙漢商, 감조관監造官에 윤대영尹大榮·김창현金昌鉉·이필규李弼珪·서상규徐相奎·이범용李範龍·임봉호任鳳鎬·신숙희申肅熙 등이다.[8]

 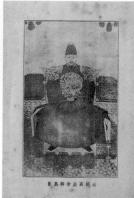

도6 도7 도8

도9

도6. 전주 경기전의 〈태조 어진〉. 왕이 집무를 할 때 입는 일상복인 익선관에 곤룡포를 걸친 모습이다.

도7. 준원전 태조 어진의 사진. 정면관, 익선관, 곤룡포, 두 손을 모아 쥔 공수 자세, 의자에 앉은 전신교의좌상의 형태, 평면적인 채색 방식, 어깨 부분과 다리의 각도를 과장함으로 왕의 위엄을 강조하고, 용상과 돗자리의 문양이 동일하고 원근의 변화 없이 장식적으로 처리된 것 등이 전주 경기전 〈태조 어진〉과 유사하다. 경기전 〈태조 어진〉이 노년의 형상인 것에 비해 사진 속 태조는 검은 수염을 기르고 있어 젊은 태조의 모습을 확인할 수 있다. 원래 용포의 색은 푸른색 곤의였으나 헌종3년 모사 당시 붉은색으로 바뀌었다.

도8. 1926년 6월『개벽』에 실린 〈태조 어진〉.

도9. 조선 왕조 시조 사업의 일환으로 고종이 1898년 세운 조경단. 천자의 발상지인 전주 건지산에 세웠다. 전북 전주시 덕진구 덕진동. 전라북도 기념물 제23호.

화재가 나자 황제는 소복을 입고 애도했으며, 즉시 영정모사도감과 진전중수도감眞殿重修都監을 설치하여 경운궁 선원전을 새로 짓고 7실의 영정들을 모두 모사하라는 명을 내렸다. 따라서 이해 10월부터 1901년 5월까지 진행된 영정 모사는 불타버린 선원전 7실의 어진, 즉 태조·숙종·영조·정조·순조·익종·헌종의 어진을 모두 모사하는 것이었으니 그 어느 때보다 규모가 클 수밖에 없다. 가령 제조는 보통 3~5인 정도이지만 이때는 11인이나 되었으며, 시일도 90여 일이 걸렸다. 도감의 도제조는 의정부 의정 윤용선과 궁내부 특진관 심순택, 제조는 원수부元帥府* 회계국 총장 민영환, 장례원경 신기선, 궁내부 특진관 김석진, 정2품 조희일, 주관화사는 채용신, 조석진이 연임했고, 동참화사 13인 등 총 46인의 화원이 참여했다.[10]

그런데 조선 왕조 시조를 기념하는 사업은 이미 한 해 전인 1898년부터 진행되고 있었다. 대표적인 예가 천자天子의 발상지인 전주 건지산乾止山에 새로 조경단肇慶壇을 세우고 고종이 직접 비문碑文을 내린 일이다.[11] 조선 왕조 조상들의 무덤이 전주와 삼척에 있다는 전설이 있어 국초부터 그 경계를 정하여 보호해왔으며, 1751년 영조는 경기전 북쪽에 전주 이씨의 시조인 이한李翰의 위패를 모시기 위해 조경묘를 세우고 이 일대를 성소聖所로 만들었다. 그러나 세월이 흐르면서 그 위치조차 잊히고 말았는데 대한제국기에 다시 그 경계를 정하고 단을 축조했던 것이다. 하지만 이 공사는 너무 거창하여 많은 원성을 샀다. 황현黃玹, 1855~1910에 따르면 고종이 이처럼 조상 묘를 다시 세우려 한 것은 조종祖宗의 상운祥運이 발해서 자신이 천자의 지위에 올랐다고 생각했기 때문이다.[12] 군주는 하늘에서 낸다는 것을 강조한 것이다. 이처럼 고종이 원성을 사면서까지 이 공사를 추진했던

* 　대한제국 때 황궁皇宮 안에 설치되었던 황제 직속의 최고 군통수기관. 1897년 황제로 즉위한 고종은 1899년 군통수권을 장악하기 위해 원수부를 설치했다. 그리고 황제인 고종은 대원수로 모든 군기軍機를 총괄하고 육해군을 통령하며, 황태자는 원수로서 육해군을 통솔하고자 했다. 그러나 1905년 4월에 일본의 한국 병합 계획에 의해 폐지되었다.

것은 국호를 대한제국으로 고치고 황제의 자리에 오른 바로 그 시점이 나라를 다시 일으키는 시점, 즉 국운을 새롭게 하는 시점이고, 따라서 국초에 미처 다하지 못했던 일을 자신이 완성해야 한다고 여겼기 때문이다.[13] 이것은 1872년 조선 개창 480주년을 기념하여 태조 어진을 제작했을 때와 같은 논리다. 고종은 흥선대원군이 섭정하던 1872년에 왕실 강화 정책의 일환으로 태조 추숭 사업과 태조와 자신의 어진 모사 및 진전 정비를 추진했다.[14] 이때에도 조선 개창 480주년을 국운이 새롭게 열리는 시점으로 여기고, 일련의 사업을 통해 태조로부터 이어지는 정통성을 강조했다. 따라서 고종이 황제로 등극한 후 시조 묘를 재정비하고 각종 황실 추숭 사업과 함께 태조 어진을 새로 제작한 것은 1872년의 선례를 토대로 그 규모와 정치적 기능을 더욱 확대한 것이었다고 할 수 있다.

왕실 진전의 재정비

1899년의 태조 어진 제작에서 주목할 점은 조경묘를 다시 건설하는 것과 마찬가지로 태조 어진의 제작도 선대에 미처 하지 못했던 선원전의 재정비 차원에서 이루어진 일이라는 것이다. 그런데 1899년에 태조 어진이 새로 봉안되었으나 1900년 화재로 소실되어 다시 지은 선원전은 경운궁 선원전이다. 이를 창덕궁 선원전과 혼동하는 경우가 많은데, 그 이유는 고종대에 선원전이 세 곳에 있었기 때문이다. 창덕궁 인정전 남쪽에 있던 선원전, 경복궁 영건 당시 만들어진 경복궁 선원전(1867), 고종이 아관파천 이후 경운궁을 법궁으로 삼기 위해 새로이 영건한 경운궁 선원전(1897)이 모두 대한

제국기에 선원전으로 불렸다.[15] 이렇게 선원전이 세 군데나 된 것은 고종이 창덕궁에서 경복궁, 다시 경운궁으로 이어할 때마다 진전이 함께 조성되었기 때문이다.

선원전은 영희전과 함께 도성 안에 있던 왕실 진전이다. 영희전이 궁궐 밖에 조성된 것에 비해 선원전은 궁궐 내에 있었다. 이유원은 『임하필기』에서 선원전을 조선시대 진전의 본원이라고 적고 있다.[16] 그런데 앞에서 보았듯이 1872년 고종이 영희전을 재정비할 즈음에 영희전은 태조 어진을 비롯한 다섯 임금을 모신 6실의 진전이었던 반면, 선원전은 6실이 있기는 했으나 태조의 어진이 봉안되어 있지 않았다. 선원전이 언제부터 왕실 진전의 역할을 했는지는 명확하지 않다. 조선미, 조인수의 연구에 따르면 선원전이 기록에 처음 등장하는 것은 세종 12년(1430)이다. 당시 세종은 효령대군에게 왕실 족보인 선원록과 왕실 관련 물품을 새로 지은 선원전에 봉안하게 했다. 이곳은 원래 대궐 밖의 여염집 사이에 위치했는데 세종 20년(1438)에 경복궁 문소전文昭殿 동북쪽으로 옮겨 짓게 했다. 같은 해 5월에 새로 선원전이 지어지자 선왕과 왕후의 영정 및 선원록, 왕과 관련한 기타 물품들을 보관했다. 다시 말해 조선 초기에 선원전은 왕실 관련 물품을 보관하는 장소였을 뿐 제향이 정기적으로 이루어지는 공식적인 왕실 진전의 기능을 하지는 않았다. 그렇지만 조선 초기에는 어진 도사가 활발히 진행되어 명종 3년(1548)경에는 선원전에 태조 영정 16축을 비롯하여 태조·세종·세조·덕종·성종·중종 추사본·성종 영정 9축이 뒤섞여 있는 상황이었는데, 임진왜란 때 모두 소실되었다.[17] 그러다가 숙종 승하 이후 창덕궁 인정전 내에 다시 지어져 숙종의 어진을 모신 것을 시작으로 이후 영조·정조

의 어진을 봉안한 1전 3실로 발전했고, 이어 순조·문조·헌종의 어진을 차례로 봉안하여 고종대에 이르면 총 6실의 열성조 진전이 되었다. 따라서 조선 초기에는 선원전에 여러 본의 태조 어진이 봉안되어 있었지만 숙종이 승하한 후 새로 조성된 선원전에는 숙종 어진부터 모셨기 때문에 태조 어진은 봉안되지 않았다. 1867년의 『육전조례』 예전禮典에도 영희전의 제사와 의례에 관해서는 상세하게 나오지만 선원전의 의례에 대해서는 나오지 않는다.[18] 따라서 적어도 고종 초기까지 선원전이 열성 어진의 진전으로 자리 잡지는 않았던 것으로 보인다.

궐 밖에 있던 영희전과 달리 선원전은 궐 안에 있었으므로 고종이 이어할 때마다 선원전의 어진들도 왕과 함께 옮겨지곤 했다. 가령 고종 10년(1873) 고종이 친정을 시작하고 거처를 경복궁에서 창덕궁으로 옮겨가면서 선원전의 6실 어진들도 창덕궁 선원전으로 옮겨졌고, 고종 12년(1875), 고종 14년(1877), 고종 31년(1894)에 고종이 경복궁과 창덕궁 사이에서 거처를 옮길 때마다 선원전 6실의 어진도 함께 이봉하여 친히 작헌례를 행했다.[19] 1895년 경복궁에서 명성황후 시해 사건이 일어난 후 러시아 공사관으로 피신한 고종은 경복궁 대신 경운궁으로 돌아가기 위해 1896년 2월에 경운궁 수리를 명했다. 경복궁 집옥재集玉齋에 봉안되었던 선왕의 어진들도 경운궁 별당인 즉조당에 임시로 옮기도록 했다. 고종이 환궁하기 전에 역대 어진부터 경운궁으로 옮기도록 한 것은 선왕의 어진들을 옮기는 것 자체가 왕의 환어를 예시하는 기능을 하기 때문이었다.

다음 해인 1897년 2월, 경운궁으로 환궁한 고종은 가장 먼저 선원전 영건을 지시했으며, 1897년 6월 경운궁 포덕문布德門 안쪽에 선원전이 지어

졌다.[20] 이강근은 이때 경운궁 선원전이 기존의 6실에 태조 어진을 봉안할 1실을 합하여 총 7실로 지어졌다고 보았다.[21] 그리고 제1실에 봉안할 태조 어진을 모사한 것이 바로 1899년의 태조 영정 모사 사업이었다. 그러나 이 선원전이 1900년 10월에 화재로 소실되자, 고종의 명에 의해 즉시 진전중수도감을 설치하고 새로운 선원전 자리를 물색하여 영성문永成門 안쪽(러시아 공사관과 북동쪽 경계를 이루는 곳)에 6,000~7,000평 규모로 다시 중건되었다.[22] 이후 1920년 창덕궁 후원에 새로 영건된 선원전으로 옮길 때까지 경운궁 선원전은 열성 어진을 봉안한 왕실 진전의 기능을 하게 된다.

지금까지 보았듯이 1899년 영정모사도감에서 제작한 태조의 어진은 1897년에 새로 영건된 경운궁 선원전 제1실에 봉안하기 위한 것이었다. 이로써 경운궁 선원전은 태조, 숙종, 영조, 정조, 순조, 익종, 헌종의 어진이 봉안된 7실의 왕실 진전이 되었다. 그런데 경운궁 선원전이 7실이라는 것은 창덕궁과 경복궁의 선원전에도 태조 어진을 봉안할 공간이 있어야 한다는 의미다. 따라서 1900년 5월에서 12월에 걸쳐 경운궁 선원전에 이어 창덕궁과 경복궁의 선원전 제1실이 증건되었다.[23] 조선 초기 태조 어진을 16본이나 봉안하고 있던 선원전이 이후 복원되는 과정에서도 태조 어진을 봉안하지 못하고 있다가 고종대에 진전을 새로 지으면서 체제를 정비했다는 것을 의미한다. 아울러 1899년 영정모사도감이 영희전영건도감과 함께 설치되었다는 점은 이 시기 진전 재정비의 주요 목적이 태조로부터 이어지는 조선 왕실의 정통성을 의미를 강화하는 것이었음을 보여준다. 즉 선원전 제1실에 태조 어진을 모사하여 봉안하는 것과 영희전 제1실, 즉 태조 어진이 봉안된 공간을 다시 영건한 것은 전주 조경묘를 재정비하는 것과 같은 맥

락에서 이루어진 일이다.

또 한 가지 주목할 것은 1900년 10월에 선원전이 화재로 소실되어 7조 어진을 새로 모사할 때 태조 어진을 1본 더 제작하여 개성의 목청전에 봉안하도록 한 점이다. 목청전은 태종 18년(1418)에 창건된 태조의 진전으로 임진왜란 때 소실되었다. 따라서 목청전을 다시 지어 태조 어진을 봉안한 것은 명목상으로는 선대에 미처 하지 못한 일을 나라가 다시 세워지는 시점에서 완수한다는 것이나 실질적으로는 지방에 이르기까지 황제로서의 고종의 정통성을 알리고자 하는 의도였다고 할 수 있다.[24]

그렇다면 어진 제작 사업을 통해 황제의 정통성은 어떻게 일반 백성들에게 상징화될 수 있는가? 어진은 여전히 제의적 공간에 봉안되기 때문에 일반 백성들은 볼 수 없다. 백성들은 어진 대신 어진을 봉안하는 행렬을 보게 된다. 어진을 제작하고 봉안하는 절차는 길일을 받아 관례에 따라 행해진다. 특히 지방의 어진을 범본으로 사용하기 위해 옮겨오거나 지방의 진전에 어진을 봉안할 때는 긴 행렬이 이어진다. 1900년 태조 영정 모사 후 그 범본이 된 영흥 준원전의 태조 영정을 다시 봉안하는 행렬에 관한 기록이 대표적인 예다. 이때 강원도 철원 금화군의 보부상과 한성 안팎의 보부상 수백 명이 자비自費로 마련한 황색 옷을 입고 대한제국 국기를 들고 황토현黃土峴 대로에 도열하여 어진을 실은 신련神輦을 운반했다고 한다.[25] 따라서 도성에서 함경도 영흥까지 이어진 행렬 속에서 백성들이 본 것은 태조 어진 자체가 아니라 고종황제를 상징하는 황색과 대한제국을 상징하는 국기의 물결이었을 것이다. 그리고 황국협회*의 보부상들이 자비를 들여 황색 옷을 입고 국기를 들고 나왔다는 것은 독립협회의 만민공동회를 혁파하

* 1898년 궁정수구파宮廷守舊派가 주동이 되어 보부상을 앞세워 독립협회의 자유·자주·민권운동에 대항하기 위해 조직한 단체.

는 데 앞장섰던 보부상들이 황제가 된 고종에게 충성을 표하기 위해 전통적인 어진 봉안 행렬을 활용했다는 것을 보여준다.

이상에서 볼 수 있듯이 고종이 황제로 등극하여 유교적 군주임을 선포하고, 이를 가시화하기 위한 사업의 일환으로 추진한 태조 영정 모사와 경운궁 선원전의 기능 강화, 선원전과 영희전의 태조 어진 봉안처의 재정비, 목청전 중수는 1872년의 경험을 좀 더 현실적인 정치적 목적을 위해 확대 발전시킨 것이었다. 이 과정에서 국초의 전통과 영조, 정조대의 전통이 황제권 강화를 위한 장치로 다시금 활용되었다.

다시, 어진도사를 명하다

태조 어진 제작과 진전 보완 작업이 끝나자 1901년 11월 7일과 8일(음력 9월 27일, 28일)에 고종은 10년마다 한 번씩 어진을 그렸던 영조, 정조대의 예를 계승한다는 명목으로 자신의 어진과 세자의 예진을 그릴 것을 명했다.[26] 이 듬해인 1902년 5월과 11월 두 차례에 걸쳐 공식적인 어진 제작이 진행되었으며, 프랑스 화가 조제프 드 라 네지에르Joseph de la Nézière도 비공식적으로 고종의 초상을 제작했다. 1902년 한 해에만 세 번에 걸쳐 총 8본의 고종 초상이 제작된 것이다. 이해에 고종의 초상이 많이 제작된 것은 고종이 육순을 바라보는 나이, 즉 망육순望六旬인 51세가 되었기 때문이다. 또한 이해는 고종이 영조의 예를 따라 기로소耆老所**에 들어간 해이자 즉위 40주년(어극御極 40년)이 되는 해였다. 1902년 3월 19일(음력 2월 10일) 고종의 어진과 세자의 예진 도사가 시작되던 날, 고종은 동궁이 누차 간청한다고 하면서 즉

**　　조선시대 연로한 고위 문신들의 친목 및 예우를 위해 설치한 관서. 나이가 60이 되면 '기', 70이 되면 '노'라고 하였다. 기로회는 고려시대부터 있던 있던 일종의 친목기구였으나 태조 3년(1394) 때 기로소라는 이름으로 공식 기구가 되었다. 왕의 나이가 60이 넘으면 기사耆社에 들어갔으며 신하의 경우 원칙적으로 정2품 이상 전·현직 문관으로 나이 70세 이상인 사람만이 들어갈 수 있었기 때문에 기로소에 들어가는 것을 큰 영예로 여겼다. 이들을 기로소당상이라 했고 인원의 제한은 없었다. 숙종은 59세에, 영조와 고종은 51세에 각각 기로소에 들어갔다. 숙종 이후 기사에 들어온 원로들의 초상화인 기로도상을 조정에서 제작하는 관례가 생겼다.

위 40주년 경축 예식을 거행하라는 조령을 내렸다. 이것은 황제가 된 고종의 어진을 전통적 절차에 따라 제작하는 행사와, 서양식으로 거행될 즉위 40주년 경축 예식 준비가 동시에 진행되었음을 말해준다.[27] 황제의 위상과 권력의 강화를 꾀하던 고종과 그의 측근들에게 이것은 좋은 기회였다. 고종은 기로소 입소 축하 진연, 만수성절, 즉 탄신일 기념식, 망육순을 기념하는 진연, 즉위 40주년 기념식 준비 등의 왕실 행사를 진행시키는 한편, 경운궁의 새로운 법전으로 삼기 위해 중화전中和殿 공사를 서두르는 등 황제권을 가시화하는 일에 주력했다.

1901년 고종이 어진 도사를 공식적으로 명한 것은 1872년의 어진 도사이후 30년 만이었다. 1872년에는 도감이 설치되지 않았으나 이해에는 정식 도감이 설치되었다. 처음에 도감이 설치되지 않았던 것은 선왕이 아닌 살아 있는 왕의 어진을 도사할 때는 장대함을 피하기 위해 도감을 설치하지 않는 것이 관례였기 때문이다.[28] 따라서 1902년 고종이 도감 설치를 명한 것은 어진 도사로 일이 번잡해지는 것을 피하고자 했던 관례를 깬 것이었다.

안타깝게도 이해에 제작된 어진들은 현재 전하지 않는다. 다만 기록을 통해 도감의 전체적인 구성과 제작 과정, 제작 규모 등을 간략히 정리해볼 수 있다. 먼저 도감 조직, 즉 좌목座目을 보면 황제의 총괄 아래 개편된 대한제국의 정부조직이 반영된 것을 알 수 있다.* 도감은 특별한 목적을 지닌 관청이므로 도제조都提調, 제조提調, 도청都廳, 낭청郎廳, 감조관監造官 등은 다른 부서의 책임을 맡고 있는 사대부들이 겸임했다. 그래서 최고직인 도제조는 주로 의정부 의정이 맡고, 그 외의 직책은 대부분 예조, 호조의 판서

* 참여한 화원들은 대부분 앞 시기 영정 작업에 직접 관여했던 인물들이며, 그중 박용훈·백희배·조재흥·서원희는 철종대에서 고종대에 걸쳐 활동한 규장각 자비대령 화원 출신이다. 특히 백희배는 조선 말기 새롭게 부각된 대표적인 화원 가문인 임천林川 백씨白氏 출신으로 백은배와 함께 1899년 영정 모사 시에도 동참화원으로 참여했다.

들이 맡았다.[29] 그러나 고종대에는 흥선대원군 정권의 핵심이었던 종친부가 어진 제작의 주축이 되었으며, 대한제국기에는 도제조는 의정부 의정이 맡고 그 외의 직책은 원수부와 궁내부 관원이 맡았다. 이해의 도제조와 제조는 의정부 의정 윤용선, 원수부 회계국會計局 총장總長 민영환이 전해의 영정모사도감에 이어 연임했다. 이처럼 호조나 예조가 아닌 원수부, 궁내부, 장례원掌禮院 같은 기구들이 주관한 것은 대한국국제 반포와 함께 실시된 직제 개편으로 인한 것이다.

도화 및 어진 제작 업무는 주로 궁내부에 속한 장례원과 규장각이 맡았다.** 대한제국기 궁내부 관제는 갑오개혁 당시의 체제를 유지하면서 권한을 더욱 강화한 것이었기 때문에 1905년 예식원이 생기기 전까지 도화 업무는 장례원에서 주관했다. 그러나 대한제국기 궁내부의 기능이 대폭 강화되고 환구단 설치, 황제 대례의식, 황후와 황태자 책봉례, 명성황후 국장國葬 등 황실 행사가 많아지고, 1899년 이후 어진 관련 도감들이 조직되면서 갑오개혁 때 축소되었던 장례원 주사의 수가 지속적으로 증가했다. 1900년 태조 어진 모사에 참여한 도화주사도 네 명으로 늘었으며, 1901년에는 여섯 명으로 늘었다.[31] 이러한 사실은 조선 말기에서 근대기로 이행하는 과정에서 도화서라는 기구는 해체되고 있었으나, 황제권이 일시적으로 강화되고 황실 의례들이 급격히 증가하면서 궁내부를 중심으로 필요에 따라 도화 업무가 강화되었음을 보여준다.

총 50일 동안 제작된 어진은 고종 51세 때의 어진 5본(면복본 1본, 익선관본 2본, 군복대·소본 각 1본)과 황태자 29세 때의 예진 6본(면복본 1본, 익선관본 2본, 군복대·소본 각 2본, 복건본 1본)을 합하여 총 11본이다.[32] 어진과 예진의 익

** 전통적으로 도화 업무를 맡던 도화서는 1894년 1차 갑오개혁 당시 6월 28일 궁내부 관제에 의해 폐지되고 도화 업무 자체는 궁내부 내의 규장각으로 이속되었다. 이때 규장각에 도화 업무를 이속시키는 명분은 어진 도사였으나 주로 규장각의 역할은 어제, 왕실 관련 기록에 치중되었다. 1895년 3차 을미개혁 때 도화 업무는 다시 장례원 소관으로 넘어간다. 이때 궁내부에 신설된 아문인 장례원은 1894년 6월 처음 궁내부 관제가 제정될 때 궁내부의 15개 아문의 하나인 통례원을 계승한 부서로 제사, 조의, 아속악, 능원에 관한 사무를 담당했다. 그런데 이때 도화주사는 한 명으로, 장례원의 회화 업무는 비중이 매우 작았던 것으로 보인다.[30]

도10. 1900년을 전후하여 고종의 어진 5본, 황태자의 예진 6본이 제작되었으나 모두
소실되어 전하지 않는다. 당시 고종은 황제복의 형식을 갖춘 어진도 제작했는데 서양식
군복을 착용한 모습이었을 가능성이 크다. 1899년 프랑스 화가 조제프 드 라 네지에르가
고종의 모습을 그린 이 삽화에서 당시 군복본의 형태를 가늠해볼 수 있다.

선관본을 2본씩 제작한 것은 그중 1본을 평양 풍경궁에 봉안하기 위해서였다. 현재 이 어진들은 소실되어 구체적인 형태를 알 수 없으나, 이때 그려진 면복본과 익선관본, 군복본의 복식이 이전의 어진과 달리 황제복의 형식을 갖추고 있는 것으로 보아 복식이 크게 변화했음을 짐작할 수 있다.*
앞서 보았듯이 고종은 1897년에 대한제국을 선포하고 환구단에 나아가 황제 즉위식을 거행할 때 명나라 황제의 복식을 참고하여 12류면, 12장복의 면복, 황룡포에 익선관복으로 구성된 복식을 채택했다. 근대적 주권국가를 수립하는 마당에 명나라 황제의 이미지를 활용한 것은 조선이 중화문화를 계승하고 있다는 것을 보여줌으로써 황제 선포의 정당성을 알리고자 했기 때문이다. 따라서 이 시기 고종의 면복본은 기존의 9류면, 9장복 대신 12류면, 12장복을 갖춰 입은 황제의 모습이었을 것이다. 익선관본도 곤룡포가 아니라 황룡포에 익선관을 쓴 모습이었을 것이다. 군복본에서도 고종은 이 어진이 그려지기 직전인 1899년 6월에 원수부 관제를 바탕으로 서양식 대원수복을 입었으므로 〈철종 어진〉 군복본[1장 도 3]과 같은 전통적 군복이 아니라 서양식 군복을 착용했을 것이다. 같은 해 프랑스 화가 조제프 드 라 네지에르가 남긴 스케치에는 고종의 모습, 즉 황룡포를 입은 모습과 군복을 입은 모습이 있어 당시 고종의 어진을 가늠해볼 수 있게 한다.

어진 제작 과정에서 가장 눈에 띄는 것 중 하나는 고종과 세자가 시좌 所侍座所인 정관헌靜觀軒**에 거의 매일 나와 50회 이상 모델을 섰다는 점이다. 이것은 고종이 복식의 변화에 따라 달라지는 이미지에 대해 상당한 관

*　조선 시대 초상화는 복식에 따라 분류하는 명칭이 있다. 익선관본은 왕이 평상시 집무를 할 때 착용하는 상복常服인 익선관翼善冠과 곤룡포袞龍袍를 입은 모습이다. 면복본冕服本은 국왕이 종묘 제례, 즉위, 정조正朝의 하례식, 혼인식이나 비妃를 맞을 때 착용하던 대례복大禮服인 면류관冕旒冠과 구장복九章服을 착용한 모습이다. 복건본幅巾本은 복건幅巾에 학창의鶴 衣, 군복본軍服本은 전립氈笠)과 동달이同多理), 전복戰服을 착용한 모습이다. 1900년 이후부터 조선의 왕은 서양식 군복을 착용했다.
**　정관헌은 경운궁의 대표적인 양관洋館으로, 1900년 경운궁 선원전 화재 뒤 태조 영정을 임시 봉안하여 한동안 경운당이라 불렸고, 1906년 흠문각과 계명재에 있던 고종과 왕세자의 초상을 이곳으로 옮겨 임시 어진 봉안처가 되기도 했다.[33]

심을 가졌으며, 화사로 하여금 자세히 관찰하여 사실적으로 묘사하도록 배려했다는 것을 보여준다. 또한 1872년에 비해 어진을 제작하는 일이 많아지면서 오봉병五峯屛*과 용상龍床·향로香爐·용교의龍交椅**·어좌탑御座榻 등의 기물器物이 활발하게 제작되었다.[35] 오봉병과 기물은 주로 어진과 예진을 봉안할 때 물품인데 어진과 예진이 같이 제작됨에 따라 그 수요가 늘었을 것이다. 그뿐만 아니라 경운궁 흠문각 봉안용, 평양 풍경궁 봉안용, 그리고 풍경궁이 완공되기 전 임시 봉안처였던 서경관西京館 봉안용을 새로 만들었기 때문에 오봉병도 더 많이 제작할 수밖에 없었다.***

오봉병의 수에서도 알 수 있듯이 1902년 고종의 어진 도사에서 가장 주목되는 것은 평양을 서경西京으로 삼기 위해 풍경궁을 짓고 어진을 봉안했다는 점이다. 서경을 설치하는 문제가 본격적으로 논의된 것은 어진 도사가 진행되던 3월 24일, 궁내부 특진관 김규홍金奎弘이 상소했기 때문이다.[36] 그러나 이미 2월부터 3월 초에 걸쳐 익선관본 2본을 추가로 제작하고 있었던 점으로 미루어 어진 제작은 김규홍의 상소 이전에 이미 서경 설치 문제를 염두에 두고 진행되었던 것으로 보인다.[37] 김규홍은 천하를 다스렸던 황제들은 모두 두 개의 수도를 세웠다고 하면서 평양에 서경을 설치할 것을 상소했다. 그에 따르면 평양은 고조선 단군·고구려 장수왕·고려 태조가 도읍을 정하여 1,000여 년 동안 나라를 통치한 곳이며, 태조의 임시 처소인 영숭전이 있던 곳으로 만년 동안 왕업을 이룰 기운이 있다는 것이다. 이곳에 서경을 세워 풍경궁을 짓고 군대를 두어 수비하게 함으로써 나라의 위엄을 세우고 황실의 기초를 굳건히 한다면 지리적인 중요성이 더 커지고 백성들이 충성을 바칠 것이라고 했다.[38] 이처럼 황제의 나라는 두

* 옥좌 뒤, 어진의 뒤, 기타 어느 장소나 국왕이 잠시라도 좌정을 하는 장소에 펼쳐놓는 병풍. 다섯 개의 산봉우리에 좌우에 달과 해가 배치되어 있어 오봉병, 오봉산병 또는 일월병日月屛이라 불린다. 국왕의 영원한 번영을 기원하고 국왕을 보호하는 뜻을 가진다.[34]

** 용의 형상을 새긴 임금의 의자.

*** 이때 제작된 어진과 예진 중 익선관본 2본은 1902년 8월 24일 평양의 서경관에 봉안되었다가, 1903년 9월 28일 평양 풍경궁이 완성된 후 10월에 정전인 태극전에 어진을, 중화전에 예진을 봉안했다.

개의 수도를 두는 것이 마땅하다는 김규홍의 상소가 받아들여지면서, 4월 3일 고종은 서경 설치를 결정하고 행궁인 풍경궁을 지어 그곳에 새로 만든 어진과 예진을 봉안하라고 명했다.[39]

고종의 서경 건설은 중국식을 따라 양경兩京, 즉 두 개의 서울을 둠으로써 황제 국가로서의 면모를 과시하려는 측면도 있었으나, 조선 왕조의 시조인 태조의 거처로서 황실의 기초가 된 평양의 지리적 의미를 강조함으로써 태조의 정통성을 이어받은 황제에 대한 국민들의 충성을 이끌어내려는 의도가 있었다.**** 고종은 풍경궁 건설에 많은 자금을 쏟아 부었다. 당시 황실은 다른 사업에는 재정적 지원을 거의 하지 않았는데, 풍경궁 신축에는 1902년 5월과 10월에 고종이 직접 내탕금內帑金으로 각각 50만 냥이라는 거액의 자금을 지원했다.[41] 그리고 러일전쟁 중이던 1903년 10월에는 완공된 풍경궁에 1902년에 제작된 어진과 예진의 익선관본 2본을 봉안하는 대대적인 의식을 거행했다.[42]

『어진도사도감의궤』에는 풍경궁 봉안 행렬을 기록한 반차도 〈어진과 예진을 경기에서 풍경궁으로 봉안하는 행렬 반차도〉御眞睿眞奉往西京敎是時自京畿至豊慶宮班次圖가 실려 있다. 신식 군복을 입은 군인이 행렬의 앞뒤로 전사대前射隊와 후사대後射隊를 이루고, 지방관과 관찰사 등에 이어 향로와 향합을 실은 향정香亭과 용정龍亭, 그 뒤로 황제의 어진을 실은 황금색 가마인 어진련御眞輦과 세자의 예진을 실은 홍색 가마인 예진련睿眞輦이 따랐으며, 그 뒤를 악기를 연주하는 취고부吹鼓部가 따랐다.

의정부 의정 이근명*****은 11월의 추운 날씨에 이 행렬을 이끌고 평양에 가서 어진과 예진을 봉안했다. 평양에서 돌아온 이근명은 고종에게 "좋

**** 고종이 평양을 서경으로 삼은 것은 러시아와 일본의 조선 분할 경영이 받아들여질 경우에 대비한 방비책이었다고 보기도 한다.[40]

***** 이근명은 윤용선, 심순택, 김병시와 함께 광무 연간에 의정부 의정을 역임했던 인물이다. 대체로 보수적이었던 원로대신들은 비록 의정부 의정의 자리에 있었으나 실질적인 국정 운영을 담당하지는 않고 정권에 권위를 더하는 정도의 역할을 했다고 한다.[43]

1902년에 제작된『어진도사도감의궤』에는 평양 풍경궁에 어진을 봉안하는 행렬을 기록한 〈어진과 예진을 풍경궁으로 봉안하는 행렬 반차도〉가 실려 있다. 신식 군복을 입은 군인, 향로와 향합을 실은 향정과 용정, 황제의 어진과 황태자의 예진을 실은 가마, 악기를 연주하는 취고부 등의 행렬 모습이 상세하게 그려져 있다.

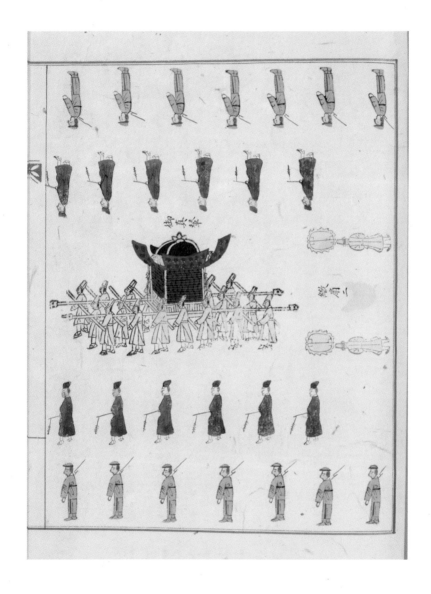

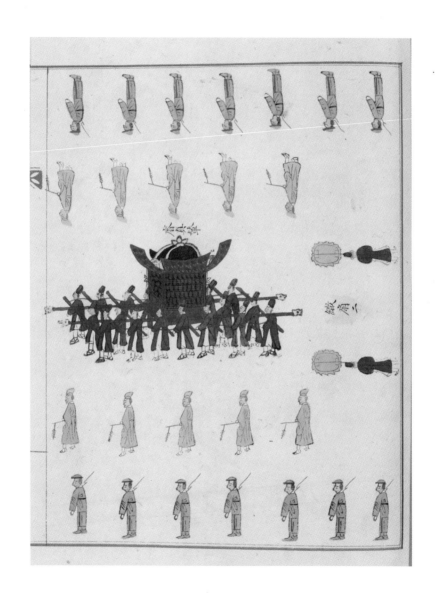

도11. 1902년에 제작된 『어진도사도감의궤』에 실린 〈어진과 예진을 풍경궁으로 봉안하는 행렬 반차도〉.
한국학중앙연구원 장서각 소장.

은 날 좋은 때에 어진과 예진을 모셨으니 모든 사람들이 기뻐 춤을 추었다"
라고 보고한 후, 돌아오는 길에서 만난 백성들의 수많은 호소를 전했다. 당
시 백성들은 평양 병정들의 부패와 폭행 사건의 빈발, 물가 상승과 수많은
무명잡세로 인해 고통을 받고 있었다.[44] 러일전쟁 중이었고, 물가가 오르며
각종 세금으로 민생고가 심각한 상황에서 내탕금을 쏟아 부은 이 서경 건
설과 어진 봉안 행렬은 황실의 의도처럼 국민의 충성심을 이끌어내는 효과
를 거두지 못했던 것으로 보인다.

　한편 도감이 설치되어 진행된 어진 도사가 5월에 끝나고 서경의 풍경
궁 공사가 한창 진행되던 10월에 고종은 영조가 기로소에 들어간 후 어진
을 도사한 일이 있었으니 자신도 그 예를 따른다는 명목으로 어진 도사를
또다시 명했다.[45] 기로소는 나이가 많은 임금이나 연로한 고위 문신을 예
우하는 기구였는데, 1902년 2월 초부터 윤용선과 심순택이 상소를 올려 고
종의 기로소 입소를 거론했다. 고종은 세자와 심순택, 윤용선 등의 상소를
마지못해 받아들이는 형식을 거쳐 1902년 음력 3월 27일(양력 5월 4일) 중화
전에서 기로소 입소식을 거행했다. 음력 4월 23일(양력 5월 30일)에는 함녕
전咸寧殿에서 외진연을 베풀고, 6월 19일에는 각국 공사·영사·신사를 초
청하여 대관정에서 연회를 열었다. 이 진연에 참석한 여령女伶만 80여 명
에 이르렀다고 한다.[46] 앞서 언급했듯이 이해는 고종의 즉위 40주년과 망
육순을 맞는 해였기에 기로소에 들어간 것을 축하하는 등 여러 행사가 열
렸다. 1896년부터 1898년까지 만수성절 기념식이 선교사들과 독립협회의
주도로 국민 계몽 차원에서 추진되었다면, 이해에는 고종이 각 관청에 내
탕금을 내리고 외국인들을 초대하여 연회를 베풀고 각 관청과 상점에 국

기를 게양하게 하는 등 전적으로 관이 주도했다. 1901년 11월에 우리나라에 와서 1905년 4월까지 고종의 시의侍醫를 지냈던 독일인 의사 분쉬Richard Wünsch(한국명 부언사富彦士, 1869~1911)는 1902년 8월의 상황을 다음과 같이 쓰고 있다.

> 지난 몇 달 동안 중국 황제 탄신일, 독일 영사관 낙성식, 프랑스 공화국 국경일, 영국 왕의 대관 축제가 연달아 있었다. 이달에는 한국 황제의 탄신 50주년이 닥치고, 또 10월에는 대관 기념일을 맞게 되면 황제가 노령에 접어든다고 해서 보름 동안 축제를 벌일 것이다. 한국과 조약을 체결한 모든 나라들에 초대장이 발부되어 (……) 러시아, 중국, 일본은 수행원을 대동한 특별사절단을 보낸다고 한다. 보름 동안 치러질 축제 기간 동안 향연이 여섯 차례나 되어 어떻게 감당해낼지 모르겠다.47

분쉬는 고종의 즉위 40주년 기념식 준비위원이었기에 행사 준비 과정을 잘 알고 있었다. 그는 서양의 황제 기념일을 본뜬 고종의 연이은 행사를 비판하면서 고종이 즉위 40주년 기념 가든파티를 열기 위해 고궁의 공원을 수리하는 데 거액을 낭비하고 있다고 했다. 이해에 이러한 행사가 워낙 빈번했기 때문에 서양인들에게 고종은 향락에 빠져 밤마다 파티를 벌이는 왕, 국가의 모든 것을 자신의 소유라고 생각하는 왕, 가든파티를 위해 거액을 낭비하는 왕으로 비쳤다.

고종의 즉위 40주년 기념식은 티푸스, 콜레라 때문에 다음 해로 연기되었다가 결국 무산되고 말았다. 그러나 기로소 입소를 축하하는 진연과

전통적 방식의 어진 도사는 다시 진행되었다. 고종의 기로소 입소 기념 어진 도사는 도감을 설치하지 말고 규장각 학사, 직학사, 상방제조가 감독하라는 왕명에 따라 규장각에서 주관했다.*[48] 어진은 면복대본 1본, 익선관본 소본 1본이 제작되었다. 이를 위해 고종은 10월 13일부터 초본 봉심 때까지 정관헌에 나가 거의 매일 열 차례 시좌했다. 그리고 11월 9일에 어진이 완성되기까지 일곱 차례에 걸쳐 정관헌에 나갔던 것으로 보아, 고종은 여전히 사실적 재현에 관심을 가졌던 것으로 보인다.[49] 당시 제작된 어진은 초본 봉심 과정에서 서경(평양)에 봉안하는 어진보다 더 진용眞容에 가깝다는 평을 받았다. 고종은 같은 날 기사어첩耆社御帖 중에 기사 당상들의 화상이 있으니, 기로소에 들어간 대신들도 화상을 1본씩 그리라고 명했으나 대신들은 확답을 하지 않았다.

11월 9일에 완성된 어진은 봉심 후 경운궁 흠문각欽文閣에 봉안되었다.[50] 이로써 1902년 두 차례에 걸쳐 제작된 고종 어진 총 7본 중 6본은 흠문각에 봉안되었고, 1본은 서경의 풍경궁에 봉안되었다. 1872년에 제작된 고종 어진 가운데 1902년에 폐기된 3본을 제외한 2본이 남았으므로, 고종이 재위 기간 동안 공식적으로 제작한 어진은 총 11본이고 그중 9본이 봉안된 것이다.

이처럼 1899년부터 1903년까지 진행된 어진 제작과 봉안 사업을 통해 태조와 고종 어진, 세자의 예진이 다수 제작되었으며 선원전과 영희전, 개성 목청전, 평양 풍경궁 태극전과 경운궁 중화전까지 진전의 신축 및 재정비가 이루어졌다. 고종은 1872년 조선 개국 480주년을 기념하여 태조와 자신의 어진을 여러 차례 제작하여 지방에까지 봉안하게 함으로써 황제권

* 기로소 입소 기념 어진 도사는 1902년 음력 10월 10일부터 11월 11일까지 약 한 달이 걸렸다. 주관화사는 전해와 마찬가지로 조석진과 안중식, 동참화사는 장례원 주사 박용훈, 수종화사는 도화주사 서원희 외 4인, 기타 14인이며, 도제조는 규장각 학사 김성근, 제조는 상방사제조尙方司提調 윤정구 등 총 서른 명이 참여했다.

강화를 위한 상징적 장치로 이용하고자 했다. 즉 이 시기 태조 어진 및 진전의 재정비, 풍경궁 건설, 고종과 세자의 초상 봉안 등 일련의 사업은 대한제국과 황제의 정통성을 부각시키기 위해 고종이 한편에서는 잊힌 전통을 다시 이용하고 다른 한편에서는 기존의 관례를 바꾸어 새로이 어진 전통을 만들어가는 과정을 보여준다. 다시 말해 어진 제작은 관례에 따른 것처럼 보이지만 실은 필요에 따라 명분을 찾아 새로이 만들어가는 전통임을 알 수 있다. 물론 러일전쟁이 벌어지는 와중에 추진한 이러한 어진 전통의 강화는 애초의 목적대로 국민의 충성심을 끌어내지도, 만년을 이어갈 황실의 기초를 건설하지도 못한 채 끝이 난다.

황제의 초상, 종족의 초상

고종황제의 사진은 어떻게 찍히고 어떻게 활용되었는가

공식적인 어진 제작이 황제로서의 정통성을 확보하기 위해 잊혀가던 어진 전통을 강화한 것이었다면, 같은 시기 비공식적으로 여러 차례 제작된 고종 초상은 어떤 맥락에서 활용되었을까? 고종은 공식적인 어진 제작에 들어가기 직전인 1899년에 휴벗 보스에게 유화 초상을 의뢰하는가 하면, 새로 마련한 서양식 군복을 입고 외국인의 카메라 앞에 서기도 했다. 대한제국기에 촬영된 고종의 사진들과 채용신의 사실적인 고종 초상, 휴벗 보스나 조제프 드 라 네지에르 같은 서양화가들이 그린 고종의 초상들은 새로운 매체와 양식에 의해 재현된 황제의 모습을 보여준다. 사진과 서양화, 그리고 새로운 양식의 초상화는 단순히 재현 자체를 좋아했던 황제의 흔적에 불과한가? 아니면 이러한 매체들이 새로운 의미와 기능을 갖게 된 것일까?

먼저 사진부터 보기로 하자. 지금까지 보았듯이 고종은 1897년 대한 제국 출범을 전후한 시기에 군주 사진의 정치적 기능을 이미 인식하고 있었다. 대중의 사진에 대한 인식도 '아이를 잡아 만드는 기계'에서 '새로운 문명의 표상'으로 바뀌고 있었다. 그렇다면 본격적인 황제권 강화에 들어간 이 시기에 고종은 사진을 어떻게 활용했을까? 이는 근대국가 형성기에 각국 원수들이 국민 통합을 위해 어떻게 자신의 이미지를 유포하는가의 문제와도 관련된다. 서양의 경우 절대왕정이 붕괴되고 근대국가로 탈바꿈하는 과정에서 군주의 초상은 군주의 이미지를 소유하고 수집하고자 하는 대중의 욕망과, 그것을 국가 이데올로기로 내면화하는 수단으로 이용하고자 하는 군주의 의도가 만나는 지점에서 빠르게 상품화의 길을 걸었다. 이때 군주의 초상 사진은 귀족이나 상층 계급이 아니라 일반 대중을 상대로 제작되었다는 점에서 전통적인 초상화와 차이가 있다. 디스데리André Adolphe Eugene Disdéri*가 발명한 명함판 사진carte de visite이 보급되면서 일반 대중도 군주의 초상을 수집할 수 있게 되었다. 약 6×9센티미터 크기의 명함판 사진은 저렴한 가격에 여러 장을 살 수 있었기에 큰 인기를 끌었다. 명함판 사진은 네 개의 렌즈가 달린 카메라로 찍는데, 고정식 홀더를 사용하면 동일한 사진 네 장이 하나의 원판에 기록되었고, 이동식 홀더를 사용하면 4, 6, 8종류의 상이한 사진이 원판에 기록되었다. 명함판 사진이 유행하면서 대중들도 왕실 초상 사진을 쉽게 소유할 수 있게 되었다.

영국의 빅토리아 여왕은 대중들 사이에 왕실 사진 수집 및 교환 취향을 촉발시키는 역할을 했다. 그녀는 유럽 왕실과 유명 인사들의 초상 앨범을 100부 이상 수집할 정도로 사진에 관심이 많았고, 왕실 가족의 사진을

* 디스데리는 1854년 11월에 명함판 사진을 특허로 출원하고, 1855년에 파리 만국박람회 전시품의 사진 촬영권을 따내기도 했지만 방만한 경영으로 파산했다. 1858년에 명함판 사진을 특화 상품으로 만들어 1860년대 사진의 대중화의 길을 열었다.[51]

판매하는 것을 허용했다. 그녀 자신이 재현의 대상이 되었을 뿐만 아니라 윈저 궁에 암실을 설치하고 사진회The Photographic Society를 적극적으로 후원했다. 영국 왕실뿐만 아니라 유럽 군주들 대부분이 사진을 적극적으로 활용했다. 그것은 사진이 화학의 진보이자 기술적 번영의 상징으로 간주되었기 때문이다.[52]

1860년 미국의 사진사 메이열J. E. Mayall이 제작한 『왕실 앨범』*Royal Album*은 영국과 영국 식민지에서 수천 세트가 판매되었다. 1860년대 초반 빅토리아 여왕의 명함판 사진들도 1년에 300~400만 장씩 팔릴 정도로 인기를 끌었다.[53] 사진과 관련하여 세금을 감면할 정도로 영국 왕실은 빅토리아 여왕의 이미지를 유포하는 데 적극적이었다.

군주의 초상이 상품화되는 것은 사실적인 이미지를 소비하고자 하는 중산층의 취향과, 그에 부합하는 이미지를 생산하는 이들의 시장 논리에 의해 이루어지는 것이긴 하나, 무엇을 어떻게 재현하여 유포할 것인가에 대해서는 영국 왕실의 의도가 작용했다. 예를 들어 〈빅토리아 여왕과 앨버트 공〉(1860)에서 빅토리아 여왕은 왕관을 쓴 화려한 여왕의 모습이 아니라 평범한 복장을 한 중산층 부인의 모습이다. 시민 계급은 이 사진에서 중산층의 도덕적 가치관을 체현한 가정적인 여왕의 이미지를 보며 왕실에 대해 한층 친근감을 느끼게 된다.[54]

근대기 군주의 사진은 바로 이러한 방식으로 과거 절대주의 국가 체제의 군주와 다르다는 것을 강조하고, 시민 계급에게 친근한 이미지를 제시하는 데 적극적으로 활용되었다. 그리고 그것은 인쇄술, 사진술 및 대중매체의 발달 덕분에 가능했다.

도12. 1862년에 촬영한 디스데리의 명함판 사진.
도13~14. 1860년 메이열이 촬영한 〈빅토리아 여왕〉과 〈빅토리아 여왕과 앨버트 공〉의 명함판 사진.

도12

도13

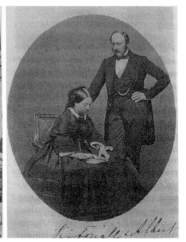

도14

근대국가 형성기에 각국의 원수들은 국민 통합을 위해 자신들의 이미지를 유포시켰다. 특히 서양에서 사진은 군주의 이미지를 소유하려는 대중의 욕망, 군주의 이미지를 국가 이데올로기로 활용하려는 군주의 의도가 맞아떨어지면서 빠르게 상품화의 길을 걸었다. 1854년경 디스데리의 명함판 사진 발명은 왕실 사진을 상품화하는데 큰 몫을 했다. 1860년, 중산층 부부의 모습을 연출한 빅토리아 여왕과 그 부부의 사진은 대중에게 친근한 이미지를 심어주려는 군주의 의도가 반영된 사례라 할 수 있다.

언더우드와 아펜젤러가 고종의 만수성절 기념식을 대대적으로 거행하고, 고종의 사진을 국민 계몽의 상징물로 활용했던 것도 그들 본국의 관례를 적용한 결과였을 것이다. 반면 현재 남아 있는 사진과 기록을 볼 때 황제권 강화 시기에 고종의 사진 역시 대중적인 수집 대상이 된 것은 사실이나, 그것을 유포한 것은 일본인 사진사나 서양인들이었고 고종 측은 오히려 왕의 사진이 상품화되는 것을 규제하는 입장이었다. 즉 황제권 강화 시기 고종의 사진은 충군애국이 아니라 상품화의 맥락에서, 또는 일본인들의 상업 활동의 일환으로 판매되었다는 점에서 서양의 경우와는 다르다.

1880년 무렵 일본인들은 부산의 일본인 거류지에서만 사진관을 열었지만, 1882년 조일수호조규 속약 체결 이후 점차 내륙으로 들어와 일본 공사관이 있던 남산 일대(지금의 서울 필동 근처)에서도 사진관을 개업했다.[55] 그 뒤 1895년 청일전쟁 이후 그 수가 급격히 증가하여, 1904년 무렵에는 경성에 거주하는 일본인 사진사 20명이 사진회寫眞會를 조직할 정도로 국내 사진 시장을 점유했다.[56] 1890년대 말에서 1900년대에 국내에 자리 잡은 일본인 사진관은 진고개의 옥천당 사진관, 민영환의 초상 사진을 상품화한 기쿠다菊田 사진관, 안중근 사진을 판매했던 이와타 가나에岩田鼎, 1870~?의 이와타岩田 사진관, 교동 사진관, 장동 사진관, 명동의 호리우치堀內 사진관, 무라카미 덴신 사진관, 다나카田中 사진관 등이다.[57]

조선에서 사업을 하려는 일본인 소상인들을 위한 정보지『조선의 실업』朝鮮之實業은 조선에서 잘 팔리는 물건으로 환등기구·축음기·망원경 등을 열거하면서, "조선 지방에서 사진이 유행하여 신사神社, 불각佛閣, 귀현신사貴顯紳士 사진들이 잘 팔리는데 이런 사진들은 재미가 없으니 조선의

↑日本領事館　　　明治二十九年冬ノ日本居留地展望　　　日本人小學校（現南山小學校ノ位置）　玉川館寫眞堂　旅館ニ現巴城覽外稻田科ノ

도15

甲斐寫眞館↓

日本領事館↓　日本公使館（現統監官邸）↓

도16

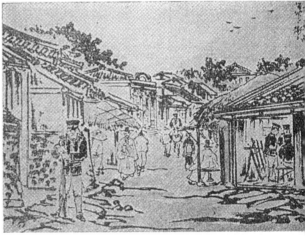

도17

도15. 1896년에 촬영된 것으로 보이는 〈메이지 29년 겨울, 일본 거류지 전망〉. 촬영자는 알 수 없고, 1936년에 출간된 『경성부사』 2권에 실려 있다. 오른쪽 하단에 '옥천당사진관'이라고 쓰여 있다.
도16. 무라카미 덴신이 촬영한 〈메이지 28년경 거류지〉. 1895년경에 촬영한 것으로 『경성부사』 2권(1936)에 실려 있다.
도17. 『경성부사』 2권에 실려 있는 구보타 베이센의 삽화 〈메이지 27년 본정 2정목 광경〉이다.

절이나 당대 인물의 초상 등을 보여주면 더 잘 팔릴 것"이라고 조언하고 있다.[58] 조선에서 사진사가 인기 직종이 될 정도로 사진 수요가 늘어나고 있으며, 특히 일본 관련 사진보다 조선 풍경이나 조선 당대 인물의 사진이 더 잘 팔릴 것이라는 얘기다.

1900년을 전후한 시기에 조선을 방문한 서양인들의 여행기에 자주 등장하는 조선 관련 사진들의 상당수는 일본인 사진관에서 구입한 것들이다.[59] 일본인 사진관에서 판매하던 사진에는 고종과 순종의 사진도 있었다. 1901년 고종의 시의였던 리하르트 분쉬 역시 서울 장안에서 일본인 사진사에게 구입한 고종과 세자의 사진을 가족에게 보냈다고 한다.[60] 현재 그의 책에는 그 사진이 실려 있지 않아 어떤 사진인지 알 수가 없다. 하지만 같은 해에 우리나라에 온 광업 전문가 퀴빌리에E. Cuvillier의 수집품에는 〈한국의 황제〉가 들어 있다.〔도18〕[61] 이 사진은 일본인들에 의해 엽서로 제작되어 판매되기도 했다. 1906년과 1907년에 우리나라를 방문했던 독일인 헤르만 산더H. G. T. Sander는 그의 누나 마르타에게 "한국 황제 폐하H. M. THE EMPERO OF COREA"라는 설명과 함께 고종의 사진이 인쇄된 엽서를 보냈다.〔도19〕 "사랑하는 마르타, 지난 2월 11일자 엽서 어제 잘 받았어요. (……) 얼마 전에 아래의 이분을 알현했어요. 행복하게 만나는 날까지, 충실한 동생 헤르만, 서울에서 1907년 3월 26일"이라고 쓰여 있다.[62] 누가, 언제 촬영한 사진인지는 알 수 없으나, 엽서 뒷면에 '우편엽서' 郵便はがき라는 문구가 새겨진 것으로 보아 일본인이 제작하여 판매한 사진엽서임을 알 수 있다. 이 엽서 속의 고종 사진은 1900년대 서양에서 출간된 책에 여러 형태로 복제되었다.[63]

그런데 이 사진 속의 고종은 황제로 즉위하기 전의 모습이다. 1901년 50세였던 고종보다 훨씬 젊은 모습인데, 현재 이 사진과 가장 유사한 고종의 모습이 담긴 사진은 1894년 8월 4일자『일러스트레이티드 런던 뉴스』에 실린 〈한국의 왕과 왕세자〉〔도20〕이다. 두 사진을 비교해보면 퀴빌리에나 산더가 소장한 고종 사진은 〈한국의 왕과 왕세자〉에서 왼쪽에 앉아 있는 고종 사진을 뒷배경을 없애고 편집한 듯한 인상을 준다. 그런데 이 사진은 좀 더 이른 시기인 1892년 샤를 바라Charles Varat가 여행 잡지『투르 뒤 몽드』Tour du Monde에 석판화로 소개했던 사진이다.〔도21〕[64] 샤를 바라가 조선을 여행하고 사진을 수집해간 것이 1888년에서 1889년 사이의 일이므로, 촬영 연대는 1888년경까지 올라간다. 다시 말해 이 사진은 30대 후반의 고종을 찍은 것이다. 샤를 바라의 글에 처음 등장하는 〈한국의 왕과 왕세자〉는 프랑스인 비타르 드 라게리Villetard De Laguerie의 저서를 비롯하여 대한제국기 전후에 출간된 서양 서적에 실렸을 뿐만 아니라 엽서로도 빈번하게 제작된 것으로 보아 일본인 사진관에서 쉽게 구할 수 있었을 것이다.

이 두 사진은 청일전쟁기 서양인들이 조선에 대한 기사를 적극적으로 다루기 시작하던 시기부터 20세기 전반까지 여러 형태로 복제·유통되면서 때로는 조선의 정치 체제와 왕실의 특징을 알리는 자료로, 때로는 대한제국의 황제와 황태자로, 때로는 폐위된 조선의 황제와 황태자의 가련한 운명의 표상으로 활용된 가장 흔한 이미지가 되었다. 그런데 대한제국기에도 10년 이전의 사진이 지속적으로 유통되었다는 것은, 황제로 등극한 고종의 사진을 구하기가 쉽지 않았다는 뜻이다.

그렇다면 대한제국기에 고종은 어떤 방식으로 카메라 앞에 섰을까.

고종의 사진은 주로 일본인들에 의해 엽서로 제작되어 판매되었다. 그러나 약 20여 년에 걸쳐 고종의 이미지는 거의 같은 모습으로 고정되어 있었다. 1901년에 우리나라를 방문한 퀴빌리에의 수집품 〈한국의 황제〉, 1906~1907년 사이에 방문했던 독일인 헤르만 산더가 보낸 엽서의 이미지는 1894년 『일러스트레이티드 런던 뉴스』에 실린 〈한국의 왕과 왕세자〉 속 고종의 사진을 활용한 것으로 보인다. 이 이미지 역시 1892년 샤를 바라가 『투르 뒤 몽드』에 소개한 것으로, 촬영 연대는 1888년까지 거슬러 올라간다. 말하자면 1888년의 사진이 1907년경까지 상품의 주요 이미지로 등장한 것인데, 이는 그만큼 고종의 새로운 사진을 구하기가 어려웠음을 말해준다.

도18

도19

도20

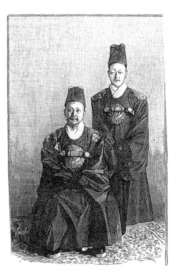

도18. 1901년경에 방문한 퀴빌리에의 수집품 중 하나인 〈한국의 황제〉. 연세대학교 소장.
도19. 1907년 3월 26일에 헤르만 산더가 그의 누나 마르타에게 보낸 엽서. 엽서 하단에 '한국 황제 폐하'THE EMPEROR OF COREA"라는 글이 쓰여 있다. 14.2×9cm, 국립민속박물관 소장.
도20. 1894년 8월 4일자 『일러스트레이티드 런던 뉴스』에 실린 〈한국의 왕과 왕세자〉.
도21. 1892년 샤를 바라가 『투르 뒤 몽드』에 실었던 〈한국의 왕과 왕세자〉.

Le roi de Corée et son fils (voy. p. 298). — Gravure de Thiriat, d'après une photographie.

도21

대한제국기에 촬영된 가장 대표적인 사진은 149쪽 표에 밝힌 무라카미 덴신村上天眞, 1867~?의 것과 헨리 제임스 모리스Henry James Morris(한국명 모리시毛利時, 1871~1942)의 것이다.〔도22, 도24〕 두 사진은 1900년 전후 서양식 군복을 입은 황제와 황태자를 촬영한 것이다.[65] 앞에서 보았듯이 고종은 대한제국 초기에는 동아시아 황제의 복식 체계를 따라 전면적으로 황제복 체계를 개정했다. 그러나 1899년 원수부를 창설하면서 군례에서는 서구식으로 황제 육군 대례복을 입기로 결정하여, 1899년 6월 22일 황제가 먼저 대원수로서 군복형 양복을 착용하는 것을 제도화했으며, 이듬해인 1900년 4월 17일에 문관도 서구식 대례복을 입도록 하는 복식 개혁을 추진했다. 1899년 6월 원수부 관제를 반포할 즈음 의정부에서는 총 3,967원 50전을 들여 황제와 황태자의 예복과 상복常服을 비롯하여 견장, 허리띠, 흰색 칼라, 장갑, 단화, 검 등을 일괄 구입했다.[66] 1895년 총리대신의 연봉이 5,000원元이었음을 감안하면 상당히 큰돈을 들여 복장을 구입했던 셈이다.

황제의 서구식 대례복에 대한 이경미의 연구에 따르면, 무라카미 덴신의 사진에서 황제는 대원수 예복, 황태자는 원수 예복을 갖춰 입었고, 헨리 제임스 모리스의 사진에서 황제는 대원수 상복, 황태자는 원수 상복 차림이다.[67] 무라카미 덴신의 사진을 자세히 보면 황제와 황태자는 프로이센식 투구형 모자를 쓰고 있으며, 상의는 앞 중심에서 매듭단추로 여며지고, 좌우 가슴에 걸쳐 장식선이 매듭으로 늘어져 있으며, 어깨에 견장을 단 화려한 모습이다. 이러한 복식을 늑골복肋骨服이라 하는데, 메이지 시기 일본의 군복 형식을 따른 것이라고 한다. 소매 끝에 있는 입자형入子形 선 장식은 황제가 열한 줄, 황태자가 아홉 줄을 두어 대원수와 원수를 구별했다.

헨리 제임스 모리스의 사진의 황제와 황태자의 복식은 무라카미 덴신의 사진과 같이 투구형 모자를 쓰고 있으나, 상의는 어깨 장식이나 허리띠가 없는 단순한 형태의 대원수 상복 차림이다. 사진 속의 고종과 황태자는 예복과 상복을 비롯하여 1899년 6월에 일괄 구입한 목록에 들어 있던 장갑, 허리띠, 단화, 검을 착용하고 있는 것으로 보아 그 후 어느 시점에 촬영된 것이다. 한편 1902년 네지에르가 쓴 책에 고종의 대원수 예복 차림의 스케치가 실려 있고, 영국의 주간 화보 잡지 『더 스피어』The Sphere 1903년 10월 31일자에도 〈러시아와 일본 간의 긴장 이유〉The Cause of Tension Between Russia and Japan라는 제목으로, 같은 장소에서 찍힌 고종의 사진[도26]이 실린 것으로 보아 촬영 시기는 1899년 6월에서 1902년 사이일 것이다.

이와 관련하여 독일 황제 빌헬름 2세의 동생인 하인리히 왕자Heinrich Prinz von Preußen, 1862~1929가 1899년 6월 8일부터 20일까지 대한제국을 방문한 후에 쓴 기록을 보면 서구식 대원수 복장을 한 고종이 서양인들에게 어떤 모습으로 비쳤는지를 추정해볼 수 있다.[68] 하인리히 왕자는 1897년 독일이 중국 칭다오青島를 점령함에 따라 동아함대를 강화할 목적으로 창설된 제2전대의 전대장으로 임명되었다. 그는 1899년 4월부터 1900년 2월까지 동아시아 지역을 둘러보던 중 우리나라를 방문했다. 개화기 이후 이 같은 국빈급의 방문은 처음이었기에 고종은 민영환과 외부협판 민상호에게 장례원에서 제반 의절을 갖추어 영접할 것을 명했다.[69] 하인리히 왕자는 조선 체제 기간 동안 세창양행*이 경영하던 당현금광을 비롯하여 여러 곳을 방문했으며, 6월 9일, 10일, 11일, 18일 네 번이나 고종을 알현했다.

하인리히의 글에 따르면 당시 고종은 경운궁에서 폭발로 인한 화재가

* 　　독일 마이어 상사가 제물포에 설립한 무역 회사.

下殿子太皇並下陛国韓

도22

These are the rulers whose powers are...
...from left to right. Zero and Zero.
The Japanese take care of their Country
...for them.

NO. 2464, KOREA THE KING AND THE CROWN PRINCE OF KO...
Published by Karl Lewis, Photographer. No. 136 D. Honmura Road, Yokoha...

도23

도24

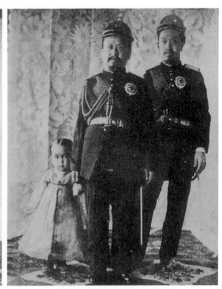

도25

도26

1899년 군복형 양복을 착용하는 것을 제도화한 이후 고종의 대원수 대례복은 프로이센식의 투구형 모자, 매듭단추로 여며진 상의, 좌우 가슴에 걸쳐 늘어진 매듭의 장식선, 어깨의 견장 등 화려한 차림이다. 1899년 6월 이후 어느 시점에 촬영된 이러한 복장의 고종황제 사진이 한국 왕의 이미지로 반복적으로 유포, 활용되었다. 고종의 사진은 촬영자가 확실하지 않은 경우가 대부분이다. 그런 가운데 대원수 상복을 입은 이 사진은 헨리 제임스 모리스가 촬영한 것으로 확인된다. 캐나다인인 그는 1899년부터 1939년까지 약 40여 년 동안 우리나라에 머물렀던 인물로 그가 어떻게 고종의 사진을 촬영했는지는 밝혀지지 않았다.

도22. 1900년경에 촬영된 것으로 보이는 무라카미 덴신의 〈고종황제와 황태자〉. 국립고궁박물관 소장.
도23. 미국인 칼 루이스가 제작, 판매한 〈대한제국 황제와 황태자〉 사진엽서.
도24. 모리스, 〈한국의 황제〉. 1901년에 출간된 버튼 홈스의 책 『버튼 홈스 강연』에 수록되어 있다.
도25. 모리스, 〈고종황제와 황태자, 영친왕〉, 1899~1901.
도26. 1903년 10월 31일자 『더 스피어』의 「러시아와 일본 간의 긴장 이유」 특집에 실린 고종의 초상.

발생하자 잠시 러시아 공사관 근처의 수옥헌으로 피신하는 일을 겪은 데다, 반란이 일어날 것이라는 소문까지 돌아 만찬 중에도 불안정한 모습을 보였다고 한다. 고종은 하인리히에게 독일의 군대제도와 복장 등에 대해 질문을 많이 했다고 한다. 6월 11일 오전에 하인리히는 고종, 황태자와 함께 군대 퍼레이드에 참관했다. 그 행사에는 외국 대표들도 초대되었으며, 러시아 교관이 훈련시킨 두 개 대대와 한국 장교들이 훈련시킨 중대가 참가했다. 하인리히 왕자의 기억에 따르면 그날 고종과 황태자는 세창양행에서 수입한 프로이센 모자를 변형한 모자에 일본식 제복을 입고 있었다고 한다.*

무라카미 덴신의 사진이 정확하게 어떤 상황에서 촬영되었는지를 알려주는 기록은 없지만, 하인리히의 기록은 독일식과 일본식이 절충된 예복을 착용하고 러시아 교관에게 훈련을 받은 새로운 군대를 통수하는 대원수로서 군대 퍼레이드에 참석한 황제의 모습이 이와 매우 유사했을 것임을 보여준다. 작은 키에 어정쩡한 자세로 서 있는 황제와 황태자의 사진에는 서구식 근대화를 통한 근대국가를 지향하는 고종과 그런 그를 바라보는 외국인의 불안한 시선이 교차한다.

또 한 가지 흥미로운 사실은 사진의 유포 방식이다. 무라카미 덴신의 사진은 대한제국 황제의 대표적 이미지로 서양인들에 의해 가장 많이 복제되고 유포되었는데, 미국인 칼 루이스Karl Lewis, 1865~1942가 제작·판매한 채색 엽서인 〈대한제국 황제와 황태자〉〔도23〕는 이 사진이 어떤 방식으로 유포되었는지를 보여준다. 이 사진엽서의 하단에는 '칼 루이스 제작, 요코하마 혼무라로드'Published by KARL LEWIS photographer, 136D, HONMURA ROAD, YO-

* 대한제국은 세창양행에 이 투구를 여러 번 주문했고, 나중에 대량으로 주문해서 전체 군인들에게 착용시키려고 했다. 고종은 독일의 군복에 관심이 많아서 어떻게 생겼는지 궁금해했다고 한다.[70]

도27. 칼 루이스가 제작한 우편엽서 중 하나인 〈일본 불교 사원의 실내〉. 메이지 39년 소인이 찍혀 있다.

도28. 칼 루이스의 초상 사진과 그의 명함.

KOHAMA. JAPAN라는 문구가 적혀 있어 요코하마에서 제작되어 서양인에게 판매된 엽서임을 알 수 있다.

칼 루이스는 미국 켄터키 출신으로, 1902년부터 1916년까지 요코하마에서 사진엽서 판매상을 했다. 요코하마는 외국인을 상대로 한 사진이나 그림엽서의 상품화가 메이지 초기부터 발달했던 곳이다. 칼 루이스는 열세 살 때에 선원이 되어 중남미와 오스트레일리아 등지를 다니면서 사진술을 익혔다. 1901년 일본에 기항 후 요코하마 구 거류지 시내의 혼무라 도오리本村通 136D(지금의 중화거리 부근)에서 사진관을 개업하고 1903년부터 영국, 미국 등지로 수출하기 위해 일본 풍속과 풍경 등을 담은 그림엽서 판매 사업을 시작했다. 러일전쟁 시기에 일본 국내외에서 전쟁에 대한 관심이 증폭되면서 사진엽서 산업은 호황을 누렸다. 칼 루이스도 1,000종류의 엽서를 제작하여 판매했다. 그가 직접 촬영하여 만든 엽서도 있지만 기존의 사진을 복제하여 판매하기도 했다. 고종황제의 사진엽서도 이러한 러일전쟁 상품의 일종이었다고 할 수 있다. 다이쇼大正기에 들어서면서 그림엽서 산업이 시들해지자 칼 루이스도 요코하마 최초의 롤러스케이트장, 포드자동차 대리점 등으로 업종을 바꾸었다. 따라서 이 엽서가 제작된 시기는 그가 엽서 사업을 하던 기간인 1902년에서 1910년대 초 사이일 것이다.[71]

칼 루이스의 엽서는, 1899년 서구식 예복을 입고 대원수가 된 고종황제의 사진이 러일전쟁기 일본의 승전 보도용 이미지로 활용되어 일본을 통해 서양에 상품화된 이미지로 유포되는 과정을 보여준다. 이로 인해 앞서 본 1903년 『더 스피어』기사처럼 이 사진은 일본과

러시아의 사이에서 패망해가는 조선의 이미지로 더 자주 읽히게 되었다.

모리스가 촬영한 사진〔도24〕은 1901년 조선을 여행한 버튼 홈스Burton Holmes의 저서 『버튼 홈스 강연』Burton Holmes Lectures(1901)과 스코틀랜드 출신의 여성 화가 콘스탄스 테일러Constance J. D. Tayler의 저서 『한국인의 일상』Koreans at Home에 실렸다.[72] 촬영자가 '모리스 씨'Mr Morris로 되어 있는

도29. 1977년에 출간된 피셔J. Earnest Fisher의 『근대 한국의 개척자들』Pioneers of Modern Korea에 실린 헨리 제임스 모리스.

것으로 보아 일본인 사진관에서 제작하여 판매하던 상품용 사진과는 다르다. 모리스는 당시 조선에 체제 중이던 캐나다인이다. 그는 1899년 미국의 전차회사와 함께 조선에 들어와서 수도·난방·수력발전 등의 기술자로 일했으며, 금광 사업에도 손을 대면서 40년 동안 체제하다가 1939년에 본국으로 돌아갔다.[73] 그는 당시 조선에 거주하던 서양인들에게 필요한 생활물자뿐 아니라 각종 정보를 전달하는 역할을 하여 서양인들 사이에는 '모리스 씨'라고 하면 다 알 정도로 유명했다고 한다. 그가 어떻게 고종을 촬영했는지에 대해서는 알려진 바가 없으나, 당시 이 사진 외에도 순종, 영친왕과 함께 있는 고종의 가족사진을 촬영하여 버튼 홈스나 콘스탄스 테일러 등 국내에 들어온 서양인들에게 제공했다.[74] 이 사진이 촬영된 시기는 1899년 황제가 서양식 대원수 복장을 하고 사진을 촬영한 시점 이후에서 테일러가 한국을 떠난 1901년 사이일 것이다. 그런데 〈고종황제와 황태자, 영친왕〉〔도25〕을 보면 배경의 커튼과 바닥에 깔린 카펫, 고종과 세자의 복

식 등이 일치하는 것으로 보아 같은 날 촬영된 것으로 추정된다. 고종이 손을 잡고 있는 영친왕이 1897년생이므로, 이 사진은 1900년을 전후한 시기에 촬영되었을 것이다.

무라카미의 사진과 모리스의 사진은 고종이 접견했던 서양인들에 의해 촬영되어 조선 밖에서 유포되었다는 점에서 당시 조선 내 사진의 유포와는 직접적인 관련이 없다. 1880년대 로웰이 고종의 사진을 촬영했을 때의 상황과 크게 다르지 않다. 고종은 여전히 조선을 알리려는 외교적 차원에서 외국인의 사진 촬영을 허용했을 뿐 그 유포의 주체가 되지는 못했다. 그리고 조선 내에서도 고종의 모습을 담은 사진은 상품화되지 않았다. 그렇다면 대한제국 정부는 대중적 복제를 염두에 두고 고종의 초상 사진을 공식적으로 제작한 일은 없었을까? 현재까지 확인한 바로는 적어도 1905년 이전까지는 대중을 상대로 공식적으로 제작되고 유포된 고종의 초상 사진은 없다. 이 점은 사진뿐 아니라 여러 국가 상징물들 역시 마찬가지다.

예를 들어 1902년에 발행된 고종 즉위 40주년 기념우표는 일반적으로 황제의 초상을 새기는 서양의 관례와 달리 원유관遠遊冠이 황제를 상징하고 있다.* 화폐에도 독수리, 오얏꽃, 남대문, 경회루 같은 상징물이 등장하지만 고종의 초상이 들어간 적은 없다. 이에 대해 콘스탄스 테일러는, 조선에서 이 사람 저 사람의 손을 거치고 먼지가 쌓이기도 하는 화폐에 황제의 용안을 싣는 것은 불경한 일이라고 생각하기 때문이라고 썼다.[76]

심지어 고종의 초상을 함부로 유포하지 못하도록 규제하기도 했다. 1899년에 조선에 들어온 일본 교토의 담배회사 무라이형제상회村井兄弟商會

* 1901년 9월 7일 황제의 만수성절에 경운궁 중화전에서 각국 공사와 영사를 초대하여 진연을 베풀면서 기념장을 나누어주었다. 1원짜리 은화 모양의 기념장 앞 면에는 원유관이 새겨져 있고 뒷면에는 '대한국대황제폐하오십년칭경기념장'大韓國大皇帝陛下五十年稱慶記念銀章이라 쓰여 있었다.[75]

는 1901년 담배 판매를 촉진하기 위해 담뱃갑에 유명인이나 정치가, 각국의 황제 사진과 함께 고종의 초상도 끼워 팔았다. 그러자 조선 정부는 이를 규제하여 신문에 '긴급광고'라는 제목으로 "앞으로는 한국 황제 폐하의 어초상화를 삽입하는 일은 일절 폐지"한다는 글을 크게 써서 여러 차례 내기도 했다.[77] 상품 판매를 위해 기생이나 각국 황제처럼 사람들이 보고 싶어하는 유명인의 사진을 끼워 파는 것은 당시에 흔한 판매 전략이었다.

도30

담뱃갑에 고종의 초상 사진을 끼워 팔았다는 것은 고종 즉위 40주년 기념식을 대대적으로 준비하던 시기에 기생 사진과 마찬가지로 황제의 초상도 대중이 소유할 수 있는 대상이 되었다는 뜻이며, 정부에서는 절대불가침의 황제로서의 아우라를 지속시키기 위해 이를 규제했다고 할 수 있다. 즉 독립협회 시기를 거치면서 사진의 대중적 파급력을 경험한 고종이 황제권 강화기에 들어와서는 전통적 방식으로 자신의 이미지를 숨김으로써 황제로서의 신성성을

도31

도32

도30. 1902년 발행된 고종 등극 40주년 기념우표. 우표 안에 그려진 원유관은 임금이 조하朝賀에 나갈 때 쓰는 관이다.
도31. 20세기 초 담뱃갑에 끼워 판 기생사진.
도32. 담뱃갑에 고종의 초상사진 삽입을 폐지한다는 긴급광고(1901년 6월 25일자 『황성신문』)

191

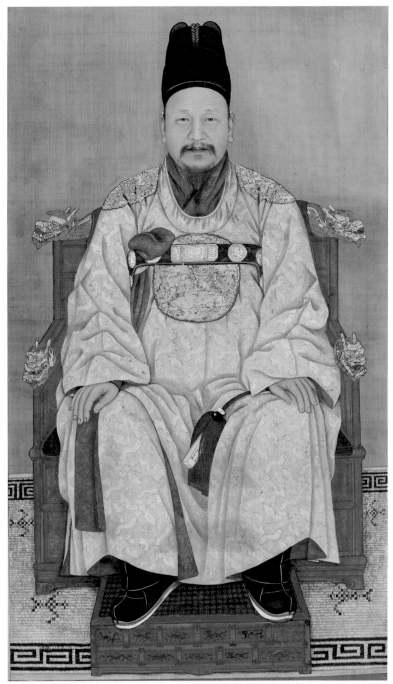

도34 도35

채용신은 1901년 고종 어진을 그린 후 자신이 가지고 있던 밑그림으로 이후 여러 차례 고종 어진을 그렸다.

도33. 채용신 〈고종 어진〉, 1920년대 이전, 180×104cm, 비단에 채색, 국립중앙박물관 소장.

도34. 채용신이 그린 것으로 전하는 〈고종 어진〉, 비단에 채색, 137×70cm, 1920년대 이후, 원광대학교 박물관 소장. 채용신의 원광대본은 1920년대 이후 병풍이 초상화의 배경으로 삽입되는 관례에서 나왔다는 점에서 1902년 당대의 관례라 보기 어렵다. 이 모사본이 그려질 무렵에는 황제의 초상이 봉안용에서 소장용으로 바뀌어 필요에 따라 복제되었다. 오봉병 앞의 어진 또는 황제의 신체는 사진처럼 하나의 장면으로 클로즈업되어 잊혀가는 황제에 대한 향수를 불러일으키는 장치가 되었다.

도35. 전 채용신, 〈고종 어진〉. 비단에 채색, 38×30.5cm, 개인 소장.

보장받으려 했던 것이다. 영국의 빅토리아 여왕이 적극적으로 대중매체나 복제 기술을 이용하여 자신의 이미지를 유포시킴으로써 국민 통합의 상징적 기제로 활용했던 것과는 다른 방식이다.

　대한제국기에 황제의 초상 사진이 대중적으로 유포되지 못한 데는 현실적인 이유도 있었다. 즉 이 시기에는 아직 한국인의 사진기술뿐 아니라 인쇄 기술이나 대중매체도 발달하지 못한 상황이었다. 독립협회 시기에 고종의 사진이 유포되었던 것은 언더우드 같은 서양인 선교사들과 일본의 석판 인쇄술, 사진에 대한 개화파의 인식이 뒷받침되었기에 가능한 일이었다. 따라서 대한제국기에 국내의 기술과 대중매체가 발달하지 않은 상황에서 사진은 고종의 황제권을 대중에게 효과적으로 전달하는 방법이 될 수 없었다.

사진 경험으로 인한 초상화의 변화

고종 초상과 사진의 관계는 정치적 활용이라는 측면보다는 초상화의 재현 방식과 직접적인 관계가 있다. 사진 도입기에 사진은 전통적인 초상화의 도상을 그대로 따름으로써 초상화를 대체하는 기능을 했고, 초상화는 그러한 사진을 모델 대신 사용함으로써 새로운 사실주의 양식을 가능하게 했다.[78] 채용신의 고종 초상은 이러한 사진과 초상화의 관계를 보여준다.* 그러나 채용신의 고종 초상에서 보이는 사실성의 의미에 대해서는 다른 시각에서 접근할 필요가 있다. 즉 채용신의 고종 초상에서 보이는 사실성과 정면관은 사진뿐 아니라 고종의 조선 초기 전통에 대한 경험과 연관지

어 살펴보아야 한다.

　　채용신이 고종으로부터 초상을 그리라는 명을 받은 것은 1900년 겨울, 태조 및 열성조의 어진 제작이 아직 끝나지 않은 때였다.[79] 채용신이 쓴 『봉명사기』奉命寫記**에 따르면, 그가 선원전과 목청전에 모실 태조 어진 2본과 열성 어진을 그리고 있을 때 고종이 각별한 관심을 보였고, 다시 궁에 들어 와서 자신의 어진을 그려줄 것을 명했다고 한다. 1901년 정월에 채용신은 왕의 명을 받들어 다시 궁궐에 들어가서 4월까지 고종의 어진을 그렸다. 그런데『고종실록』이나『승정원일기』에는 관련 기록이 없고 채용신이 쓴『봉명사기』와『석강실기』石江實記***에만 나오는 것으로 보아 이때의 어진 도사는 고종이 개인적으로 명한 비공식적인 제작이었을 것이다. 당시 채용신이 그린 고종 어진은 현재 남아 있지 않고 구체적인 형태나 봉안처에 대한 기록도 없다. 다만 1914년 무렵 채용신이 자신의 생애를 그린 병풍〈평강후인채석지당칠십노옹평생도〉平康後人蔡石芝堂七十老翁平生圖 중〈어용도를 그리다〉寫御容圖에 호기심에 찬 듯 둘러선 사람들 속에 채용신이 어진을 그리는 장면이 있는데, 그 어진이 정면, 반신상이다. 이 점으로 미루어 고종의 초상이 반신상일 것으로 추정해볼 수 있다. 그러나 채용신이 고종 어진을 그리기 전에 이미 공식적인 어진화사로 태조 및 열성조의 어진을 그렸기 때문에 이 그림 속의 어진이 고종의 어진이라고 단정할 수는 없다.[80] 그림 속의 인물들은 전통 복식과 함께 신식 제복을 입고 칼을 찬 군인

*　　채용신은 철종 원년(1850) 2월 4일에 서울 삼청동에서 태어났다. 자는 대유大有, 호는 석지石芝다. 무관으로 화원 출신은 아니나 인물화에 능했다. 1886년 37세에 무과에 급제, 1891년 의금부 도사都事를 거쳐 1893년에 부산진 수건 절제사를 역임했다. 1896년 이후 돌산진 수군 절제사로 지내던 중 어진 모사를 하게 되었다. 1900년과 1901년 어진 도사 후 칠곡 도호부사로 임명되었으며, 1904년 정산군수를 역임하다가 을사조약 이후 관직에서 물러나 향리에 내려가 초상화를 그리며 지냈다. 1917년 일본 여행 때 당시 일본에 있던 고종 어진을 그린 사람이 채용신이라는 것이 알려져 일본 귀족들로부터 요청을 받아 그려주었다.

**　　채용신이 1900년과 1901년 열성조 어진과 고종 어진을 제작하게 된 경위와 과정을 기록한 책. 1914년 채용신이 쓴 『봉명사기』원문과 1924년 권윤수權潤壽가 쓴 서문으로 구성되어 있다. 한국학중앙연구원 장서각에 소장되어 있다.

***　채용신이 쓴 자전적 기록으로 출생부터 교우 관계, 제작한 초상화와 관련 기록, 각종 찬문, 채용신이 쓴 시, 채용신이 받은 시나 편지 등이 실려 있다. 한국학중앙연구원 장서각에 소장되어있다.

도36. 채용신이 1914년에 그린 자전화 십곡병풍〈평강후인채석지당칠십노옹평생도〉 중 〈어용도를 그리다〉. 이 작품은 사진만 전한다.

들이 반 이상을 차지하고 있어 변화된 시대를 기록하고 있다. 이 병풍은 현재 사진으로만 전하는데, 1951년 채용신을 학계에 처음 소개한 일본인 구마가이 노부오熊谷宣夫가 소장하고 있던 것을 채용신의 둘째 아들이 촬영한 것이다.

채용신은 이때 그린 초본을 궁궐 밖으로 가지고 나갔다.* 현재 국립중앙박물관본, 원광대학교 박물관본, 개인 소장본 고종 초상은 이를 토대로 모사한 것으로 알려져 있다.** 이 세 작품은 모두 '고종사십구세어용'高宗四十九歲御容을 그린 것으로 되어 있다. 전통적인 어진 제작의 관례에 따르면 어진의 초본은 함부로 유출할 수 없다. 그러나 1899년 채용신보다 먼저 비공식적으로 고종 유화 초상을 그렸던 휴벗 보스도 어진을 가지고 나간 것으로 보아 비공식적인 경우에는 허용되었던 것 같다. 전통적인 어진은 초본 위에 비단을 올리고 그대로 그리기 때문에 초본과 완성본의 크기가 같다. 그런데 이 세 작품은 각각 크기가 다를 뿐만 아니라 반신상과 전신상, 배경과 손 자세가 모두 다르다.

한편 1943년 6월 4일부터 10일까지 서울 화신화랑에서 열렸던 채용신의 유작전***의 사진을 보면 어진 2점이 나란히 벽에 걸려 있고, 옆에는 모자를 벗으라는 탈모脫帽 문구가 쓰여 있다. 그중 오른쪽 본은 원광대학교본 〈고종 어진〉처럼 오봉병을 배경으로 한 전신좌상이나 나머지 1본은 반신상인데 두 작품의 크기가 비슷하다. 또 다른 전시장 사진을 보면 이 작품들의 크기가 현존작들에 비해 매우 작다는 것을 알 수 있다. 그리고 용안의 형용도 현존하는 작품들과 차이가 있다. 이 사진은 만약 사진 속의 작품들 중 고종 어진의 초본이 있다면 현존하는 작품들은 초본의 또 다른 변용일

* 어진은 정본 이외에 오래된 구본이나 초본의 경우 세초洗草하여 땅에 묻거나 진전에 따로 보관하는 것이 관례였다. 세초는 비단을 물에 빨아 그림의 흔적을 없앤 후 초본과 함께 불에 태우는 것을 말한다.

** 채용신은 1917년 일본에 가서 영친왕을 만나 고종 어진을 그려 바치기도 했으며, 1922년 고종의 승하로 슬픔에 빠져 있던 간재艮齋 전우田遇(1841~1922)를 위해 고종 어진을 모사하여 주기도 했다.[81]

*** 전시명은 '석강 유작전'石江 遺作展. 구마가이 노부오에 따르면 이 전시에 채용신의 고종 어진 초본이 출품되었다고 한다.[82]

도37

도38

도39

도40

도37~40. 1943년 화신백화점에서
개최된 석강 유작전.

가능성이 있으며, 초본이 아니라면 더 많은 형태의 고종 어진 모사본이 다양한 크기와 형태로 제작되었다는 얘기다.

현재 전해지는 채용신의 〈고종 어진〉은 초본으로 이후 다시 그렸을 것으로 보이는 작품들이다. 채용신의 〈고종 어진〉 3본은 배경과 손 모양이 다르고 반신상과 입상 등 자세도 다르며, 모사된 시기도 각기 다르다. 그러나 황룡포에 익선관을 쓴 정면상인 점, 채용신 특유의 사실주의가 공통적으로 보인다. 따라서 1900~1901년에 그려진 채용신의 고종 초상의 특징을 논할 수 있는 부분은 '황룡포를 입은 정면상의 고종'과 사실주의적 성격이 될 것이다.

먼저 정면상의 문제를 보자. 1872년 태조 영정과 고종의 어진을 제작할 때 고종은 태조의 정면관에 관심을 보였다. 당시 남아 있던 조선 후기의 영조의 반신상이나 현재 반쯤 타버린 〈철종 어진〉은 모두 정면관이 아니라 좌안칠분면상이다.〔1장 도 3〕 따라서 채용신의 고종 초상은 조선 후기의 상이 아니라 1872년과 1900년에 채용신이 어진화사로서 모사했던 선원전이나 목청전의 태조 어진이 가진 정면상임을 알 수 있다.

물론 채용신의 〈고종 어진〉이 정면관인 것은 정면관의 사진을 본으로 삼았기 때문이기도 할 것이다. 실제 대한제국기에 촬영된 것으로 추정되는 곤룡포 차림의 고종 초상 사진은 대부분 정면관이다. 뉴어크미술관 소장본인 〈대한황제 초상〉〔들어가며 도7〕이 대표적인 예다. 뒤에 병풍이 있고 의자에 정면으로 앉아 있는 고종의 모습을 볼 수 있다. 이는 서양의 19세기 사진관의 촬영 방식이기보다는 오히려 경기전 〈태조 어진〉에서 볼 수 있는 전통적 도상을 그대로 재현한 것이다. 즉 초상화 뒤에 오봉병을 두르듯 고

종 뒤로 병풍이 둘러져 있으며 왕은 정면으로 앉아 있다. 고종이 이 시기에 사진의 대중적 유포성을 정치적으로 활용하지 않았다는 것은 이미 언급한 바 있다. 그렇다면 이 사진은 오히려 사진이라는 근대적 매체가 전통적 초상화의 대체물 정도로 활용되고 있었음을 보여준다. 따라서 채용신이 그린 고종 초상의 정면관은 단순히 사진의 영향이라기보다는 거꾸로 조선 초기의 정면관 도상에 대한 관심이 반영된 결과라고 볼 수 있다.

채용신의 고종 초상에서 볼 수 있는 또 다른 공통점은 사실적 묘사다. 국립중앙박물관 소장본 〈고종 어진〉을 보면 익선관은 은은한 발색 효과를 넣어 입체감을 살리고 얼굴은 밝은 색으로 공들여 채색했는데, 전체적으로 면적인 처리를 하여 이전 시대와 다른 사실적인 초상화 기법을 볼 수 있다. 그리고 눈동자 수정체 부분에 반사광이 그려져 있고, 특히 왼쪽 눈이 또렷한 것으로 보아 역시 사진을 참고했음을 알 수 있다.

한편 채용신의 사실주의적 초상 기법은 사진 외에도 휴벗 보스가 그린 〈고종 초상〉[도42]의 영향을 받았다고들 말한다. 그러나 보스가 〈고종 초상〉을 그린 것은 1899년 6월에서 7월 사이였고, 채용신이 궁궐에 들어간 것은 1900년이므로 보스의 〈고종 초상〉이 외부인들에게 전시되지 않은 이상 채용신이 보았을 가능성은 희박하다.* 그리고 보스의 〈고종 초상〉이 서양의 명암법에 충실한 작품으로 왼쪽에서 빛이 들어와서 좌우의 명암 차이가 선명하다면, 익히 알려져 있듯이 채용신의 명암법은 사진을 참고하더라도 빛의 방향을 일관성 있게 정하여 좌우의 음영을 명확히 분별하는 방식은 아니다. 대신 육리문**을 따라 가느다란 붓질을 여러 번 반복하여 입체감을 드러내는데, 이러한 채용신 특유의 명암법은 이미 여러 논자들이

* 왕의 초상이 완성되면 전각에 봉안하여 승하하기 전까지는 펴서 걸시 않는 것이 권례였다. 보스의 그림은 경운궁 내의 전각에 봉안되었다가 1904년 화재 때 소실되었다.

** 육리문은 얼굴 근육의 조직과 골살, 피부결을 따라 흐르는 선을 말한다. 육리문기법은 조선 후기 서양화법의 유입으로 안면을 그릴 때 입체감을 드러나도록 근육결에 따른 피부 방향으로 잔 붓질을 하는 음영 표현 기법이다.

지적한 바 있으므로 부언할 필요가 없을 것이다.[83] 다만 여기서는 채용신 특유의 절충적 사실주의를 고종의 초상과 연관시켜 그 의미를 찾아보고자 한다. 근대기 시대적 변화를 반영한 새로운 초상화가로서의 채용신의 위치가 어진화사로서의 경험으로부터 시작된다는 점에서 고종 초상은 이후 채용신의 초상화와 밀접한 관계가 있다.

보스의 〈고종 초상〉과 채용신의 〈고종 어진〉을 비교해보면, 채용신의 절충적 사실주의가 이후 근대기 초상화 시장을 점유할 정도로 영향을 미친 이유를 알 수 있다. 먼저 보스의 〈고종 초상〉은 한국적 상징과 도상 전통, 어진의 개념에 대해 전혀 문외한인 외국인이 그린 것이다. 얼굴의 처리 방식을 보면 보스의 선 처리는 칼로 자른 듯 선명하고 명확하며, 사진적 사실주의에 가까울 정도로 치밀하다. 고종은 비스듬한 나무 계단에 두 손을 모으고 서 있다. 뒤에는 배경이 없는 듯하나 자세히 보면 장막이 쳐져 있다. 계단은 사선으로 화면의 하단을 가르고 있는데, 오른쪽으로 갈수록 선이 좁아지는 것을 볼 수 있다. 이 때문에 고종은 마치 오른쪽에서 나오다가 왼쪽으로부터 들어오는 환한 빛을 받으며 문득 서 있는 듯한 인상을 준다.

이에 비해 채용신의 〈고종 어진〉은 같은 정면상이나 현실적 배경이 설정되지 않았다. 초본에 가장 가까운 것으로 추정되는 개인 소장본〔도35〕은 배경이 없으며 국립중앙박물관 소장본에도 화문석이 깔린 것 외에는 배경이 없다. 물론 화문석을 상투적으로 배치하는 것 이외에 다른 배경을 넣지 않는 것은 조선시대 초상화의 공통된 특징이다. 이것은 조선시대 어진을 비롯한 대부분의 초상화들이 기본적으로 제의적 성격을 갖기 때문이다. 중국의 초상화는 개인의 생활공간이나 풍경 등을 배경으로 그려 대상

인물의 정체성을 드러내는 경우가 많았다.[84] 이에 비해 조선의 초상화는 주로 제의적 목적에서 그려졌기 때문에 배경이 없는 공간에 앉거나 서 있는 모습이 대부분으로 이 전형적 도상을 벗어나는 경우가 드물었다.[85] 이런 초상화에서 대상 인물이 존재하는 공간은 시간성을 가진 현실의 공간이 될 수 없다. 어진도 마찬가지여서 경기전 태조 어진, 철종의 어진, 채용신의 고종 초상은 모두 배경이 없는 공간, 다시 말해 시간성이 배제된 초월의 공간으로 그려진다.

　그러나 고종은 일찍부터 사진의 사실적 재현 가능성을 인식했다. 1902년에 어진을 도사할 때는 무려 50회 넘게 정관헌에 나가 화사에게 자신의 모습을 보여줄 정도로 사실적 묘사에 관심이 많았다. 따라서 고종이 채용신의 화법에 관심을 가지고 자신의 초상 제작을 주문한 것은 이미 1880년대부터 사진과 서양화 등을 경험하면서 변화된 시각 때문이라 할 수 있다. 이런 관점에서 본다면 채용신의 고종 초상은 사진이나 유화에서 볼 수 있는 새로운 사실주의, 즉 물성物性이 드러나는 사실성을 반영하되 결과물은 보스의 〈고종 초상〉처럼 일상적 공간과 시간 속에 존재하는 현실의 왕이 아니라 시간성을 초월한 제의적 공간 속에 존재하는 왕의 모습이라 할 수 있다.

　앞서 언급했듯이 고종이 지향한 황제상은 하늘로부터 정통성을 부여받은 전제군주의 상이다. 나폴레옹 3세나 빅토리아 여왕이 왕의 복식을 벗고 시민 계급의 복식을 입은 모습을 보여줌으로써 새로운 시민 계급에 부합하는 도덕관을 체현한 군주의 상을 정립하고자 했다면, 고종은 거꾸로 태조에서 영조, 정조로 이어지는 전성기 왕권의 전통을 강화하려 했다.

즉 고종이 필요로 했던 것은 현실 속에 한 개인으로 존재하는 왕의 초상이 아니라 시간성을 초월한 절대불가침의 신성한 영역을 확보하되 문명을 받아들이는 '근대기 황제상'이었다. 채용신의 〈고종 어진〉에서 보이는 광원光源을 무시한 사실적 인체 묘사, 배경 없이 옥좌에 정면으로 앉은 방식은 초상화에서 물성이 드러나는 사실성과 제의적 기능을 결합하려는 의도에서 나온 결과물이라 할 수 있다. 오봉병을 배경으로 한 〈고종 어진〉(원광대 소장본)은 초상화의 배경에 병풍을 넣기 시작한 1920년대 이후에 다시 제작된 것으로 보인다.

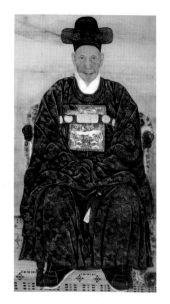

도41.
채용신이 1905년에 그린 〈최익현상〉.
비단에 채색, 51.5×41.5cm,
국립중앙박물관 소장.

　　이것은 고종 양위 이후 채용신 초상화의 방향에서도 확인된다. 채용신의 초상화가로서의 이력은 〈고종 어진〉에서 시작한다. 채용신이 본격적으로 초상화가로 활동한 것은 을사조약 이후 관직을 벗고 전주로 내려간 후였다. 이때부터 제작된 채용신의 초상화는 〈최익현상〉崔益鉉像에서 볼 수 있듯이 시기별로 지물이나 병풍 등이 첨가되는 특징을 보이지만 기본적으로 정면상에 광원을 무시한 사실적 묘사를 하고 있다. 그리고 채용신의 초상화 주문 제작 과정에서 주고받은 편지들을 보면, 유림儒林이나 충효忠孝와 관련된 인물의 초상화를 많이 그렸으며 대부분 유교적 전통을 계승한 사당의 영정용이었다는 것을 알 수 있다.[86] 사실성과 제의적 기능의 결합이라는 측면에서 이러한 초상들은 고종 초상

의 틀에서 벗어나지 않는다. 다시 말해 채용신의 〈고종 어진〉은 이후 유림이나 충효와 관련된 인물의 초상화, 더 나아가서는 일반 상인의 영정용 초상에 이르기까지 동일하게 반복되는 유형화된 초상화의 출발점이 되었다.

서양인들이 그린 고종황제

채용신의 〈고종 어진〉이 전통적 초상화에서 사진으로 교체되는 시대에 사실성과 제의적 기능이 결합되어 나타난 것이라면, 네덜란드계의 미국 화가 휴벗 보스나 프랑스 화가 조제프 드 라 네지에르 같은 서양인들이 제작한 고종의 초상은 전통적인 초상화의 문맥을 따르고 있지 않다. 즉 어진의 제의적 기능이나 전통적 도상 전통, 그와 관련한 의례를 전혀 모르는 서양인이 그린 초상들이다. 그러므로 그 초상들은 매체뿐 아니라 왕을 재현하는 방식도 달랐고 유포 방식도 달랐다. 그러나 이러한 새로운 매체와 기법을 선택한 것은 고종과 그 측근이었다. 따라서 서양인이 그린 고종 초상을 이해하기 위해서는 주문자인 고종의 의도와 전통을 모르는 제작자인 서양인 화가의 시각, 두 측면을 모두 고려해야 한다.

2장에서 보았듯이 고종은 1891년에 처음 서양화의 사실적 기법에 관심을 가지고 서양인에게 초상화를 주문했다. 그러나 당시 새비지 – 랜도어는 고종의 초상을 정식으로 그리지 못하고 사진을 본으로 삼아 그렸다. 이에 비해 휴벗 보스와 조제프 드 라 네지에르는 고종의 초상을 제작하고 그 기록을 남기고 있어, 당시 상황을 좀 더 구체적으로 알 수 있다.

이 세 경우의 공통점은 먼저 고종의 측근들이 화가를 소개했다는 것이

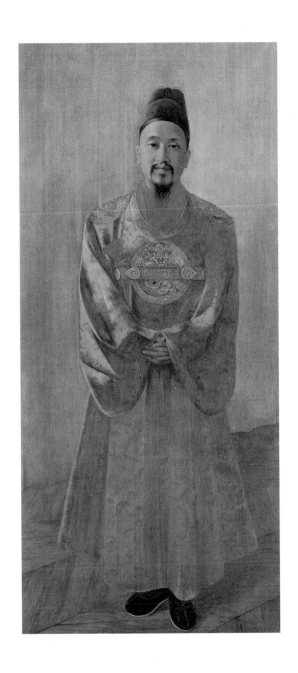

도42. 휴벗 보스가 1899년에 그린 〈고종 초상〉. 유채, 198.9×91.8cm, 개인 소장.

다. 새비지 - 랜도어는 당시 최고의 세도가였던 민영환과 민영준의 소개로 궁궐에 들어갔고, 휴벗 보스는 대한제국기 요직을 두루 거친 실무 관료였던 민상호閔商鎬, 1870~1933의 소개로 들어갔다.[87] 그리고 네지에르는 황실 재정을 담당하던 내장원경內藏院卿이 이용익李容翊, 1854~1907*의 소개를 받았다.[89] 이들은 모두 대한제국기 황제의 근황 세력이라는 공통점이 있다. 민영환은 여흥 민씨 일족으로 1899년 이후 원수부 총장을 역임했으며, 민상호는 민씨 가문의 서자 출신으로 왕실과의 인연으로 발탁되어 친위 세력으로 성장한 인물이다. 대한제국기에 고종은 황제권에 도전할 가능성이 있는 정부 대신들을 견제하기 위해 근황 세력을 적극적으로 활용했다. 고종은 왕실과 사적인 인연으로 맺어진 측근 인물들을 친위 세력으로 육성하였는데, 출신 배경에 상관없이 발탁하는 인사 스타일로 인해 서자나 중인 출신의 개화 관료들이 대거 등장하게 된다.[90] 이들은 먼저 화가에게 자신의 초상화를 그리게 하여 실력을 확인한 뒤 고종에게 소개했다는 점에서 전통적인 어진화사를 선발하는 방식을 취했다.** 즉 서양인들은 서양화를 전혀 모르는 낯선 동양의 궁궐에 우연한 기회에 들어가서 왕을 만난 이야기를 무용담처럼 기록했지만, 실은 고종의 측근들이 어진 도사를 위해 화가를 추천하는 공식적인 절차에 따른 만남이었다.

보스는 인종 연구를 위해 자바, 일본, 중국 등지를 돌며 초상화를 그리던 중 헌트Leigh S. H. Hunt의 안내를 받아 서울에 왔다. 그는 미국 공사관에 머물면서 러시아 공사의 소개를 받아 상층부 관리들의 만찬에 참석하게 되었다. 그리고 그곳에서 만난 민상호의 초상을 그려준 것을 계기로 고종의 어진과 황태자의 예진을 실물 크기의 전신상으로 그리게 되었다. 보스

* 　함경북도 명천의 무반 출신인 이용익은 대한제국기 고종의 최측근으로 1899년부터 궁내부 내장원경으로 취임하여 궁중의 재정을 장악하였고, 1900년 탁지부협판을 시작으로 궁중과 정부를 아울러 최고의 실력자가 되었다. 이용익은 당시 고종의 신임을 받고 내장원경이 되어 광산 채굴권, 인삼 전매 등의 사업을 감독하는 등 황실의 재산을 관리하고 있었는데, 국고로 들어갈 수입까지 황실 재정으로 채워 원성을 샀다. 이 때문에 이용익을 해임하라는 상소가 빗발쳐 결국 해임되었다.[88]

도43. 휴벗 보스의 〈서울 풍경〉. 1898년, 유채, 31×69cm, 국립현대미술관 소장.

의 〈고종 초상〉 제작에 관한 기록은 『고종실록』이나 『승정원일기』 같은 공식 문서에서는 찾아볼 수 없지만, 『황성신문』을 통해 간략한 사실을 확인할 수 있다.

> 월전에 미국 화사 보스 씨가 미 공사관에 왔는데 전하는 말에 의하면 보스는
> 동양 여행을 하면서 여러 가지 풍속을 그려 내년 파리 박람회에 낼 계획이라
> 고 한다. 또 보스가 어진과 예진 양본을 그리고 그 공으로 금전 일만 원을 받
> 아 일전에 떠났다고 한다.[91]

이 기사에서 몇 가지 살펴볼 점이 있다. 먼저 보스가 조선에 체제한 시기다. 이 기사에서 '월전'이 정확히 언제인지 알 수 없으나 보스가 미국 공사관에 머물면서 그린 〈서울 풍경〉이 1898년 작품으로 기록되어 있고, 이

** 일반적으로 어진화사를 선발할 때는 왕의 초상을 직접 그려보게 할 수 없으므로 먼저 대신의 초상화를 왕에게 보이거나 기로소 당상들의 초상화첩을 그리게 해서 선발했다.

기사가 1899년 7월에 실린 것을 보면 보스가 온 시기는 1898년 이후, 1899년 7월 이전일 것이다. 그런데 이 시기는 고종이 정치적 위기를 타개하기 위해 대한국국제 반포를 준비하고 있던 때다. 다시 말해 보스의 〈고종 초상〉은 대한제국기에 가장 먼저 제작된 어진으로, 고종이 황룡포를 입고 황제로 즉위한 후 처음으로 제작된 어진이었다는 점이다.

둘째, 보스가 파리 만국박람회에 출품할 것이라고 언급한 부분이다. 이 무렵 『황성신문』은 파리 만국박람회에 참가하기 위한 일의 진행 상황을 지속적으로 보도하고 있었다.[92] 당시 박람회와 그곳에 출품될 보스의 작품은 서양의 발달된 문명으로 소개되었다. 하지만 파리 만국박람회에 어진과 예진이 출품된다는 것을 당시 사람들이 알고 있었는지는 알 수 없다. 그러나 보스가 1911년 10월 텐 케이트Ten Kate 박사에게 쓴 편지에 따르면, 그는 고종에게 어진을 한 점 더 제작하여 가져가는 것에 대해 허락을 받았다.[93] 그리고 실제로 파리 만국박람회에 고종의 어진이 출품되었다.

셋째, 보스가 어진을 제작하고 받은 1만 원은 당시에도 많은 사람들이 그 액수를 기억할 만큼 화제가 되었다. 가령 황현은 『매천야록』梅泉野錄에서 미국인 화가 보시寶芻가 1899년(광무 3) 6월에 어진과 예진을 그려 올리고 1만 원의 하사금을 받았다고 썼으며, 해방 후 최남선도 『조선상식문답속편』朝鮮常識問答續編에서 그 보수를 정확하게 기록했다. 이는 화제가 될 정도로 큰돈을 어진 제작 사례금으로 지출했다는 얘기다.[94] 당시 농상공부가 박람회 참가 물품비 5,000원, 한국관 건축 비용 1만 6,000원을 지출한 것과 비교해보면 1만 원이 얼마나 큰돈이었는지를 알 수 있다.[95]

이런 사실을 보면 고종의 유화 초상을 우연히 조선에 들렀던 서양화가

도44. 립카르트, 〈니콜라이 2세의 초상〉,
캔버스에 유채, 166×160cm.

가 그린 최초의 유화, 또는 근대기 서양화의 직접적인 수용의 첫 번째 사례 정도로 여기는 것은 지나치게 단순한 평가다. 당시 나라가 안팎으로 어려운 상황에서 고종은 왜 그렇게 많은 대가를 지불하면서까지 자신의 유화 초상화를 그리게 한 것일까? 이 유화 초상화 역시 전통적 어진의 기능, 즉 진전에 깊이 봉안하여 제의적 기능을 염두에 두고 제작된 것일까? 아니면 새로운 기능을 위해 만든 것일까?

　고종이 유화 초상화를 주문한 것은 기본적으로 고종 자신이 사진이나 서양화의 사실적 재현 방식에 대해 개방적인 생각을 가졌기 때문일 것이다. 그러나 고종에게 서양인 화가를 소개한 민영환이나 민상호는 황제의 유화 초상화의 필요성을 인식하고 있었다고 할 수 있다. 가령 민영환은 1896년 러시아의 마지막 황제인 니콜라이 2세^{1868~1918}의 대관식에 참석

했을 때 궁궐에 진열된 역대 황제들의 유화 초상을 보았으며, 1897년 영국 빅토리아 여왕 즉위 60년 축하식에 참석하기 위해 유럽에 갔을 때도 황제의 동상, 수정궁에 진열된 황제의 초상과 각종 인종들의 형상, 궁궐의 네 벽을 가득 채운 역대 황제의 초상, 나폴레옹 초상 등을 보고 "완연히 살아 있는 것 같은 이 상들이 후대에 장려하는 뜻을 보여주는 것"이라고 했다.[96] 유럽에서 돌아온 후 민영환은 1899년부터 1902년까지 네 차례의 공식적인 어진 제작에 모두 제조로 참여하여, 누구보다도 고종의 초상에 관여한 인물이었다.

민영환의 두 번째 유럽 여행에는 민상호도 참사관으로 동행했다. 민상호는 미국 워싱턴 유학생 출신의 정동파 계열 인물로, 1895년 춘생문 사건*에 연루되었으나 왕의 신임을 받은 덕분에 만국우편연합의 우체합동위원 등 고종의 대외정책을 뒷받침한 실무 관료였으며, 보스가 고종의 초상을 그릴 때에는 외부협판을 지내고 있었다. 1898년 황제의 고문관으로 초빙되어 온 미국 공사관 서기관 윌리엄 프랭클린 샌즈William Franklin Sands(1898~1910 체재)의 기억에 따르면, "민상호, 민영환은 해외생활을 많이 하여 조선에서 가장 큰 영향력을 행사하고 있는 양반이며, 특히 민상호는 귀족정치론을 주장하는 전형적인 조선 사람으로 섬세하고 독수리 같은 모습을 보스가 그렸다."[97] 이러한 측면에서 보면 고종의 유화 초상은 당시 서양 제국과의 외교 업무를 실질적으로 담당했던 민씨 가문 관료들의 경험, 즉 황제의 유화 초상에 대한 경험과 살아 있는 것처럼 사실적인 초상이 왕의 정통성을 후대에 장려한다는 인식을 바탕으로 진행된 일이라 할 수 있다.

고종이 어떤 의도에서 보스에게 유화를 주문했는지, 그리고 그 그림

* 1895년 10월 11일 일본군이 경복궁을 포위하자 고종을 외국 공사관으로 탈출시키기 위해 경복궁 춘생문으로 잠입했다가 발각된 사건이다. 이 사건에 개입한 정동파는 1892년에 결성된 서울 주재 외국 공사와 영사들의 모임인 정동구락부에 드나들었던 친미계 개명관료와 미국 유학생 출신을 지칭한다.

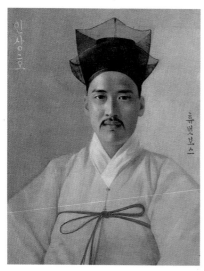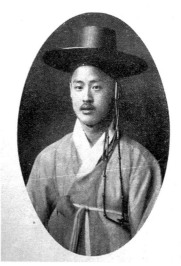

도45 도46

도45~46. 휴벗 보스가 그린 〈민상호〉(1898, 유채, 국립현대미술관 소장)와 민상호의 모습을 확인할 수 있는
사진(1911년 출간된『일본의 조선』에 수록).

을 어떻게 활용했는지에 대해서는 기록이 없기 때문에 구체적인 정황을
알기 어렵다. 그러나 보스가 미국 공사관에 머물고 있을 때인 6월, 독일의
하인리히 왕자를 보스의 임시 스튜디오였던 미국 공사관의 작업실로 데리
고 간 것에서 알 수 있듯이, 고종의 유화 초상은 조선이 파리 만국박람회
에 참가하고 만국우편연합에 가입하는 것과 마찬가지로 제국의 면모에 합
당한 문명화의 징표로 활용되었다.** 한편 고종은 보스에게 자신의 초상을
한 점 더 그려 궁 밖으로 가지고 나가는 것을 허락했다. 어진이 완성되면
초본과 문제가 있는 구본을 세초, 즉 태워서 땅에 묻는 것이 관례였음에도
유출을 허락한 것은 고종이 제국의 면모를 갖추기 위해 전통적 어진의 기

** 1899년 6월 하인리히가 조선에 왔을 때 고종은 민영환과 민상호에게 의전을 갖추어 영접할 것을 명했다. 하인리히
는 보스의 작업실에 들러 고종의 초상을 그리는 것을 지켜보았으며, 자신의 초상화도 그리게 했다. 그리고 귀국 후 독일 영
사를 통해 자신의 초상 사진 두 점을 고종에게 전달했다.[98]

능과 관례를 필요에 따라 바꾸기도 했다는 것을 보여준다.

보스의 〈고종 초상〉은 황룡포를 입은 고종황제를 재현한 첫 작품이었다. 그러나 어진의 전통을 모르는 외국인이 그린 고종의 초상은 계단에 서 있는 황제, 즉 현실 공간 속에 존재하는 인물로서의 고종이다. 보스의 시선에서 볼 때 고종의 초상은 황제의 초상이기 전에 조선인의 표준형이었다.

보스는 1887년 런던에 있을 때 상류층 인사들의 초상화를 전담할 정도로 유명한 초상화가였다. 그가 인종학에 관심을 가진 것은 1893년 시카고 만국박람회에 참석하면서부터였다. 19세기 후반 만국박람회는 제국의 발달한 물질문명을 전시하는 공간이기도 했지만, 식민지 종족들의 문화를 대중의 구경거리로 만든 공간이기도 했다.[99] 네덜란드 왕실 커미셔너로 박람회에 참석했던 보스는 인종 연구를 위해 표준형 도상을 만들 필요성을 느꼈다. 그는 미국으로 귀화한 후 일본, 인도네시아, 자바, 중국 등을 방문하여 여러 인종의 표준형을 기록하는 작업을 했다. 그러던 중 조선을 방문하여 고종과 민상호의 초상을 그렸다.

그는 자신이 그린 초상화들을 1900년 6월 파리 만국박람회에 출품했다.[100] 그리고 그해 12월 워싱턴의 코코란 갤러리Corcoran's Gallery(현재 스미스소니언 박물관 소속), 1902년 뉴욕 유니언리그 클럽The Union League Club에서 전시한 것을 『인종의 여러 유형들』Types of Various Races(1902)이라는 제목의 카탈로그로 출판했다.[101] 고종과 민상호의 초상은 하와이, 자바, 인도, 중국, 티베트, 일본의 인종들과 함께 다양한 종족의 표본이자 참고자료로 카탈로그에 실렸다. 보스의 카탈로그에 실린 인종 초상은 총 32점으로 하와이 소년·소녀, 자바 추장의 아들과 딸, 인도 종족, 중국의 리훙장李鴻章, 경친왕

도47

도48

도49

도47~49. 1900년에 열린 파리 만국박람회의 한국관 포스터 및 관련 자료.

慶親王을 비롯한 상류층 인물과 왕족, 조선의 고종과 민상호, 티베트 고승, 북아메리카 인디언 추장 등을 그린 것이다. 추장이나 왕족이 있기는 하나 황제는 고종이 유일하다. 보스는 1905년에 서태후의 초상을 그리기도 했다.[102]

도50. 휴벗 보스 〈고종 초상〉 부분.

보스의 〈고종 초상〉은 인종의 표준형을 사실적으로 묘사했다는 점에서 카탈로그에 실린 다른 그림들과 동일한 특징을 가지고 있다. 가령 중국의 황족을 그린 〈경친왕〉(1900)이나 자바의 공주를 그린 〈자바 공주〉(1900)는 가급적 배경 없이 중성적인 공간에서 골상의 특징이 잘 드러나도록 재현되어 있으며, 인물의 신분이나 사회적 정체성을 알려주는 배경이나 지물은 생략되어 있다. 그들은 복식과 골상만으로 구별된다. 보스가 민상호의 초상에 대해 가장 순수한 조선인의 혈통이라고 설명했듯이, 그가 주로 왕족이나 귀족을 그린 것은 이들에게서 기록해야 할 순수한 혈통을 찾았기 때문이다.

보스의 〈고종 초상〉을 다시 보면, 황룡포의 중앙 보補*에 태극문이 그려져 있다. 원래 익선관, 곤룡포는 왕의 일상복인데 황제로 등극하면서 익선관은 재료가 검은색 견직물烏紗에서 자주색 견紫紗으로, 곤룡포는 붉은색에서 황제의 색인 황색으로 바뀌었다. 또한 가슴 앞과 오른쪽 어깨에 부착된 오조원룡보五爪圓龍補**에는 붉은색 태양 무늬日紋를 넣고 등 뒤와 왼쪽 어깨에 부착된 오조원룡보에는 흰색 달 무늬月紋를 추가했다. 이처럼 오조원룡보에 추가된 일월문日月紋은 황제를 상징한다.[103] 그런데 보스의 〈고종 초상〉에는 황제를 상징하는 붉은 태양 대신에 대한제국의 국기를 상징하는 태극문양이 그려져 있다. 이것이 단순히 보스의 착오였는지, 고종의 주문이었는지는 알 수 없다. 그러나 이 작품이 파리 만국박람회에 출품되었을 때 태극문 자체가 대한제국을 지시하는 역할을 했으리라는 것을 알 수

* 　보 또는 보자補字라고도 하며, 흉배胸背라고도 부른다.

　** 　다섯 개의 발톱을 가진 용을 수놓은 둥근 보. 가슴과 어깨 부위에 부착했다.

휴벗 보스가 그린 〈고종의 초상〉은 황제의 초상이기 전에 조선인의 표준형을 그린 것이이었다. 보스는 일본·인도네시아·자바·중국 등을 방문하며 다양한 인종의 초상을 기록했고, 〈고종의 초상〉 역시 그런 작업의 하나였다. 그가 1902년에 출간한 『인종의 여러 유형들』이라는 카탈로그에는 고종과 민상호를 비롯하여 하와이, 자바, 인도, 중국, 티베트, 일본 등 다양한 종족의 표본이 실려 있다.

도51 도52

도51. 휴벗 보스의 『인종의 여러 유형들』에 실린 고종.
도52~54. 함께 실린 자바 공주, 중국의 〈경친왕〉, 인도네시아 소녀.

도53 도54

있다. 고종의 유화 초상은 고종의 입장에서는 황제를 중심으로 근대국가를 지향하는 의도를 담고 있다면, 그것을 제작하고 바라보는 관객, 즉 서양인들에게는 소멸되기 전에 기록해야 할 종족의 표본이었다.

보스의 작품이 고종이 황제로 등극한 후에 제작된 첫 번째 초상이라면 프랑스 여행가이자 화가인 조주르 드 라 네지에르의 〈조용한 아침의 나라 군주의 공식 초상〉Le Souverain du pays du 'Matin Calme' (Portrait officiel)은 고종 초상이 가장 활발하게 제작되었던 1902년에 그려진 것이다. 이 작품은 네지에르가 시베리아, 중국, 한국, 일본 등을 차례로 여행하면서 스케치한 각국의 풍물을 모아 출간한 여행기 『극동의 이미지: 시베리아, 중국, 조선, 일본』L'extrême-Orient en Images: Siberie, Chine, Coree, Japon (1903)에 실려 있다.[104] 네지에르는 삽화와 함께 이 작품을 그리게 된 경위를 설명했는데, 이는 고종이 1902년 무렵 외국인 앞에서 자신을 어떻게 이미지화했는지를 보여주는 드문 예다.

앞서 언급했듯이 네지에르는 1902년에 이용익의 소개로 궁궐에 들어가서 고종의 초상화를 그렸다. 하지만 낮에 자고 밤에 집무를 보던 고종의 습관 때문에 저녁 6시까지 기다려야 했다. 고종을 만난 많은 외국인들이 술회하듯이, 고종은 동양의 화려한 황제의 모습이 아니라 대신들과 구별되지 않는 평범한 차림으로 네지에르를 맞이했다. 네지에르가 고종과 세자, 영친왕의 얼굴을 간단히 스케치하자 고종은 잠시 들어가서 익선관과 황룡포 차림으로 갈아입고 나와 황금 옥좌에 앉아 포즈를 취했다. 네지에르는 고종이 황금색 옥좌에 앉았을 때 뒤의 병풍에는 산과 숲, 강, 바다 위에 노란 달과 태양이 어우러져 장관을 이루었다고 썼다.[105]

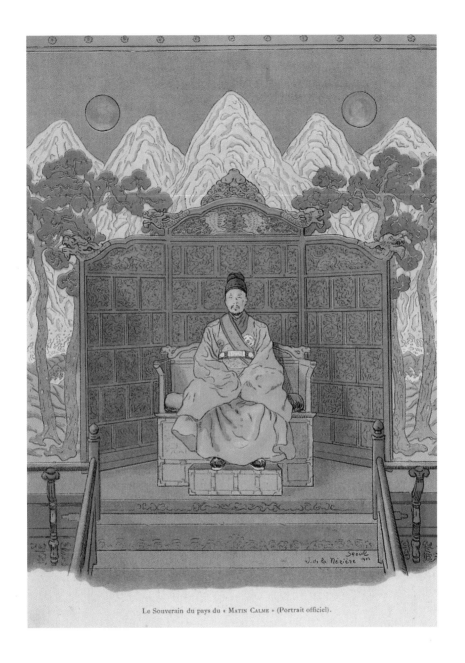

Le Souverain du pays du « MATIN CALME » (Portrait officiel).

도55. 1903년에 출간된 『극동의 이미지』에 수록된 조제프 드 라 네지에르의 〈조용한 아침의 나라 군주의 공식 초상〉 삽화.

그의 책에 실린 〈조용한 아침의 나라 군주의 공식 초상〉은 이때 그린 그림을 본으로 한 삽화이며, 황색과 주홍색을 주조로 하여 오봉병과 옥좌로부터 받은 느낌을 표현하고 있다. 이와 관련하여 보아야 할 흥미로운 자료가 프랑스 화보 잡지인 『라 비 일뤼스트레』*La Vie Illustrée*(1904년 1월 24일) 표지화다. 이 표지화는 네지에르의 삽화와 거의 유사한 고종의 초상화로 하단에 '한국의 황제 이희의 공식 초상'이라는 문구와 함께 네지에르가 그린 것임을 밝혀두고 있다. 이 초상화는 1907년 7월 27일 『일러스트레이티드 런던 뉴스』에도 고종 양위 기사와 함께 실렸는데, 프랑스 작가의 작품을 헤밀튼이 촬영한 것이라는 설명이 달려 있다. 헤밀튼의 사진은 그림을 촬영한 것이라기보다는 직접 고종을 촬영한 것처럼 보일 정도로 사실적이다. 그러나 자세히 보면 어탑御榻*의 계단 상단 좌우의 봉우리나 오봉병과 옥좌가 만나는 부분에서 윤곽선이 불분명한 붓질의 흔적이 드러나 네지에르가 그린 그림을 촬영한 사진이라는 것을 알 수 있다. 아쉽게도 현재 이 그림의 행방은 알 길이 없다.

한편 네지에르가 고종의 용안을 스케치하는 작업을 마치자 고종이 정복을 갖추어 입고 다시 나와 용상에 올라 오봉병을 배경으로 앉은 모습을 그리게 했다는 대목에 주목할 필요가 있다. 네지에르는 오봉병을 해와 달과 산이 어우러져 장관을 이루었다고 했으며, 실제로 그의 삽화는 밝은 황색과 주황색을 주조로 하여 그 느낌을 전달하고 있다. 대한제국기에 이처럼 오봉병을 배경으로 옥좌에 앉은 고종을 그린 작품은 이것이 유일하다.

고종이 외국인 앞에서 옥좌에 앉아 포즈를 취하고 그것을 그리게 한 것의 의미를 파악하려면 먼저 고종이 앉은 이 공간이 어디였는지를 알아

218　　　*　등받이가 없는 왕의 의자.

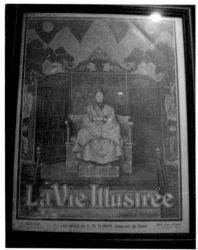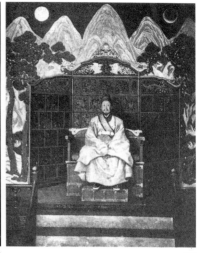

도56 　　　　　　　　　　　　　　　　　　　　　　　　　　도57

도56~57. 1904년 1월 24일자 『라 비 일뤼스트레』에 실린 〈한국의 황제 이휘의 공식 초상〉(왼쪽)과 1907년 7월 27일자 『일러스트레이티드 런던 뉴스』에 실린 고종의 초상화(오른쪽).

볼 필요가 있다. 이 공간은 당시 완공된 경운궁 중화전이다. 을미사변 때 러시아 공사관으로 피신했던 고종이 1897년 경운궁으로 돌아와서 대한제국을 선포한 뒤로 경운궁은 정궁正宮이 되었다. 그런데 당시 경운궁에는 궁궐의 중심인 정전正殿이 없어서 즉조당을 임시로 사용하고 있었다. 즉조당은 천장이 낮고 좁아 매우 불편했으며, 오봉병과 옥좌 같은 상징물을 설치할 공간조차 없었다. 고종은 경복궁 근정전勤政殿, 창덕궁 인정전仁政殿과 견줄 만한 정전으로 중화전을 신축하여 황제의 권위와 국력을 과시하려고 했다. 고종은 중화전 공사에 큰 관심을 가졌다. 1902년 즉위 40주년 기념식을 앞두고 있었기 때문에 다른 관청 공사와 사사로운 공사를 모두 중단

도58~59.
1902년 영건된 중화전과
당가, 『중화전영건도감의궤』
도60~61.
1904년 화재로 다시
단층으로 지은 중화전과
중화전 안에 설치된 곡병,
『중화전중건도감의궤』

시키고 일체의 건축 기술자들을 중화전영건도감中和殿營建都監에 넘기도록
할 정도였다. 이러한 고종의 관심 속에서 1902년 9월과 10월 사이에 중화
전에 당가唐家와 어탑, 옥좌玉座가 입배入排되었다.[106] 고종이 경운궁에 머물
고 있던 시기에 네지에르가 조선에 왔으므로, 고종은 이제 막 완성된 중화전
의 옥좌에 앉아서 포즈를 취했을 것이다. 네지에르는 그 모습을 그대로 묘사
했거나 사진으로 촬영했을 것이다.

　　네지에르가 그린 삽화는 어느 외국인이 현실의 공간 속에 앉아 있는
고종을 보이는 그대로 그린 것이다. 그러나 이 공간은 황제를 상징하는 공

간이기도 하다. 일월오봉병日月五峰屏,
일월병풍日月屏風 또는 오봉산병五峰山
屏이라고도 불리는 오봉병은 왕과 동
일시되는 상징적 기능과 아울러 왕을
보호하는 실질적 기능을 했다.[107] 즉
오봉병은 정전이나 편전 등의 공식적
인 공간뿐 아니라 궁궐 내의 야외나
궁궐 밖으로 행차하는 경우에도 왕이
머무는 임시 어차御次에 반드시 설치
되었다. 전주 경기전에 봉안된 〈태조
어진〉 뒤에 놓인 오봉병에서 알 수 있
듯이, 오봉병은 왕의 사후 어진이 봉

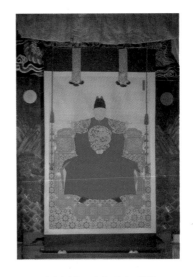

도62. 경기전 〈태조 어진〉 뒤의 오봉병.

안된 진전이나, 어진을 모사하기 위해 임시로 다른 곳에 옮겨놓을 때에도
설치되어 왕의 존재를 상징하는 기능을 했다. 다시 말해 오봉병은 왕의 생
사와 상관없이 왕이 임하는 곳은 어디든지 설치되는 것이 원칙이었다. 특
히 궁궐 정전에 설치되는 오봉병은 당가*와 어탑**, 용상, 곡병曲屏*** 과 하
나의 세트를 이루어 왕의 권위를 드러내는 시각적 역할을 했다.[108]

따라서 네지에르가 고종을 그릴 때 본 풍경, 즉 다섯 개의 봉우리, 해
와 달, 소나무, 폭포, 물결, 바위 등이 좌우 대칭으로 구성된 평면적 도상
과, 강한 원색의 병풍을 배경으로 중화전 용상에 황색 용포를 입고 앉은 왕
의 모습은 그 자체가 화려한 이국적 황제의 이미지였다고 할 수 있다.

그런데 대한제국기에 황제의 상징물로 활용된 것은 비단 오봉병풍만

* 　정전의 어좌 위에 설치하는 집 모형의 닫집. 북쪽에서 남향으로 앉은 위치에 설치되어 왕의 권위를 상징한다. 당가
사방에 계단이 설치되며 어탑, 어좌, 곡병, 일월오봉병 등이 배치된다.
**　왕이 정무를 볼 때 앉는 평상.
*** 어좌 뒤쪽을 세 방향으로 에워싼 나무 가리개. 왕을 상징하는 화려한 용 문양이나 모란 문양이 조각되었다.

도63.
정전의 옥좌를 촬영한 사진은 관광 상품으로 판매되기도 했는데, 외국에서는 이러한 공간이 황제의 상징으로 소개되곤 했다. 1905년에 출간된 이사벨라 버드 비숍의 『조선과 그 이웃나라들』.

이 아니었다. 황제가 입는 황룡포에도 앞뒤 흉배에 해와 달을 상징하는 일월문이 추가되어 황제를 상징했으며, 1902년 송광사에 영건된 고종과 명성황후의 원당 벽화에도 일월문이 황제의 상징으로 크게 그려졌다.[109] 이뿐만 아니라 오봉병을 배경으로 한 정전의 옥좌를 촬영한 사진은 관광 상품으로도 판매되었기 때문에 외국에서는 오봉병이 황제의 상징으로 소개되곤 했다. 이처럼 오봉병이 있는 공간은 현실의 공간임과 동시에 상징적인 공간이었다.

네지에르의 삽화와 사진을 자세히 보면 황제를 상징하는 것은 비단 오봉병에 그치지 않는다는 것을 알 수 있다. 고종은 여기서도 황룡포를 걸치고 그 위에 금척대수정장과 금척부장*을 패용하고 있다. 태조가 왕이 되기 전에 꿈에서 금척을 얻었는데 이로부터 나라를 세워 왕통을 전하게 되었으므로 금척은 천하를 다스린다는 뜻이다.[110] 그러므로 새로 지은 경운궁 중화전과 그 안에 놓인 황금빛 옥좌와 오봉병, 그리고 황제의 상징인 황룡

* 　대훈위금척대수장大勳位金尺大綬章은 대한제국기 최고등급의 훈장으로 1900년 훈장조례勳章條例가 반포되면서 제정되었다. 훈장의 명칭에 있는 금척은 조선을 건국한 태조 이성계가 왕위에 오르기 전에 꿈에서 얻은 금척金尺에서 유래한 것으로 천하를 다스린다는 뜻이다. 기본적으로 황실에서만 패용하나, 황족과 문무관 중에서 대훈위서성대수장을 받은 사람이 특별한 훈공이 있을 때 황제의 특지特旨로 수여되기도 했다. 대훈위금척대수장은 정장正章과 부장副章으로 구성된다. 정장은 태극을 중심으로 십자형의 금척과 백색 광선이 뻗어나오는 형태이며, 부장은 정장과 비슷하나 크기가 조금 더 작다. 대훈위금척대수장을 착용할 때는 가장자리에 홍색 선이 둘러진 황색의 대수大綬를 오른쪽 어깨에서 왼쪽 옆구리로 두른 후 끝부분에 오얏꽃을 접어달고 그 밑에 정장을 달며, 부장은 왼쪽 가슴에 단다.

포와 금척훈장으로 구성된 이 삽화는 고종이 하늘로부터 부여받은 황제의 정통성을 적극적으로 드러내고 있음을 보여준다. 동시에 전통 복식 위에 걸친 대수정장과 훈장은 대한제국이 단순히 과거의 황제국이 아니라 국제적 질서에 편입하는 근대의 황제국임을 드러낸다. 따라서 이 삽화는 고종이 네지에르라는 외국인 앞에서 자신이 조선 왕조 500년의 정통을 이은 전제군주이자 근대 자주독립국의 군주임을 다분히 의도적으로 보여주는 것이라 할 수 있다.

이것은 고종의 초상이 일본 천황의 초상화와 다른 점이다. 일본에서는 천황이 공식 초상의 제작과 배포에 적극적으로 개입하지 않았다. 일본 천황은 사진 촬영을 좋아하지 않았으며, 서양식 복식 개정에도 부정적이었다. 1888년 이토 히로부미는 1873년에 제작된 〈메이지 천황 초상〉明治天皇肖像이 의자에 기댄 자세라 외교적 교환물로 사용하기에 위엄이 없어 보이므로 다시 제작해야 한다고 했다. 그러나 천황은 사진 촬영을 좋아하지 않았다. 그래서 자구책으로 화폐 도안을 위해 일본에 와 있던 이탈리아 화가 에두아르도 키소네Eduardo Chiossone, 1832~1898**에게 그림을 부탁했다. 그렇게 다시 그려진 〈메이지 천황 어진영〉은 1873년에 그려진 〈메이지 천황 초상〉과 마찬가지로 테이블 옆에 군복 차림으로 앉아 있으나 좀 더 권위와 위엄을 가진 군주의 모습이다. 즉 한 손은 칼, 한 손은 탁자에 두고 화면 프레임에 바짝 다가선 채 허리를 곧추세운 긴장된 자세로 당당히 앉아 있는 이상적인 천황상이다. 여기에는 감춰진 사연이 있다. 앞서 말한 대로 사진 촬영을 좋아하지 않은 천황 대신 키소네 본인이 천황의 복장을 하고 앉아 사진을 찍은 뒤 그 사진에 천황의 얼굴을 합성하여 마치 사진처럼 보이게

** 1832년 이탈리아 출생으로 제노바 미술 아카데미를 나왔다. 1875년 일본의 대장성 지폐료紙幣寮의 초빙으로 일본에 들어와 지폐 원판인쇄, 조각, 의장을 담당했다.[111]

적극적으로 사진 촬영에 임했던 고종에 비해 일본의
메이지 천황은 사진 촬영을 좋아하지 않았다.
1873년에 제작된 메이지 천황의 사진이 외교적으로
적합하지 않다고 판단한 이토 히로부미는 서양인
화가의 몸에 메이지 천황의 얼굴을 그려 합성한 뒤
메이지 천황의 이미지로 활용했다. 이렇게 완성한
'서양인의 신체를 가진 천황'은 문명화된 일본의
표상이 되었다. 천황의 초상을 국민의 숭배물로 만든
것은 천황 자신이 아닌 메이지 정부였다.

도64. 1873년 촬영한 〈메이지 천황 초상〉.
도65. 일본 천황의 복장으로 사진을 찍은 에두아르도
키소네.
도66. 1888년 서양인의 몸에 천황의 얼굴을 합성하여
에두아르도 키소네가 콘테로 그린 것을 마루키 리요가
촬영한 〈메이지 천황 어진영〉.

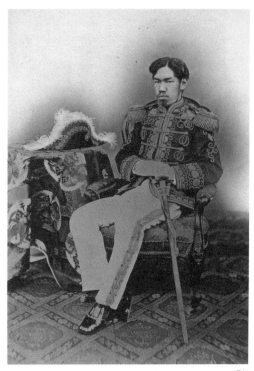

도64

도65

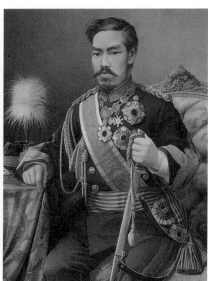

도66

하기 위해 검은 콘테로 그린 후 그것을 다시 마루키 리요가 촬영한 것이다. 메이지 천황의 어진영은 이렇게 몸은 서양인의 것, 얼굴은 천황의 것으로 탄생한 셈이다.

키소네의 신체와 천황의 얼굴을 합성하여 만든 '서양인의 신체를 가진 천황'의 모습은 당시 일본이 추구하던 문명국으로서의 일본, 이상적 남성상으로서의 천황을 표상한다. 이렇게 만들어진 천황의 이미지는 이상적인 남성상이자 문명화된 일본의 표상으로 유포됨으로써 국민 통합의 상징적 존재가 되었다. 이렇듯 천황의 초상을 국민의 숭배물로 만든 것은 천황 자신이 아니라 메이지 정부였다.

반면 고종은 어진 제작에 직접 개입했으며, 적극적으로 카메라 앞에, 때로는 서양인 화가 앞에 섰다. 일본 천황의 초상이 4분의 3면상인 서양 초상화의 전통을 채택함으로써 문명·남성성·근대국가의 상징으로 이상화하고자 했다면, 고종의 초상은 정면상과 왕의 상징물들을 통해 전통적 황제상을 더욱 강화했다. 즉 고종은 서양식 황제 복장을 하고 칼을 찬 일본 천황과는 반대로 전통적인 상징들을 화면 안으로 끌어들여 한층 강력해진 화려한 황제의 모습을 보여주었다.

보스의 〈고종 초상〉과 마찬가지로 네지에르의 고종 초상도 어디에 봉안되었는지, 아니면 다른 용도로 활용되었는지 알 수 없다. 그러나 1907년 7월 2일자 『일러스트레이티드 런던 뉴스』[3장 도 28]는 고종이 외국인에게 주문하여 제작한 황제의 초상이 어떤 문맥에서 읽혔는지를 잘 보여준다. '한국의 말기 황제 양위'라는 제목의 이 기사는 고종의 양위 소식을 전하고 있다. 기사 왼쪽 상단에 1894년 일본 『풍속화보』에 실렸던 고종과 명성황

후의 이미지가, 오른쪽 상단에 네지에르의 작품이 실려 있어 일본 공사가 조선의 왕과 왕비에게 보호를 알리고 있으며 이때부터 조선의 종말이 시작되었음을 보여준다.

보스의 초상이 그려진 지 몇 달 후인 1899년 10월 19일, 영국의 대중 잡지 『베니티 페어』*Vanity Fair*에 실린 고종의 캐리커처는 황금색 황제복을 입고 대한국국제를 선포한 고종이 그들의 눈에 어떻게 비쳤는지를 여실히 보여준다. '대한황제'大韓皇帝라는 글자 아래 황룡포를 입고 얼굴을 찌푸린 채 서 있는 고종은 뒤의 격자형 벽과 테이블 사이에 낀 것처럼 보인다.

고종은 1899년 대한국국제를 반포하고 정국 운영을 주도하려 했던 시기부터 러일전쟁 발발 시기까지 황실과 황제의 위상을 높이기 위해 한편에서는 과거의 어진 전통을 강화하고 다른 한편에서는 서양인들에게 여러 매체를 통해 자신을 재현하도록 했다. 이 시기 국가가 주도하여 제작한 태조를 비롯한 7조의 영정 제작과 진전의 정비, 경운궁 건립, 각종 기념식과 연회 행사, 채용신과 휴벗 보스, 조제프 드 라 네지에르 등에게 초상 제작을 주문한 것은 황제권 강화라는 맥락에서 동시 다발적으로 이루어진 일이었다. 그러나 이 과정에서 고종이 황제로서 자신을 백성들 앞에 가시화한 방법은 전통적인 방법이었다. 즉 왕의 초상은 빈번히 제작되었으나 그것을 드러내는 방식은 여전히 태조와의 역사적 관계성을 상기시키는 지역, 그 속에 세워지는 궁궐이나 진전 또는 묘, 그곳으로 향한 행렬을 통해 상징적으로 암시되는 방식이었다. 그리고 초상화는 그 매체가 무엇이었든 여전히 제의 공간 속에 봉안되었다. 물론 이 과정에서 고종의 사진이 상품화되었지만 고종은 그것을 규제하고, 황제로서의 아우라를 지키려고 했

고종은 황제의 위상을 높이기 위해 어진의 전통을 강화하고, 서양인에게 자신을 재현하도록 허락하면서 대한제국 황제의 건재함을 알리려 애썼다. 그러나 그런 고종의 뜻과 달리 서양인들의 눈에 그가 어떻게 비쳤는지를 이 그림은 여실히 보여주고 있다.

도67. 1899년 10월 19일자 영국 잡지 『베니티 페어』에 실린 고종의 캐리커처. 빈센트 브룩스의 그림이다.

다. 사진은 단지 초상화를 대체하는 기능으로 활용되었다. 유화의 경우에도 근대국가의 황제상을 표상하기도 전에, 그리고 새로운 재현 기술로서 소개되기도 전에 경운궁 화재로 소실되었으며 제도적 차원에서 도입되는 새로운 기술로 확산되지 못했다.

고종의 초상을 통해 보는 대한제국기는 전통이 더욱 강화된 시기이며, 여전히 그 전통이 미술 문화의 주류를 이루었던 시기다. 그리고 유화나 사진 같은 매체는 오래된 시각 문화를 전통으로 만들면서 새롭게 등장한 근대의 문화가 아니라, 전통적인 시각 문화와 동일한 목적을 위해 활용된, 새로운 시각매체였다고 할 수 있다.

V
일본으로 넘어간 이미지 권력

고종의 황제권 강화 사업은 실패했다. 러일전쟁에서 승리한 이후 일본은
노골적으로 조선에 개입했다. 고종은 황제권을 순종에게 양위했다. 순종
은 이름뿐인 황제였다. 일본은 대한제국의 조직과 황실의 재산과 규모를
정리, 축소했다. 왕권의 정통성을 상징하는 어진들과 진전들은 정리하
고, 고종의 사진을 대신하여 순종의 초상 사진은 각 지역의 관청과 학교
에 공식적인 절차를 거쳐 배포했다. 왕의 초상은 일본이 주도하는 정치
적 공간 속에서 그들에 의해 재현되고 유포되었다. 고종은 재현의 주체
가 되려 했으나 이제 그는 일본에 의해 선전용 이미지로 전락했다.
아울러 사진은 이제 문명의 표상으로, 욕망을 부추기는 소비상품으로,
배치와 구도에서 의도를 담아내는 도구로 활용되었다.

순종의 즉위,
어진 전통의 축소

1907년 8월 27일(양력) 경운궁의 양관洋館 중 하나인 돈덕전惇德殿에서 즉위
식을 거행한 순종은 11월 13일 창덕궁으로 이어했다. 이때부터 경운궁은
고종의 궁호宮號인 덕수궁德壽宮으로 불렸으며 외국 공사를 접견하던 준명
당浚明堂은 덕혜옹주의 유치원이 되었고(1916), 고종은 1919년에 승하할 때
까지 함녕전을 떠나지 않았다. 신문에는 '태황제' 대신 '덕수궁'이라는 이
름으로 고종의 최근 동정이나 일상이 보도되곤 했다. 황제의 상징적 공간
이 경운궁에서 다시 창덕궁으로 옮겨지자 경운궁은 지나간 과거의 공간으
로 자리매김되었다. 이 과정에서 진전의 통폐합이 이루어졌다.

1907년부터 탁지부度支部가 제실재산帝室財産 정리에 들어가면서 관방의
특권이 폐지되고 궁장토宮莊土*는 임시재산정리국臨時財産整理局의 관리를 받
게 되었다. 이 과정에서 전국에 산재한 진전의 통폐합이 이루어졌다. 1908

* 조선 시대 왕실의 일부인 궁실과 왕실에서 분가한 궁가에 나누어주던 논과 밭.

년부터 1921년까지 창덕궁 선원전이 새로 영건되어 축소 통폐합되는 과정을 정리해보면 232쪽의 표와 같다.[1]

가장 먼저 이안된 것은 1902년에 제작된 고종과 순종의 어진이었다. 러일전쟁 와중에 평양의 풍경궁 태극전과 중화전에 모셨던 어진과 예진은 1908년 덕수궁 정관헌에 봉안하기로 결정되었다.[2] 고종과 순종이 50여 차례나 시좌했던 그 공간에 봉안된 것이다. 이때 정관헌에 봉안된 고종과 순종의 익선관본 어진은 1912년에 중화전으로 옮겨졌다가 1921년에 새로 지은 창덕궁 선원전 제11실에 다른 어진들과 합설合設되었다.[3]

고종의 어진 이외에 열성조 진전들의 정리 상황을 보면, 우선 1908년 2월 경복궁 선원전이 훼철되어 안동별궁安東別宮으로 옮기기로 했다.[4] 경복궁 선원전 정리와 함께 7월 초부터 지방의 진전들을 정리하기 시작했는데, 처음에는 각 지방의 진전들을 영희전으로 통합하고 각전들은 폐지하기로 했다가 7월 23일에 개정된 제사제도가 칙령으로 반포됨에 따라 영희전까지 폐지되고 영희전과 함께 목청전, 화녕전, 냉천전, 평락전, 성일헌, 천한전의 어진들을 모두 선원전으로 이안하기로 했다. 그리고 냉천전 외의 옛 전각들은 모두 국유화했다.[5] 이때부터 어진 이안 작업이 시작되었다. 우선 덕수궁 선원전으로 어진들을 옮기기 위해 전각을 신축했고, 11월 26일에경 각 궁에 봉안되었던 위패는 모두 육상궁으로, 어진은 선원전으로 이안하는 일을 마쳤다.[6] 마지막으로 한국강제병합 직전인 1910년 6월 기로소에 봉안되었던 어진과 어필첩御筆帖 및 제반 물품들도 덕수궁으로 이안했다.[7] 이로써 대한제국기에 태조의 영정을 모셔 7실이 되었던 선원전은 10실로 확장되었다.[**][8]

** 덕수궁 선원전에는 제1실 태조, 제2실 세조, 제3실 원종, 제4실 숙종, 제5실 영조, 제6실 정조, 제7실 순조, 제8실 문조, 제9실 헌종, 제10실 철종의 어진이 봉안되었다.

시기	내용	비고
1908년 2월	경복궁 선원전을 안동별궁으로 옮기기로 결정	
4월	평양 풍경궁, 중화전의 고종 어진과 순종 예진을 덕수궁 정관헌으로 이안	1912년 7월 2일 정관헌에 모셨던 어진을 중화전으로 이봉
7월	개정된 제사제도 반포 칙령 제50호 향사이정享祀釐整에 관한 건	경기전, 선원전, 함흥 본궁, 영흥 준원전만 존속하고 영희전, 목청전, 화녕전, 평락전, 성일헌, 천한전, 냉천전에 안치했던 어진을 모두 덕수궁 선원전으로 옮기고 냉천전 외의 모든 전각은 국유로 한다. 신위를 모신 저경궁, 대빈궁, 연호궁, 육상궁, 선희궁, 경우궁의 신위들은 모두 육상궁에 합쳐서 제사하며 연호궁을 제외하고 모두 국유화한다.
11월	각 궁에 봉안되었던 위패는 모두 육상궁으로, 어진은 덕수궁 선원전으로 이안	
1910년 6월	기로소 어진, 어필첩, 기타 제반 물품을 덕수궁으로 이안	
1920년	덕수궁 선원전을 헐고, 창덕궁에 선원전 12실 영건	
1921년 3월	덕수궁 선원전 10실의 열성조 어진을 창덕궁 선원전에 이안, 덕수궁 중화전의 고종, 순종 어진도 창덕궁 선원전에 이안	
1928년 9월	김은호 순종 어진 모사, 창덕궁 선원전 제12실에 봉안	
1931~1935년	창덕궁 선원전 영정 수개修改	

진전의 통폐합 과정

고종이 승하하자 선원전은 다시 창덕궁으로 이전되었다. 그런데 1917년 창덕궁 선원전이 화재로 소실되는 바람에 다른 부지를 물색하여 1920년 북일영北一營* 터에 새로운 선원전을 12실로 영건하여 이전함으로써 덕수궁 선원전은 그 기능을 잃게 되었다. 그리고 고종 승하 후 덕수궁을 일

* 경희궁 북쪽에 있던 훈련도감 소속 궁궐 호위부대.

반에 불과하다는 소문이 돌자, 1월 이왕직 차관 고쿠부 쇼타로國分象太郎, 1862~1922는 차후에 조선총독부가 경복궁 안으로 들어오면 덕수궁 지역이 경성의 중심지가 되므로 경성의 번영을 위해 그대로 둘 수는 없고 영구 보존하되 앞으로 그 방법을 찾겠노라고 했다.[9] 이에 따라 1931년 이후 덕수궁은 공원으로 조성되었으며, 1933년 석조전을 이왕가미술관 근대미술진열관으로 꾸며 일반에 공개했다.

1921년은 고종의 3년상이 끝나는 해였기에 관례에 따라 신주는 종묘에, 어진은 진전에 모시는 행사가 진행되었다. 3월 21일 0시 고종과 명성황후의 위패를 모시는 부묘식祔廟式이 진행되었고, 오후에는 새로 지은 창덕궁 선원전에 고종의 어진을 모시는 의식이 치러졌다. 이때 덕수궁 선원전의 총 10실에 있던 열성조 어진을 먼저 봉안한 후 고종의 어진들을 제11실에 모셨다. 앞에서 보았듯이 고종이 1902년 두 차례에 걸쳐 도사한 어진은 각각 흠문각과 평양 풍경궁에 봉안되어 있었고, 그중 풍경궁 어진이 1908년 정관헌으로 돌아왔다가 1921년 창덕궁 선원전에 봉안될 때까지 덕수궁 중화전에 봉안되어 있었던 것으로 보인다. 이로써 고종 어진 9본이 모두 창덕궁 선원전 제11실에 봉안되었다.**[10] 제12실에는 순종의 어진이 봉안되었다. 순종 승하 후 김은호가 어진 도사를 하여 1928년 음력 7월 25일 고종 탄신일에 봉안되었다.

이와 같이 진전 제도는 조선시대 초에 확립되어 고종대에 이르러 선원전을 중심으로 통폐합되는 과정을 거쳤다. 따라서 일제강점기 이후 존속한 진전은 전주 경기전과 창덕궁 선원전, 영흥과 함흥의 태조 진전 네 곳이었다. 그런데 6·25전쟁 때 선원전의 어진이 모두 소실되어 남한 지역에서는

** 창덕궁 선원전에 어진이 봉안된 왕은 고종 이외에 태조(구선원전 봉안본), 세조와 원종(구영희전 봉안본), 숙종, 영조, 정조, 순조, 문조, 헌종(모두 구선원전 봉안본), 철종(구문한전文漢殿 봉안본)이다.

경기전 〈태조 어진〉과 〈영조 어진〉, 타다 만 〈철종 어진〉, 〈익종 어진〉 그리고 왕세자로 책봉되기 전의 영조를 그린 〈연잉군 초상〉만 남게 되었다.[11]

국립고궁박물관에 소장된 〈고종 어진〉[도1]은 고종의 말년 모습이 담긴 대표적인 작품이다. 극사실적인 묘사와 배경에 휘장이 드리워진 구성이 이전의 초상화에서 볼 수 없는 양식이다. 이 때문에 일본인 화가 후쿠나가 고비福永耕美, ?~?가 1910년에 그린 것으로 추정된 적도 있다.[12] 그러나 고종 어진을 제작한 일본인 화가가 후쿠나가 고비만 있는 것은 아니므로 정확한 근거가 더 나오지 않는 한 단정하기 어렵다. 이 작품은 창덕궁 선원전에 소장되어 있던 것이 아니라 1966년 일본에서 국내에 들어온 것이다. 지한파로 알려진 사토佐藤라는 사람이 미국인에게 팔린 이 작품을 사들여 한국에 기증했다고 한다.[13] 당시 이 일을 보도한 여러 신문 기사에 따르면, 1907년 12월 이토 히로부미가 영친왕을 볼모로 데리고 갈 때 고종이 최모라는 화가에게 부탁하여 40여 일 만에 완성된 어진을 영친왕에게 주면서 자신을 보듯 하라고 했다고 한다. 이 작품은 국내에 들어오기 전부터 진위 논란이 있었는데 영친왕의 비였던 이방자李方子 여사가 오래전 자신의 집에 걸려 있던 것임을 확인했다고 한다.[14] 그러나 이 기사들만으로 이 작품이 1907년 당시의 작품이라고 단정하기는 어렵다. '최모'라는 화가를 채용신이라 추정하기도 하나 채색이나 붓질뿐 아니라 도상의 특징이 채용신의 작품과 다르다. 현재 국립고궁박물관 유물대장에 '강계'岡溪라는 작가의 작품으로 기록되어 있어 일본인이 제작한 것이라고 여겨지기도 하나 1996년 4월 10일의 기록이므로 더 면밀한 검토가 필요하다.

이 작품 속에서 고종은 드물게 강사포絳紗袍를 입고 통천관通天冠을 쓴

모습이다. 강사포에 통천관은 황제의 조복朝服인데 가례嘉禮 때 예복으로도 입었다. 고종이 처음 이 복식을 한 것은 1897년 황제로 등극할 때 태극전에 나가 대한제국을 선포할 때였다.[15] 즉 곤룡포의 복색을 황제의 색인 황색으로 바꾼 것과 마찬가지로 고종은 황제 등극 이후 원유관복* 대신 황제의 복식인 통천관복을 착용했다. 강사포 통천관복을 입은 고종의 사진을 토대로 그린 것으로 추정되기도 한다.[17] 이 사진의 확실한 촬영 연대는 확인할 수 없으나 고종이 승하한 이후인 1920년 영친왕과 이방자의 결혼 기념사진에도 이 사진이 편집된 형태로 사용된 것으로 보아 1907년 9월 순종과 순종비 윤씨(순정효황후)의 가례 때 촬영된 것으로 추정된다.**

다시 그림으로 돌아와 살펴보면 서양화를 연상시키는 안면의 사실적인 묘사와 두터운 채색, 비단 휘장의 재질감 묘사 등은 기존의 화풍에서는 볼 수 없는 특징이다. 특히 고종 뒤로 바짝 드리운 배경 휘장은 전례가 없는 구성이다. 그런데 1910년부터 1913년까지 조선총독부에서 1차 사료 조사를 하는 과정에서 유리원판 자료로 촬영한 준원전 태조 어진〔4장 도 7〕에도 위쪽의 휘장이 보인다. 이는 어진이 진전에 봉안된 상태를 촬영했기 때문인데, 진전에 전봉하는 어진 앞을 가린 휘장을 양쪽으로 걷어 올린 것이다.

이처럼 어진 위에 비단 휘장을 두르는 방법은 왕의 사진을 걸어놓을 때에도 활용되었던 것으로 보인다. 순종은 고종이 준 사진을 침전寢殿인 흥복헌興福軒 벽에 걸어두었는데 그 앞에 눕는 것이 황공하다 하여 비단 휘장으로 가렸다고 한다.[19] 순종은 고종이 승하한 후에도 이처럼 고종의 사진을 모시고 있었다. 이러한 일화는 일상 공간에 걸린 고종의 사진 역시 진전의 어진과 동일한 방식으로 취급되었다는 것을 보여준다. 그렇다면 비단 휘장

* 원유관복은 1403년 명나라로부터 사여받은 왕의 조복으로 붉은색의 익선관복과 마찬가지로 중국 황제의 친왕親王 복식에 해당한다.[16]

** 순종은 1907년에 즉위하여 한 달 후에 윤택영의 딸을 황후로 삼았다. 첫 번째 황태자비 순명효황후는 1904년에 죽었다.[18]

고종의 말년을 그린 작품 중 하나인 〈고종 어진〉은 이전에 그려진 초상화와는 사뭇 다르다. 우선 가장 눈에 띄는 것은 초상화 뒤편에 드리워진 휘장이다. 초상화에서 이렇듯 휘장을 배경으로 그려 넣은 것은 전례가 없었다. 또한 안면의 사실적인 묘사와 두터운 채색 등은 서양화를 연상시키기까지 한다. 이 그림을 그린 사람은 분명하지 않지만, 강사포에 통천관복을 입고 앉아 있는 것으로 보아, 2번의 사진을 토대로 그린 것으로 추정된다.

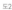

도1. 그린 사람과 시점 모두 명확하지 않은 〈고종 어진〉, 20세기 초, 비단에 채색, 210×116cm, 국립고궁박물관 소장.
도2. 강사포 통천관복을 입은 고종. 촬영 시점은 명확하지 않으나 1907년경 순종의 가례 당시 촬영된 것으로 추정한다.
도3. 영친왕 결혼 무렵에 제작된 결혼 기념사진.

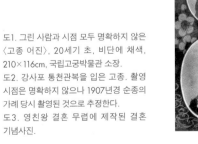

도4. 일본에서 반환된 고종의 초상 관련 기사가 실린 1966년 12월
17일자 『동아일보』(왼쪽)와 1966년 12월 29일자 『조선일보』(오른쪽)

을 배경으로 한 국립고궁박물관본 〈고종 어진〉은 이처럼 진전의 어진이나
일상 공간 속에 왕의 사진이 걸리는 방식과 실제의 사진을 조합한 형태라
고도 할 수 있다. 물론 이는 더 확실한 자료가 뒷받침되기 전에는 단언하기
어렵다. 다만 문맥을 떠난 채 만들어진 이 이례적인 고종의 어진은 거대한
오봉병을 호위한 황제로서의 어진, 또는 시간을 초월한 제의적 공간 속의
황제가 아니라 단순히 아버지에 대한 향수의 상징으로 벽에 걸렸던 태황제
의 모습을 보여준다.

일본으로 넘어간
황실 이미지 주도권

일본인 화가들의 어진 제작

1905년 태프트 가쓰라 밀약을 위해 엘리스 루즈벨트와 태프트 일행이 대한제국을 방문했을 때 고종은 자신의 사진과 황태자 순종의 사진을 전달했다. '들어가며'에서 보았듯이 이때 고종의 사진은 김규진이 촬영한 것이다. 이것은 1884년 지운영의 고종 사진 촬영 이후 외국인의 카메라 앞에만 서야 했던 상황이 비로소 한국인 사진사의 손으로 넘어갈 수 있게 되었다는 것을 말한다. 그러나 이 재현의 주도권은 오래 가지 못했다. 고종 양위를 전후한 시기, 즉 통감부 시기부터 고종과 순종뿐 아니라 황실 이미지의 생산과 유포의 주도권은 전적으로 일본인의 손으로 넘어갔다. 이 시기에 제작된 것으로 확인되는 고종과 순종의 이미지를 정리한 242~243쪽의 표에서 순종과 고종 초상 제작의 특징을 분명하게 볼 수 있다.

총 21건 중 작가 미상 6건, 김은호 3건, 김규진 2건(추정 포함)을 제외한 10건이 일본인이 제작한 것으로 밝혀졌다. 1900년 전후 대한제국기의 어진 제작 상황과는 매우 다른 양상이다. 즉 이전 시기에는 고종의 명에 의한 공식적인 어진 도사가 활발하게 진행되었고 서양인들이 제작, 유포한 초상화나 사진도 대부분 고종의 허락하에 이루어진 것에 비해 이 시기에는 이왕직 관료들과 일본인이 어진 제작을 주도하고 있다. 이처럼 일본인이 재현의 주체가 된 것은 왕실 관련 업무가 이왕직으로 넘어가면서, 왕의 사진이나 그림 제작을 일본인이 맡게 되었기 때문이다.

초상화의 경우 1910년부터 1915년까지 기록된 6건 모두가 일본인 화가(총 8명)들이 그린 것으로, 두 화가가 동시에 어진을 그리라는 명을 받기도 했다. 예외적인 경우가 김은호金殷鎬, 1892~1979다. 김은호는 1916년경에 고종과 순종의 어진을 그렸다. 그는 순종 승하 이후인 1928년에도 순종 어진을 그렸는데, 이때 그린 순종 어진은 창덕궁 선원전 제12실에 봉안되었다가 역시 6·25전쟁 때 소실되고 말았다.〔도27〕 그런데 순종의 대원수 복장 사진을 보고 그린 이때의 어진 모사는 왕이 승하한 후 진전에 봉안하기 위한 것으로, 비록 이왕직에서 주관했지만 전통적인 어진 제작에 해당한다. 그렇다면 순종은 재위 시기에 전통적인 도감을 갖춘 어진 제작은 한 적이 없다는 말이 된다.

일본인들이 주도하는 어진 제작에 대해 왕실은 어떤 반응을 보였을까? 김은호가 쓴 회상기인 『서화백년』을 보면 고종이 일본인들의 어진 제작에 대해 어떤 식으로 대응했는지를 알 수 있다. 김은호는 1912년 고종의 반신상 사진을 보고 초본을 그려 실력을 인정받아 궁에 들어가게 되었다. 그때

이미 이왕직 차관인 고쿠부 쇼타로의 소개로 궁에 들어온 아라키荒木라는 일본인 화가가 고종의 초상을 그리고 있었다. 고종은 오해를 불러일으키지 않기 위해 김은호에게 순종의 어진을 먼저 그릴 것을 명했는데, 그 일본인 화가가 그림을 그리는 동안에는 한 번도 얼굴을 보여주지 않았다고 한다. 1913년 봄 김은호가 순종의 어진을 완성한 후 다시 궁에 들어갔을 때 마침 도쿄미술학교 출신인 김관호金觀鎬, 1890~1959가 고쿠부 쇼타로의 소개로 고종 어진을 그리기 위해 왕을 알현하고 있었다. 그런데 고종은 일본인이 소개했다는 이유로 노여워하며 김관호를 물리쳤다고 한다.[20] 이 일화는 김은호의 개인적인 회고라는 점을 감안하더라도 퇴위한 고종이 어진 제작에 일본인이 개입하는 것을 좋아하지 않았으나, 그렇다고 거절할 수도 없는 입장이었다는 것을 말해준다. 총 6회의 어진 제작 중 4회가 순종에게 집중되었다는 사실에서 볼 수 있듯이, 재현의 기회에서도 이 시기의 고종은 주변으로 밀려나 있었다.

사진이 대중적 유포를 목적으로 제작되는 것이었다면, 일본인 화가들이 제작한 고종과 순종의 어진은 대한제국 황실과 일본 사이에 정치적·문화적 교류의 매개로 활용되었다. 이 시기 일본인 화가들은 어진 제작을 목적으로 방한하거나 덕수궁이나 창덕궁에서 고미야 사보마쓰小宮三保松(초대 이왕직 차관), 고쿠부 쇼타로 같은 이왕직 관련 일본인 관리 및 한국인 대신들과 어전휘호회御前揮毫會를 열면서 의뢰를 받아 어진을 제작하는 경우가 많았다.[21] 일본인 화가가 어진을 그렸다거나 그 대가로 후한 사례금을 받았다는 신문 기사는 조선 황실이 일본의 통치와 문화를 받아들인다는 것을 보여주는 상징적 언어가 된다.

번호	연도	제목(매체)	촬영자 또는 제작자	기록 및 출처
1	1905	고종황제 大韓皇帝熙眞 (사진)	촬영자 미상 (김규진 추정)	프리어 앤드 새클러 갤러리 소장.
2	1905	고종황제(사진)	김규진	뉴어크미술관 소장.
3	1905	고종(사진)	미상	프리어 앤드 새클러 갤러리 소장.
4	1905	순종(사진)	미상	프리어 앤드 새클러 갤러리 소장.
5	1907	고종(사진)	무라카미 덴신	〈주연진정미추〉珠淵眞丁未秋
6	1907	육군대장복 차림의 순종(사진)	무라카미 덴신	『여자지남』女子指南 (1908년 1월). 같은 공간에서 순정효황후, 영친왕, 고종 사진 촬영. 순종 즉위, 영친왕 황태자 책봉 시기인 9월에 촬영.
7	1907~1911	특수복 차림의 고종 (사진)	이와타 가나에	한미사진미술관 소장. 『일본의 조선』日本之朝鮮(1911).
8	1907~	육군대장복 차림의 순종(사진)	이와타 가나에	서울역사박물관 소장. 같은 공간에서 순정효황후 사진 촬영.
9	1907~	육군대장복 차림의 순종(사진)	미상	『이왕가기념사진첩』李王家紀念寫眞帖 (1919). 같은 공간에서 순정효황후 사진 촬영.
10	1910	순종(일본화)	후쿠나가 고비	「대황제폐하 화상 모사」, 『대한매일신보』, 1910년 3월 29일. 지금 경성여관에 체류하는 일인 화공 후쿠나가 고비는 대황제 폐하 화상을 그리는 중이라더라.
11	1911-1912	순종(서양화)	안도 나카타로, 야마모토 바이카이	『순종실록부록』, 순종 4년 11월 9일. 비원 본관에 나아가 오찬을 베풀었다. 후작 윤택영·박영효·이준용, 이왕직 장관 자작 민병석, 차관 고미야 미호마쓰小宮三保松, 찬시贊侍 자작 윤덕영, 찬시 남작 김춘희 및 서양화가 안도 나카타로, 야마모토 바이카이 등이 배참陪參하였다. 이어 두 화가에게 어진을 모사하라고 명하였다. 「이왕전하어초상: 安藤仲太郎 의 휘호」, 『매일신보』 1912년 1월 17일.

번호	연도	제목(매체)	촬영자 또는 제작자	기록 및 출처
12	1912	고종(일본화)	아라키	김은호, 『서화백년』, 중앙일보 동양방송, 1977, 52~53쪽. 김은호가 고종 어진을 그리기 위해 입궁했을 때 이미 이왕직차관 고루부 쇼타로의 중개로 아라키가 그리고 있어 먼저 순종 어진을 그리게 되다.
13	1916년경	순종(전통 초상화)	김은호	김은호, 『서화백년』, 중앙일보 동양방송, 1977, 52~53, 66~70쪽. 『매일신보』 1916년 7월 25일.
14	1913	고종(전통 초상화)	김은호	김은호, 『서화백년』, 중앙일보 동양방송, 1977, 52~53, 66~70쪽.
15	1913	순종 (일본화와 서양화)	스즈키 시미츠로, 후지타 쓰구하루	『순종실록부록』, 순종 6년 5월 23일. 어진을 그린 노고를 치하하기 위해 스즈키 시미츠로에게 금 200원을, 후지타 쓰구하루에게 은제 주식 반기언周式蟠羹 한 개를 하사하다.
16	1914	순종(매체 미상)	무카이 가마노리	『순종실록부록』, 순종 7년 7월 25일. 어진을 모사한 공로를 세운 무카이 가마노리에게 일금 100원을 하사하다.
17	1915	고종(일본화)	스즈키 시미츠로	『순종실록부록』, 순종 8년 12월 7일. 양궁兩宮에서 태왕전하의 어진을 그린 스즈키 시미츠로에게 화공 일금 750원을 하사하다.
18	1917	연미복 차림의 고종 (사진)	미상	『매일신보』, 1917년 9월 8일.
19	1918	강사포 차림의 고종 (사진)	미상	『황실황족성감』皇室皇族聖鑑(1937)
20	1918	강사포 차림의 순종 (사진)	미상	『황실황족성감』(1937)
21	1928	순종(전통 초상화)	김은호	「길이 육 척 폭 사 척의 대형 어진제작, 이왕직 주관」, 『동아일보』, 1928년 9월 8일.

통감부 시기 이후 제작, 유포된 황제의 초상²²

특히 242~243쪽의 표에서 볼 수 있듯이 1910년부터 1915년까지 일본인들이 거의 해마다 고종이나 순종의 어진을 제작한 데 비해, 그 이후에는 일본인이 궁에 들어가 어진을 제작한 예를 찾아보기 어렵다. 이 사실은 일본인의 어진 제작 자체가 한국강제병합을 전후한 시기 대한제국 황실에 대한 일종의 회유책이자 정치적인 선전책이었음을 보여준다.

일례로 한국강제병합 몇 달 전인 1910년 3월 20일경 경성여관에 머물면서 순종 어진을 그린 일본 화가 후쿠나가 고비의 경우를 보면, 순종 어진이 건원절乾元節 행사의 일환으로 제작되었다는 것을 알 수 있다. 건원절은 순종의 탄신일로 음력 2월 8일인데 1908년 향사이정에 관한 칙령*에 따라 양력 3월 25일에 거행되었다.[23] 뒤에서 순종의 사진과 관련하여 다시 언급하겠지만 건원절이 국가 경축일로 대대적인 행사가 치러진 것은 1908년부터 1910년까지였다. 일본은 고종에서 순종으로 국가 통치자가 바뀌었다는 것을 대중에게 선전하기 위해 건원절 같은 국가 경축일을 적극 활용했다.

1910년 후쿠나가 고비의 순종 어진은 바로 이러한 맥락에서 제작되었다. 실제로 한국강제병합 이후 순종의 탄신일은 '창덕궁 이왕의 탄신일' 정도로 의미가 축소되었으며, 왕실 차원의 간단한 행사만 열렸다. 따라서 한국강제병합 이후 일본인에 의한 어진 제작은 특별히 건원절과의 관계에서 제작된 것이라기보다는 일본인 관료들이 참석한 오찬회나 휘호회 같은 자리에서 주문되었으며, 이것도 1915년 이후에는 지속되지 않았다.

현재 이 시기에 제작된 어진은 전하지 않는다. 제작자와 제작 연대를 알 수 없는 고종의 유화 초상도 대부분 이 시기에 제작된 것으로 추정되나 정확한 근거는 없다. 이들 중 가장 먼저 순종 어진을 그렸던 후쿠나가 고

* 1908년에 공포된 칙령 제50호로 '향사이정享祀釐整에 관한 건'. 이 칙령의 취지는 재정에 부담이 되는 제사의 횟수를 크게 줄이고, 사당은 중요한 것만 남기고 합쳐서 정리한다는 내용이었다.
** 1907년에 다른 신파들과 합하여 국화옥성회國畵玉成會가 되었다가 1912년에 해체되었다.

비는 본명이 후쿠나가 기미福永公美인 오가타 게코尾形月耕, 1859~1920의 문하에 들어가 1901년 우고카이烏合會**에서 활동하면서 후쿠나가 고비로 불렸다.[24] 일본 근대미술사에서 후쿠나가 고비의 활동이나 작품에 관한 기록을 찾기 어려운 것으로 보아 대표적 작가는 아니었던 것 같다. 다만 그의 스승 오가타 게코가 메이지 시기 대표적인 우키요에 화사로, 판화에서 근대적 삽화로 이행하는 시기에 활동했던 유명한 삽화가였고, 청일전쟁 당시 니시키에를 많이 제작했다는 점, 그가 창립 회원으로 있던 우고카이가 당시 삽화가로 활동하던 쓰키오카 요시토시月岡芳年, 미오노 도시카타水野年方, 오가타 게코의 문하생들이 결성한 단체로 우키요에의 전통을 되살려 근대적 풍속화를 제작하던 미술단체였다는 점 등으로 볼 때 후쿠나가 고비 역시 우키요에 전통을 이은 삽화나 풍속화를 그리던 작가로 추정된다.

그 밖에 순종의 어진을 그린 일본인 화가로는 안도 나카타로安藤仲太郎, 1861~1912, 야마모토 바이카이山本梅涯, ?~?, 스즈키 시미츠로鈴木鍉二郎, ?~?, 후지타 쓰구하루藤田嗣治, 1886~1968, 무카이 가마노리向鎌儀, ?~?가 있다. 1911년 순종 어진을 모사할 것을 주문받았던 안도 나카타로는 하쿠바카이白馬會*** 출신의 서양화가이며, 후지타 쓰구하루는 일본의 대표적인 서양화가다. 반면에 고종과 순종을 같이 그렸던 스즈키 시미츠로, 무카이 가마노리는 일본 작가 명단에도 없는 이름이라 그 화풍이나 성격을 파악하기 어렵다.

*** 1896년(메이지 29년) 구로다 세이키黑田淸輝, 구메 게이치로 久米桂一郎가 중심이 되어 결성한 서양화 단체로 1910년까지 13회의 전람회를 개최하면서 서양화계의 신파를 형성하고 새로운 주류의 역할을 했다.

일본인 영업 사진사의 황실 사진

일본인 화가들이 그린 어진이 외교적 수단이 되었다면, 왕실 사진은 정치적 공간에서 사진첩·사진엽서 등으로 제작·유포됨으로써 전통적인 초상화를 대체하여 실질적인 정치적 기능을 한 매체였다. 그림이 주로 내방한 일본인 화가에 의해 그려졌다면, 사진은 청일전쟁을 전후한 시기에 조선에 와서 자리 잡은 일본인 사진사들에 의해 제작되었다.

이 무렵 사진은 효과적인 매체로 활용되었다. 그것은 단순히 사진의 재현적 성격 때문만은 아니었다. 사진은 그 자체가 문명의 상징이었다. 학교 개교 기념일이나 각종 행사 때 기념사진을 촬영하는 것은 그 자체가 뉴스거리였으며, 여학생들이 학교 운동장에서 사진 촬영하는 것을 구경하려다 싸움이 날 정도였고, 사진을 모르는 구세대는 어리석음의 상징이 되었다.[25] 이처럼 새로운 상품 문화의 꽃으로 등장한 사진은 문명의 상징이자, 소비의 욕망을 불러일으키는 상품 이미지가 되었다. 따라서 사진 속에 담긴 황제의 양장한 모습, 화려하게 채색된 사진은 그 자체가 달라진 체제와 문명을 선전하는 역할을 했다. 1910년만 해도 국내 사진 산업이 열악하여 주로 일본인들이 사진업을 장악하고 있었고, 값도 비쌌기 때문에 사진만 찍고 돈을 안 내고 가버리는 일이 속출했다.

갑신정변으로 지운영, 황철의 사진관이 파괴된 후 1907년 무렵 김규진이 천연당 사진관을 열기 전까지 사진업을 장악한 것은 일본인들이었다. 이들 중 가장 대표적으로 활동한 사진사가 무라카미 덴신과 이와타 가나에다. 무라카미 덴신은 교토 출신으로, 1886년 교토 마루야마圓山에서 사진업을 하다가 청일전쟁 때 조선에 들어와 일본『메자마시신문』めざまし新聞* 특

* 자유민권운동 말기에 간행된 자유민권파의 소신문小新聞. 정치가인 호시토루星亨가 1884년부터 발행하던 대중용 신문인『지유노토모시비』自由灯를『메자마시신문』으로 제호를 바꾸어 발행했다. 번벌정부에 의해 발행정지 처분을 받고『아사히신문』을 발행하던 무라야마 류헤이村山龍平가 1888년에 인수하여『도쿄아사히신문』東京朝日新聞으로 호를 바꾸어 1940년까지 발행했다. 1940년 이후『아사히신문』朝日新聞으로 통합되었다.

파 사진사가 되었다. 그리고 청일전쟁이 끝나자 남산 일본 공사관 밑의 생영관生影館에서 근무하다가 1897년 5월에 천진당天眞堂을 개업했다.[26]

『메자마시신문』은 청일전쟁 발발 직후 일곱 명의 특파원을 파견했는데, 7월에는 경성에 있던 사진사 이시즈 히세타로石淺秀太郎가 보내준 사진을 바탕으로 그린 삽화 4점을 소개하기도 했다.[27] 이 기사를 통해 경성에 거주하던 일반인 사진사가 전쟁 관련 사진을 본국에 보내기도 했다는 것을 알 수 있다.

무라카미 덴신이 특파 사진사로 인천에 도착한 것은 1894년 10월경이었다.[28] 〈메이지 28년경 거류지〉[4장 도 16]는 바로 이 시기, 즉 그가 조선에서 메자마시신문사에 사진을 제공하던 시기에 촬영된 초기 사진이다.

청일전쟁기 무라카미 덴신의 대표적인 사진은 동학농민전쟁 때 전봉준과 동학농민군 지도자 안교선安敎善, 최재호崔在浩를 찍은 것이다. 나라奈良여자대학의 김문자金文子는 이 사진들을 무라카미가 촬영하여 일본 언론에 공개하게 된 과정을 소상히 밝혔다.[29] 무라카미 덴신은 이어서 1895년 2월 27일에 우치다內田 영사의 허가를 얻어 일본 영사관 구내에서 압송당하는 전봉준 장군을 촬영했다. 이 이야기는 『메자마시신문』 1895년 3월 12일자에 「전봉준을 촬영하다」라는 소제목으로 보도되었다.** 이 사진들은 무라카미가 청일전쟁기에 종군기자로 조선에 들어와서 일본 영사관을 드나들며 민감한 정치적 사건 현장을 촬영하여 본국에 보내는 일을 했던 초기 행적의 사례다.

명성황후 시해 사건 후 일시 귀국했던 무라카미 덴신은 1897년 5월에 다시 조선에 들어와 천진당을 개업하고, 본격적인 사진업을 시작했다.[30]

** 이때 무라카미 덴신이 촬영한 사진은 『메자마시신문』에는 실리지 않았고 『오사카매일신문』 1895년 3월 12일에 삽화로 실렸다가 이후 『사진화보』寫眞畵報, 제14권(춘양당春陽堂, 1895년 5월)에 사진으로 실렸다.

1897년 이후 천진당에서 촬영되거나 제작된 사진들을 보면 1900년 전후에서 1910년 10월 조선총독부가 설치되기 전까지, 즉 통감부 시기까지 가장 두드러진 사진 활동을 했음을 알 수 있다. 그의 사진 활동은 크게 두 가지로 나눌 수 있다.

첫째, 사진관 영업 활동의 일환으로 조선을 방문하는 일본인과 외국인, 조선인을 대상으로 조선 관련 사진들의 아카이브를 구축하여 상품화하는 작업이다. 조선에 부임했던 이탈리아 영사 카를로 로세티Carlo Rossetti, 1876~1948의 저서 『코레아 에 코레아니』Coreã e Coreãni(1904)에 실린 무라카미의 사진들을 보면 러일전쟁 이전에 천진당에서 판매했던 사진들의 성격을 가늠해볼 수 있다.* 1902년 11월부터 1903년 5월까지 약 7개월 동안 조선에 체류했던 로세티는 자신이 직접 촬영한 사진과 천진당에서 구입한 사진들을 책에 실었다. 그중 65장 정도가 천진당에서 구입한 사진이다.[31] 경복궁·창덕궁·동대문·서울성곽·환구단·원각사 옆 비석·독립문·세검정·용산 등 서울 지형과 기념물, 건축물을 담은 사진과 인천·제물포·부산·대구·송도 등 주요 지방의 지형적 특징을 보여주는 원거리 풍경 사진, 그리고 기생·부인 복식·지게꾼 등 관광 상품용 풍속 사진들이다. 풍경 사진은 앞서 청일전쟁기에 일본에 소개된 사진에 비해 경성·인천·부산·평양·개성 등 주요 도시의 명소들을 좀 더 구체적으로 촬영한 것들이며, 풍속 사진은 천진당에서 유형별로 촬영한 연출 사진들이 대부분이다. 이 사진들 중 일부는 1902년 한국의 고건축물을 조사하기 위해 왔던 세키노 다다시關野貞의 『한국건축조사보고』韓國建築調査報告(1904)에도 실렸다.[32] 로세티와 세키노 다다시의 책에 실린 무라카미의 사진들을 보면 천진당에서 판매했던 사진에

* 로세티의 책은 대한제국기 한국 관련 서양서로 잘 알려져 있다. 특히 사진이 많이 실려 있어 당시 한국 문화를 파악하는 데 도움이 된다.

는 조선 각 지방의 풍경 사진과 풍속 사진도 있었다는 것을 알 수 있다.

둘째, 고종·순종·영친왕 등 황실의 초상 사진을 제작하고 일본 황태자의 조선 방문과 순종 순행의 대외활동을 기록한 황실 촉탁 사진사로서의 활동이다. 무라카미가 언제부터 황실 사진사로 활동했는지는 정확하지 않으나, 1899년 원수복제 개정 이후 서양식 원수복을 입은 고종과 순종〔4장 도 22〕의 사진이 천진당의 사진임이 최근에 밝혀지면서, 1900년경에 이미 황실 관련 사진을 촬영했음을 알 수 있다.[33] 이 사진 외에 무라카미가 촬영한 대부분의 황실 사진은 1905년 을사조약 이후 통감부 시기에 집중되어 있다. 천진당에서 제작한 사진은 〈보호조약성립기념사진엽서〉(1905, 부산시립박물관 소장), 〈순종 황태자비의 가례식〉(1907), 〈육군대장복을 입은 순종황제〉(1907), 〈순정효황후〉(1907), 〈영친왕〉(1907), 〈고종태황제〉(1907), 〈다이쇼천황어도한어기념사진〉大正天皇御渡韓御紀念寫眞(1907), 〈고시장관 송별 기념촬영〉(1907, 한미사진미술관 소장), 순종 서북 순행 사진(1909), 영친왕과 이완용 내각 단체 사진, 경성심상소학교 기념사진, 통감부 철도청 앞 기념사진 등이 있으며, 사진첩으로 『일영박람회출품사진첩』日英博覽會出品寫眞帖(1910)〔도9, 도10〕이 있다.[34]

1907년 10월 일본 황태자 요시히토嘉仁, 1879~1926(이후의 다이쇼 천황)**가 아리스가와노미야 다케히토有栖川宮威仁 친왕과 함께 조선을 방문했을 때 무라카미 덴신이 기념사진을 촬영했다.〔도7〕 일본 황태자의 방문은 1907년 7월 헤이그 특사 사건을 기회로 보호통치에 강하게 저항하던 고종을 퇴위시키고 보호통치를 본격화한 직후에 이루어졌다. 『경성과 인천』京城と仁川(1929)에 실린 〈다이쇼천황어도한어기념사진〉의 설명에 따르면, 1907년

** 1912년부터 1926년까지 재위했던 일본의 천황. 연호는 다이쇼大王 1921년부터는 병으로 인해 아들 히로히토裕仁 황태자가 정사를 맡았다.

1900년대를 전후하여 왕실 사진은 사진첩, 사진엽서 등으로 제작, 유포됨으로써 정치적 매체로 활용되었다. 새로운 상품 문화의 꽃으로 등장한 사진은 문명의 상징이자 소비의 욕망을 불러일으키는 상품 이미지로 자리 잡아가고 있었다. 사진 속에 담긴 황제의 양장한 모습, 화려하게 채색된 사진은 그 자체가 달라진 체제와 문명을 선전하는 역할을 했다. 이러한 사진 산업을 장악하고 있었던 것 역시 일본인들이었는데, 무라카미 덴신과 이와타 가나에가 대표적이다. 특히 무라카미 덴신은 조선의 풍경이나 인물 사진들의 아카이브를 구축하여 상품화하는 데 앞장섰고, 황실 촉탁 사진사로서 황실 관련 사진을 많이 찍었다.

도5

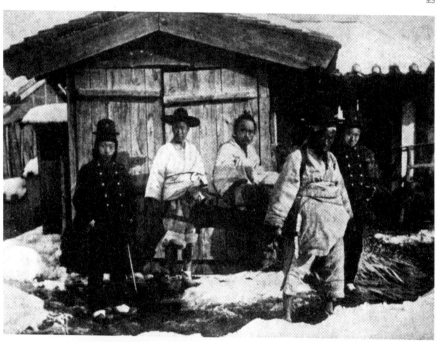

도6

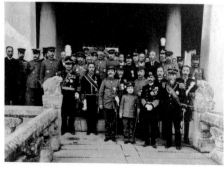

도7

도8

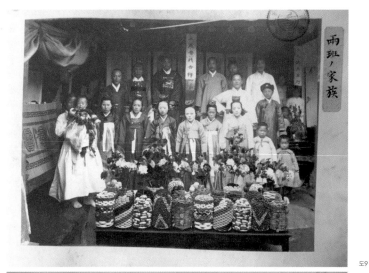

도9

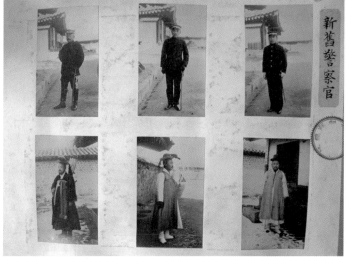

도10

도5. 무라카미 덴신이 1897년에 개업한 천진당 사진관 광고지.

도6. 청일전쟁기 무라카미 덴신의 대표적인 사진의 하나인 〈압송당하는 전봉준〉. 1895년에 촬영했다.

도7. 1907년 10월 일본 황태자의 조선 방문 기념사진. 이 사진으로 무라카미 덴신은 이름을 널리 알리게 되었다. 한미사진미술관 소장.

도8. 순종의 서북 순행 기념사진. 1909년 1월 순종의 서북 순행에는 사진사들이 따라가 이토 히로부미와 순종의 모습을 상세히 기록했다. 무라카미 덴신도 그중 한 명이었다.

도9~10. 무라카미 덴신의 『일영박람회출품사진첩』(경성, 무라카미 덴신 사진)(1909)에 실린 박람회 출품물과 사진들. 국립중앙도서관 소장.

10월 17일 무라카미 덴신은 초대 통감인 이토 히로부미로부터 일본 황태자의 조선 방문 기념사진을 촬영해달라는 명을 받았다. 다음 날 오전 무라카미는 남산 통감관저로 가서 일본 황태자와 다케히토 친왕 그리고 영친왕이 함께 한 사진을 촬영했다. 이어 이들이 창덕궁을 둘러볼 때 무라카미는 이토 히로부미로부터 제위에서 물러나 있던 고종을 위해 일본 황태자와 다케히토 친왕이 영친왕과 함께 있는 모습을 촬영하라는 명을 받았다. 이어 경복궁 경회루 앞에서도 촬영을 하여 총 세 차례 기념사진 촬영을 했다.[35]

비슷한 시기에 촬영된 것으로 추정되는 고종의 사진[도11]은, 최근 천진당 로고가 새겨진 사진이 발견되어 무라카미 덴신이 정미년(1907) 가을에 촬영했음이 밝혀졌다.[36] 〈육군대장복을 입은 순종〉과 〈순정효황후〉, 〈영친왕〉[도12, 도13, 도16]도 고종 사진과 배경이 같아 무라카미가 촬영한 것임을 알 수 있다. 주목할 것은 영친왕의 공식적인 사진 재현과 대중들 앞에 드러내기가 시작되었다는 점이다. 1908년 정월에 발간된 최초의 여성 잡지『여자지남』女子指南에는 순종과 순정효황후, 영친왕을 찍은 무라카미 덴신의 사진들이 마치 순종 부부와 그 자녀의 관계처럼 편집되어 게재되었다. 3개월 후인 1908년 4월에는 잡지『조선』(일한서방 발행)에 무라카미가 촬영한 고종, 순종, 영친왕의 초상 사진이 나란히 실렸다. 이런 사진들은 고종의 양위와 순종의 즉위를 대중에게 자연스럽게 내면화시키는 역할을 했다.

통감부와 직결된 무라카미의 사진 활동이 다시 나타나는 것은 1909년 순종의 순행* 때다. 고종 폐위 이후 삼남 지방에서 일어난 의병들의 반일투쟁과 2차 단발령 같은 통감부의 정책에 대한 조선인들의 반감이 계속되는 상황에서 이루어진 순종의 순행은 이토 히로부미가 통감정치의 정당성을

* 임금이 나라 안을 두루 살피며 돌아다니던 일을 이르는 말. 순종이 1909년 1월 초에 대구·부산·마산 등을 순행한 것을 남순행, 같은 해 1월 말 개성·평양·의주 등을 순행한 것을 서순행이라 한다. 능행陵幸이나 원행園幸 등과 같은 왕의 행행은 조선시대에도 있었으나 순종대의 순행은 통감인 이토 히로부미와 통감부, 일본 정부가 고종 양위를 가시화하고 반일감정을 완화시키기 위한 정치적 도구로 활용되었다는 점에서 이전 시기와 다르다.

알리기 위해 벌인 대규모의 시각적 재현 정치 행위였다.[37] 일본에서 메이지 천황의 순행이 여러 형태의 시각 이미지로 기록되었듯이, 순종의 순행 역시 사진으로 기록되었다. 1909년 1월 남부 지방 순행에 연이은 서북 순행(평양, 의주, 신의주, 개성, 1월 27일~2월 3일)에는 사진사 세 명과 천진당 직원 두 명이 따라가서 순종과 이토 히로부미의 모습을 상세히 기록했다.[38] 현재 국립고궁박물관에 소장된『순종서북순행사진첩』에 실린 총 62장의 사진 가운데, 〈황제폐하개성만월대어임행광경〉韓皇陛下開城滿月臺御臨幸光景[도8]은 1910년 무라카미의『일영박람회출품사진첩』에도 실려 있어 무라카미의 사진임을 알 수 있다.[39]

　　1909년 1월 추운 겨울에 영남 지방과 서북 지방을 연이어 다녀온 순종의 순행은 이토 히로부미가 조선 황제의 권위와 상징성을 이용하여 보호통치를 원활하게 하려던 목적이었으나, 오히려 순종에 대한 충군애국론을 촉발시키기도 했다. 일본군과 이토 히로부미, 친일내각에 둘러싸인 순종을 보는 국민의 시선은 불편했다. 일본인들이 순종을 납치해 데려가려 한다는 소문까지 돌자 사람들은 순종이 탄 열차 앞을 가로막거나 일본 군함에 못 오르게 막아서기도 하고, 일본 국기를 드는 것을 거부하는 등 저항이 속출했다.[40] 그러나 이 사진첩에서 그러한 충돌은 보이지 않는다. 오히려 순종의 순행이 이토 히로부미와 일본군의 호위를 받으며 순조롭게 진행된 것으로 기록되어 있다. 무라카미 덴신은 일본 황태자의 방문 기록에 이어 순종의 순행에서도 이토 히로부미의 시각적 재현 정치를 충실하게 수행했던 것으로 보인다. 무라카미의 서북 순행 사진은 1910년 통감부가 발행한『일영박람회출품사진첩』뿐만 아니라『한국병합기념사진첩』을 비롯하여

1907년 무라카미 덴신은 고종과 순종효황후 등의 사진을 촬영했는데 이때부터 영친왕의 사진이 대중 앞에 등장했다. 무라카미 덴신이 촬영한 고종과 순종의 초상과 나란히 등장한 영친왕의 초상은 대중으로 하여금 순종 즉위 이후 황제권의 양위를 자연스럽게 내면화하는 역할을 했다.

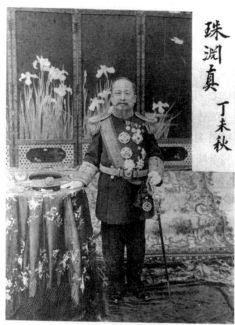

珠淵真 丁未秋

도11

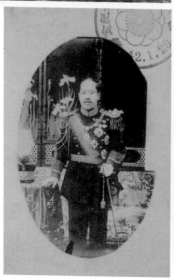

도12

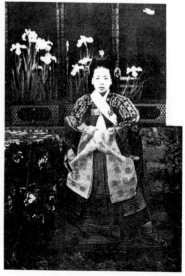

도13

도14 도15

도11. '주연진정미추'珠淵眞丁未秋라고 쓰여 있는 고종의 사진 역시 1907년 무라카미 덴신이 촬영한 것으로 밝혀졌다.

도12~13. 1909년 순종의 서북 순행 기념사진 엽서(8.8×14cm, 국립고궁박물관 소장)에 수록된 순종과 1909년 9월 잡지 『조선』에 소개된 순정효황후. 두 사진 역시 1번의 사진과 배경이 같은 것으로 보아 무라카미 덴신이 같은 날 같은 장소에서 촬영한 것으로 보인다.

도14~15. 1908년 정월에 발간된 최초의 여성 잡지 『여자지남』과 그 안에 실린 순종, 순정효황후, 그리고 영친왕.

도16. 1908년 4월 잡지 『조선』에 실린 고종, 순종, 영친왕의 초상 사진.

도16

수많은 책에 인용됨으로써 통감부 시기의 대표적인 이미지로 자리 잡았다.

1909년 10월 이토 히로부미가 암살당하고 조선총독부가 들어선 후 무라카미 덴신이 어용 사진사로서 누리던 특권은 사라진 것으로 보인다. 대신 무라카미는 사진업을 정착시키는 동시에 다른 사업에도 손을 대어 사업 확장을 꾀함으로써 재한 일본인으로서의 입지를 굳혀나갔다. 즉 그는 사진업 외에 경성극장을 설립하여 전무취재역을 맡는가 하면 그의 사진관이 있던 본정 2정목 위생조합장 청년회 상담역을 맡았으며, 1929년 조선박람회가 개최되었을 때는 본정을 중심으로 기부금 모집위원으로 활동하는 등 조선총독부의 사업에 적극 협조했다.[41] 무라카미의 아들 무라카미 가이사부로村上亥三郎, 1887~?도 부친에게 배운 사진 기술로 가업을 이어 1918년부터 본정 1정목 1번지에 사진기 및 부속품상을 개업하고 사진 촬영을 겸업했다.[42] 무라카미가 언제 경성의 사진업을 그만두었는지는 정확하지 않다. 하지만 그는 동학농민전쟁기부터 을미사변, 통감부 시기를 거쳐 한국강제병합이 되는 시기까지 일본의 조선 진출을 기록하고 대내외에 시각적으로 선전하는 선봉대의 역할을 충실히 했다.

이와타 가나에는 무라카미와 함께 통감부 시기 황실 사진사로 활동했던 또 다른 사진사이다. 그는 후쿠이현福井縣 출신으로 1898년 12월 조선에 와서 일제강점기까지 사진관을 운영했다. 처음에는 남산 왜성대의 생영관 사진사로 근무하다가 1900년 무렵에 독립적으로 사진관을 경영했으며, 1904년 본정으로 이전한 후에는 본격적으로 사진관을 운영하면서 광고도 냈다.[43] 이와타가 경성의 사진사로서 입지를 확실하게 굳힌 것은 일본 황태자가 방문했을 무렵이다. 그가 1907년 10월에 일본 황태자의 사진을 무라

카미와 함께 촬영했는지는 확실하지 않으나 그해 연말에 『경성신보』京城新報에 '동궁전하어도한기념사진판東宮殿下御渡韓紀念寫眞板 콜로타입 사진첩'의 예약 출판 광고를 낸 것으로 보아 사진첩의 인쇄 출판을 이와타 사진관이 맡아 했던 것을 알 수 있다.[44] 당시 이와타 사진관은 경성뿐 아니라 안동현安東縣에도 지점을 낼 정도로 사업이 확장되어 있었으며, 1908년에는 경성의 사진관을 본정에서 남대문통으로, 1913년 이후에는 황금정黃金町(지금의 을지로)으로 이전하는 등 사업을 지속적으로 확장해갔다.[45]

이와타 가나에는 1909년 4월 5일 순종 친경식親耕式을 기록한 사진첩(한미사진미술관 소장)과 함께 순종[도18], 순정효황후 공식 초상 사진[도19]과 고종 태황제의 초상 사진[도17]을 제작했다.* 무라카미가 촬영한 순종 부부의 사진이 야외에 임시로 병풍을 설치하고 찍은 것이라면, 이와타의 황실 초상들은 스튜디오에서 촬영된, 순종황제의 가장 공식적인 사진으로 알려져 왔다. 이 사진들은 빛의 섬세한 처리 방식과 안정된 구도 등 무라카미의 사진에 비해 완성도가 높다. 이는 이와타가 조선에 오기 전에 도쿄의 궁내성 어용 사진사로 천황의 공식 초상 사진인 〈메이지 천황 어진영〉明治天皇御眞影을 촬영했던 마루키 리요의 사진관에서 수년 동안 일한 경력이 빛을 발한 결과일 것이다.[47] 이와타가 언제 이 사진들을 촬영했는지는 정확한 기록이 없다. 다만 1910년 6월 『대한매일신보』에 대황제 폐하와 황후 폐하가 6월 18일 어사진을 한 점씩 궁내부 일본인고등관에서 하사했다는 기록이 있고, 같은 장소에서 촬영한 황후의 사진과 함께 배포된 것으로 보아 1910년 6월 이전에 촬영되었을 것이다. 그렇다면 이 사진은 한국강제병합 전에 통감부에서 공식적으로 준비한 대표적인 사진이라 할 수 있다.[48] 당시 이토

* 이와타는 황실 사진 외에 총무당 앞 대한제국군, 고관 기념사진 등 대한제국기 관리들의 기록 사진 촬영에도 참여했다.[46]

이와타 가나에 역시 황실 사진사로 활동하면서 스튜디오에서 정식으로 순종황제를 촬영했다.
그의 사진은 순종황제의 가장 공식적인 사진으로 알려져 왔다.
무라카미 덴신이 야외에서 임시로 병풍을 설치하고 찍은 것에 비해 이와타 가나에는
스튜디오에서 정식으로 촬영했다. 빛의 섬세한 처리 방식과 안정된 구도 등 무라카미의 사진에
비해 완성도가 높다.

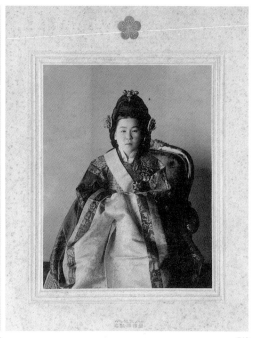

도18 도19

도17. 이와타 가나에 촬영, 〈고종 태황제〉, 26×20.8cm, 한미사진미술관 소장.
도18. 이와타 가나에 촬영, 〈순종황제〉, 72×55cm, 서울역사박물관 소장.
도19. 이와타 가나에 촬영, 〈순정효황후〉, 42.5×36cm, 서울역사박물관 소장.

히로부미는 1907년 8월 즉위식 때 황룡포를 입은 순종이 대원수복으로 갈 아입고 단발한 모습을 사람들에게 보여줌으로써 대한제국의 황제가 일본에 의해 문명화되었음을 드러내고자 했다. 이후 1909년까지 조선의 전통과 달리 이례적으로 많이 행해졌던 순행, 친경식을 비롯한 각종 행차에서 서양식 대원수복 차림으로 단발을 하고 말을 탄 순종의 모습을 보여준 것은 조선인들로부터 충군정신을 이끌어내어 정치 불안과 저항을 타개하려는 이토 히로부미의 정치적 전략이었다.[49] 무라카미와 이와타의 황실 사진이 황제와 황실 가족의 공식 초상, 친경식·가례·순행 같은 공식적 행사의 기록 사진이라는 것은, 이것이 의례적인 사진 기록의 차원을 넘어서서 통감부의 정치적 의도에서 나온 산물임을 의미한다.

일제강점기에는 통감부 시기만큼 빈번하게 순종의 공식적 활동이 사진으로 기록되지 않았다. 순종이 붕어한 후인 1928년에 조선 왕실의 마지막 어진화사였던 김은호가 순종 어진을 모사할 때도 거의 20년 전의 사진을 촬영한 초상 사진을 본으로 삼았다. 반면 영친왕과 이방자 부부의 일상은 여러 형태로 대중에게 공개되었다. 이렇듯 순종의 사진 촬영은 보호정치에서 강제병합으로 넘어가는 불안정한 시기, 즉 순종의 시각화가 가장 필요했던 초기에 집중되었다. 이와타나 무라카미의 황실 사진사로서의 활동이 일제강점기 이후에는 뚜렷하게 보이지 않는 점도 바로 이 때문이다.

이와타는 1915년 조선물산공진회에 사진을 출품하고, 1922년 조선사진협회 공모전 '예술사진전람회'의 심사위원으로 참여하는 등 사진관 운영과 예술 사진에 집중하면서 대표적인 재한 일본인 사진사로서의 지위를 굳혀갔다.[50] 이와타 사진관은 이토 히로부미를 암살한 안중근의 초상 사진엽

서를 인쇄하여 팔다가 치안방해죄로 걸리기도 했는데, 이 사건은 조선 내 사진 시장의 수요에 발 빠르게 대처했던 일본인 사진사들의 상업성을 보여 주는 예다.[51]

일본식 어진영 체제로 들어간
순종의 초상

부父의 초상, 신민臣民의 초상

일본은 제실의 재산 정리와 진전의 통폐합을 추진하고 경운궁의 고종에게 일본인 화가들을 데려가서 휘호회를 열어주는 한편, 대내외에 고종의 양위를 알릴 방법을 모색했다. 일본의 정치적 선전에 활용된 것의 하나가 사진첩이었다. 앞에서 보았듯이 사진첩은 1880년대부터 순종 등극 이후까지 일본 황실이 그들의 문명화된 모습을 선전하기 위해 조선 왕실에 선물로 보내던 품목의 하나였다. 1908년 4월 4일 평양 풍경궁에 모신 고종의 어진이 정관헌으로 돌아오던 날 용산 인쇄국에서는 순종의 등극 1주년을 기념하여 건원절 원유회園遊會 기념사진을 콜로타입판collotype* 사진첩으로 제작하여 판매한다는 광고를 냈다.[52] 앞서 언급했듯이 건원절은 순종의 탄신일(음력 2월 8일)이다. 순종이 황태자 시절에는 천수성절天壽聖節 또는 천

262 * 사진 제판에서 하는 평판 인쇄법의 하나.

수경절天壽慶節로 불렸는데, 즉위 이후 건원절로 명칭이 바뀌었으며 국가 경축일로 제정되었다. 그리고 고종의 탄생일인 만수성절 기념식 행사에서도 보았듯이, 대한제국기 이후 황제의 탄신일은 단순히 왕실 차원의 행사에 그치지 않고 민관이 합동으로 거행하는 근대적 기념일로 자리 잡았다. 순종이 즉위한 후 첫 번째로 맞이하는 건원절은 순종의 즉위를 대대적으로 선전하고 그의 탄생을 국가적 경축 행사로 만들 좋은 기회였다. 때문에 1908년 3월 10일(음력 2월 8일)에 거행된 건원절 행사는 당일뿐 아니라 11일, 13일, 28일 총 나흘에 걸쳐 치러졌다. 민간에서는 야간에 제등 행렬이 대대적으로 거행되어 고종 태황제와 순종이 같이 관람을 했으며, 지방에서도 경축 연회장에서 만세삼창과 국가를 부르는 등의 각종 행사가 성대하게 열렸다. 3월 11일과 28일에 후원에서 열린 원유회는 서양식 가든파티 형식으로 진행되었으며, 경성의 모든 관원과 내외국인 등 총 1,400여 명이 초청되었다.[53]

사진첩은 3월 11일과 28일에 있었던 원유회를 촬영한 사진을 모은 것이다. 『구한국관보』舊韓國官報 광고에 따르면 용산 인쇄국에서 순종황제의 등극 1주년 기념식 장면을 사진첩으로 만들어 예약 판매한 것으로, 사진첩에는 순종의 초상 사진뿐 아니라 참석한 대신들·건원절 기념 행렬·줄타기·학춤·관기官妓와 일본 예기藝妓들의 춤 등 각종 연회 장면과 후원 풍경 등이 담겨 있다.** 여기서 순종의 초상 사진은 '어진영'御眞影이라는 일본식 용어로 표현되고 있으며, 전통 행렬과 전통 복식 및 무기 사진에는 '고대'라는 수식어가 붙어 있다. 이처럼 순종 등극 기념사진첩은 황제 양위를 기정사실화하고 일본 대신들과의 '화평한' 통치의 한 장면을 시각적으로 보

** 이날 원유회에는 종척부인과 각 대신 부인, 각 회의 회장과 신문사 사장 등 총 1,400여 명이 참석했다.[54]

여주는 동시에, 조선의 복식과 문화는 고대, 즉 오래된 전통으로 간주하고, 이것이 조선 관기와 일본 예기를 통해 현재의 문화와 접합되고 있음을 보여준다. 그러나 이 무렵 사진첩은 국가 간에 교환되는 대표적 품목이었다.[55] 다시 말해 사진첩은 관보를 보는 계층에게 광고를 하여 주문 생산된 한정본으로, 대중에게 유포되는 것은 아니었다.

현재 확인되는 순종의 사진들은 대부분 이 시기에 촬영된 것으로 고종 양위 이전에 순종이 독립된 초상 사진을 촬영한 예는 드물다. 로웰의 기록에서도 알 수 있듯이, 순종은 유년기에 사진을 두려워했고, 이 때문에 고종은 사진을 촬영할 때 순종에게 각별한 신경을 썼다. 세자의 예진을 그릴 때 화원들은 상당한 고충을 겪었던 것으로 보인다.[56] 서양인들의 기록에 나타난 순종은 늘 무표정한 얼굴로 다른 곳을 바라보는, 어딘지 모자라 보이는 모습이다. 사진 속의 황태자는 늘 비스듬히 서 있고, 시선을 정면에 둔 모습을 찾기 어렵다.

1907년 8월 27일 소인이 찍힌 〈한국황제폐하즉위기념〉韓國皇帝陛下卽位記念 엽서[도20]와 1910년 한국강제병합을 기념하여 제작한 엽서 〈한일합방기념〉韓日合邦記念[도21]을 비교해보면 이러한 순종의 이미지가 어떻게 변용되는지를 알 수 있다. 1907년 순종이 즉위하는 날에 맞추어 제작된 〈한국황제폐하즉위기념〉 엽서는 순종의 정식 초상 사진을 촬영하지 못한 상태에서 기존의 초상 사진을 편집한 것이다. 화면 중앙의 서양식 건물은 경운궁 돈덕전으로, 순종의 즉위식이 거행된 장소다. 왕실을 상징하는 오얏꽃 문양에 둘러싸인 순종은 초점 없는 시선으로 카메라 앞에 섰던 어린 세자의 모습 그대로다. 이에 비해 1910년 〈한일합방기념〉 엽서 속의 순종은 일

본 천황의 어진영과 나란히 한 채 서양식 군복을 입고 당당히 서 있다. 이 엽서 속의 순종 사진은 1908년 정월에 간행된 『여자지남』* 창간호에 순명효황후와 영친왕의 사진과 함께 실려 있는 것〔도15〕으로, 촬영 연대는 1907년 가례 이후, 1908년 1월 이전으로 보인다.

이 엽서는 또 다른 〈한일합방기념〉 엽서〔도22〕와 쌍을 이룬다. 이 엽서는 고종의 젊은 시절, 즉 1880년대 익선관복 차림의 사진과 메이지 천황의 어진영을 대비시킨 것이다. 앞의 엽서에서 순종과 메이지 천황이 나란히 배치된 데 비해 이 엽서 속의 고종은 메이지 천황 아래 배치되어 있으며 주변에 두른 문양 장식도 대조를 이룬다. 즉 상단의 메이지 천황은 일본 황실의 상징인 국화 문양과 금매가 호위하고 있는 반면, 고종 주위에는 오얏꽃이 간소하게 시문되어 있다. 이러한 구도가 다분히 의도적이라는 것은 고종의 초상 사진을 선택하는 방식에서도 잘 드러난다. 사진첩이 한정된 계층만 사볼 수 있었다면, 사진엽서는 비교적 싼 가격으로 대중에게 유포할 수 있었다. 특히 사진 인쇄술이 발달하지 않아 신문이나 잡지가 활자 중심이었던 점을 감안하면 컬러 사진엽서는 대중이 접할 수 있는 가장 문명화된 시각 이미지였다.

여기서 고종과 순종의 복식은 일본 통치의 정당성을 선전하는 상징적인 이미지가 된다. 복식의 상징성은 이미 순종의 즉위식에서부터 시작되었다. 1906년 조선에 와서 1907년 고종 양위를 목격하고, 의병운동을 기록했던 맥켄지Frederick Arthur Mckenzie, 1869~1931**는 『대한제국의 비극』*The Tragedy of Korea*에서 순종의 황제 즉위식을 다음과 같이 자세하게 묘사했다.

* 『여자지남』은 1908년 4월 25일에 창간된 한국 최초의 여성 잡지다.
** 맥켄지는 1904년 런던 『데일리 메일』*Dailiy Mail* 극동 특파원으로 파견되어 러일전쟁을 취재했으며, 1906년에 다시 조선을 방문하여 1907년 의병운동에 대한 생생한 사진과 기록을 남겼다.[57]

일본은 순종의 즉위 직후 조선 황제의 이미지를 다양하게 활용했다.
즉위 직후부터 한국강제병합 때까지 사진을 어떻게 사용하고
배치했는가를 나란히 비교해보면 일본이 조선 황제의 이미지를
어떻게 변용하여 활용했는지를 알 수 있다.

도20

도21

도22

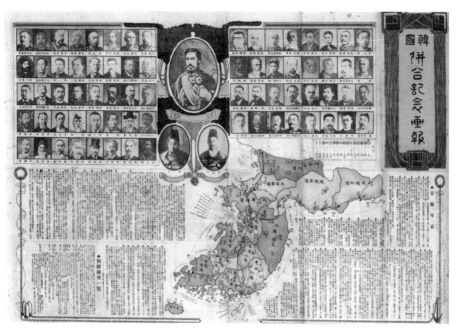

<div align="right">도23</div>

도20. 1907년 8월 27일 소인이 찍힌 한국황제폐하즉위기념 엽서. 시선이 분산된 듯한 어린 황태자 사진이 실려 있다. 8.8×14cm, 국립고궁박물관 소장.

도21. 1910년 한국강제병합을 기념하여 제작한 엽서. 8.8×14cm.

도22. 1910년 한국강제병합을 기념하여 제작한 엽서. 8.8×14cm.

도23. 1910년 한국병합을 기념하여 오사카 신문에서 특별부록으로 제작한 기념 화보. 메이지 천황과 고종, 순종이 함께 실렸으나 고종과 순종은 메이지 천황의 아래, 크기도 훨씬 작게 배치했다. 고종은 '이태왕'李太王으로 순종은 '이왕'李王으로 표기했다.

통감부에서는 대관식을 준비하면서 많은 일본인들이 참석할 수 있도록, 가능한 한 외국인들은 참석할 수 없도록 식을 준비했다. (……) 일본인들은 으리으리한 복장으로 참석했다. 말직에 있는 사람일지라도 금술을 달고 많은 훈장을 패용한 예복을 입는 것이 새로운 정책이었다. 이로써 일본인들은 공식석상에서 장관을 연출할 수 있는데, 동양의 조정에서는 이러한 방법이 전혀 소용없는 일만은 아니다. (……) 현대식으로 꾸며진 방의 한쪽에는 단이 마련되어 있었다. (……) 새로운 황제는 시종무과와 궁내부 대신의 안내로 단 위에 나타났다. 그는 곤룡포를 발목까지 치렁치렁 입고 그 밑에는 크림색의 관복을 입고 있었다. 머리에는 말총으로 만든 고풍스럽고 둥그런 모자를 우아하게 쓰고 있었고 가슴에는 작은 장식을 달고 있었다. 큰 키, 엉거주춤한 자세, 초점을 잃은 시선. 그것이 황제의 모습이었다. (……) 황제는 남의 일처럼 아무런 관심도 보이지 않은 채 조용히 서 있었다. (……) 의식은 잠시 중단되었다. 황제는 사라지고 하객들은 옆방으로 들어갔다. 곧이어 하객들은 다시 나오라는 전갈을 받았고, 황제도 다시 나타났다. 잠깐 사이에 그의 모습은 완전히 달라져 있었다. 그는 한국 군대의 대장이 입는 것과 같은 새로운 신식 제복을 입고 나왔다. 그의 가슴에는 두 개의 훈장이 달려 있었는데 내가 잘못 본 것이 아니라면 하나는 일본 천황이 보내준 것이었다. 새옷을 입은 그의 모습은 조금 전보다 의젓해 보였다. 그의 앞에는 훌륭한 깃이 꼿꼿하게 달린 새 모자가 놓여 있었다. 이제는 그 구성진 국악도 그치고 대신에 궁중 소속의 훌륭한 양악대가 현대 음악을 연주했다. 구식 복장을 입고 구식 음악을 연주하던 국악대는 구석방으로 밀려났다.[58]

순종이 곤룡포에서 군복으로 바꿔 입고 일본 천황에게 받은 훈장을 달고 등장하는 장면이 다소 극적으로 묘사되어 있다는 점을 감안하더라도, 즉위식에서 통감부가 순종의 복식에 상징적인 의미를 부여했다는 것을 알 수 있다. 황제가 즉위하는 날 단발을 하고 군복을 입는다는 내용의 조서가 이미 그전에 내려졌다. 이날부터 관복을 폐지하고 모든 조정 신하도 단발을 하고 군복을 착용하도록 했다.[59] 곤룡포와 서양식 군복, 국악과 군악대의 양악이 고종 시대에는 황제를 중심으로 한 독립국의 양 날개를 상징했다면, 순종의 즉위식에서는 비문명과 문명의 이분법으로 대치되고 있다. 이처럼 전통과 현재를 이분법적으로 대비시키는 것은 이후 일제강점기 동안 조선총독부가 식민 통치를 정당화하기 위해 사용하는 흔한 선전논리였다.

한편 순종의 초상 사진이 새로운 의미를 부여받는 것은 단순히 사진의 내용, 즉 복식 때문만은 아니다. 도상 면에서 볼 때 메이지 천황의 공식적인 초상인 〈메이지 천황 어진영〉[도25]과 닮은꼴이다. 그 대표적 예가 이와타가 촬영한 순종황제 사진[도24]이다. 김은호가 1928년에 그릴때 1909년에 촬영한 순종의 사진을 보고 그린 것으로 보아 1909년의 사진은 순종의 공식적인 초상이었을 것이다.* 이 사진의 촬영 연대는 기록되어 있지 않으나 1910년 6월 22일 『대한매일신보』에 '대황제 폐하와 황후 폐하가 6월 18일 어사진을 한 점씩 궁내부 일본인고등관에서 하사했다'는 기록이 있고, 같은 장소에서 촬영한 황후의 사진이 함께 배포되었던 것으로 보아 1910년 6월 이전에 촬영된 것이다. 그렇다면 이 사진은 한국강제병합 직전에 일본이 공식적으로 준비한 사진이라 할 수 있다.[61]

이 사진을 〈메이지 천황 어진영〉과 비교해보면 의자에 앉은 모습의 반

* 1926년 순종 승하 이후 김은호는 이왕직의 주문을 받고 순종의 공식적인 어진을 그렸다. 이때 김은호가 어진을 그리는 장면을 촬영한 사진이 남아 있어 순종 어진의 제작 방식을 엿볼 수 있다.[60]

순종은 즉위식에서 곤룡포를 벗고 군복으로 바꿔 입었다. 이날부터 관복을 폐지하고 모든 조정 신하도 단발을 하고 군복을 착용하도록 했다. 곤룡포와 서양식 군복, 국악과 군악대의 양악은 비문명과 문명의 이분법으로 대치되고 있다. 이처럼 전통과 현재를 이분법적으로 대비시켜 식민 통치를 합리화하는 방식은 이후 일제강점기 동안 조선총독부가 사용했던 흔한 선전논리가 된다. 또한 이후에 그려지거나 촬영된 순종의 어진은 메이지 천황의 공식적인 초상인 〈메이지 천황 어진영〉과 닮은 꼴이다. 천황의 어진영을 닮은 순종의 초상은 대외적으로는 천황의 신민, 방계 왕실의 초상으로, 한국 내에서는 권력자와 피지배 계급 간의 가부장적 관계를 강화하기 위한 '아버지의 도상'으로 유포되었다.

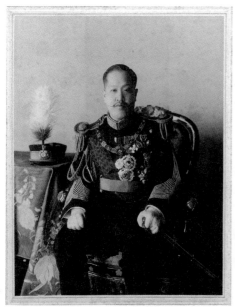

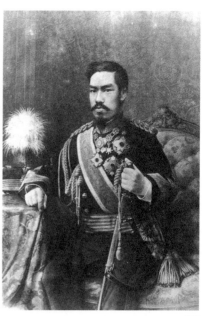

도24

도25

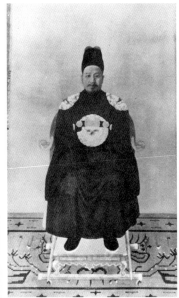

도27

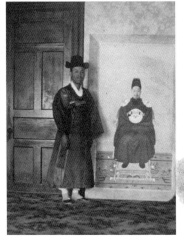

도28

도24. 이와타 가나에, <순종황제>, 1909. 최근에 발표된 개인 소장본에서 사진을 낀 마운트 위에 오얏꽃 문양과 함께 '이와타 사진관'岩田鼎謹寫이라고 써 있는 것이 확인되었다.

도25. 우치다 구이치, <메이지 천황 어진영>, 1888.

도26. 1928년 창덕궁에서 김은호가 순종의 어진을 그리는 모습.

도27. 1928년 김은호가 그린 <순종 어진>. 6·25전쟁 중 소실되었다.

도28. 완성된 순종 어진 앞에 선 김은호.

신상, 인물이 화면에 바짝 다가앉아 관객과의 직접성을 강화하는 방식, 테이블에 놓인 모자, 왼손에 쥔 칼, 수염의 형태, 각종 훈장으로 장식한 제복 등 거의 비슷한 도상적 특징을 보여준다. 앞서 보았듯이 이와타는 도쿄의 궁내성 어용 사진사로 〈메이지 천황 어진영〉을 촬영했던 마루키 리요의 사진관에서 일했던 경력이 있다.* 따라서 두 사진이 도상적으로 유사한 것은 일차적으로는 촬영자가 같은 방식을 습득한 일본인이었기 때문일 것이다.

메이지 천황의 공식 어진영이 나온 이후 그의 초상은 일본 근대 천황제의 확립 과정에서 '아버지父의 도상圖像'의 본보기가 되었다. 가시와기 히로시柏木博는 청일전쟁기 잡지나 신문 같은 대중매체에 전쟁 영웅이나 장군 같은 유명한 인물의 초상 사진이 많이 등장하는데 이들의 도상이 대부분 천황의 도상을 모델로 하고 있다고 지적했다.[64] 화면에 바짝 다가선 상반신, 꽉 다문 입, 군복 예복과 훈장 등 영웅적 남성의 이미지를 담은 이 도상은 어김없이 천황의 어진영을 연상시킨다. 일본은 근대화 과정에서 '가家'를 제도화하여 부자관계에 의거한 지배-피지배 관계를 국가로 확대했고, 이때 천황의 어진영은 이 권력의 주체를 가시화하기 위한 상징적 장치였다. 따라서 국수주의가 확산되던 청일전쟁기에 천황의 도상을 모델로 한 일본 남성의 초상 사진이 유행한 것은 '아버지의 도상'을 내면화하고자 하는 신민, 즉 남성 국민의 바람이 구현된 것이었다. 이러한 과정을 통해 천황과 신민 간의 가부장적 관계는 확대 재생산되었고, 1900년대 사진관 초상 사진의 전형화된 문법이 되었다. 이 무렵 일본으로부터 귀족 칭호를 받은 조선인들이 유행처럼 제복을 입고 촬영한 초상 사진들도 '아버지의 도상' 흉내 내기라고 할 수 있다.

*　이와타 사진관은 이토 히로부미를 저격한 안중근의 사진을 엽서에 인쇄해 팔아 치안방해죄로 걸렸을 정도로 철저한 자본주의 논리로 운영되던 사진관이다.[63]

도29. 청일전쟁에서 일본이 승리한 뒤 1985년 7월호 『풍속화보』에 실린 〈대일본제국육해군십걸〉.

　　순종은 육해군 통수권을 가진 대원수복이 아니라 육군대장복을 입고
있다.[65] 가슴에는 대훈위금척서성훈장大勳位金尺瑞星勳章을 비롯한 외국 부장
과 기념장을 달고 있고, 목에는 천황에게 하사받은 대훈위국화경식을 드
리우고 있다. 천황의 어진영을 닮은 순종의 초상은 새로 즉위한 '아버지의
초상'이자 천황을 따르는 '신민의 초상'이 된다. 다시 말해 대외적으로는
일본에 의해 문명의 세례를 받기 시작한 천황의 신민, 방계 왕실의 초상이
지만 조선 내에서는 권력자와 피지배 계급 간의 가부장적 관계를 강화하
기 위한 '아버지의 도상'으로 유포될 필요가 있었다는 뜻이다.

순종황제 사진, 봉안운동과 의례화

천황의 초상이 일본 남성 국민에게 '아버지의 도상'이 된 것은 단순히 도상적 특징 때문이 아니다. 〈메이지 천황 어진영〉의 도상은 일본 근대기에 천황을 위해 새롭게 만들어낸 것이 아니라 서양의 초상화나 초상 사진에서 흔히 보이던 방식이다. 엄밀히 말해서 일본 국민이 천황의 초상을 천황과 동일시하고 숭배 대상으로 삼은 것은 도상 자체가 아니라 그것을 배포하고 봉안하는 각종 의례를 통해서였다. 천황의 초상이 일본 천황제의 독특한 발달 과정을 보여주는 상징물이 된 것은 어진영이 국가 차원에서 체계적으로 관리된 결과다.

순종의 초상은 도상뿐 아니라 유포 방식에서도 일본 어진영 체제를 따랐다. 고종 양위 이후 통감부는 천황 어진영의 유포 체계를 원용하여 순종의 어진을 관리했다. 앞서 살펴본 사진첩이나 사진엽서가 일반 대중에게 판매되었다면, 어진은 전국의 학교와 관청에 하사되었다.

황제의 사진을 각지의 관립학교에 한 부씩 봉안한다는 이야기는 1907년 9월경부터 나오고 있었다. 그러나 이때는 태황제 폐하, 즉 고종과 순종, 황태자 영친왕의 사진을 모두 촬영하여 봉안한다는 설이 나오고 있었다.[66] 그러나 고종 양위 직후인 11월부터는 순종의 사진을 각 학교에 봉안하는 문제가 본격적으로 논의되기 시작했다.[67] 이때에 보낸 순종 초상은 어진 또는 어사진이라 표현하고 있어, 사진을 보낸 것임을 알 수 있다.

1907년 12월부터 1908년 6월까지 추진된 순종 사진의 봉안 과정을 보면, 먼저 학부가 각 관립학교와 공립학교에 어진을 하사하고, 뒤이어 궁내부와 내부가 주관하여 각부와 관찰부에 사진을 보냈다.[68] 1908년 3월 학부

일본에서 천황 사진을 관공립 교육기관에 배포한 것은 1882년부터이지만 전국적으로 확대하여 배포한 것은 1889년부터. 절대권력으로서의 천황을 중심으로 한 가부장적 국가에 걸맞은 신민을 만들기 위해서는 전국에 걸쳐 천황의 지배를 가시화해야 했고, 교육기관·행정 조직·군대 조직이 전국에 걸쳐 분포되어 있으므로 이곳에 어진을 건다는 것은 전국을 지배한다는 상징적인 의미가 있었다.

 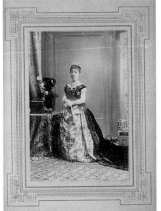

도30　　　　　　　　　　　　　　　　도31

도32

도31~32. 메이지 천황과 쇼켄 황태후 어진영. 황태후의 어진영은 스즈키 신이치가 그린 것을 마루키 리요가 1889년에 촬영한 것이다.
도33. 온시칸恩賜館 응접실에 걸려 있는 천황과 황후의 초상 사진.

에서 훈령으로 반포한 봉안 절차는 다음과 같다.[69]

> 학부에서 각 관립과 공립학교에 훈령하되
> 대황제 폐하께서 하사하신 어진을 각 학교에 봉안하고 일반 직원과 학도가 성의를 다하여 흥기하고 힘써 공부할 뜻으로 이왕 훈령하였거니와, 혹 소홀히 할 염려가 없지 못하여 주의할 조건을 들어 훈령하니, 직원과 학도가 상확하여 일체로 준행하라 하였는데
> 一. 어진을 존엄케 하기 위하여 학교를 감독하는 관청에 봉안하되, 감독하는 관청이 없는 곳에서는 다른 행정관청에 봉안함.
> 一. 예식을 거행할 때는 모셨던 관청에서 그 당일에 예식 하는 장소로 모시고 예식을 마친 후에 즉시 도로 모시되 학교 직원이 친히 거행하며 어진을 맞이하고 보내는 의례는 정지함.

이 훈령에 따르면 어진은 대황제 폐하, 즉 순종이 하사하며, 그 대상은 각 관립학교와 공립학교다. 그리고 어진을 받은 학교는 어진을 함부로 두지 말고 반드시 감독관청이나 해당 관청에 봉안해야 하며, 경축일이나 기념일에 학교에서 예식을 거행할 때는 먼저 어진을 예식장에 봉안해야 한다. 예식이 끝난 후에는 도로 해당 관청에 봉안하되 일본 천황의 어진영 봉안 절차에 포함된 행사, 즉 어진을 가져오고 갖다놓는 절차에 대한 의례는 하지 않는다는 내용이다.

1910년 한국강제병합이 본격적으로 추진되자 『대한매일신보』는 논설을 통해 '한일합방 불가'를 주장했으나 치안방해죄로 신문을 압수당했다.

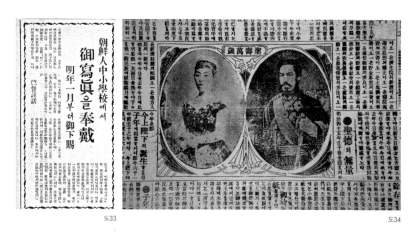

도33. 1937년 11월 12일 『매일신보』, 조선인 중학교에서 어사진 봉대 관련 기사.
도34. 『매일신보』 1912년 1월 1일에 실린 메이지 천황과 황후의 어진영.

이러한 상황에서 궁내부가 지방의 각 군郡에도 어진을 하사하면서 어진 봉안은 좀 더 전국적인 차원에서 진행되었다.[70] 한편 황제의 초상을 개인적으로 여러 장 소지하면 압수되었으며, 특히 메이지 천황의 어진영을 집 앞에 함부로 걸어두는 행위는 경찰에게 구타를 당할 수 있는 일이었다.[71] 이러한 일들은 순종의 초상이 일본식 어진영의 관리 체계로 들어가게 되었음을 말해준다.

순종 어진의 배포 방식과 봉안 절차는 메이지 천황의 어진영이 배포되고 의례화되는 방식과 유사하다. 다만 일본에서는 좀 더 정교하게 조직화되어 있었다. 천황 사진이 관공립 교육기관에 배포된 것은 1882년부터이지만 전국에 배포된 것은 1889년 대일본제국의 교육칙어가 반포된 직후였다. 이때 〈메이지 천황 어진영〉이 배포된 것은 우연이 아니다. 이 시기

는 메이지 정부가 한편으로는 자유민권운동을 억압하고, 다른 한편으로는 새로운 법적·윤리적 체계를 정비하여 천황에 의한 지배 체제를 공고히 하던 때였다. 따라서 어진영의 전국적 배포는 천황제 국가를 수립하기 위한 정책의 하나였다. 천황을 중심으로 한 가부장적 국가에 걸맞은 신민을 만들기 위해서는 전국에 걸쳐 천황의 지배를 가시화해야 했다. 이를 위해 각 교육기관, 행정 조직, 군대 조직에 어진영을 내걸어 온 나라를 지배한다는 것을 드러내려 했다.

천황 초상과 천황제 국가의 상관성을 지적한 다키 고지多木浩二에 따르면, 국가가 천황의 어진영을 배포하는 방식과 봉안 절차야말로 국민들로 하여금 천황의 어진영을 천황과 동일시하게 하고 그 신성성에 복종하는 신민을 만들기 위한 효과적인 수단이었다.[72] 가령 천황의 초상을 직접 하사하는 것이 아니라 원하는 학교에 하사하는 방식이었다. 즉 각 지방장관이 우수 학교를 선정하여 어진영을 신청하면 문부성을 거쳐 궁내성에 접수되어 하사되었다. 따라서 천황의 어진영을 하사받은 학교는 큰 영광으로 여겨졌으며, 그렇지 못한 학교는 열등한 학교가 되었다. 이러한 시스템은 궁내성-문부성, 문부성-현, 현-군, 군-학교, 학교-생도라는 위계화된 관계를 만들어낸다. 이렇게 하사받은 어진영은 엄격한 봉안 절차를 거침으로써 천황과 동일시된다. 즉 천황의 어진영과 관련된 언어, 몸짓, 장식에 이르기까지 모든 것이 의례화됨으로써 사진이라는 복제물은 그 물성을 떠나 종교적 예배 대상이 된다. 1900년 소학교령 시행규칙 이후 천황의 어진영은 국가 경축일이나 기념일에 엄격한 절차를 거쳐 학생들에게 공개되었으며, 교육칙어가 봉독되고, 학생들은 어진에 대한 경례를 했다. 이러

한 의례들이 일상생활에까지 침투하여 사람들은 천황이 국가의 중심임을 내면화하게 된다. 그 결과 충군애국, 위계질서를 통한 입신출세의 가치관이 만들어지고, 이것이 곧 일본 근대국가를 형성하는 기반이 되었다.

일본의 천황 어진영 숭배 체계와 비교해보면 순종 어진은 관에 의한 배포와 어진의 신성시라는 면에서는 같으나 좀 더 축소된 형태라는 것을 알 수 있다. 즉 관에 의한 배포는 자발적인 신청 절차 없이 황제의 직접적인 하사라는 형태로 진행되었고, 봉안은 따로 학교에 전각을 짓지 않고 행정관청이 담당했으며, 의례는 간소하게 치러졌다. 다른 한편으로는 어진의 관리를 일원화하기 위해 개인의 제작, 판매 행위를 금지했다. 일례로 1908년 도쿄에서 발행된 화보집에 조선 황제의 초상 사진이 복제된 것에 대해서도 경시청이 금지 조치를 내렸다.[73] 이처럼 순종 어진의 봉안과 그에 대한 의례화를 지시한 데는 고종의 양위를 기정사실화하고 의병운동을 탄압하는 한편, 황제에 대한 유교 의식을 이용하여 행정 관청과 학교, 학생 조직을 효율적으로 관리하려는 의도가 담겨 있었다.

순종의 모습을 대중에게 드러내는 것은 단순히 사진으로 끝나지 않았다. 1901년 1월부터 2월까지 순종은 이토 히로부미와 함께 마산, 부산, 대구 등 경상도 지방과 평안도 지방을 순행했다. 순종은 이 기간 동안 국민들을 직접 만났으며, 각 지방의 부윤 및 군수, 60세 이상의 노인, 효자와 열녀를 만나 격려금을 하사했다.[74] 그러나 순종의 지방 순행을 통한 국민 접촉, 순종 초상 사진의 배포와 의례화는 이토 히로부미의 정치적 의도, 다시 말해 일본의 호위를 받는 순종에 대한 국민의 충성심을 이끌어내려는 전략이었다고 할 것이다.

1901년 초 순종황제는 이토 히로부미와 함께 경상도와 평안도를 순시했다. 순시하는 순종의
모습은 사진사에 의해 촬영되어 제작, 배포되었다. 순종이 이렇게 직접 대중과 접촉하고, 초상
사진을 배포한 것은 이토 히로부미의 정치적 의도가 작용했다. 호위를 받는 순종에 대한 국민의
충성심을 끌어내기 위한 의도적 장치였다.

도35

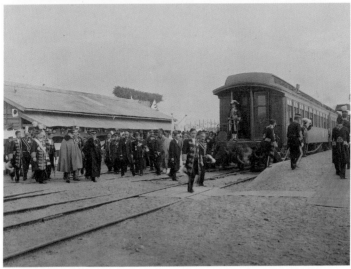

도36

도37

도38

도39

도35. 1909년 1월 29일 의주에 도착한 순시 행렬. 『순종서북순행사진첩』.
도36. 1909년 1월 31일 정주역에서 칙어 반포 후 승차하는 순종황제와 이토 히로부미.
도37. 1909년 2월 4일 창덕궁 인정전 앞에서 기념 촬영하는 모습.
도38. 1909년 2월 1일 평양 만수대 정상에서 기념 촬영하는 모습.
도39. 1909년 2월 3일 남대문역에서 기다리는 환영 인파.

순종 사진의 배포는 오래가지 않았다. 일제강점기에 신문을 화려하게 장식한 것은 고종이나 순종의 초상이 아니라 일본의 천황과 황후상이었다. 그리고 1930년대 말 일본이 전시체제에 돌입하면서 조선총독부는 내선일체와 애국심 발흥을 위해 일본 천황 사진을 신성화하는 작업에 들어갔다. 이에 따라 일본 천황의 사진이 전국의 학교에 배포되었으며, 천황 사진을 모시기 위한 대대적인 행사를 벌인 '우수한' 학교들의 명단이 공개되었다. 왕의 초상 또는 천황의 초상을 정치적 이데올로기를 유포하는 데 적극적으로 활용하는 방식은 국내의 정치인들에게도 내면화된 듯, 해방 후 이승만의 초상 조각과 초상 사진이 정치적 수단으로 활용되었다.[75]

마치며

19세기 후반에서 20세기 초 고종의 초상은 전통과 새로운 매체가 경합을 벌인 실험장 같았다. 고종은 조선 왕조의 정치적 전통을 이어받은 왕이자 열강들의 침입 속에서 근대국가를 지향해야 했던 전환기의 왕이었다. 따라서 고종의 이미지들도 전통적인 어진에서 유화나 사진 같은 새로운 매체들로 제작되었으며, 그 의미와 기능 역시 다양했다.

　　고종 초상은 크게 전통적인 방식과 새로운 매체에 의한 재현 방식으로 나뉘며, 시기에 따라 그 기능이 활용 또는 변용되는 과정을 보여준다. 1872년에 제작된 어진이 조선 후기 어진 전통의 연장선상에서 왕권 강화를 위해 제의적 기능과 상징적 기능이 활용되었다면, 1880년대 초에서 1890년대는 사진과 대중매체를 통해 어진의 전통적 기능이 변용되는 과정을 보여주었다. 이에 반해 대한제국기는 전통적 성격과 변용된 기능들이 황제권 강화에 함께 활용되는 양상을 띠었다. 이것은 고종 시대가 어진의 전통적 기능이 소멸하고, 새로운 매체에 의해 새로운 기능이 등장하는 시기가 아니라 어진이라는 의미와 기능의 외연이 넓어지면서 새로운 기능이 부가된

시기였다는 것을 의미한다.

전통적인 어진은 기본적으로 조종祖宗 또는 왕과 동일시되는 제의적 대상물이었다. 그리고 어진을 제작하고 진전에 봉안하는 과정, 각 절기마다 의례를 행하는 과정은 그 자체가 왕권을 상징적으로 보여주는 왕실 행사의 일종이었다. 따라서 왕의 초상이란 보여주기 위한 것이 아니라 모셔지는 대상물로서 외부에 유출하거나 배포하는 것이 금기시되었다. 어진의 전통적 기능은 이처럼 제의적 기능과, 그 부속 관례를 통해 왕권을 상징하는 정치적 기능, 두 가지 측면에서 복합적으로 활용되었다. 1872년과 대한제국기에 공식적인 어진 도사 및 모사도감을 설치하고 제작한 어진들은 모두 이러한 기능들이 연장 또는 강화된 형태였다. 태조의 전통을 환기시킴으로써 왕권의 정통성을 부여받는 방식을 고종이 대한제국기에 더 적극적으로 활용했다. 즉 대한제국기 태조의 어진 모사와 태조의 진전인 개성 목청전의 중건, 고종의 어진 제작과 풍경궁의 건설은 황제권을 강화하기 위해 1872년의 어진 제작 경험을 확대 발전시킨 형태였다고 할 수 있다.

어진의 전통적 성격이 변하게 된 요인을 살펴보면, 먼저 정치적으로는 1880년대 초 고종의 동도서기식 개화정책 추진과 국제 질서에 편입하는 과정에서 왕의 초상이 국가 표상으로 요구되었고, 문화적으로는 사진과 새로운 대중매체들의 등장 때문이라고 할 수 있다. 1880년대 개화지식인들에 의한 사진술의 도입은 고종의 개화정책 속에서 부국강병을 위한 기술 도입의 차원에서 이루어진 일이었다. 1884년은 지운영과 로웰에 의해 처음으로 고종의 사진이 촬영된 해이자 어진을 외국 공사에게 배포한 해였다. 이것은 어진에 대한 전통적인 인식에 전면적인 변화가 일어나기 시작했음

을 의미한다. 그리고 이해에 조선 정부의 초청을 받고 처음 국내에 들어온 미국인 로웰이 촬영한 고종과 세자의 사진들은 여러모로 이정표가 되는 작품들이다. 로웰의 사진 중 알려지지 않았던 세자의 사진과 고종의 좌상 사진들, 이후에 제작된 판화나 삽화 등은 대부분 익선관복 차림과 두 손을 모은 정면상의 정형화된 자세를 취하고 있다. 또한 주로 외국인이 고종을 알현하는 과정에서 조선을 외국에 알리기 위한 목적으로 촬영되었고, 그때마다 고종이 세자와 함께 촬영함으로써 부계 혈통 중심의 왕권을 지속적으로 드러내는 방식을 취했다. 이러한 사진의 자세와 촬영의 방식은 로웰 이후 대한제국기까지 반복적으로 나타나는 고종 사진의 재현 방식이 된다.

1890년대 청일전쟁을 전후하여 고종의 이미지는 다양한 형태로 대중 매체에 유포되기 시작했다. 그러나 이 시기 고종 이미지의 제작과 유포의 주체는 고종이 아니라 일본이나 고종 주변의 서양인들이었다. 따라서 청일 전쟁과 을미사변, 아관파천, 대한제국 선포로 이어지는 정치적 혼란기에 여러 매체로 재현된 고종의 초상은 그 의미 및 기능 역시 복합적이었다. 즉 일본인들에게는 고종의 이미지가 중국으로부터 독립시켜야 하는 무력한 조선의 표상이었다면, 국내의 서양인들에게는 고종과 조선에 대한 주도권을 가시화하는 역할을, 국내 개화파에게는 충군애국의 상징물 역할을 했다. 물론 이 시기 국내 대중매체의 발달은 극히 초보적인 수준이었기 때문에 고종의 초상이 유포된 범위는 매우 한정적이었다. 그러나 어진의 복제, 유포, 수집 그리고 국가 이데올로기를 유포하기 위한 시각적·교육적 장치로서의 어진은 전통적 개념의 어진과 현격히 달랐다.

1899년 대한국국제를 선포하고 본격적으로 황제권 강화에 들어간 시

기에 과연 고종은 서양인 선교사들과 독립협회를 통해 경험했던 어진의 대중적 유포성이나 정치적 기능을 어떻게 활용했을까. 현재까지 밝혀진 바로는 대한제국기 고종이나 정부가 메이지 시기 일본의 위정자들이 했던 것처럼 황제의 초상을 철저한 통제하에 전국에 복제된 이미지를 배포하고 관련 의례를 제정함으로써 국가 이데올로기를 창출하는 수단으로 삼았다거나, 서양의 제국들처럼 중산층 중심의 가치관을 체현한 군주의 이미지를 유포하기 위해 적극적으로 상품화했던 시도들은 보이지 않는다. 오히려 대한제국 정부는 고종황제의 초상이 상품화되는 것을 규제했다. 이것은 이미 일반 대중은 왕의 초상이라는 이미지를 소유와 수집의 대상으로 보기 시작했던 것에 비해, 고종 측은 어진의 신성성이나 전통적인 아우라를 지속시키려는 입장이었음을 의미한다.

실제로 대한제국기에 고종 초상은 전통적 방식이 더 강화되는 방향으로 제작되었다. 독립협회를 혁파하고 보수파와 보부상 등의 황제 친위 세력의 호위를 받았던 고종은 황제권을 강화하기 위해 전통적 방식의 어진 제작 사업을 더욱 적극적으로 추진했다. 1900년에서 1902년 사이에 집중되었던 공식적인 어진 제작 행사들은 황제가 된 고종의 정통성을 태조의 전통으로부터 끌어내어 상징화함으로써 어진의 신성성과 아우라를 지속시키는 전통적인 방법을 그대로 따랐다.

휴벗 보스의 유화 초상이나 조제프 드 라 네지에르의 고종 초상은 비록 서양화지만, 고종이 서양화라는 매체를 통해 전제군주로서의 자신을 어떻게 재현하려 했는지를 보여준다. 특히 네지에르의 작품은 고종의 의도가 좀 더 구체적으로 드러나는 대표적 예다. 1902년에 완공된 경운궁 중화

전에서 오봉병을 배경으로 어좌에 앉은 고종의 초상에는 새로운 법전을 마련하고 황제로 등극한 자신의 면모를 대외적으로 알리려는 의도가 담겨 있다. 반면 오봉병과 어좌는 대한제국기 외국인들에게는 동양의 황제, 시대 착오적인 전제군주인 고종과 동일시된 상징물이었다. 즉 서양인에 의해 재현된 고종의 초상은 박람회나 대중매체를 통해 본 적이 있는 멸망해가는 조선 종족의 초상이었다. 따라서 황룡포를 입고 정면을 향하고 있는 고종의 초상에는 대내외에 신성불가침의 전제군주임을 선포하고자 했던 주문자 고종의 의도와, 그것을 비문명국의 종족으로 바라보는 서양인의 시각이 교차되어 있다.

채용신이 승하한 고종의 초상을 모사하여 지인들에게 주고, 1920년대 신문에서 '보고 싶은 사진' 1순위로 고종 초상 사진이 꼽힌 사실은 왕조의 소멸이 비자발적으로 이루어짐에 따라 왕의 초상은 극복되어야 할 구체제의 상징물이 아니라 오히려 빼앗긴 나라에 대한 향수의 대상이 되었음을 보여준다. 한편 초상 사진은 일본 자본의 침투 과정에서 인기 있는 상품이 되었으며, 다른 한편에서는 각종 풍속과 자료, 체격 조사 등을 통해 식민지 기록과 규제, 통제를 위한 시각적 장치로 이용되었다. 아울러 순종의 사진은 일본 천황 어진영의 분신이 되어 왕의 교체와 순종을 호위한 일본의 문명을 가시화하는 수단으로 전국에 배포되었다.

고종의 초상 만들기는 실패로 끝났다. 그러나 국가 통치자의 사진이 정치적 담론 공간 속에서 활용되는 방식은 일제강점기 신문에 실리던 다이쇼, 쇼와 천황과 황후의 초상이미지를 통해, 해방 이후 이승만 정부 시기 이승만 초상 및 동상 세우기를 통해, 그리고 박정희 대통령의 군복 입은 사

진으로부터 지금에 이르기까지 익숙한 시각 경험으로 지속되고 있다. 이러한 국내의 이미지 활용의 역사에서 고종의 초상은 그 기원의 자리에 있다고 할 수 있을 것이다.

끝으로 이 책은 여러 기록이나 유물로 산재해 있던 고종의 이미지들을 모아 그 제작 경위를 밝히고, 그것을 통해 고종 시대의 시각 문화의 일면을 파악하는 방식을 취하였다. 그러나 아이러니하게도 고종 시대에 볼 수 있었던 이미지들은 현새 볼 수 없으며, 휴벗 보스의 고종 초상이나 서양 서적 속의 고종 사진들처럼 그 시대에 보기 힘들었던 이미지들은 논의의 대상이 되었다. 이 책 출판을 위한 준비가 마무리될 즈음 국외소재문화재재단에서 발굴한 뉴어크미술관의 고종 초상처럼 고종의 초상은 지금도 지속적으로 발굴되고 있다. 이러한 점에서 본다면 고종의 초상에 대한 이 논의는 현재의 시점으로부터 재구성된 역사이며, 앞으로도 지속적으로 보완, 변경되어갈 이야기라 할 것이다.

들어가며

1 이 사진에 대해서는 김수진, 「근대전환기 조선 왕실에 유입된 일본자수병풍」, 『미술사논단』
 36(2013, 6) 91~116쪽; 이사빈, 「근대기 초상사진의 외교적 기능: 스미스소니언 미술관 소장
 고종 초상을 중심으로」, 『국립현대미술관 연구논문』 제4집(2012) 25~33쪽.

2 Alice Roosevelt Longworth, *Crowded Hours*, New York and London:Charles Scribner's
 Sons, 1933, pp. 78~107.

3 Homer Hulbert, *The Korea Review*, Vol 5, Seoul: 1905.

4 Alice Roosevelt Longworth, *Crowded Hours*, New York and London:Charles Scribner's
 Sons, 1933, p. 104.

5 Margaret, Homans, *Royal Representations: Queen Victoria and British Culture, 1837-
 1876*, Chicago: University of Chicago Press, 1998, p. 48; Naomi Rosenblum, *A World of
 Photography*, New York: Abbeville Press, 1984, pp. 62~64.

6 조은영, 「미국 시각문화 속의 서태후: 후기 식민주의 시각에서 보는 재현의 정치학」, 『미술사
 학보』, vol 39, 2012, 100~131쪽.

7 다키 고지多木浩二, 박삼헌 옮김, 『천황의 초상』, 소명출판, 2007.

8 「미 일 밀약 몰랐던 고종 "미 공주가 도우러 왔다" 황실가마 태워」, 『조선일보』, 2015. 10. 6. ;
 「100년 전 한국인이 찍은 가장 오래된 고종 사진」, 『동아일보』, 2015. 10. 5.

9 이성미 외, 『조선시대 어진관계 도감의궤연구』, 한국정신문화원, 1997; 이성미, 『어진의궤와
 미술사』, 소와당, 2011; 최형선, 「고종시대의 어진도감 – 어진제작을 중심으로」, 성신여자대
 학교 석사학위논문, 1983; 정원재, 「고종황제의 어진에 대한 연구」, 성신여자대학교 석사학
 위 논문, 1985; 김성희, 「조선시대 어진에 관한 연구」, 이화여자대학교 석사학위 논문, 1990;
 조인수, 「전통과 권위의 표상 : 고종대의 태조 어진과 진전 」, 『미술사연구』 20, 2006. 12,
 29~56쪽; 크리스틴 피암, 「휴버트 보스가 그린 고종황제의 초상화」, 『공간』(1980), 76~79
 쪽; 국립현대미술관, 『구한말 미국인 화가 보스가 그린 고종황제초상 특별전』, 국립현대미술
 관, 1982; 이구열, 「19세기 말 한국을 찾아왔던 첫 서양인 화가」, 『근대 한국미술사의 연구』,
 미진사, 1992, 136~139쪽; 조창수, 「미국에서 발견된 고종 초상유화」, 『계간미술』 34, 1985,

여름, 104~109쪽; 권행가, 「휴벗 보스의 고종초상」, 『근대미술연구』, 2005, 73~100쪽; 박청아, 「고종황제의 초상사진에 관한 고찰」, 『한국사진의 지평』, 눈빛, 2003, 61~81쪽; 최인진, 「고종, 고종황제의 어사진」, 『근대미술연구』 창간호, 2004, 44~73쪽; 허영환, 「석지 채용신 연구」, 『남사 정재각 박사 고희 기념 동양학 논총』, 고려원, 1984, 553~588쪽; 이영숙, 「채용신의 초상화」, 『배종무총장퇴임기념 사학논총』, 목포대학교, 1994, 245~267쪽; 정석범, 「채용신 초상화의 형성 배경과 양식적 전개」, 『미술사연구』 13, 1999, 181~206쪽; 조선미, 「채용신의 생애와 예술」, 『석지 채용신』, 국립현대미술관, 2001.

10 안휘준, 『한국회화의 이해』, 시공사, 2000, 686~730쪽.

11 1990년대 이후로 한국근대미술사에 대한 연구가 활발히 진행되면서 고종 시대 특히 1890년대를 전후한 시기를 조명한 연구 성과들이 나오고 있다. 윤범모, 「한국사진도입기와 선구자 황철」, 『한국근대미술』, 한길아트, 1998, 75~102쪽; 김영나, 「'박람회'라는 전시 공간: 1893년 시카고 만국박람회와 조선관 전시」, 『서양미술사학회논문집』 13, 2000, 75~111쪽; 윤세진, 「근대적 미술담론의 형성과 미술가에 대한 인식」, 『미술사논단』 12, 2001, 상반기, 9~33쪽; 홍선표, 「한국근대미술사 특강」 1-5, 『월간미술』, 2002. 5~12쪽; 목수현, 「독립문: 근대 기념물과 '만들어지는 기억'」, 『미술사와 시각문화』 2, 사회평론, 2003, 60~83쪽; 목수현, 「대한제국기의 국가이미지 만들기: 상징과 문양을 중심으로」, 『근대미술연구』 창간호, 2004, 26~73쪽; 목수현, 「한국근대전환기 국가시각상징물」, 서울대학교 박사학위 논문, 2008 등.

I. 숨겨진 왕의 초상

1 어진 제작의 방법과 절차에 대해서는 이강칠, 「어진 도사 과정에 대한 소고-이조 숙종 조를 중심으로」, 『고문화』 11, 한국대학박물관협회, 1973. 5. 3~22쪽; 조선미, 『한국초상화연구』, 열화당, 1982, 47~48쪽.

2 대원군 시기 왕권 회복을 위한 왕실 행사에 대해서는 김세은, 『고종 초기(1863~1876) 국왕권의 회복과 왕실행사』, 서울대학교 박사학위 논문, 2003.

3 『승정원일기』, 고종 8년(1871) 2월 10일 경오; 11월 11일; 『고종실록』 9권 9년 1월 5일.

4 규장각 편, 『어진도사등록』(1872) 좌목 및 전교연화傳敎筵話; 『고종실록』 광무 6년 6월 21일. 1872년 태조 어진과 고종 어진의 좀더 자세한 제작 상황에 대해서는 권행가, 「고종황제의 초상: 근대적 시각매체의 유입과 어진의 변용」, 홍익대학교 박사학위 논문, 2005, 제1장; 조인수, 「전통과 권위의 표상: 고종대의 태조어진과 진전」, 『미술사연구』 20, 2006, 29~56쪽 참조.

5 『승정원일기』, 고종 9년 1월 1일.

6 『육전조례』六典條例(권 5), 법제처, 1974(초판 1867), 421쪽; 『승정원일기』 고종 9년 1월 1일

412쪽(어진십년일차 계품봉모).

7 『승정원일기』, 숙종 14년 3월 3일.

8 『승정원일기』, 숙종 14년(1688) 3월 3일 병자. 준원전과 경기전 태조어진을 모본으로 다시
 모사하여 남별전에 봉안함.

9 김동현, 『서울의 궁궐 건축』, 시공사, 2002, 18~65.

10 Richard Vinogrard, *Boundaries of the Self : Chinese Portraits 1600-1900*, Cambridge:
 Cambridge University Press, 1992, pp. 2~10.

11 조선미, 『한국초상화연구』, 열화당, 1982, 128쪽.

12 조선미, 『한국초상화 연구』, 147~148쪽.

13 고종 초기인 1867년 편찬된 『육전조례』 159~162쪽에 도성 안에 위치했던 왕실 진전인 영희
 전永禧殿에 봉안된 선왕들의 초상은 '어진'으로 , 함궤에 넣어 봉안한 경우는 '구영정'舊影
 幀으로 표기된 반면 왕실의 궁묘인 경모궁景慕宮의 망묘루望廟樓에 봉안된 선왕들의 초상들
 은 '쉬용'晬容이라고 표기되어 있는 것으로 볼 때 어진, 영정, 쉬용 등의 용어가 고종대까지도
 혼용되고 있었던 것을 볼 수 있다. 반면 현재 규장각에 소장된 어진관련 기록인 의궤儀軌나
 등록謄錄의 명칭들을 보면 주로 선왕의 초상을 모사하거나 보수하는 경우에는 '영정'이라고
 쓰고, 재위 중인 왕을 직접 보고 그리는 도사의 경우에는 '어진'이라고 쓰는 경우가 많아 공
 식적으로는 '어진'이라는 용어가 당대 왕의 초상을 지칭하고 이미 진전에 봉안되어 신위神位
 와 유사한 기능을 하고 있는 선왕의 초상들은 '영정'으로 구분하여 사용되었다는 것을 볼 수
 있다. 김성희, 「조선시대 어진에 관한 연구」, 이화여자대학교 석사학위 논문 ,1990, 16~17쪽
 〈표5〉.

14 다키 고지, 박삼헌 옮김, 『천황의 초상』, 소명출판, 2007.

15 「어사진 일본식 논하 주고 팔지는 아니한다더라」, 『독립신문』, 1897년 8월 28일 잡보;「긴급
 광고」, 『황성신문』, 1901년 6월 25일;「화사지후」, 『황성신문』, 1910년 3월 29일 잡보 참조.

16 「화진수금」畵眞酬金, 『황성신문』, 1899년 7월 12일 잡보;「어진을 모시라고」, 『대한매일신
 보』, 1907년 11월 24일;「어진봉안」, 『대한매일신보』, 1908년 6월 19일 잡보.

17 조선미, 『한국 초상화 연구』, 열화당, 1982, 147~148쪽; 이성미, 「조선왕조 어진관계 도감의
 궤」, 『조선시대어진관계도감의궤연구』, 한국정신문화연구원, 1997, 29~32쪽;『승정원일기』
 477, 1713. 계사 5일 초 6일 임오조.

18 전통적인 초상화의 용어와 어의에 대해서는 조선미, 『한국 초상화 연구』, 열화당, 1982,
 421~439쪽 참조.

19 한국, 일본의 사진 용어 도입 문제에 대해서는 최인진, 『한국사진사』, 눈빛, 1999, 19쪽; 최인
 진, 「고종, 고종황제의 어사진」, 『근대미술연구』 창간호, 2004, 45~48쪽; 기노시타 나오유키

木下直之, 『사진화론: 사진과 회화의 결혼』寫眞畵論: 寫眞と繪畵の結婚, 이와나미쇼텐, 1996, 4~5쪽 참조.

20 조선미, 『한국 초상화 연구』, 열화당, 1982, 422~424쪽.

21 「화사지후」畫師祗候, 『황성신문』, 1910년 3월 29일 잡보; 「이태왕어초상」, 『사진통신』, 1920 년 4월호 표지 사진.

22 「천황황후양폐하 어사진 봉재에 대한 미나미 지로 총독의 근화」, 『동아일보』, 1937년 11월 12일.

23 「고종 초상화 60년 만에 귀국」, 『동아일보』, 1966년 12월 28일.

24 춘원생, 「동경잡신: 문부성미술전람회기」, 『매일신보』, 1916년 10월 29~31일.

II. 상징에서 재현으로

1 수신사를 통한 일본화의 교류 문제는 강민기, 「근대 전환기 한국화단의 일본화 유입과 수용」, 홍익대학교 박사학위 논문, 2004 참조.

2 『고종실록』, 고종 13년 윤5월 18일.

3 김기수, 『일동기유』日東記游, 유관, 19칙, 『해행총재』海行摠載 (속편), 민족문화추진위원회, 1977, 374~375쪽 참조. 김기수의 사진관 경험에 대한 자세한 해석은 최인진, 『한국사진사』, 눈빛, 1999, 72~80쪽 참조.

4 이은주, 「개화기 사진술의 도입과 그 영향: 김용원의 활동을 중심으로」, 『진단학보』, 2002년 6월호, 151~153쪽.

5 『부산부사원고』釜山府史原稿 6, 권12, 민족문화, 1982, 9쪽.

6 김기수, 『일동기유』 2권 3. 연음 부주식 20칙, 406~407쪽.

7 다키 고지, 박삼헌 옮김, 『천황의 초상』, 소명출판, 2007, 191~221쪽.

8 『도쿄마이니치신문』, 1881년 2월 1일 잡보; 이은주, 「개화기 사진술의 도입과 그 영향: 김용 원의 활동을 중심으로」, 『진단학보』, 2002년 6월호, 152쪽 재인용.

9 다키 고지, 박삼헌 옮김, 『천황의 초상』, 소명출판, 2007, 111~150쪽.

10 어진의 외국 유출 금지 사례에 대해서는 조선미, 「일본 종안사宗安寺 및 총지사總持寺 소장 초상화 3점에 대하여」, 『미술자료』 64, 2000, 69~71쪽 참조.

11 「조선국왕 이희군 초상」, 『도쿄회입신문』, 1882년 8월 27일.

12 박영효, 『사화기략』, 372~373쪽; 김현수, 「영국 직업 외교관, 써 해리 파크스Sir Harry Parkes 의 동아시아 외교 활동, 1842~1885」, 『영국연구』 9권, 2003, 107~133쪽.

13 이태진, 「고종의 국기 제정과 국민일체의 정치이념」, 『고종 시대의 재조명』, 태학사, 2000,

231~278쪽; 한철호,「우리나라 최초의 국기('박영효 태극기' 1882)와 통리교섭통상사무아문 제작 국기(1884)의 원형 발견과 그 역사적 의의」,『한국독립운동사연구』제31집, 2008년 12 월호, 125~187쪽; 목수현,「근대국가의 국기라는 시각 문화-개항과 대한제국기 태극기를 중심으로」,『미술사학보』제27집, 2006, 309~344쪽.

14 박영효,『사화기략』,『해행총재』XI, 328~329쪽.

15 김현수,「파크스Sir Harry Parkes 관련 사료들을 통해 본 "한영수호통상조약" 체결 과정」,『영국연구』11권, 영국사학회, 2004, 63~88쪽.

16 한철호,「우리나라 최초의 국기('박영효 태극기' 1882)와 통리교섭통상사무아문 제작 국기 (1884)의 원형 발견과 그 역사적 의의」,『한국독립운동사연구』제31집, 2008년 12월호, 126쪽.

17 『고종실록』, 고종 20년 4월 14일; 윤치호,『국역 윤치호일기』, 연세대학교출판부, 2001, 109~110쪽.

18 황철에 대해서는 윤범모,「한국 사진 도입기와 선구자 황철」,『한국근대미술』, 한길아트, 1998, 75~102쪽 참조.

19 『한성순보』, 1884년 2월 21일;「내국근사內國近事: 촬영국」,『한성순보』, 1884년 3월 18일.

20 사진과 관련한 김용원의 행적에 대해서는 최인진,『한국사진사』, 눈빛, 1999, 92~96쪽; 이은주,「개화기 사진술의 도입과 그 영향: 김용원의 활동을 중심으로」,『진단학보』, 2002년 6월 호 참조.

21 『철종어진도감사실』, 1861년 3월 4일.

22 스즈키 쇼고鈴木省吾 편,『조선명사 김씨 언행록』朝鮮名士 金氏言行錄, 오사카大阪, 분카이 도文海堂, 1886, 49~53쪽.

23 이광린,『개화당연구』, 일조각, 1981, 271~273쪽; 조기준,『한국자본주의성립사론』, 대왕사, 1973, 290~291쪽.

24 이은주,「개화기 사진술의 도입과 그 영향: 김용원의 활동을 중심으로」,『진단학보』, 2002년 6월호,『진단학보』, 2002년 6월호, 160~163쪽.

25 김용구,『임오군란과 갑신정변』, 도서출판 원, 2004, 250~251, 282~284쪽.

26 지운영의 행적에 대해서는 최인진,『한국사진사』, 눈빛, 1999, 107~115쪽 참조.

27 윤치호,『국역 윤치호일기』, 연세대학교출판부, 2001, 91~92쪽.

28 윤치호,『국역 윤치호일기』, 연세대학교출판부, 2001, 97쪽, 109~110쪽.

29 박대양,『동사만록』, 1885년 2월 10일.

30 『승정원일기』, 고종 22년 2월 20일.

31 윤치호,『국역 윤치호일기』, 연세대학교출판부, 2001, 361쪽;『고종실록』, 고종 23년 6월 17일.

32 김은호,『서화백년』, 중앙일보 동양방송, 1977, 231쪽.

33 『고종실록』, 고종 23년 4월 26일; 『고종실록』 고종 24년 12월 25일, 26일, 28일.

34 채용신, 『봉명사기』, 1924; 이영숙, 「채용신의 초상화」, 『배종무 총장 퇴임기념 사학논총』, 목
 포대학교, 1994, 263~264쪽, 부록 1~8, 9면 수록.

35 『황성신문』, 1904년 11월 23일. 지운영의 회화 활동에 대해서는 최경현, 「19세기 후반 상하
 이에서 발간된 화보畫譜들과 한국화단」, 『한국근현대미술사학』 19집, 2008년 12월, 7~28쪽;
 김재한, 「백련 지운영(1852~1935)의 회화세계 연구」, 『한국근현대미술사학』 21집, 2010년
 12월, 7~25쪽 참조.

36 민영환, 『민충정공유고』, 일조각, 2000, 117~118쪽.

37 윤치호, 『국역 윤치호일기』, 연세대학교출판부, 2001, 91~92쪽, 159쪽.

38 최인진, 『한국사진사』, 눈빛, 1999, 139~141쪽; "Vintage Photos Found at Library in
 Boston", *The Korea Times*, 1984. 6. 3.

39 유영익, 「서양인에 의한 한국학의 효시」, 『역사학산책』, 242~243쪽.

40 퍼시벌 로웰, 조경철 옮김, 『내 기억 속의 조선, 조선 사람들』, 예담, 2001. 조선이 고요한 아침
 의 나라로 불리게 된 것은 바로 이 책으로 인해서다.

41 "Vintage Photos Found at Library in Boston", *The Korea Times*, 1984. 6. 3. 사진첩에 실린
 로웰의 사진에 대해서는 국립문화재연구소 미술공예연구실, 『미국 보스턴 미술관 소장 한국
 문화재』, 국립문화재연구소, 2004, 362~368쪽 참조.

42 윤치호, 『국역 윤치호일기』, 연세대학교출판부, 2001, 159쪽.

43 최인진, 「고종, 고종황제의 어사진」, 『근대미술연구』 창간호, 2004. 54~55쪽; 국립문화재
 연구소 미술공예연구실, 『미국 보스턴 미술관 소장 한국문화재』, 국립문화재연구소, 2004,
 363쪽.

44 이사벨라 비숍, 신복룡 옮김, 『조선과 그 이웃나라들』, 집문당, 2000, 404~410쪽.

45 John Tagg, *The Burdern of Representation: Essays on Photographies and Histories*,
 Minneapolis: University of Minnesota Press, 1993, pp.36~37.

46 퍼시벌 로웰, 조경철 옮김, 『내 기억 속의 조선, 조선 사람들』, 예담, 2001, 128~135쪽.

47 이사벨라 비숍, 신복룡 옮김, 『조선과 그 이웃나라들』, 집문당, 2000, 404~410쪽.

48 와카쿠와 미도리若桑みどり, 『황후의 초상』皇后の肖像, 도쿄東京: 치쿠마쇼보筑摩書房, 2001.

49 명성황후 이미지의 유통과 그 의미에 대해서는 권행가, 「명성황후와 국모의 표상」, 『미술사
 연구』 21, 미술사연구회, 2007, 203~230쪽 참조.

50 조창수, 「미국에서 발견된 고종 초상 유화」, 『계간미술』, 1985, 여름, 104~109쪽 ; 김영나,
 「'박람회'라는 전시공간: 1893년 시카고 만국박람회와 조선관 전시」, 『서양미술사학회논문
 집』 13, 2000, 96쪽.

51 최인진,『고종, 어사진을 통해 세계를 꿈꾸다』, 문헌, 2010.

52 John Tagg, *The Burdern of Representation: Essays on Photographies and Histories*, p.56.

53 당시 기자들의 스케치에 대해서는『격동의 구한말 역사의 현장』, 조선일보사, 1986 참조.

54 헨리 새비지-랜도어의 민영환, 민영준 초상에 관한 기록은 윤범모, 「조선시대 말기의 시대 상황과 미술 활동」,『한국근대미술사학』, 1994.에 소개된 적이 있다. 헨리 새비지-랜도어, 신복룡 옮김,『고요한 아침의 나라 조선』, 집문당, 1999, 151~165쪽; T. Fisher, *Everywhere: The Memoirs of an Explorer by A Henry Savage Landor*, London: Adelphi Terrace, 1924, pp.96~106 참조.

55 한국근대미술연구소 편,『이당 김은호』, 국제문화사, 1978, 54~55쪽.

56 *The Korean Repository*, 1895. 6, pp.230~231.

57 윤치호,『국역 윤치호일기』, 연세대학교출판부, 2001, 188쪽.

58 John Ross, *History of Corea: ancient and modern - with description of manners and customs, language and geography*, Loundon: Houlston: Elliot Stock, 1891.

59 William Elliot Griffis, *Corea, Without and Within*, Philadelphia: Presbyterian Board of Publication, 1885. p. 211.

60 신선영, 「기산 김준근의 풍속화에 나타난 19세기 말 조선」, 청계천문화관 및 한국역사민속학회 학술대회 발표 자료집, 2008년 11월 7일.

61 조선미, 「17세기 공신상에 대하여」,『다시 보는 우리 초상의 세계』, 국립문화재연구소, 2007, 38~77쪽.

Ⅲ. 조선 왕의 초상, 대중에게 유포되다

1 메이지 시기 조선 관련 니시키에에 대한 대표적인 연구서로 사쿠라이 요시우키櫻井義之, 「메이지시대 우키요에에서 본 조선문제: 메이지 시기 한국에 관한 인식」明治時代の「錦絵」にみる朝鮮問題: 明治期対韓意識研究の一試考,『사쿠신학원여자단기대학기요』作新学院女子短期大学紀要 4, 1977; 강덕상,『우키요에 속의 조선과 중국』, 일조각, 2009 등이 있다.

2 박양신, 「에도 시대의 신문과 그 근대적 변용」,『동방학지』125, 2004, 268쪽.

3 고바야시 다다시, 이세경 옮김,『우키요에의 미』, 이다미디어, 2004, 21~22쪽.

4 박양신, 「에도 시대의 신문과 그 근대적 변용」,『동방학지』125, 2004, 277쪽.

5 야마모토 다쿠지山本拓司, 「메이지정보세계 안에서의『관보』明治情報世界の中の『官報』, 기노시타 나오유키木下直之, 요시미 순야吉見俊哉 편,『뉴스의 탄생―가와라판과 신문 니시키에의 정보세계』ニュ-スの誕生-かわら版と新聞錦絵の情報世界, 도쿄:도쿄대학출판부,

1999, 146~147쪽.

6 이와자키 히토시岩崎均史, 「막말 메이지기 우키요에 사정과 신문 니시키에」幕末·明治の浮世
絵事情と新聞錦絵, 기노시타 나오유키, 요시미 순야 편, 『뉴스의 탄생—가와라판과 신문 니
시키에의 정보세계』ニュ-スの誕生-かわら版と新聞錦絵の情報世界, 도쿄:도쿄대학출판부,
1999, 143~145쪽.

7 『도쿄 요코하마 마이니치신문』東京橫濱每日新聞, 1882년 1월 22일 잡보("조선 정부에서 돌아
온 사람의 말에 의하면 조선에서 현재 인기 있는 것은 일본 황족의 사진과 니시키에로 도처에 없는
곳이 없을 정도였다.").

8 이노우에 가쿠고로 외, 한상일 옮김, 『서울에 남겨둔 꿈』, 건국대학교 출판부, 1993, 44쪽.

9 다케다 가쓰조, 「메이지십오년조선사변과 니시키에」明治十五年朝鮮事變と錦絵, 『중앙사
단』中央史壇 13집 5호, 도쿄국사강습회, 1927년 5월, 23쪽.

10 다케다 가쓰조, 『메이지십오년조선사변과 하나부사 공사』明治十五年朝鮮事變と花房公使,
1930, 3쪽, 하나부사 공사의 서문 참조.

11 현재 국립중앙도서관소장(구 조선총독부도서관 소장) 니시키에 목록과 도쿄 게이자이대학經
濟大學 조선 관련 니시키에 소장 목록, 임오군란 관련 니시키에 수집가인 다케다 가쓰조 소
장 목록을 중심으로 조사했다. 조선총독부도서관 편, 『일청전쟁니시키에전 목록』日淸戰爭錦
絵展觀目錄, 1937년 11월; 다케다 가쓰조, 「메이지십오년조선사변과 니시키에」明治十五年
朝鮮事變と錦絵, 「중앙사단」, 63~64쪽; 다케다 가쓰조, 『메이지십오년조선사변과 하나부사
공사』, 1930, 97~100쪽.

12 고바야시 다다기, 『우키요에의 미』, 206쪽; 야마나시 에미코山梨絵美子, 「기요치카의 메이지
의 우키요에」淸親の明治の浮世絵, 『일본의 미술』日本の美術, 1997, 368쪽.

13 히구치 히로시樋口弘 편, 『막부 말기 메이지 개화기 니시키에판화』幕末明治開化期 錦絵版畵,
도쿄: 味燈書屋版, 1932, 75쪽.

14 『조선변보』朝鮮變報 2, 도쿄:고에이도紅英堂, 1882, 9쪽.

15 김용구, 『임오군란과 갑신정변』, 도서출판 원, 2004.

16 다케다 가쓰조, 『메이지십오년 조선사변과 하나부사 공사』明治十五年朝鮮事變と花房公使,
1930, , 3쪽.

17 김용구, 『임오군란과 갑신정변』, 도서출판 원, 2004, 31~32쪽.

18 스즈키 마사유키, 류교열 옮김, 『근대 일본의 천황제』, 이산, 2001, 86쪽.

19 일본의 천황 의례에 대해서는 다카시 후지타니, 한석정 옮김, 『화려한 군주: 근대 일본의 권
력과 국가의례』, 이산, 2003 참조.

20 홍선표, 「사실적 재현 기술과 시각 이미지의 확장」, 『월간미술』, 2002년 9월, 158~161쪽.

21 오카다 겐조岡田健藏 편,『일청일러전 니시키에 전람회 진열품 해설: 부록 유키요에화사약
 력』日清日露戰役回顧錦繪展覽會陳列品解說: 附浮世繪師略傳, 시립하코다테도서관, 1938년 2
 월, 25쪽; 이노우에 가쿠고로 외, 한상일 옮김,『서울에 남겨둔 꿈』, 건국대학교출판부, 1993,
 257~389쪽.

22 강민기,「근대 전환기 한국화단의 일본화 유입과 수용」, 홍익대학교 박사학위 논문, 2004,
 48~ 52쪽.

23 우야모토 겐지로隈元謙次郎,「구로다 세이키와 일청전쟁」黑田淸輝と日淸戰爭,『미술연구』
 美術研究 88, 1941년 4월, 131~141쪽.

24 아사이 추淺井忠,『종정화고』從廷畵稿, 도쿄: 슌요도春陽堂, 1895.

25 야마시타 추민山下重民,「일청전쟁도회제언」日淸戰爭圖繪提言,『풍속화보』, 1894년 9월,
 25~26쪽.

26 유영익,『갑오경장연구』,일조각, 1990, 42~43쪽.

27 「한정개혁기문」韓庭改革紀聞,『풍속화보』84, 1895년 1월, 29쪽.

28 유영익,「청일전쟁 중 일본의 조선 보호국화 기도와 갑오, 을미경장: 이노우에 가오루 공사의
 활동을 중심으로」,『갑오경장연구』, 22~84쪽.

29 공임순,「대원군 만들기: 1930~40년대 쇄국과 개국담론에 숨겨진 성차」,『식민지의 적자들:
 조선적인 것과 한국근대사의 굴절된 이면들』, 푸른역사, 2005, 143~184쪽.

30 천장환,『근대의 책 읽기』, 푸른역사, 2004, 134~139쪽.

31 이 사진을 제공해준 연세대학교 언더우드 기념관에 감사드린다.

32 "His Majesty, the King of Korea", *The Korean Repository*, 1896. 11, p. 423.

33 서영희,『대한제국 정치사 연구』, 서울대학교출판부, 2003, 29쪽.

34 이경미,「사진에 나타난 대한제국기 황제의 군복형 양복에 대한 연구」,『한국문화』50, 2010,
 88쪽.

35 이경미,「사진에 나타난 대한제국기 황제의 군복형 양복에 대한 연구」,『한국문화』50, 2010,
 422~431쪽.

36 "The Portrait of the King", *The Korean Repository*, 1887. 1, pp.29~30.

37 이영숙 편,『웨베르 보고서』, 명성황후 추모사업회, 2001.

38 이사벨라 비숍, 신복룡 옮김,『조선과 그 이웃나라들』, 집문당, 2000, 408쪽.

39 『그리스도신문』, 1897년 7월 15일 광고.

40 최인진,『한국신문사진사』, 열화당, 1992, 43~50쪽.

41 L. H. 언더우드, 이만열 옮김,『언더우드, 한국에 온 첫 선교사』, 기독교문사, 1990, 50쪽.

42 『대한제국 황실의 초상 1880~1989』, 국립현대미술관, 한미사진미술관, 2012, 41쪽에 수록.

43 「어사진 일본식 논하 주고 팔지는 아니한다더라」, 『독립신문』, 1897년 8월 28일.

44 류대영, 「기독교와 선교사에 대한 고종의 태도와 정책, 1882~1905」, 『한국 기독교와 역사』 13, 2000년 9월, 7~42쪽.

45 류대영, 「기독교와 선교사에 대한 고종의 태도와 정책, 1882~1905」, 『한국 기독교와 역사』 13, 36~38쪽.

46 L. H. 언더우드, 이만열 옮김, 『언더우드, 한국에 온 첫 선교사』, 기독교문사, 1990, 170~175 쪽.

47 『고종실록』, 고종 17년 7월 25일.

48 "His Majesty's Birthday", The Korean Repository, 1896. 9, pp.276~277.

49 L. H. 언더우드, 이만열 옮김, 『언더우드, 한국에 온 첫 선교사』, 기독교문사, 1990, 172쪽.

50 L. H. 언더우드, 이만열 옮김, 『언더우드, 한국에 온 첫 선교사』, 기독교문사, 1990, 175쪽.

51 『독립신문』, 1896년 9월 1일 논설; 『독립신문』, 1896년 9월 3일 논설.

52 황제 칭제 과정과 대한제국 성립에 대해서는 이민원, 「칭제 논의의 전개와 대한제국의 성립」, 『청계사학』 5; 한영우, 「대한제국의 성립 과정과 〈대례의궤〉」, 『한국사론』 45, 2000년 1월 참조.

53 『독립신문』, 1897년 8월 19일 잡보.

54 『독립신문』, 1897년 8월 26일 논설.

55 『독립신문』, 1897년 8월 14일 논설.

56 『독립신문』에 나타난 국가, 민족담론의 형성 과정에 대해서는 이화여대 한국문화연구원 편, 『근대 계몽기 지식 개념의 수용과 그 변용』, 소명출판, 2004 참조.

57 『독립신문』, 1897년 10월 12일 논설.

58 『독립신문』, 1896년 9월 22일 논설.

59 『독립신문』, 1898년 2월 12일 잡보.

60 서영희, 『대한제국 정치사 연구』, 서울대학교출판부, 2003, 47쪽.

Ⅳ. 황제가 된 고종, 이미지를 정치에 활용하다

1 서진교, 「1899년 고종의 '대한국국제'大韓國制 반포와 전제황제권의 추구」, 『한국근현대 사연구』, 1996년 12월, 43쪽.

2 이윤상, 「1894~1910년 재정제도와 운영의 변화」, 서울대학교 박사학위 논문, 1996.

3 이 두 가지 방식의 분류는 이윤상, 「대한제국기 국가와 국왕의 위상재고 사업」, 『진단학보』 95, 2003, 81~112쪽에 의거한 것이다.

4 이윤상, 「대한제국기 국가와 국왕의 위상재고 사업」, 『진단학보』 95, 2003.

5 이태왕전하 지음, 아오야나기 고타로靑柳綱太郎 편, 『주연집』珠淵集, 경성: 1919.

6 『영정모사도감보완의궤』影幀摸寫都監補完儀軌(1899~1900, 규13984), 시일, 조칙; 『승정원일기』, 고종 36년 11월 29일; 『고종실록』, 고종 36년 12월 31일(양력).

7 『영정모사도감의궤』(1899~1900, 규15069) 시일.

8 태조 어진 모사 전통에 관해서는 이 책 1장 3절 참조.

9 헌종 대의 태조 어진 모사는 헌종의 조모인 순원왕후純元王后(1789~1857)의 수렴청정 기간에 이루어진 일이었다. 1837년은 가뭄과 기근에 전염병까지 돌아 전국적으로 민생이 매우 어려웠던 시기였다. 이렇듯 어려운 때에 준원전의 태조 어진을 모사하게 된 것은 9월 28일 함흥부 준원전에 원대익이라는 도둑이 전전에 놓인 그릇을 훔치려다가 태조 어진의 붉은 끈을 잘못 당기는 바람에 어진이 찢어진 사건이 일어났기 때문이다. 전국적으로 민중들의 삶이 어려워지면서 진전에 놓인 그릇까지 훔쳐가려는 사건이 일어난 것이다. 『헌종실록』 제4권 헌종 3년(1837) 10월 무진, 계해, 갑술; 11월 경진; 『헌종실록』 제5권, 헌종 4년(1838) 2월 11일 계축, 3월 정해; 『영정모사도감의궤』(규 13980), 시일 조.

10 이성미, 「조선왕조 어진관계 도감의궤」, 『조선시대어진관계도감의궤연구』, 한국정신문화연구원, 1997, 55~61쪽.

11 『승정원일기』, 고종 35년 12월 14일.

12 황현, 『매천야록』, 국사편찬위원회, 1955, 234쪽.

13 왕현종, 「대한제국기 입헌 논의와 근대국가론」, 『한국근대사회와 문화』, 서울대학교 출판부, 2003, 305~349쪽.

14 김세은, 「고종 초기, 1863~1876, 국왕권의 회복과 왕실 행사」, 서울대학교 박사학위 논문, 2003; 권행가, 「고종황제의 초상」, 홍익대학교 박사학위 논문, 2005, 1장.

15 김동현, 『서울의 궁궐 건축』, 27쪽(경복궁 선원전 1867년 12월 7일 상량上梁); 조선미, 『한국초상화연구』, 열화당, 1982, 121쪽.

16 이유원, 『임하필기』 제6권, 춘명일사春明逸史, 202쪽.

17 『세종실록』, 세종 12년 경무 11월 기미조; 조선미, 『한국초상화연구』, 열화당, 1982, 113~115쪽; 조인수, 「세종대의 어진과 진전」, 『안휘준 교수 정년기념 논총』, 사회평론, 2006, 160~179쪽.

18 『육전조례』(권5), 예전, 영희전, 155~156쪽.

19 『고종실록』, 고종 10년 12월 20일, 고종 12년 9월 9일, 고종 14년 3월 10일, 고종 31년 4월 3일, 고종 31년 5월 24일.

20 김순일, 『덕수궁』, 대원사, 1999, 31~35쪽.

21 이강근, 「조선 후기 선원전의 기능과 변천에 관한 연구」, 『강좌미술사』 35호, 한국불교미술사학회, 2010년 12월, 247~249쪽.

22 『진전중건도감의궤』眞殿重建都監儀軌, 1900(奎14238) 2면 선원전 도설 참고;『제국신문』, 1900년 10월 27일;『제국신문』, 1900년 11월 20일.

23 『증건도감의궤』增建都監儀軌, 1900.

24 『승정원일기』, 고종 37년 11월 19일(양력 1901년 1월 9일);『승정원일기』, 고종 37년 12월 25일(양력 1901년 2월 13일).

25 『고종실록』, 고종 37년 4월 20일;『황성신문』, 1900년 4월 21일 잡보(이윤상,「대한제국기 국가와 국왕의 위상 제고 사업」, 주 48에서 재인용).

26 『고종어진도사도감의궤』高宗御眞圖寫都監儀軌(조칙, 1901년 9월 27일), 서울대학교 규장각, 1996;『고종실록』, 고종 38년 11월 7일, 8일(양력) 참조.

27 『승정원일기』, 고종 39년 2월 10일(양력 3월 19일).

28 『어진도사도감의궤』좌목, 5~7쪽(도제조: 의정부 의정 윤용선, 제조: 민영환, 윤정구尹定求 이원일李源逸, 주관화원 장례원주사 조석진趙錫晉, 전군수 안중식安中植, 동참화원: 도화주사 박용훈朴鏞薰, 홍의환洪義煥, 수종화원: 도화주사 전수묵全修黙, 백희배白禧培, 조재흥趙在興, 서원희徐元熙, 오봉병 기화 5명 기타 15명); 강관식,『조선 후기 궁중화원 연구』상, 돌베개, 2001, 87쪽, 521쪽.

29 김성희,「조선시대 어진에 관한 연구」, 이화여자대학교 석사학위 논문, 1990, 35~38쪽. 1899~1902년 의궤와 등록에 나타난 직제와 명단에 대한 분석은 같은 논문, 39~42쪽〈표 11〉 참조.

30 도화서의 폐지와 대한제국기 도화 업무의 이속 상황에 대해서는 박정혜,「대한제국기 화원 제도의 변모와 화원의 운용」,『근대미술연구』, 2004, 88~118쪽 참조.

31 이성미,「조선왕조 어진관계 도감의궤」,『조선시대어진관계도감의궤연구』, 한국정신문화연구원, 1997, 54쪽, 60쪽의〈표 7〉과〈표 8〉.

32 이성미,『어진도사도감의궤』,『조선시대어진관계도감의궤연구』, 한국정신문화연구원, 1997, 시일, 9~20쪽.

33 이성미,『어진도사도감의궤』,『조선시대어진관계도감의궤연구』, 한국정신문화연구원, 1997, 시일조 참조. 김순일,『덕수궁』, 110쪽.

34 이성미,『한국회화사 용어집』, 다할미디어, 2003, 166~167쪽.

35 『어진도사도감의궤』, 도설, 137쪽, 176~177쪽 수량.

36 『승정원일기』, 고종 39년 3월 24일(양력 5월 1일).

37 『어진도사도감의궤』, 시일, 2월 22일, 3월 8일, 3월 18일 어진, 예진 익선관본 4본에 대한 유지본油紙本이 제작되었다.

38 『승정원일기』, 고종 39년 3월 24일(양력 5월 1일).

39　『어진도사도감의궤』御眞圖寫時謄錄 조칙 임인 4월 8일 33~39쪽; 『고종실록』, 고종 39년 5월 15일.

40　이태진, 『고종시대의 재조명』, 태학사, 2000, 129~130쪽.

41　이윤상, 「1894~1910년 재정제도와 운영의 변화」, 서울대학교 박사학위 논문, 1996, 90쪽.

42　『승정원일기』, 고종 39년 8월 16일, 고종 39년 8월 23일, 고종 40년 9월 28일, 고종 40년 10월 27일.

43　서영희, 『대한제국 정치사 연구』, 서울대학교출판부, 2003, 67쪽.

44　『승정원일기』, 고종 40년 10월 22일(양력 12월 10일).

45　『어진도사시등록』, 조칙 1902년 10월 11일; 『고종실록』, 고종 39년 11월 10일; 『승정원일기』, 고종 39년 10월 11일(양력 11월 10일).

46　『승정원일기』, 고종 39년 2월 19일(양력 3월 28일), 2월 22일(양력 3월 31일), 2월 24일(양력 4월 2일), 2월 27일(양력 4월 5일), 3월 19일(양력 4월 26일), 3월 27일(양력 5월 4일), 3월 28일(양력 5월 5일), 3월 29일(양력 5월 6일), 3월 30일(양력 5월 7일), 4월 20일(양력 5월 27일), 4월 23일(양력 5월 30일), 4월 24일(양력 5월 31일).

47　리하르트 분쉬, 김종대 옮김, 『고종의 독일인 의사 분쉬』, 학고재, 1999, 74~75쪽.

48　『어진도사시등록』, 좌목 2b~3b.

49　『어진도사시등록』, 7a~8b; 『승정원일기』, 고종 39년 10월 26일(양력 11월 25일).

50　『승정원일기』, 고종 39년 11월 11일(양력 12월 10일).

51　최봉림, 「디즈데리의 명함판 사진」, 『사진예술』, 2000년 9월, 44쪽; Elizabeth Anne McCauley, *A. A. E. Disderi and the Carte de Visite Portrait Photography*, New Haven and London: Yale University Press, 1985.

52　Naomi Rosenblum, *A World of Photography*, New York: Abbeville Press, 1984, pp.62~64.

53　Margaret Homans, *Royal Representations: Queen Victoria and British Culture, 1837-1876*, Chicago: University of Chicago Press, 1998, p.48.

54　Naomi Rosenblum, *A World of Photography*, pp.62~64.

55　최인진, 『한국사진사』, 눈빛, 1999, 214~218쪽.

56　『독립신문』, 1899년 1월 6~27일, 1899년 12월 4일, 1900년 10월 13일; 『황성신문』, 1901년 12월 6일, 1902년 1월 7일, 1903년 5월 2일, 1904년 8월 21일, 8월 26일, 9월 18일.

57　청일전쟁기 일본인 사진사의 활동에 대해서는 권행가, 「근대적 시각 체제의 형성 과정: 청일전쟁 전후 일본인 사진사의 활동을 중심으로」, 『한국근현대미술사학』 26집, 2013 하반기, 195~228쪽 참조.

58　「조선내지상업안내」朝鮮內地商業案內, 『조선의 실업』朝鮮之實業, 1905년 5월, 32쪽.

59 경기도박물관,『먼 나라 코레: 이폴리트 프랑뎅Hyppolite Frandin의 기억 속으로』, 경인문화사, 2003.

60 리하르트 분쉬, 김종대 옮김,『고종의 독일인 의사 분쉬』, 학고재, 1999, 33쪽.

61 박영숙,『서양인이 본 코레아』, 삼성문화재단, 1998.

62 국립민속박물관,『1906~1907 한국·만주·사할린 독일인 헤르만 산더의 여행』, 국립민속박물관, 2006, 134~135쪽.

63 이 사진이 복제 출판된 서양서 목록은 명지대방목기초교육대학원 편,『근대 전기(1860's~1910) 한국에 대한 서양인의 이미지 자료 연구결과 보고서: 자료 해설집』, 명지대학교방목기초교육대학, 2008년 2월, 230쪽 참조.

64 Cherles Varat, "Voyage en Corée", *Tour du Monde*, Paris, 1892.

65 이강칠,「육군복장제식(1895~1908)」,『민속도록』12, 한국민속학자료총서, 1978, 1~2쪽.

66 이강칠,「육군복장제식(1895~1908)」,『민속도록』12, 한국민속학자료총서, 1978, 92쪽, 〈표 2〉 1899년 6월 24일 御服裝費 豫備金 지출조서 내역.

67 이경미,「사진에 나타난 대한제국기 황제의 군복형 양복에 대한 연구」,『한국문화』50, 2011, 93~96쪽.

68 정상수,「개화기 최초의 국빈, 하인리히 왕자 대한제국 방문기」,『월간중앙』, 2009년 10월, 224~229쪽. 이하 하인리히의 기록은 이 글에 의거한다.

69 『승정원일기』, 고종 36년 4월 27일(양력 6월 5일).

70 이경미,「사진에 나타난 대한제국기 황제의 군복형 양복에 대한 연구」,『한국문화』50, 2011, 95쪽에서 재인용.

71 사이토 다키오齊藤多喜夫,「요코하마의 그림엽서상」橫濱の絵葉書商,『시민클럽 요코하마』市民グラフ 橫濱 5호, 1986년 6월; 오소마 히로미치細馬宏通,『그림엽서의 시대』絵はがきの時代, 도쿄: 靑土社, 2006, 203~221쪽에 실린 '칼 루이스 편지' 참조.

72 Constance J. D. Tayler, *Koreans at Home*, London: Cassell and Company, 1904, p.36.

73 J. Earnest Fisher, *Pioneers of Modern Korea*, Seoul: Christian Literature Society of Korea, 1977, pp.159~170.

74 버튼 홈스, 이진석 옮김,『1901년 서울을 걷다』, 푸른길, 2012, 194쪽.

75 정교,『대한계년사』제6권, 소명출판, 2004, 64쪽.

76 Constance J. D. Tayler, *Koreans at Home*, London: p.37.

77 「긴급광고」,『황성신문』, 1901년 6월 25일;「긴급광고」,『황성신문』, 1901년 6월 27일;「긴급광고」,『제국신문』, 1901년 6월 25일;「긴급광고」,『제국신문』, 1901년 6월 26일.

78 박청아,「한국 근대 초상화 연구: 초상 사진과의 관계를 중심으로」,『미술사연구』17, 2003,

201~232쪽.

79 채용신, 『봉명사기』, 1924(채용신 원문은 1914년, 권윤수 서문은 1924년에 작성됨), 9~10쪽; 이
 영숙, 「채용신의 초상화」, 『배종무 총장퇴임 기념사학논총』, 246~251쪽 재수록.

80 국립현대미술관 편, 『석지 채용신』, 삶과꿈, 2001, 151~155쪽에 실린 사진 참조.

81 구마가이 노부오熊谷宣夫, 「석지 채용신」, 『미술연구』 161, 1951, 36쪽; 채용신, 『석강실기』,
 1922년 6월 6일 전우 서신 중; 세 작품의 연대 추정에 관해서는 정석범, 「채용신 초상화의 형
 성 배경과 양식적 전개」, 『미술사연구』 13, 1999, 181~206쪽; 조선미, 「채용신의 생애와 예
 술」, 『석지 채용신』, 국립현대미술관, 2001 참조.

82 구마가이 노부오, 「석지 채용신」, 『미술연구』 161, 1951, 33~43쪽.

83 정석범, 「채용신 초상화의 형성 배경과 양식적 전개」, 『미술사 연구』 13, 1999; 조선미, 「채용
 신의 생애와 예술」, 『석지 채용신』, 국립현대미술관, 2001.

84 Richard Vinograd, *Boundaries of the Self: Chinese Portraits 1600-1900*, Cambridge:
 Cambridge University Press, 1992, pp.2~10.

85 조선미, 「조선조 초상화에 나타난 사실성의 문제」, 『한국미술과 사실성』, 눈빛, 2000, 15~46쪽.

86 채용신, 『석강실기』, 1911년, 1912년, 1914년, 1917년 서신.

87 『구한말 미국인 화가 보스가 그린 고종황제 초상화 특별전시』, 국립현대미술관, 1982. 텐 케
 이트Ten Kate 박사에게 보내는 보스의 편지.

88 『승정원일기』, 1902년 10월 30일.

89 Joseph de la Nézière, *L'extrême-Orient en Image*, Paris: Felix Julien, 1903.

90 서영희, 『대한제국 정치사 연구』, 서울대학교출판부, 2003, 84~91쪽.

91 「화진수금」畵眞酬金, 『황성신문』, 1899년 7월 12일 잡보. "月前에 美國畵師 보스 氏가 美舘에
 來寓ㅎ얏ㄴ듸 傳說에 ㅎ기를 該師가 東洋에 來遊ㅎ야 各樣 俗物을 摸畵ㅎ야 來年 巴璃博覽會
 에 陳玩케 홀 計畵이라더니 更聞ㅎ즉 該師가 御眞과 睿眞兩本을 摸呈ㅎ고 其酬勞工으로 金錢
 一萬元을 承賜ㅎ고 日前에 發往ㅎ얏다더라."

92 관련 기사에 대해서는 이구열, 「1900년 파리 만박의 한국관」, 『근대 한국미술사의 연구』, 미
 진사, 1992, 153~161쪽.

93 『구한말 미국인 화가 보스가 그린 고종황제 초상화 특별전시』, 국립현대미술관, 1982; 김영
 나, 「'박람회'라는 전시공간: 1893년 시카고 만국박람회와 조선관 전시」, 『서양미술사학회
 논문집』 13, 2000, 96쪽.

94 이구열, 「19세기 말 한국을 찾아왔던 첫 서양인 화가」, 『근대 한국미술사의 연구』, 미진사,
 1992, 136쪽 재인용.

95 「예산항목」豫筭項目, 『황성신문』, 1899년 4월 6일 잡보; 「박물회의 한국사무소」, 『황성신문』,

1899년 3월 1일 잡보. "프랑스 수도 파리 만국박람회의 대한사무소를 건축할 일로 사무소위원 알레베크 씨가 건축비 4만 불(만육천 원가량)을 외부에 청구하였다더라(法京巴里萬國博物會의 大韓事務所를 建築홀 次로 該所委員晏禮伯氏가 其建築費四萬法(一萬六千元假量)을 外部에 請求ᄒ얏더라."

96 민영환, 「사구속초」使歐續草, 『민충정공유고』, 일조각, 2000, 136쪽, 141쪽, 146쪽, 266~269쪽.

97 프랭클린 샌즈, 신복룡 옮김, 『조선비망록』, 집문당, 1999(초판 1930)), 134쪽.

98 『승정원일기』, 고종 36년 4월 27일(양력 6월 5일). "듣건대 독일 친왕이 오늘 우리나라에 도착한다고 하니 제빈 의절은 징례원에서 규례를 상고하여 거행하도록 하라."; 「덕사폐현」, 『독립신문』, 1899년 8월 16일 잡보. "덕국 령ᄉᄂ 히국 친왕 현릐씨의 샤진을 밧치려고 어것고 오후 여섯 시에 폐현 ᄒ엿다더라."; 정상수, 「개화기 최초의 국빈, 하인리히 왕자 대한제국 방문기」, 『월간중앙』, 2009년 10월, 228쪽.

99 시카고 박람회와 한국관에 대해서는 김영나, 「'박람회'라는 전시공간: 1893년 시카고 만국박람회와 조선관 전시」, 『서양미술사학회논문집』 13, 2000 참조.

100 김영나, 「'박람회'라는 전시공간: 1893년 시카고 만국박람회와 조선관 전시」, 『서양미술사학회논문집』 13, 2000, 96쪽.

101 Hubert Vos, *Types of Various Races*, New York: The Union League Club, 1902. 이 작품들 중 일부는 1901년, 1902년, 1903년 파리의 Société National des Beaux Art, 1903년 암스테르담에서도 전시되었다.

102 Hubert Vos, *Types of Various Races*, New York: The Union League Club, 1902.

103 유송옥, 「영정모사도감의궤와 어진도사도감의궤의 복식사적 고찰」, 『조선시대 어진관계도감의궤 연구』, 한국정신문화연구원, 1997, 155쪽.

104 Joseph de la Nézière, *L'extrême-Orient en Image*.

105 이 부분은 백성현, 이한우, 『파란 눈에 비친 조선』, 새날, 1999, 286~288쪽에 소개된 바 있다.

106 중화전 영건도감 공사 일정은 김순일, 『덕수궁』, 대원사, 1999, 50쪽 도표 참조.

107 오봉병의 상징적 의미에 대해서는 이성미, 「조선왕조 어진관계 도감의궤」, 『조선시대어진관계도감의궤연구』, 한국정신문화연구원, 1997, 95~114쪽 참조.

108 박정혜, 「궁중회화의 세계」, 『왕과 국가의 회화』, 돌베개, 2011, 137~138쪽.

109 이용윤, 「송광사 성수전 고찰」, 『송광사 관음전 벽화 보존처리 보고서』, 송광사, 2003, 62~82쪽.

110 『고종실록』, 고종 37년 4월 17일 훈장조례勳章條例; 정교, 『대한계년사』 6권, 22쪽.

111 糲木縣立博物館, 『메이지 천황과 어순행』明治天皇と御巡幸, 糲木: 糲木懸立博物館, 1997, 56쪽; 限元謙次郎, 「에드아르 키소네에 대하여」エドアルド.キヨソ-ネに就て, 『미술연구』美術

研究 79, 1941, pp.17~25.

Ⅴ. 일본으로 넘어간 이미지 권력

1 『대한매일신보』,『동아일보』,『순종실록』,『순종실록부록』을 중심으로 정리했다.

2 『순종실록』, 순종 1년 4월 2일;「어진봉안」,『대한매일신보』, 1908년 4월 1일 잡보;「어진봉안」,『대한매일신보』, 1908년 4월 4일 잡보;『순종실록』, 순종 1년 11월 18일.

3 『순종실록부록』, 순종 5년 7월 2일. "태왕 전하가 정관헌에 왕림하였고 어진을 중화전에 모시다.";『고종태황제명성태황후부묘주감의궤』하권, 부중화전어진봉안선원전(1921).

4 「선원전이건」,『대한매일신보』, 1908년 2월 29일 잡보.

5 『순종실록』, 순종 1년 7월 23일;「어진이안」,『대한매일신보』, 1908년 7월 2일 잡보;「어진합봉」,『대한매일신보』, 1908년 7월 28일 잡보.

6 「어진이안」,『대한매일신보』, 1908년 9월 22일 잡보;「전각신축」,『대한매일신보』, 1908년 9월 27일 잡보;「어진과 위패이안」,『대한매일신보』, 1908년 11월 27일 잡보.

7 「어진이안」,『대한매일신보』, 1910년 6월 25일 잡보.

8 「선원전존영이봉」,『동아일보』, 1921년 3월 21일.

9 「어일년제거행후의 덕수궁 처분 문제: 선원전과 의효전은 창덕궁으로 옮기기로 지금 준비 중」,『매일신보』, 1920년 1월 19일.

10 『고종태황제명성태황후부묘주감의궤』高宗太皇帝明星太皇后祔廟主監儀軌 하권, 부중화전어진봉안선원전附中和殿御眞奉安璿源殿(1921);『순종실록부록』, 순종 14년 3월 22일.

11 「길이 육 척 폭 사 척의 대형 어진 제작, 이왕직 주관」,『동아일보』, 1928년 9월 8일. 『창덕궁 종묘 선원전 덕수궁 칠궁 몰혁 개요』(장서각)에 따르면 창덕궁 신선원전의 어진은 제1실(3본), 제2실(2본, 1본은 1935년 이모), 제3실(2본, 동상), 제4실(2본), 제5실(6본), 제6실(4본), 제7실(4본), 제8실(3본), 제9실(2본), 제10실(4본), 제11실(9본), 제12실(7본) 합계 47본이었다. 이강근,「조선 후기 선원전의 기능과 변천에 관한 연구」,『강좌미술사』35호, 한국불교미술사학회, 2010년 12월, 주 59에서 재인용.

12 이구열,『근대 한국미술사의 연구』, 미진사, 1992, 176쪽.

13 「볼모서 돌아온 고종 초상」,『조선일보』, 1966년 12월 29일;「일서 곧 반환 고종황제의 초상」,『신아일보』, 1966년 12월 16일;「고종대 초상화, 일본서 발견」,『한국일보』, 1966년 12월 17일;「고종의 초상화 60년 만에 환국」,『한국일보』, 1966년 12월 29일.

14 「한 맺힌 60년 고종 초상 환국」,『신아일보』, 1966년 12월 16일.

15 『고종대례도감』高宗大禮都監, 41쪽.

16 유송옥,「영정모사도감의궤와 어진도사도감의궤의 복식사적 고찰」,『조선시대 어진관계도
 감의궤 연구』, 한국정신문화연구원, 1997, 147쪽.

17 박청아,「한국 근대 초상화 연구: 초상 사진과의 관계를 중심으로」, 홍익대학교 석사학위 논
 문, 1999, 38~39쪽.

18 정교,『대한계년사』 8권, 216쪽.

19 『이조오백년: 순종국장 편』, 한국인문연구원, 2002, 135~136쪽.

20 김은호,『서화백년』, 중앙일보 동양방송, 1977, 52~53쪽, 66~70쪽.

21 「어관화배참」御觀畵陪叅,『황성신문』, 1908년 7월 22일 잡보. "曾禰副統監이 今番出來時에
 日本有名畵象鉄園氏와 同來ㅎ야 再昨日帶同 陛見後에 峀合樓에셔 御觀畵ㅎ옵시눈딕 安中植
 氏도 大韓名畵家로 陪叅ㅎ얏다더라.";「어람휘호」,『황성신문』, 1908년 9월 18일. "再昨日에
 曾禰副統監이 畵家佐久間鉄園氏를 帶同ㅎ고 德壽宮에 陛見ㅎ음은 已報ㅎ얏거니와 伊日各皇族
 各大臣祗候官과 其他大官이 叅內ㅎ얏눈딕 午前에눈 佐久間氏의 揮毫를 御覽ㅎ시고 午餐後에
 눈 安中植, 金圭鎭氏의 揮毫를 御覽ㅎ옵셧다더라.";『대한매일신보』, 1910년 2월 16일. "일본
 에서 건너온 화사가 인정전 동행각에서 그림을 그렸는데 의친왕과 각 황족들이 참관하였다."
 일본인 내한화가와 어전휘호회에 대해서는 강민기,「근대전환기 한국화단의 일본화 유입과
 수용」, 73~79쪽 참조.

22 조선을 방문한 일본인 화가에 관한 자세한 사항은 강민기,「근대전환기 한국화단의 일본화
 유입과 수용」, 홍익대학교 박사학위 논문, 2004, 68~84쪽 참조.

23 『순종실록』, 융희 2년(1908) 7월 22일.

24 가부라키 기요카타鏑木淸方,『こしかたの記』, 中公文庫, 1977, 224쪽.

25 「황태자유람」,『대한매일신보』, 1907년 10월 2일 잡보;「학교기념」,『대한매일신보』, 1907
 년 10월 4일 잡보;「청년회연설」,『대한매일신보』, 1907년 11월 23일 잡보;「순사의 위협」,
 『대한매일신보』, 1908년 10월 25일 잡보;「어리석은 영감이 외아들을 두고 매양 사랑하더니」,
 『대한매일신보』, 1909년 2월 7일 잡보.

26 조선공론사 편,『(재조선내지인)신사명감』(在朝鮮內地人)紳士明鑑, 경성: 조선공론사, 1917,
 278쪽. 그러나 1926년『(경성, 인천)직업명감』에는 생영관을 경영하다가 1896년 봄에 본정
 2정목으로 신축 이전한 것으로 되어 있어 초기 조선에서의 행적이 정확하지 않다.

27 『메자마시 신문』, 1894년 7월 3일과 31일에 이시츠 히세타로의 사진을 토대로 한 삽화가 실
 렸다.

28 조선중앙경제회 편,『경성시민명감』京城市民名鑑, 경성: 조선중앙경제회, 1922, 183쪽.

29 김문자,「전봉준의 사진과 무라카미 텐신」,『한국사연구』 154, 2011년 9월, 233~254쪽. 김문
 자에 따르면 무라카미는 1895년 1월 19일 참형에 처해진 동학농민군 지도자 안교선과 최재

호를 23일에 촬영하여 메자마시신문사에 보냈다고 한다. 1895년 2월 8일『메자마시신문』5 면에 재경성 수동鑄洞 무라카미 덴신 서명, 경성특신 기사에 "동학당 거괴 효수도, 사우 무라 카미 덴신 씨 기증"이라 쓰인 삽화가 실렸다., 243쪽 재인용.

30 조선중앙경제회,『경성시민명감』, 경성: 조선중앙경제회, 1922, 227쪽; 동아경제신보사 편, 『(경성, 인천)직업명감』, 동아경제신보사, 1926, 278쪽.

31 이 사진들에 대해서는 이돈수, 이순우,『꼬레아 에 꼬레아니 사진해설판』, 하늘재, 2009에 잘 정리되어 있다.

32 세키노 다다시의 책에〈경복궁 하궁 근정전 측면 및 유화문〉,〈서울성벽〉,〈대리석 옆 비석 탑 골공원〉,〈북한산 중흥사〉,〈개성 선죽교: 정몽주 표충비각〉 등이 실렸다. 위의 책, 사진 I-085, II-061, II-033, I-028, I-151, I-092f 해설 참조. 關野貞 편,『한국건축조사보고』, 도쿄: 도쿄 제국대학공과대학, 1904년 8월; 高橋潔 외,「세키노 타다시의 조선고적조사」關野貞の朝鮮古 蹟調査,『세키노 타다시의 아시아답사』關野貞アジア踏査, 東京大學總合研究室博物館, 2005, 234~260쪽. 더 자세한 내용은 권행가,「근대적 시각체제의 형성 과정: 청일전쟁 전후 일본 인 사진사의 사진 활동을 중심으로」,『한국근현대미술사학』26집, 2013년 12월, 195~228쪽 참조.

33 이경민,「식민지 조선의 시각적 재현-황실 사진과 표상의 정치학」,『대한제국황실사진전』, 한미사진미술관, 2009, 16쪽.

34 국립현대미술관 편,『대한제국황실사진전』, 국립현대미술관, 2012.

35 萩森茂 編,『경성과 인천』京城と仁川, 경성: 대륙정보사, 1929: 무라카미 덴신의 이 사진에 대해서는 이순우가 자세히 밝힌 바 있다. 이순우,『일그러진 근대』, 하늘재, 2004 참고.

36 이경민,「식민지 조선의 시각적 재현-황실 사진과 표상의 정치학」,『대한제국황실사진전』, 한미사진미술관, 2009, 15쪽.

37 김소영,「순종황제의 남서순행과 충군애국론」,『한국사학보』39집, 2010년 5월, 159~193쪽.

38 순종의 서북 순행 사진에 대해서는 국립고궁박물관 편,『하정웅 기증: 순종황제의 서북 순행 과 영친왕, 왕비의 일생』, 국립고궁박물관, 2011 참조.

39 통감부 편,『일영박람회출품사진첩』日英博覽會出品寫眞帖, 경성: 무라카미 덴신 사진, 1910.

40 김소영,「순종황제의 남서순행과 충군애국론」,『한국사학보』39집, 2010년 5월, 167~174쪽; 목수현,「기념사진첩으로 남은 황실 의례」,『대한제국황실사진전』, 국립현대미술관, 2012, 332~335쪽.

41 조선박람회경성협찬회 편,『조선박람회경성협찬회보고서』朝鮮博覽會京城協贊會報告書, 경 성, 1930, 91쪽.

42 동아경제신보사,『(경성, 인천)직업명감』, 228쪽.

43 『황성신문』, 1902년 1월 7일~2월 13일, 근하신년 광고. 이후 6월 23일까지 지속적으로 광고 실림.

44 『경성신보』, 1907년 12월 3일, 이와타 사진관 광고.

45 『경성신보』, 1908년 1월 1일. "근하신년 이와다 사진관 촬영부, 제판인쇄부 경성 본정 2정목, 지점 안동현."

46 『한국근대사진소장품선집』, 한미사진미술관, 2013 참조.

47 『황성신문』, 1902년 1월 7일, 생영관 광고.

48 「어사진하사」, 『대한매일신보』, 1910년 6월 18일; 「어진하사」, 『대한매일신보』, 1910년 6월 22일.

49 츠키아시 다츠히코月脚達彦, 「보호국시기 조선 네셔널리즘의 전개-이토 히로부미의 황실어용책략과의 관계」 「保護國」期における朝鮮ナショナリズムの展開-伊藤博文の皇室利用策との関連で, 『조선문화연구』 제7호, 2000, 47~81쪽.

50 『매일신보』, 1922년 9월 14일.

51 「이것도 치안방해라고」, 『대한매일신보』, 1910년 3월 31일.

52 『구한국관보』, 1908년 4월 4일 광고.

53 1908년 건원절 경축 행사에 대한 자세한 사항은 이정희, 「대한제국기의 음악: 대한제국기 건원절 경축 행사의 설행 양상」, 『한국음악사학보』 45집, 2010, 31~65쪽 참조.

54 「원유회친림」, 『대한매일신보』, 1908년 3월 15일 잡보.

55 『순종실록』, 순부 8. 5. 8 ; 순부 11. 7. 31.

56 『승정원일기』, 1902년 5월 16일.

57 F. A. 맥켄지, 신복룡 옮김, 『대한제국의 비극』, 집문당, 1998.

58 F. A. 맥켄지, 신복룡 옮김, 『대한제국의 비극』, 집문당, 1998, 153~155쪽.

59 정교, 『대한계년사』 8권, 200쪽, 214쪽: 1907년 8월 27일.

60 「순종어진 모사를 완필」, 『동아일보』, 1928년 9월 8일.

61 「어사진하사」, 『대한매일신보』, 1910년 6월 18일. "궁내부일인고등관에게 대황제폐하께서 어사진 일본씩을 하사하신다더라."; 「어진하사」, 『대한매일신보』, 1910년 6월 22일. "대황제 폐하와 황후 폐하께서 삼작일 어사진을 한 벌씩 궁내부고등관에게 하사하심."

62 『서울옥션』, 제9회 한국 근현대 및 고미술품 경매도록(2005년 7월), Lot 74 참고. 서울역사박물관에도 같은 본이 소장되어 있다.

63 최인진, 『한국사진사』, 눈빛, 1999, 218쪽; 『조선의 실업』(1907년 1~3월) 광고; 「이것도 치안방해라고」, 『대한매일신보』, 1910년 3월 31일 잡보; 정교, 『대한계년사』 9권, 165쪽.

64 가시우기 히로시柏木博, 『초상 속의 권력』肖像のなかの權力, 고단샤, 2000, 186~215쪽.

65 이강칠,『육군복장제식(1895~1908)』,『민속도록』12, 한국민속학자료총서, 1978, 28쪽.

66 「어사진봉안설」,『황성신문』, 1907년 9월 12일. "학부에서 태황제폐하와 황제폐하와 황태자 전하의 어사진을 촬영하여 각 관립학교에 일본식을 봉안한다는 설이 있더라."

67 「어진을 모시라고」,『대한매일신보』, 1907년 11월 24일 잡보.

68 「어진봉안」,『대한매일신보』, 1907년 12월 3일 잡보;「어진봉안」,『대한매일신보』, 1907년 12월 14일;「어진봉안처소」,『대한매일신보』, 1908년 3월 19일 잡보;「어진봉안」,『대한매일 신보』, 1908년 6월 19일 잡보; 정교,『대한계년사』, 9권, 1908년 5월, 27쪽.

69 「어진봉안절차」,『대한매일신보』, 1908년 3월 15일 잡보.

70 「어진봉안할 의론」,『대한매일신보』, 1910년 1월 9일 잡보.

71 「화상압수」,『대한매일신보』, 1908년 6월 17일 잡보;「사진으로 봉변」,『대한매일신보』, 1909년 8월 25일 잡보.

72 다키 고지, 박상헌 옮김,『천황의 초상』, 소명출판, 2007, 176~201쪽.

73 「화보금지」畵報禁止,『황성신문』, 1908년 12월 8일.

74 정교,『대한계년사』9권, 1909년 1~2월, 34~35쪽.

75 『동아일보』, 1937년 11월 12일, 1937년 12월 22일, 1937년 12월 24일, 1938년 7월 15일, 1939 년 4월 15일, 1939년 4월 27일, 1940년 1월 20일.

참고문헌

사료

『경운궁중건도감의궤』, 서울대학교 규장각, 규장각자료총서 의궤 편, 2002.

『고종대례의궤』, 서울대학교 규장각, 2001(초판: 1898).

『고종순종실록』, 국사편찬위원회 영인본.

『고종어진도사도감의궤』, 서울대학교 규장각, 1996.

『고종태황제명성태황후부묘주감의궤』高宗太皇帝明星太皇后祔廟主監儀軌, 1921, 한국학중앙연구
　　원 소장.

　규장각편, 『어진도사담록』, 1872.

『독립신문』

『동아일보』

『대한매일신보』

　민영환, 『민충정공유고』, 일조각, 2000.

　민족문화추진회 편, 『해행총재』 속편 X, XI, 민족문화추진회, 1977.

　민족문화추진회 편, 『승정원일기』, 민족문화추진회, 1996.

　법제처, 『육전조례』, 법제처, 1974(초판: 1867).

　어용도사도감편, 『어용도사도감의궤』, 서울대학교 규장각, 1996.

　이유원, 『임하필기』, 민족문화추진위원회 영인본, 2000.

　윤치호, 송병기 역, 『국역 윤치호 일기』, 연세대학교 출판부, 2001.

　의정부 편, 『진전중건도감의궤』, 1901, 규 14238.

　장례원편, 『어진도사시담록』御眞圖寫時瞻錄, 1902.

『제국신문』

　종친부 편, 『어진이모도감도청의궤』御眞移模都監都廳儀軌, 1872(奎 13999).

　종친부 편, 『영정모사도감의궤』, 1899-1900(奎 15069).

『중화전영건도감의궤』, 서울대학교 규장각, 2002.

　채용신, 『석강실기』, 국학자료원, 2004.

　채용신, 『봉명사기』, 1924 (규장각도서).

통감부 편,『일영박람회출품사진첩』日英博覽會出品寫眞帖, 경성, 1909.

『한성순보』

『황성신문』

황치문,『어문공전기』魚門公傳記,『조형연구』, 경원대 조형연구소 (1).

황현, 임형택 외 역,『매천야록』, 문학과 지성사, 2005.

도록

국립고궁박물관,『하정웅 기증, 순종황제의 서북순행과 영친왕, 왕비의 일생』, 국립고궁박물관, 2011.

국립현대미술관,『구한말 미국인 화가 보스가 그린 고종황제초상 특별전』, 국립현대미술관, 1982.

국립현대미술관 편,『석지 채용신』, 삶과 꿈, 2001.

국립현대미술관, 한미사진미술관 편,『대한제국 황실의 초상 1880-1989』, 국립현대미술관, 한미사진미술관, 2012.

궁중유물전시관,『황실복식의 품위』, 궁중유물전시관, 2002.

박영숙,『서양인이 본 코레아』, 삼성문화재단, 1998.

『100년전의 기억 대한제국』, 국립고궁박물관, 2010.

『먼나라 코레: 이폴리트 프랑뎅의 기억 속으로』, 경기도박물관, 2003.

『모리스쿠랑의 서울의 추억』, 서울역사박물관, 2010.

『미국 보스턴 미술관소장 한국문화재』, 국립문화재연구소, 2004.

『사진으로 보는 조선, 1892: 하야시 다케이치』, 안동대박물관, 1987.

『왕의 초상: 경기전과 태조 이성계』, 국립전주박물관, 2005.

이구열 편,『이당 김은호』, 한국근대미술연구소, 1978.

『이당 김은호』, 인천광역시립박물관, 2003.

『이조오백년: 순종국장 편』, 한국인문과학원, 2002.

『위대한 얼굴』, 아주문물학회, 서울시립미술관, 2003.

조선일보사 편,『격동의 구한말 역사의 현장』, 조선일보사, 1986.

『창덕궁 신선원전』, 국립문화재연구소, 2010.

『1906-1907 한국.만주. 사할린 독일인 헤르만 산더의 여행』, 국립민속박물관, 2006.

『코리아스케치』, 국립민속박물관, 2002.

『한국의 초상화』, 국립중앙박물관, 1979.

한미사진미술관,『대한제국황실사진전』, 한미사진미술관, 2009.

한미사진미술관,『한국근대사진소장품선집 1880-1940』, 한미사진미술관, 2006.

단행본

강관식,『조선후기 궁중화원연구』, 돌베개, 2001.

고바야시 다다시小林 忠, 이세경 옮김,『우키요에의 미』, 이다 미디어, 2004.

국사편찬위원회 편,『고종 시대사』1권, 서울인쇄주식회사, 1967.

국사편찬위원회 편,『고종 시대사』2권, 국제출판인쇄주식회사, 1967.

국사편찬위원회 편,『고종 시대사』3-6권, 탐구당, 1969-1972.

김근수,『한국잡지사연구』, 한국학연구소, 1992.

김순일,『덕수궁』, 대원사, 1999.

김영나,『20세기의 한국미술』, 예경, 1998.

김영나,『20세기의 한국미술 2: 변화와 도전의 시기』, 예경, 2010.

김용구,『임오군란과 갑신정변』, 도서출판원, 2004.

김은호,『서화백년』, 중앙일보 동양방송, 1977.

다키 고지, 박삼헌 옮김,『천황의 초상』, 소명출판사, 2007.

박정혜,『조선시대 궁중기록화연구』, 일지사, 2000.

백성현·이한우,『파란 눈에 비친 조선』, 새날, 1999.

서영희,『대한제국 정치사 연구』, 서울대학교 출판부, 2003.

안휘준,『한국회화사』, 일지사, 1980.

안휘준,『한국회화의 이해』, 시공사, 2000.

여승구 편저,『책, 책과 역사』, 한국출판무역주식회사, 2003.

유영익,『갑오경장연구』, 일조각, 1990.

유영익,『동학농민봉기와 갑오경장』, 일조각, 1998.

이강칠,『한국명인초상대감』, 탐구당, 1972.

이강칠,『대한제국시대훈장제도』, 백산출판사, 1999.

이강칠,『역사인물초상화대사전』, 현암사, 2003.

이구열,『근대한국화의 흐름』, 미진사, 1984.

이구열,『근대 한국미술사의 연구』, 미진사, 1992.

이구열 외,『근대한국미술논총』, 학고재, 1992.

이구열,『화단일경: 이당 선생의 생애와 예술』, 동양출판사, 1968.

이노우에 가쿠고로(井上角五郎), 한상일 옮김,『서울에 남겨둔 꿈』, 건국대학교출판부, 1993.

이돈수, 이순우,『꼬레아 에 꼬레아니(사진해설판)』, 하늘재, 2009.

이성미, 유송옥, 강신항,『조선시대어진관계도감의궤연구』, 한국학중앙연구원, 1997.

이성미,『조선시대 그림 속의 서양화법』, 대원사, 2002.

이성미, 『어진의궤와 미술사』, 소와당, 2011.

이태진, 『고종 시대의 재조명』, 태학사, 2000.

이태호, 『조선후기 회화의 사실정신』, 학고재, 1996.

이화여대 한국문화연구원 編, 『대한제국사연구』, 백산자료원, 1999.

유희경 김문자, 『한국복식문화사』, 교문사, 1998.

정교, 『대한계년사』, 소명출판사, 2004.

조기준, 『한국자본주의성립사론』, 大旺社, 1973.

조선미, 『한국초상화 연구』, 열화당, 1982.

진홍섭 편, 『한국미술사자료집성』1·2, 일지사, 1987·1991.

진홍섭 편, 『조선왕조실록미술기사자료집』, 한국학중앙연구원, 2001.

천장환, 『근대의 책 읽기』, 푸른 역사, 2003.

최열, 『한국근대미술의 역사』, 열화당, 1998.

최인진, 『한국신문사진사』, 열화당, 1992.

최인진, 『한국사진사』, 눈빛, 1999.

다카시 후지타니, 한석정 옮김, 『화려한 군주: 근대일본의 권력과 국가의례』, 이산, 2003.

홉스봄, 에릭 외, 박지향, 장문석 옮김, 『만들어진 전통』, 휴머니스트, 2004.

홍선표, 『한국근대미술사』, 시공사, 2009.

홍순민 외, 『서양인이 만든 근대전기 한국이미지 I : 서울풍광』, 청년사, 2009.

홍순민 외, 『서양인이 만든 근대전기 한국이미지 II : 코리안의 일상』, 청년사, 2009.

홍순민 외, 『서양인이 만든 근대전기 한국이미지 III : 침탈과 전쟁』, 청년사, 2009.

서양인 여행서류

H. N. 알렌, 김원모 옮김, 『알렌의 일기』, 단국대학교출판부, 1991.

이사벨라 버드 비숍, 신복룡 옮김, 『한국과 그 이웃나라들』, 집문당, 2000.

조르주 뒤크로, 최미경 옮김, 『가련하고 정다운 나라, 조선』, 눈빛, 2001.

엘리어스 버튼 홈스, 이진석 옮김, 『1901년 서울을 걷다·버튼 홈스의 사진에 담긴 옛 서울, 서울 사람
　　　들』, 푸른 길, 2012.

A. H. 새비지 랜도어, 신복룡 옮김, 『고요한 아침의 나라 조선』, 집문당, 1999.

카를로 로제티, 서울학연구소 옮김, 『코레아 코레아니』, 숲과 나무, 1996.

퍼시벌 로웰, 조경철 옮김, 『내 기억 속의 조선, 조선 사람들』, 예담, 2001.

윌리엄 프랭클린 샌즈, 신복룡 옮김, 『조선비망록』, 집문당, 1999.

릴리스 언더우드, 이만열 옮김, 『언더우드, 한국에 온 첫 선교사』, 기독교문사, 1990.

리처드 분쉬, 김종대 옮김, 『고종의 독일인 의사 분쉬』, 학고재, 1999.

논문

강관식, 「진경시대후기 화원화의 시각적 사실성」, 『간송문화』49, 1995. 10.

강민기, 「근대 전환기 한국화단의 일본화 유입과 수용」, 홍익대학교 미술사학과 박사논문, 2004.

고유섭, 「고려화적에 대하여」, 『진단학보』3(1935); 『한국미술사논총』, 통문관, 1966.

권행가, 「고종의 초상: 휴벗보스의 고종초상을 중심으로」, 『근대미술연구』, 국립현대미술관, 2005.

권행가, 「명성황후와 국모의 표상」, 『미술사연구』21, 미술사연구회, 2007.

권행가, 「근대적 시각체제의 형성과징: 청일전쟁 전후 일본인 사진사의 사신 활동을 중심으로」, 『한국근현대미술사학』26집, 2013. 12.

김성희, 「조선시대 어진에 관한 연구;의궤를 중심으로」, 이화여자대학교 미술사학과 석사논문, 1990.

김세은, 「고종초기, 1863-1876, 국왕권의 회복과 왕실행사」, 서울대학교 박사학위 논문, 2003.

김영나, 「'박람회'라는 전시공간: 1893년 시카고 만국박람회와 조선관 전시」, 『서양미술사학회논문집』13, 2000.

김원모, 「견미 조선보빙사 수원 최경석, 오예당, 로우엘 연구」, 『동양학』, 27: 1, 1997. 10.

김지영, 「숙종대 진전 제도의 정비와 태조영정모사도감의궤」, 『규장각소장의궤 해제집1』, 서울대학교규장각한국학연구원, 2002.

김지영, 「숙종, 영조대 어진도사와 봉안처소 확대에 대한 고찰」, 『규장각』27집, 서울대학교규장각한국학연구원, 2004.

김지영, 「조선후기 영정모사와 진전운영에 대한 고찰」, 『규장각소장의궤해설집』, 서울대학교규장각한국학연구원, 2005.

김철배, 「헌종 3년(1837) 영흥 준원전 태조어진 모사과정 연구」, 『대동문화연구』76집, 2011.

김철배, 「조선초기 태조진전의 건립과 경기전」, 『전북사학』34, 전북사학회, 2009.

류대영, 「기독교와 선교사에 대한 고종의 태도와 정책」, 『한국기독교와 역사』, 2000. 9.

목수현, 「독립문: 근대 기념물과 '만들어지는 기억'」, 『미술사와 시각 문화』2, 사회평론, 2003.

목수현, 「대한제국기의 국가이미지 만들기: 상징과 문양을 중심으로」, 『근대미술연구』, 2004.

목수현, 「한국근대전환기 국가시각 상징물」, 서울대학교 미술사학과 박사논문, 2008.

박양신, 「에도시대의 신문과 그 근대적 변용」, 『동방학지』125, 2004.

박은순, 「19세기 문인영정의 도상과 양식: 이한철의 〈이유원상〉李裕元像을 중심으로」, 『강좌미술사』24, 한국불교미술사학회, 2005.

박진우, 「문명개화기의 천황상과 민중」, 『일본학보』40, 1998. 5.

박정혜,「대한제국기 화원제도의 변모와 화원의 운용」,『근대미술 연구』, 2004.

박청아,「한국근대초상화연구: 초상 사진과의 관계를 중심으로」,『미술사연구』17, 2003.

박청아,「고종황제의 초상 사진에 관한 고찰」,『한국사진의 지평』, 눈빛, 2003.

박현정,「대한제국기 오얏꽃 문양연구」, 서울대학교 석사학위 논문, 2002.

백성현,「프랑스인들이 그린 구한말 풍속도」,『월간미술』, 1994. 6.

서진교,「1899년 고종의 '대한국국제' 반포와 전제황제권의 추구」,『한국근현대사 연구』, 1996. 12.

서영희,「명성황후 연구」,『역사비평』, 2001, 겨울.

서영희,「명성황후 재평가」,『역사비평』, 2002, 가을.

신명호,「대한제국기의 어진 제작」,『조선시대사학보』, 2005.

신명호,「덕수궁 찬시실 편찬의『일기』자료를 통해본 식민지시대 고종의 일상」,『장서각』제23집 , 2010. 4.

안선호,「조선시대 진전 건축 연구 」, 원광대학교 박사학위논문, 2011.

류영박,「백련 지운영의 미공개 문헌저책목록」,『도서관연구』5-6, 22, 3, 한국도서관협회, 1981. 유영익,「서양인에 의한 한국학의 효시」,『역사학산책』.

윤범모,「한국사진 도입기와 선구자 황철」,『한국근대미술』, 한길아트, 1998.

윤세진,「근대적 미술담론의 형성과 미술가에 대한 인식」,『미술사논단』12, 2001, 상반기.

윤진영,「장서각 소장『어진도사사실』御眞圖寫事實의 정조-철종대 어진도사」,『장서각』11, 한국학 중앙연구원, 2004.

은정태,「명성황후 사진진위논쟁」,『역사비평』, 2001, 겨울.

이강근,「조선후기 선원전의 기능과 변천에 관한 연구」,『강좌미술사』35호, 한국불교미술사학회, 2010. 12.

이강칠,「어진도사 과정에 대한 소고- 이조 숙종조를 중심으로」,『고문화』11, 한국대학박물관협회, 1973. 5.

이경미,「사진에 나타난 대한제국기 황제의 군복형 양복에 대한 연구」,『한국문화』50, 2011.

이만열,「한말 구미 제국의 대한 선교정책에 관한 연구」,『한국기독교사연구』, 한국기독교역사연구 소, 2001.

이배용,「개화기 명성황후 민비의 정치적 역할」,『국사관논총』, 1995. 12.

이영숙,「채용신의 초상화」,『배종무총장 퇴임기념 사학논총』, 목포대학교, 1994.

이용윤,「송광사 성수전 고찰」,『송광사 관음전 벽화보존처리 보고서』, 송광사, 2003.

이윤상,「대한제국기 국가와 국왕의 위상제고사업」,『진단학보』95, 2003.

이윤상,「고종 즉위 40년 및 망육순 기념행사와 기념물: 대한제국기 국왕위상제고 사업의 한 사례」, 『한국학보』, 111호, 2003, 여름.

이은주,「개화기 사진술의 도입과 그 영향 : 김용원의 활동을 중심으로」,『진단학보』, 2002. 6.

이정희,「대한제국기의 음악 ; 대한제국기 건원절 경축 행사의 설행 양상」,『한국음악사학보』45집, 2010.

정석범,「채용신 회화의 연구」, 홍익대학교 미술사학과 석사논문, 1994.

정석범,「채용신 초상화의 형성배경과 양식적 전개」,『미술사연구』13, 1999.

정원재,「고종황제의 어진에 대한 연구」, 성신여자대학교 석사학위 논문, 1985.

조선미,「조선왕조시대의 어진 제작과정에 관하여」,『미학』6, 한국미학회, 1979.

조선미,「조선조 초상화에 나타난 사실성의 문제」,『한국미술과 사실성』, 눈빛, 2000.

조선미,「일본 종안사 및 총지사소장 초상화 3점에 대하여」,『미술사료』64, 2000.

조선미,「조선 후기 중국 초상화의 유입과 한국적 변용」,『미술사논단』14, 2002.

조선미,「조선왕조시대에 있어서의 진전의 발달 -문헌상에 나타난 기록을 중심으로」,『미술사학연구(구 고고미술)』한국미술사학회, 1980.

조성윤,「대한제국의 의례 재정비와 전통의 창출」,『전통의 변용과 근대개혁』, 태학사, 2004.

조인수,「중국 초상화의 성격과 기능: 명청대 조종화를 중심으로」,『위대한 얼굴』, 아주문물학회, 2003.

조인수,「조선 초기 태조 어진의 제작과 태조 진전의 운영: 태조, 태종대를 중심으로」,『미술사와 시각 문화』, 사회평론, 2004.

조인수,「태극문양의 역사와 태극도의 형성에 대하여」,『동아시아문화와 예술』1, 2004.

조인수,「세종대의 어진과 진전」,『미술사의 정립과 확산 1권: 한국 및 동양의 회화』, 사회평론, 2006.

조인수,「전통과 권위의 표상: 고종대의 태조어진과 진전」,『미술사연구』20, 2006.

조창수,「스미소니안 미국립박물관 소장 한국민화」,『미술자료』30, 1982. 6.

조창수,「미국에서 발견된 고종 초상유화」,『계간 미술』, 1985 여름.

주진오,「한국근대국민국가 수립과정에서 왕권의 역할, 1880-1894」,『역사와 현실』50, 2003. 12.

진준현,「영조, 정조대 어진도사와 화가들」,『서울대학교박물관연보』6, 1994.

진준현,「숙종대 어진도사와 화가들」,『고문화』, 한국대학박물관협회, 46, 1995. 6.

최인진,「고종.고종황제의 어사진」,『근대미술연구』, 2004.

최형선,「고종 시대의 어진도감-어진 제작을 중심으로-」, 성신여대 석사학위논문, 1983.

크리스틴 피암,「휴버트 보스가 그린 고종황제의 초상화」,『공간』, 1980.

허영환,「석지 채용신 연구」,『남사 정재각박사 고희기념 동양학논총』, 고려원, 1984. 2.

황혜정,「한국근대 도화 교과서 연구」, 홍익대학교 미술사학과 석사논문, 2003.

해외 논저

淺井忠, 『從廷畵稿』, 東京: 春陽堂, 1895.

千葉慶, 「近代神武天皇の形成」, 『近代畵說』 11, 2002. 12.

千葉慶, 「近代天皇制國家における神話的シンボルの政治的機能」, 千葉大學大學院, 博士學位論文, 2004.

朝鮮總督府圖書館 編, 『日淸戰爭錦絵展觀目錄』, 朝鮮總督府圖書館, 1937. 11.

『朝鮮變報』二號, 東京: 紅英堂, 1882. 8.

『朝鮮事變詳報錄』, 東京: 淸寶堂, 1885. 1.

柏木博, 『肖像のなかの權力』, 講談社, 2000.

細馬宏通, 『絵はがきの時代』, 東京: 靑土社, 2006.

井上角五郎, 「漢城之殘夢」, 『風俗畵報』 84, 1894. 1.

『韓國寫眞帖』 25, 寫眞畵報臨時增刊, 東京: 博文館, 1905.

木下直之, 『寫眞畵論: 寫眞と絵畵の結婚』, 岩波書店, 1996.

木下直之 吉見俊哉 編, 『ニュ-スの誕生-かわら版と新聞錦絵の情報世界』, 東京大學出版會, 1999.

小林忠, 『浮世絵の歷史』, 美術出版社, 1998.

熊谷宣夫, 「石芝蔡龍臣」, 『美術研究』 162, 1951.

隈元謙次郎, 「黑田淸輝と日淸戰役」, 『美術研究』 88, 1941.

隈元謙次郎, 「エドアルド.キヨソ-ネに就て」, 『美術研究』 79, 1941.

隈元謙次郎, 「黑田淸輝と日淸戰爭」, 『美術研究』 88, 1930. 4.

岡田健藏 編, 『日淸日露戰役回顧錦絵展覽會陳列品解說: 附浮世絵師略傳』, 市立函館圖書館, 1938. 2.

多木浩二, 『天皇の肖像』, 岩波書店, 2002.

武田勝藏, 『明治十五年朝鮮事變と花房公使』, 出版社 未詳, 1871.

武田勝藏, 「明治十五年朝鮮事變と錦絵」, 『中央史壇』, 13: 5 6, 1927. 5, 1927. 6.

櫪木縣立博物館, 『明治天皇と御巡幸』, 櫪木: 櫪木縣立博物館, 1997.

月脚達彦, 「獨立協會の國民創出運動」, 『朝鮮學報』 172, 1999.

若桑みどり, 『皇后の肖像』, 筑摩書房, 2001.

山梨絵美子, 「淸親の明治の浮世絵」, 『日本の美術』 368, 1997.

Boime Albert, *Art in an Age of Bonapartism*, 1800-1815, Chicago and London: The University of Chicago Press, 1990.

Fisher, J, Earnest, *Pioneers of Modern Korea*, Seoul: The Christian Literature Society of Korea, 1977.

Goldberg Vicki, *The Power of Photography*, New York, London, Paris: Abbeville Press, 1991.

Hennessy John Pope, *The Portrait in the Renaissance*, Princeton, 1979.

Homans, Margaret, *Royal Representations: Queen Victoria and British Culture, 1837-1876*, Chicago: University of Chicago Press, 1998.

McCauley, Elizabeth Anne, *A. A. E. Disderi and the Carte de Visite Portrait Photography*, New Haven and London: Yale University Press, 1985.

Ormond, Richard Louis, *The Face of Monarchy; Royal Portraiture from William the Conqueror to the Present Day*, London: Phaidon, 1977.

Posner Donald, "The Genesis and Political Purposes of Rigaud 's portraits of Louis ⅩⅣ & Philp Ⅴ", *Gazette des Beaux Arts*, 136, no 1549 , Feb, 1998.

Tagg, John, *The Budern of Representation: Essays on Photographies and Histories*, Minneapolis: University of Minnesota Press, 1993.

Vinograd, Richard Ellis, *Boundaries of the Self: Chinese Portraits 1600-1900* , Cambridge: Cambridge University Press, 1992.

Vos, Hubert, *Types of Various Races*, New York: The Union League Club, 1902.

서양인 여행서류

Curzon, George N., *Problems of the Far East : Japan, Korea, China*, London : Longmans, Green and Co., 1894(고대)

Gers, Paul, *En 1900*, Corbeli: Ed Crete. n.d. 1900.

Griffis, William Elliot, *Corea-The Hermit Nation*, N.Y: Charles Scribner's,Sons, 1882.

Griffis, William Elliot, *Corea, Without and Within*, Philadelphia: Presbyterian Board of publication, 1885.

Neziere, Joseph de la, *L'extrême-Orient en Images : Sibérie, Chine, Corée, Japon*, Paris: Felix Julien, 1902.

Ross, John, *History of Corea : ancient and modern:with description of manners and customs, language and geography*, Loundon: Houlston: Elliot Stock, 1891.

Lowell, Percival, *Chosön, The Land of The Morning Calm*, Harvard University Press, 1886;

Sands, William Franklin, *Undiplomatic Memories*, New York: McGraw-Hill Book Co., 1930;

Tayler, Constance, *Koreans at Home*, London: Cassell and Company, 1904.

Underwood, Lillias. H., *Fifteen years among the top-knots or life in Korea*, NewYork: American

Tract Society, 1904;

Unwin LTD. T.Fisher, *Everywhere: The Memoirs of an Explorer by A Henry Savage Landor*, London: Adelphi Terrace. 1924.

인터넷 사이트

국사편찬위원회 한국사 데이터베이스 http://www.history.go.kr/

규장각 한국학연구원 http://e-kyujanggak.snu.ac.kr/

왕실도서관 장서각 디지털라이브러리 http://yoksa.aks.ac.kr/

조선왕조실록 http://sillok.history.go.kr

조제프 드 라 네지에르 가족사이트 http://delaneziere.free.fr/joseph.html

한국언론진흥재단 http://www.kinds.or.kr/

한국역사정보통합시스템 www.koreanhistory.or.kr/

도6. 앵거스 해밀턴, 『코리아』 표지, 1904.

Ⅱ. 상징에서 재현으로

도1. 우치다 구이치, 〈수신사 김기수〉金綺秀, 1876.

도2. 우치다 구이치, 〈메이지 천황〉, 1872.

도3. 우치다 구이치, 〈메이지 천황〉, 1873.

도4. 〈조선 국왕 이희군 초상〉朝鮮國王李凞君肖像, 『도쿄회입신문』東京繪入新聞, 1882. 8. 27.

도5. 『통상장정성안휘편』通商章程成案彙編에 실린 태극기, 1886. 종이에 인쇄, 19.1×12.8cm, 서울
 대학교 규장각 한국학연구원 소장.

도6. 『각국기도』各國旗圖에 실린 대한제국기, 한국학중앙연구원 장서각 소장.

도7. 《임인진찬도병》壬寅進饌圖屛(부분), 1902, 국립국악원 소장.

도8. 〈한국병사의 습격을 받은 사진사 혼다 슈노스케本多收之助의 부인과 아들〉, 『풍속화보』, 1894. 2.

도9. 헤이무라 도쿠베이平村德兵衛(추정), 〈지운영〉, 1883년경, 15.4×11.6cm, 젤라틴 실버 프린트,
 한미사진미술관 소장.

도10. 헤이무라 도쿠베이(추정), 〈지운영〉, 1884~1885년, 15.4×11.6cm, 젤라틴 실버 프린트, 한미
 사진미술관 소장.

도11. 김규진의 고금서화관과 천연당 사진관, 1910년대.

도12. 〈천연당 사진관 광고〉, 『매일신문』, 1913. 12. 10.

도13. 김규진, 〈해강 김규진〉, 1907, 개인소장

도14. 김규진, 〈황현〉, 1909, 개인 소장. 보물 제1454호.

도15. 〈보빙사 사절단〉, 1883, 고려대학교박물관 소장.

도16. 로웰 〈한양 도성 거리풍경〉 1883. 12~ 1884. 4. 로웰, 『조선, 고요한 아침의 나라』Chosön The
 Land of The Morning Calm(1886)

도17~18. 로웰 〈한양 도성 풍경〉 1883. 12~ 1884. 4. 로웰, 『조선, 고요한 아침의 나라』

도19. 로웰 〈경회루〉 1883. 12~ 1884. 4. 로웰, 『조선, 고요한 아침의 나라』

도20. 로웰, 〈한국의 왕〉His Majesty, The King of Korea, 1884. 로웰, 『조선, 고요한 아침의 나라』

도21. 로웰, 〈한국의 왕〉, 1884. 보스턴 미술관 소장.

도22. 로웰, 〈한국의 왕세자〉The Crown Prince of Korea, 1884. 보스턴 미술관 소장.

도23. 로웰, 〈한국의 왕세자〉, 『코리아 타임스』The Korea Times, 1984. 6. 3.

도24. 도미에, 〈파리인들 크로키 : 자유인의 포즈와 문명인의 포즈〉, 19세기.

도25. 샤를 바라, 〈한국의 왕과 왕세자〉, 석판화, 『투르 뒤 몽드』Tour du Monde, 1892.

도26. 헨리 제임스 모리스, 〈고종 황제와 황태자, 영친왕〉, 1899~1901.

Ⅲ. 조선 왕의 초상, 대중에게 유포되다

도9~10.『조선변보』,紅英黨, 1882, 서울대학교중앙도서관 소장.

도11. 고바야시 기요치카小林清親,〈조선사실〉朝鮮事實, 1882, 목판화, 국립중앙도서관 소장.

도12. 하시모토 츠카노부橋本眞義,〈조선평화담판도〉朝鮮平和談判圖, 1882, 목판화, 국립중앙도서 관 소장.

도13.〈조선개혁담판도〉朝鮮改革談判圖, 1894, 목판화, 국립중앙도서관 소장.

도14. 자유민권운동 삽화,〈에이리자유신문〉, 1888.

도15.〈청일전쟁전리품도〉日淸戰爭戰利品圖, 1894. 9, 목판화, 국립중앙도서관 소장.

도16. 긴코吟光,〈조선 사건의 시작〉其初 朝鮮發端, 1894. 8, 목판화, 국립중앙도서관 소장.

도17~18. 아사히 추淺井 忠,〈청일전쟁 종군화〉,『종정화고』從廷畵稿, 다색석판, 春陽堂, 1895, 국립 중앙도서관 소장.

도19. 구보타 베이센,〈동학농민군을 토벌하러가는 조선군〉, 삽화,『일청전투화보』日淸戰鬪畵報 제 1편, 1894.

도20.〈쓰러진 청국병사위에 깃대를 꽂고 서 있는 일본군〉,『풍속화보』임시 증간 제82호, 1894. 12 표지화, 서울대학교중앙도서관 소장.

도21.〈교토의 개선문〉,『풍속화보』정청도회征淸圖繪 제9편, 1895. 5. 25 표지화, 서울대학교중앙도 서관 소장.

도22.〈일본육군 개선문을 세우다〉日本陸軍凱旋門引上, 1894, 목판화, 국립중앙도서관 소장.

도23. 牧金之助,〈제국육군 대승리〉帝國陸軍大勝利, 1894, 목판화, 국립중앙도서관 소장.

도24.〈조선정부대개혁도〉朝鮮政府大改革之圖, 1894, 辻岡文助 임사인쇄臨寫印刷 및 발행, 국립중 앙도서관 소장

도25. 春蔕年昌,〈메이지 천황 금혼식 축하도〉金婚式御祝典之圖, 1894, 목판화.

도26. 耕溪,〈왕과 왕비가 일본 공사의 충언에 감복하여 개혁을 단행하다〉, 삽화,『풍속화보』, 1895. 1. 서울대학교중앙도서관 소장.

도27〈한국황제〉,『도쿄니치니치신문』東京日日新聞, 1895. 1. 9.

도28.『일러스트레이티드 런던 뉴스』Illustrated London News, 1907. 7. 2, 삽화.

도29. 리온 르와이에,〈조선왕비의 살해〉, 1895. 10 삽화.

　　출처: 백성현, 이한우,『파란 눈에 비친 조선』, 새날, 1999.

도30.〈서울거리를 지나는 국왕의 행차〉,『더 그래픽』The Graphic, 1894. 7. 21, 삽화.

도31. 그레이엄,〈한국의 왕〉,『더 코리아 리포지터리』The Korean Repository, 1896. 11

도32. 그레이엄,〈한국의 왕〉, 1896. 11. 연세대학교 언더우드기념관 소장.

도33. B. 비숍,〈한국의 왕〉,『조선과 그 이웃나라』, 1905, 사진을 토대로 한 삽화.

도34~35. 1897년 6월 10일~9월 30일, 10월 7일~1898년 2월 17일 사이에『그리스도신문』에 실린

구독광고.

도36. 〈한국의 왕〉, 릴리어스 언더우드, 『언더우드, 한국에 온 첫 선교사』, 1904.

Ⅳ. 황제가 된 고종, 이미지를 정치에 활용하다

도1. 〈환구단〉, 『한국풍속풍경사진첩』, 1911년경.

도2. 〈환구단〉, 조지프 H. 롱포드Joseph. H. Longford, 『한국이야기』The Story of Korea, 1911.

도3. 1900년대 초의 경운궁

도4. 〈고종황제 즉위 40주년 기념장〉, 1902, 은, 직물, 지름 3.3cm

도5. 〈고종황제 즉위40주년 칭경기념비전〉, 1902, 기념비, 서울시 종로구 세종로

도6. 조중묵趙重黙 외, 〈태조 어진〉, 1872, 비단에 채색, 218×150cm, 전주 경기전 소장. 보물 제931호.

도7. 〈준원전濬源殿 태조 어진〉, 1913년 촬영, 유리원판 사진, 국립중앙박물관 소장.

도8. 〈태조 고황제 어진영〉, 『개벽』, 1926. 6.

도9. 〈조경단〉肇慶檀, 전라북도 전주시 덕진군 덕진동 소재, 전라북도 기념물 제23호.

도10. 〈대한황제〉 조젭 드 라 네지에르, 『극동의 이미지』L'extrême-Orient en Image, 1903.

도11. 〈어진예진봉안서경풍경궁교시시반차도〉御眞睿眞奉安西京豊慶宮敎是時班次圖, 『어진도사
　　도감의궤』, 1902, 한국학중앙연구원 장서각 소장.

도12. 디즈델리, 명함판 사진, 1862

도13. 메이열, 〈빅토리아 여왕과 앨버트〉, 1860, 명함판사진

도14. 메이열, 〈빅토리아 여왕과 앨버트 공〉, 1860, 명함판 사진.

도15. 촬영자 미상, 〈메이지 29년 겨울, 일본 거류지 전망〉, 1896, 『경성부사』 2권, 1936.

도16. 무라카미 덴신, 〈메이지 28년경 거류지〉, 1895년경, 『경성부사』 2권, 1936.

도17. 구보타 베이센, 〈메이지 27년 본정 2정목 광경〉, 1894, 『경성부사』 2권, 1936.

도18. 〈한국의 황제〉, 1901년경 퀴빌리에 수집, 연세대학교소장.

도19. 〈한국의 황제〉 1907년 경 헤르만 잔더 수집, 14.2×9 cm, 사진엽서, 국립민속박물관

도20. 〈한국의 왕과 왕세자〉, 『일러스트레이티드 런던뉴스』, 1894. 8. 4.

도21. 〈한국의 왕과 왕세자〉, 샤를 바라 『투르 뒤 몽드』, 1892.

도22. 무라카미 덴신, 〈고종 황제와 황태자〉, 1900년경, 한미사진미술관 소장.

도23. 칼 르위스, 〈대한제국 황제와 황태자〉, 연대미상, 요코하마 판매, 우편엽서

도24. 〈한국의 황제〉. 버튼 홈즈, 『버튼 홈즈 강연』Burton Holmes Lectures, 1901.

도25. 윌리엄 모리스, 〈고종 황제와 황태자, 영친왕〉, 1899-1901년 경.

도26. 「러시아와 일본 간의 긴장이유」, 『더 스피어』The Sphere, 1903. 10. 31,

도27. 칼 루이스, 〈일본 불교 사원의 실내〉, 우편엽서, 1906년 소인.

도65. 촬영자 미상, 〈키소네 천황 모델상〉, 1888, 일본 재무성 인쇄국기념관 소장

도66. 마루키 리요, 〈메이지 천황 어진영〉, 1888.

도67. 〈대한황제〉, 『베니티 페어』*Vanity Fair*, 1899. 10. 19, 캐리커처.

Ⅴ. 일본으로 넘어간 이미지 권력

도1. 작자 미상, 〈고종 어진〉, 20세기 초, 비단에 채색, 210×116cm, 국립고궁박물관 소장.

도2. 촬영자 미상, 〈강사포 통천관복을 입은 고종〉, 1907년경 추정.

도3. 촬영자 미상, 〈영친왕 결혼기념사진〉, 1920년 경.

도4. 〈고종초상 일본에서 곧 반환〉, 『동아일보』, 1996.12.17.

　〈볼모서 돌아온 고종초상〉, 『조선일보』, 1966.12.29.

도5. 〈텐신당 사진관 광고〉

도6. 무라카미 덴신, 〈압송당하는 전봉준〉, 1895, 한미사진미술관 소장.

도7. 무라카미 덴신, 〈일본 황태자의 조선 방문 기념사진〉, 1907. 10, 한미사진미술관 소장.

도8. 무라카미 덴신 〈순종황제 개성만월대 순행광경〉, 1909, 『순종서북순행사진첩』, 국립고궁박물
　관 소장

도9~10. 무라카미 덴신, 『일영박람회출품사진첩』, 1909.

도11. 무라카미 덴신, 〈고종태황제〉 1907. 주연진정미추珠淵眞丁未秋

도12. 〈한국황제폐하순행기념〉, 사진엽서, 8.8×14cm, 1909, 국립고궁박물관 소장

도13. 무라카미 덴신, 〈한국황후폐하〉, 『조선』 1909. 9.

도14~15. 〈순종, 순정효황후, 그리고 영친왕.〉 『여자지남』女子指南, 1908.1.

도16. 〈고종, 순종, 영친왕〉, 잡지 『조선』, 1908. 4.

도17. 이와타 가나에, 〈고종 태황제〉, 26×20.8cm, 한미사진미술관 소장.

도18. 이와타 가나에, 〈순종 황제〉, 72×55cm, 서울역사박물관 소장.

도19. 이와타 가나에, 〈순정효황후〉, 42.5×36cm, 서울역사박물관 소장.

도20. 〈한국황제폐하즉위기념엽서〉, 사진엽서, 8.8×14cm, 1907, 국립고궁박물관 소장.

도21. 〈한일합방기념〉, 사진엽서, 8.8×14cm, 1910.

도22. 〈한일합방기념〉, 사진엽서, 8.8×14cm, 1910.

도23. 〈한일합방기념〉, 사진엽서, 8.8×14cm, 1910.

도24. 이와타 가나에, 〈순종 황제〉, 1909.

도25. 우치다 구이치, 〈메이지 천황 어진영〉, 1888.

도26. 김은호의 순종황제어진 모사 사진, 1928, 창덕궁
　출처: 한국근대미술연구소편, 『이당 김은호』 1978, 국제문화사

찾아보기

감사의 글

이 책이 나오기까지 많은 분들의 도움을 받았다.

한국 근대미술 연구의 길을 열어주시고 변치 않고 연구자의 길을 가게 독려해주신 김영
나 선생님과 한정희 선생님께 깊은 감사를 드린다.
한국근대 사진사에 대한 방대한 연구를 넘어서 초기 근대 사진과 회화의 관계성에 대한
시각을 제시해주신 한국사진사연구소의 최인진 선생님, 메이지 시기 조선 관련 시각 자
료 조사에 세세한 도움을 주신 도쿄대학교 문화자원학과의 기노시타 나오유키木下直之
선생님, 귀한 소장 자료를 사용하도록 흔쾌히 허락해주신 한미사진미술관, 외롭지 않게
연구자의 길을 갈 수 있도록 늘 격려를 아끼지 않으셨던 이은기 선생님, 아무리 늦은 밤이
라도 달려와 힘이 되어준 김현숙 선생님, 미국과 일본에서 흔쾌히 자료를 찾아 보내준 강
민기 선생님과 목수현 선생님, 오랜 유목 생활을 접고 정착할 수 있게 도와주신 이송란 선
생님께 대한 감사도 빼놓을 수 없다.

—

요즘처럼 어려운 출판 상황에서 이 책의 출간을 허락해주신 돌베개 한철희 대표님과 부
족한 원고에 길을 내고 모양새를 갖추어주신 돌베개의 열정과 이현화 팀장님께도 깊은
감사를 전한다.

334

많이 달라지긴 했으나 여전히 가정생활과 연구를 병행하기 위해서는 누군가의 희생과 헌신, 그리고 지루한 기다림이 따를 수밖에 없다. 언제나 묵묵히 곁을 지켜주고 힘이 되어준 남편 조성진과 두 딸, 엄마의 자리를 대신 채워준 여동생 권행림, 가사와 육아를 사이좋게 분담해주신 두 어머니 김일례 여사와 박묘란 여사 그리고 끝까지 딸을 믿어주신 나의 아버지가 안 계셨다면 이 책은 세상 밖으로 나오지 못했을 것이다. 뒤늦어버린 감사를 전한다.

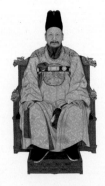